미술로
읽는
지식재산

미술로
읽는
지식재산

박병욱 지음

일상생활에 깊이 스며있는
미술 작품을 통해 쉽게 풀어 쓴
지식재산 이야기

굿
플러스
북

"모든 것은 서로 연결되어 있다"

이 말은 어디선가 읽었던 법정 스님의 말씀입니다. 자연과 인간을 포함한 모든 생명체는 서로 연결되어 영향을 주고받는다는 의미의 말씀으로 생각합니다. 더 나아가 점점 심각해지는 생태계의 위기와 이러한 위기를 만든 것이 다름 아닌 인간이며, 따라서 이를 깊이 각성하여야 한다는 의미로도 새겨집니다.

최근 몇 년 사이 많은 사람이 너도나도 4차 산업혁명을 이야기합니다. 4차 산업혁명이라는 용어는 이전의 산업혁명이 해당 시기가 지난 후에 명명되었던 것과는 달리, 장차 도래할 패러다임의 변화를 미리 이야기하고 있다는 점에서 차이가 있습니다. 이 시기가 이전의 시대와는 다른 이른바 '특이점Singularity'을 갖는 새로운 패러다임의 시대가 될 것인지는 후대의 사람들이 평가하겠지요. 그럼에도 불구하고 최근 회자되는 4차 산업혁명은 인공지능AI, 로봇Robot, 빅 데이터$^{Big Data}$, 사물 인터넷IoT 등으로 이야기되고 있습니다. 이러한 예측의 핵심 중 하나는 세계가 하나로 연결되는 초연결Hyperconnectivity 사회가 될 것이라는 예측입니다. 위에서 얘기한 법정 스님의 말씀과는 결이 다르지만, 역시 세상의 모든 것들이 연결된다는 면에서 공통점이 있다고 생각됩니다.

필자는 지난 20여 년간 기업에서 특허 등의 지식재산과 관련한 일을 해 왔습

니다. 이 과정에서 지식재산 분야 종사자들을 위해 관련된 내용의 책을 쓰고, 신문에 칼럼을 기고하고, 다양한 사람들을 대상으로 강연을 하는 등 여러 활동을 하였습니다. 그러던 중 지식재산 전문가가 아닌 학생들이나 기업의 경영진 등 일반인들을 대상으로 강연하는 경험도 하게 되면서 어떻게 하면 지식재산에 대한 전문지식이 없는 분들께 이를 흥미롭고 재미있게 전달할 수 있을까를 고민해 왔습니다.

미술은 우리의 일상에 알게 모르게 깊숙이 자리하고 있습니다. 우리가 커피를 마시러 '엔제리너스'에 가면 아기 모습의 천사들을 만납니다. 이 천사들은 르네상스의 거장 라파엘로의 <시스티나 성모> 그림에서 아래 자리를 차지하고 있는 천사들입니다. 또한, 우리가 클래식 음악을 들을 때 앨범의 재킷에는 수많은 명화들이 그려져 있습니다. 예를 들어 드뷔시의 교향시 <바다>의 경우 이 곡을 작곡할 때 영감을 준 일본의 우키요에 작품인 <가나가와 해변의 큰 파도>가 앨범 재킷에 인쇄되어 있습니다. 이뿐만이 아닙니다. 여성의 속옷 브랜드인 비너스 광고에는 어김없이 <밀로의 비너스>가 등장하고, 화장실에서 쓰는 화장지에는 <모나리자>라는 브랜드가 붙어 있으며, 머리가 아파 두통약을 찾으면 진통제 포장지에 구스타프 클림트^{Gustav Klimt}의 <아델 브로흐 바우어 부인>이 그려져 있습니다. LG 그룹의 기업 이미지 광고에는 클로드 모네^{Claude Monet}의 <아르장퇴유의 산책>을 비롯하여 조르주 쇠라, 에드가 드가, 에두아르 마네, 마리 프랑수아, 빈센트 반 고흐, 폴 세잔, 오귀스트 르느와르 등 수많은 화가의 명화들이 차용되기도 합니다. 최근 SSG는 현대의 거장 영국의 에드워드 호퍼^{Edward Hopper}의 작품 이미지를 TV 광고에 차용하고 있고, 그의 그림에 영감을 받은 소설가 17명의 단편소설 모음집인 <빛 혹은 그림자>가 출간되기도 하였습니다. 또한, 영화 <셜리에 관한 모든 것>은 그의 작품들을 연결하여 한 편의 영화로 완성한 것입니다.

예술가들의 삶과 그들의 작품을 소재로 한 영화로는 고흐의 자살 사건을 미스터리하게 풀어내 흥행에 성공한 <러빙 빈센트>를 비롯하여, 세잔과 에밀 졸라의 이야기를 소재로 한 <나의 위대한 친구, 세잔>, 페르메이르의 그림에서 영감을 얻은 소설을 영화화한 <진주 귀걸이를 한 소녀>, 추상표현주의의 대표주자인 잭슨 폴록의 인생과 사랑을 다루어 아카데미 여우조연상을 수상하기도 한 <폴락>, 셀마 헤이엑이 멕시코의 여류화가 프리다 칼로로 분했던 <프리다> 등을 꼽을 수 있으며, 그 외에도 <카미유 클로델>, <바스키야>, <르누아르>, <피카소의 비밀>, <나는 앤디 워홀을 쏘았다>, <클림트>, <보르도의 고야>, <파리의 고갱>, <열정의 랩소디>, <토마스 크라운 어페어> 등등 관련 주제를 다룬 영화들은 이루 헤아릴 수 없습니다.

이렇게 우리 생활과 문화 속에 미술이 들어와 있으며, 반대로 미술가들이 기존의 광고 등을 차용한 작품을 제작하기도 합니다. 동시대 미술의 악동으로 불리는 제프 쿤스Jeff Koons는 고든스Grodon's라는 술 브랜드 광고를 실크 스크린으로 복제해 수백만 달러에 판매한 바 있고, 미국의 화가 리처드 프린스Richard Prince는 말보로 담배 광고의 상징인 말보로맨을 차용한 실크 스크린 작품들을 선보였으며, 팝 아트의 대가 로이 리헤텐슈타인Roy Lichtenstein의 <공을 든 소녀>라는 작품은 원래 신문에 실린 광고 이미지였습니다. 프랑스의 광고학자인 로벨 게랑은 "우리가 호흡하며 살고 있는 이 대기 속은 산소와 질소, 그리고 광고로 이루어져 있다"고 한 바도 있습니다.

지식재산에 대한 일반인들의 관심을 환기시킬 수 있는 방법에 여러 가지가 있겠지만, 개인적인 관심으로 수년간 미술사와 관련한 책을 읽고 공부하면서 이처럼 우리의 일상생활에 깊이 스며있는 미술 작품을 통해 지식재산을 쉽게 풀어 이야기하는 것이 어떨까 하는 고민의 결과가 이 책으로 엮이게 되었습니다.

미술로 읽는 지식재산

언뜻 보면, 미술과 저작권은 관련이 있지만, 미술과 특허는 별다른 관련이 없어 보입니다. 하지만 "모든 것들은 서로 연결되어 있다"는 사유는 여기에도 적용될 수 있다는 믿음으로 미술과 지식재산에 대한 이야기를 풀어내 보았습니다. 이 책을 통해 많은 분이 미술과 지식재산에 대한 관심과 이해를 갖는 계기를 드릴 수 있다면 더없이 기쁠 것 같습니다.

미술의 전문가도 전공자도 아닌 제가 여러 책과 자료들을 통해 이해하고 얻은 내용을 바탕으로 쓴 것이라, 사실 확인에 오류가 있거나 미술에 대한 편협한 관점이 반영되었을 수 있습니다. 이는 전적으로 필자의 미흡함으로 인한 것이니 많은 질책과 응원을 부탁드립니다.

끝으로, 이 책이 나오기까지 도움을 주신 모든 분께 감사를 드리고, 특히 굿플러스북의 이재교 대표님께 특별한 감사의 인사를 드립니다. 또한, 이 책의 초고에 대해 훌륭한 조언을 아끼지 않은 아내에게도 고맙다는 말을 전합니다. 또한, 브런치에 연재하는 동안 열심히 읽어 주시고 기탄없는 조언과 격려를 해주신 많은 분께도 깊이 감사드립니다.

마지막으로, 이러한 시도를 부추긴 독일의 대문호 괴테의 말로 마무리하겠습니다.

"세상에서 해방되는 데에 예술보다 더 좋은 것은 없다. 또한 세상과 확실한 관계를 갖는 데에도 예술을 통하는 것이 가장 좋다."

| 목차

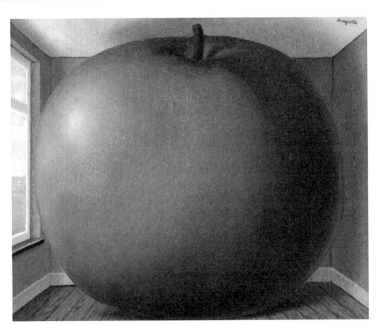

르네 마그리트, <리스닝 룸>, 1952

르네 마그리트의 <리스닝 룸>과
사과

앞의 그림은 초현실주의Surrealism 작가로 불리는 벨기에의 화가 르네 마그리트$^{Rene\ Magritte,\ 1898~1967}$가 그린 <리스닝 룸$^{The\ Listening\ Room}$>이다. 이 그림에 그려진 사과는 마그리트의 다양한 그림들에 나타나는 가장 인상적인 모티프Motif 중 하나이다. <리스닝 룸>은 마그리트의 1952년 작품으로, 방안을 꽉 채운 거대한 사과를 그린 것이다. 이 거대한 사과는 하얀색의 천정과 마루 재질의 바닥 사이 공간을 가득 채우고 있고, 왼편의 창문 너머로는 바다가 보인다. 이를 다르게 생각해 보면 사과는 보통의 크기인데 방이 아주 작은 것으로 볼 수도 있겠다. 이후 마그리트는 1969년에 발매된 영국의 록 밴드 제프 벡 그룹$^{The\ Jeff\ Beck\ Group}$의 앨범 벡-올라$^{Beck-Ola}$의 표지로 사용하기 위해 같은 그림을 그린 적이 있다.

그러면 왜 이 그림의 제목은 "리스닝 룸"일까? 방에 꽉 찬 거대한 사과 또는 아주 작은 방에 꽉 찬 보통의 사과에서 "리스닝 룸"이란 제목은 언뜻 연상되지 않는다. 마그리트에 의하면, '사과의 모호한 역할은 기존의 정형적인 의미를 제공하지 않은 상태에서 감상자들이 가능한 해석을 생각해 보도록 하는 작가의 초청을 의도'한 것이라고 한다. 즉, '사과는 이러한 기존 사물의 드러난 의미와 숨겨

진 의미 사이에 존재하는 감상자가 느끼는 해석의 영원한 긴장^{Tension}을 상징'한다는 것이다. 또한 그는 '우리는 우리가 보는 것들로부터 숨겨진 다른 것들을 항상 보기 원한다'고 한다. 이 그림에서도 방안을 가득 채운 사과(우리가 보는 것)로부터 그 사과 뒤에 무엇이 숨겨져 있는지를 보기 원한다는 것(숨겨진 다른 것)이며, '숨겨져 보이지 않는 것과 보이는 것 사이에 일종의 경쟁과 강한 긴장'을 의도하였다는 것이다. 미국의 예술 비평가인 수지 가블릭^{Suzi Gablik}은 '마그리트의 작품들은 현실 세계에 대한 모든 도그마적인 관점을 파괴하려는 체계적인 시도'라고 한 바 있다. 달리 말하면 우리가 익숙하게 알고 있는 현실 세계에 대한 관념과 기대를 뒤엎어 현실을 넘어서 새로운 세계를 상상함으로써 현실의 억압으로부터 정신을 해방하려는 지향을 갖게 한다는 것이다.

이렇게 마그리트와 같은 초현실주의 작가들은 일상적인 소재들을 일반적이지 않은 형태 또는 상황으로 표현하곤 했다. 이를 통해 관람자가 새로운 생각을 하도록 한 것이다. 그의 그림은 현실과 환상 사이에 있는데, 혹자는 마그리트가 일찍이 여읜 어머니의 부재'라는 현실과 아직도 살아 계신 어머니라는 환상 사이에서 방황하였기 때문이라고도 한다. 하지만 이러한 분석만으로 그의 그림을 해석할 수는 없을 것이다. 위에서 말했듯이, 마그리트는 감상자들이 사과 뒤에 숨기고 있는 것들이 무엇일까라는 의문을 갖게 하길 원했다고 한다. 이러한 의문과 해석은 감상자들의 몫이 아닐까?

르네 마그리트는 초현실주의^{Surrealism} 화가로 불린다. 초현실주의는 20세기 초 프랑스를 중심으로 전 세계에 퍼진 문학 및 예술의 사조라고 할 수 있다. 초현실주의는 오스트리아의 심리학자이자 정신분석학의 창시자로 불리는 지그문트 프로이드^{Sigmund Freud, 1856~1939}로부터 크게 영향을 받았다. 프로이드는 무의식을 강조하는 정신분석학을 제시하였고, 인간의 행동은 무의식에서의 억압이나 저

항 등에 의해 지배된다고 주장하였다. 이러한 인간의 무의식을 규명한 프로이드의 영향은 문학을 비롯한 예술계에도 큰 영향을 미치게 되고, 이것이 초현실주의로 나타나게 된다. 초현실주의자들은 "예술은 완전히 깨어있는 이성에 의해서는 결코 생산될 수 없다"라고 주장하며, "이성이 과학을 가능케 했다는 것은 인정하나 비非이성만이 우리들에게 예술을 줄 수 있다"고 말했다.

공식적인 초현실주의의 등장은 프랑스의 시인이자 문학평론가인 앙드레 브르통Andre Breton, 1896~1966이 1924년 <초현실주의의 선언Manifesto of Surrealism>[2]을 발표한 것으로 보는 것이 일반적이다.[3] 그에 의하면, 초현실주의는 "순수한 자동현상으로서, 이것으로 인하여 사람이 입으로 말하든, 펜으로 쓰든 또는 다른 어떤 방법으로든 간에 사고의 참다운 움직임을 표현하는 것이다. 또한 이것은 이성에 의해 어떠한 통제도 받지 않는 심미적이거나 윤리적인 관심을 완전히 떠나서 행해지는 사고의 받아쓰기"라고 정의한 바 있다. 초현실주의는 제1차 세계대전의 상처 위에 서구 문명에 대한 반항과 부정을 시작으로 문학과 예술의 전통적인 개념을 파괴하고 새로운 삶의 방식을 구현하고자 하는 혁명적인 움직임이라고 할 수 있다.

이러한 초현실주의는 이성과 합리성을 근간으로 하는 서구 문명에 반발하여 꿈, 무의식, 공상, 상상 등을 비현실적초현실적인 것을 통해 이성에 얽매이지 않고 상상력의 극대화와 인간 정신의 해방을 추구한다. 이를 위해 마그리트를 비롯한 초현실주의자들은 우리 말로 '전치'라고 번역되는 '데페이즈망Depaysement'[4] 기법을 사용했는데, '데페이즈망'은 '특정한 대상에서 맥락을 떼어내 이질적인 상황에 배치함으로써 기이하고 낯선 장면을 연출하는 것' 또는 '어떤 대상을 상식적으로 있어야 할 곳이 아닌 이질적인 환경으로 옮겨서 모순되는 것과 결합시키거나 크기와 배치를 왜곡해서 충격과 신비감을 주는 기법'을 말한다. 초현실주의

자들은 '인간의 상상에 자유를 부여하여야 한다'고 생각했고, 초현실적인 미^美를 추구하는 방식으로 데페이즈망 기법을 적극 도입한 것이다.

초현실주의는 유럽을 넘어 미국, 남미, 아시아의 문학과 미술에도 큰 영향을 미친다. 예를 들어 소설 '날개'나 시 '오감도^{烏瞰圖}'로 유명한 작가 이상^{李箱, 1910~1937}도 당시의 관습으로는 이해하기 어려운 숫자나 기호의 사용, 반복과 병치의 구조, 난해하거나 의미없는 시적 표현 등을 사용하였는데, 이는 초현실주의자들의 자동기술법^{écriture automatique}과 맥락을 같이하는 것으로 평가된다.[5] 이에 더하여 초현실주의는 공포 영화 감독들에게도 영향을 미쳤는데, 예를 들어 오컬트 영화의 걸작인 <엑소시스트¹⁹⁷³>의 포스터는 마그리트의 <빛과 제국>이란 작품에 영향을 받았고, 우리나라의 공포 스릴러 영화 <검은 집>의 경우에도 감독이 미술팀에 이 그림을 보여주면서 세트의 분위기를 만들어 달라고 했다고 한다.

초현실주의가 기존의 관습과 전통에 반기를 들며 등장한 것처럼, 문학이든 예술이든 기존 질서에 대한 반발로부터 새로운 흐름이 탄생하고, 이로부터 발전해 나가는 것이 역사의 순리이다.[6] 이는 자유지상주의의 모체가 된 오스트리아 학파^{Austrian School}에 영향을 준 미국의 경제학자 조지프 슘페터^{Joseph Alois Schumpeter, 1883~1950}가 경제혁신과 경기 순환의 관점에서 이야기한 창조적 파괴^{Creative Destruction}[7]와 맥락을 같이 하는 것으로 생각된다. 기존의 것을 분해, 파괴, 부정함으로써 새로운 것이 창조될 수 있으니까.

이러한 초현실주의는, 미술사적으로 막스 에른스트^{Max Ernst, 1891~1976}나 후안 미로^{Joan Miro, 1893~1983}, 만 레이^{Man Ray, 1890~1976}로부터 시작하여 살바도르 달리^{Salvador Dali, 1904~1955}나 르네 마그리트, 프리다 칼로^{Frida Kahlo, 1907~1954}, 디에고 리베라^{Diego Rivera, 1886-1957}, 아실 고르키^{Arshile Gorky, 1904~1948}에 이르기까지 많은 화가들이 등장하여 미술사에 많은 영향을 미쳤다. 초현실주의는 또한, 1930년 일

부 사회주의자들이 이탈하고, 달리와 에른스트 등이 미국으로 건너감으로써 그 주도권이 미국으로 옮겨가 추상표현주의^{Abstract Expressionism}8를 낳는 데 결정적인 영향을 미쳤다.

다시 마그리트의 작품으로 돌아가 보자. 하늘에서 비처럼 내려오는 수많은 신사들이 그려져 있는 르네 마그리트의 1953년 작품 <골콘다^{Golconda}>9는 원래 남부 인도의 텔랑가나주 지방의 요새 도시로, 쿠트부 샤히 왕조의 수도이기도 했던 곳이다.10 하지만 우리나라에서 이 작품은 주로 <겨울비>라고 번역하고 있다. <골콘다>는 대중문화에도 많은 영향을 주었는데, 영화 <매트릭스^{Matrix}>에서 휴고 위빙^{Hugo Weaving}이 연기한 스미스 요원이 여러 명으로 복제되는 장면에 영감을 주었고, "It's raining men, Hallelujah~~"라는 가사가 반복되는 게리 할리웰^{Geri Halliwell}의 잘 알려진 노래 <It's Raining Men>에도 영향을 주었다.

이제 마그리트의 삶에 대해 살펴보자. 그는 1898년 벨기에의 부유한 가정에서 태어났지만, 어린 시절 어머니가 강에서 자살하는 불행을 겪게 된다. 성장하면서 브뤼셀의 미술아카데미^{Academie des Beaux-Art}에서 2년여 간 공부하였으나, 제도권 미술교육에 회의를 느끼고 학교를 떠난다. 학교를 그만둔 후에도 마그리트는 그림 공부를 계속하는데, 그러던 중 파블로 피카소^{Pablo Picasso}로 대표되는 입체파^{Cubism}의 영향을 받게 된다. 이후 결혼을 하게 되고, 생계를 위해 몇 가지 직업을 가지게 되는데 특이하게도 벽지 회사에서 벽지 무늬를 그리기도 했고, 모피 회사에서 카탈로그의 일러스트를 그리기도 했다. 이 시기를 거치면서 마그리트는 초현실주의에 매력을 느끼게 되고, 1927년 브뤼셀에서 최초의 개인 전시회를 개최한다. 그러나 너무 독특한 스타일로 인해 세인들의 악평을 받은 것에 실망하고, 파리로 이주한다. 파리에서 마그리트는 초현실주의의 개척자 격인 앙드레 브루통과 친구가 되고, 시각적 초현실주의 운동의 선두주자로 발돋움한다. 다시 브뤼

셀로 돌아온 그는 공중에 떠 있는 바위[11], 그림 속에서 그림을 그리는 구도, 인간 속에 무생물을 배치하는 등의 파격적인 작품을 발표한다. 마그리트는 어떤 사물이나 상황이 꼭 물리학적 법칙에 따라 묘사되어야 할 이유는 없으며, 그렇게 하지 않아도 사물은 사실적으로 보일 수 있다고 생각했다. 또한 한 쌍의 장화가 사람의 발로 바뀌는 등 생물과 무생물의 경계를 흐리게 하기도 하고, 시간의 초월을 테마로 사용하기도 했다. 마그리트는 "우리가 보고 있는 모든 것들은 다른 어떤 것을 숨기고 있다. 우리는 항상 우리가 보는 것들이 무엇을 숨기고 있는지 보고 싶어 한다"라거나 "만일 꿈이 깨어있는 삶의 반영이라면, 깨어있는 삶 또한 꿈의 반영이다"라고 말했다. 이렇게 다양한 시도를 통해 마그리트는 물질적 세계에 대한 모든 도그마Dogma; 독단적인 신념이나 학설, 교리적 관점을 무너뜨리고자 했다.[12]

다시 처음의 <리스닝 룸>으로 돌아가 보자. 앞서 언급한 바와 같이, 마그리트의 그림 중에는 사과를 모티프로 한 것이 많으며 <인간의 아들The Son of Man>이나 <이것은 사과가 아니다This is Not an Apple> 등을 대표적인 작품으로 꼽을 수 있다.

이렇게 사과를 모티프로 한 그림을 보면서 많은 사람들은 스티브 잡스Steve Jobs, 1855~2011의 애플Apple Inc.을 떠올릴 수 있을 것이다. 실제로 마그리트의 그림들이 애플사의 로고나 회사 명칭에 영향을 미쳤을까? 런던의 아트 딜러이자 전설적 록 밴드인 비틀스The Beatles나 롤링 스톤즈The Rolling Stones의 멤버들과도 친분이 있던 로버트 프레이저Robert Fraser, 1937~1986에 의하면, 비틀스의 멤버인 폴 매카트니Paul McCartney가 마그리트의 그림을 보고 음반 회사인 애플 레코드Apple Records의 회사 이름과 로고를 만들었다고 증언한다. 이 증언은 2013년 미국의 경제 잡지 '포브스Forbes'에도 실린 바 있다. 비틀스는 1968년 애플Apple Corp.을 설립하고, 자회사로 애플 레코드를 설립한다. 음반 회사인 애플 레코드에서 처음으로 나온 음반은 존 레논John Lennon과 오노 요코Ono Yoko의 <Two Virgins>였고,

같은 해에 일명 "The White Album"으로 불리는 <The Beatles> 앨범을 발매한다. 그러면, 비틀스의 애플 레코드와 잡스의 애플은 무슨 관계가 있을까?

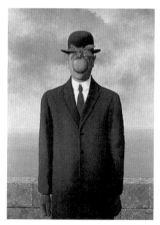

르네 마그리트, <인간의 아들>, 1946

이 질문에 대한 이야기를 하기 전에 먼저 사과에 대한 이야기를 해 보자.

인류 역사상 중요한 사과 3가지를 꼽으라면, 성서의 창세기에 나오는 아담과 이브의 선악과와 아이작 뉴턴Issac Newton, 1942~1727이 만유인력을 발견한 장면에서 등장하는 사과, 그리고 아이폰을 만든 애플을 이야기한다. 미술에 관심이 있는 사람들은 세잔Paul Cezanne, 1839~1906의 사과를 끼워 넣기도 한다.

그럼 먼저 성서에 나오는 선악과와 에덴 추방의 이야기로 시작하자.

아담과 이브는 하나님이 금지한 선악과를 따 먹은 후, 스스로 벌거벗었음을 깨닫고 부끄러움을 느끼게 되었다고 성서에 기록되어 있다. 이로써 인간은 스스로 부끄러움을 알게 된 존재가 되고, 선악과를 따 먹지 말라고 한 명령을 어긴 죄로 하나님으로부터 벌을 받아 에덴동산에서 추방당하게 된다.[13] 이로 인해 인간은 불행해지고, 인생은 고난을 겪게 되었다는 얘기다. 하지만, 인간이 이렇게 선악과를 따 먹어 추방당한 사건은 참으로 다행한 일이라고 생각된다. 인간이 스스로 부끄러움을 느끼지 못하고 에덴이라는 낙원에 만족하는 존재로 지속되었다면 인류 역사의 발전은 얼마나 더디고, 그 결과는 어느 정도로 처참했을지 상상이 가지 않는다.

혹자는 '선악과'라는 한국어 번역은 잘못된 것이라고 한다. 히브리어 원문에

는 '에츠 다아쓰 토브 워-라'라고 되어 있고, 이를 영어로 번역하면 'Tree of Knowledge of Good and Evil'이 된다. 히브리어 원문의 뜻은 '선과 악을 알게 하는 나무'가 아니라는 것이다. 히브리어로 '에츠'는 나무이고, '다아쓰'가 지식이 라는 뜻이며, '토브 워-라'는 선과 악이라고 번역되지만, 히브리어에서는 관용적 으로 상반된 두 개의 요소를 나열하여 전체를 하나의 의미로 표현하기 때문에 '선과 악'이 아니라 '전부, 모든 것'으로 번역하는 것이 타당하다는 견해이다. 따 라서 '세상의 모든 지식을 알게 하는 나무'라고 해석하여야 한다는 것이다. 어떻 게 해석하든 선악과로 인하여 인간이 합리성과 이성을 가지게 되었고, 이로 인 해 인간의 역사는 이성과 합리의 역사로 재탄생하게 되었다는 것을 우의를 통 해 상징하는 것으로 해석할 수 있다. 성서의 에덴 추방 사건은 문학에도 큰 영향 을 주는데, 예를 들어 영국의 시인이자 사상가였던 존 밀턴^{John Milton, 1608~1674}이 1667년 발표한 서사시 <실낙원^{Paradise Lost}>은 아담과 이브의 에덴동산 추방 사 건을 소재로 한 문학작품이다. 또한, 노벨 문학상을 수상한 사회주의 리얼리즘의 대표적인 작가 존 스타인벡^{John Ernst Steinbeck, 1902~1968}은 아담과 이브가 하나님으 로부터 동쪽으로 쫓겨났다는 것을 모티프로 1952년 <에덴의 동쪽^{East of Eden}>[14] 이라는 소설을 발표했다. 소설의 제목은 창세기 4장 16절의 "가인이 여호와의 앞을 떠나 나가 에덴 동편 놋 땅에 거하였더니^{And Cain went out from the presence of the Lord, and dwelt in the land of Nod, on the east of Eden}"에서 따왔다고 한다.

선악과가 어떤 과일인지는 명확하지 않다. 일부는 무화과[15]라고도 하고, 또 혹 자는 바나나, 살구, 오렌지, 포도라는 의견도 있다. 이 논란은 성서에 어떤 과일 또는 열매인지가 명확하게 기재되어 있지 않은 것에 기인한다. 그런데, 많은 화 가들이 아담과 이브의 에덴동산 추방 사건을 그림으로 그렸고, 대부분의 화가 들은 선악과를 사과로 묘사하고 있다. 따라서 서양에서는 선악과를 사과로 인식

　　　　　　　　　　　　　　　　　　　　　미술로 읽는 지식재산

하는 경향이 뚜렷하다. 예를 들어 네덜란드의 15세기 사실주의 화가인 반 데르 후스Van der Goes, 1430~1482의 <인간의 타락The Fall of Men, 1470>에서도 이브는 사과로 보이는 열매를 따고 있고, 르네상스 시대의 독일 화가로 이탈리아 르네상스 예술에 북유럽 전통을 접목했던 알브레히트 뒤러Albrecht Durer, 1471~1528의 <아담과 이브Adam and Eve, 1507>에서도 아담과 이브가 들고 있는 열매는 사과로 보인다. 게다가 라틴어로 사과는 '말룸Malum'이라고 하는데, 이 단어와 같은 철자를 쓰지만 이를 단모음으로 발음하면 '사악한, 나쁜'이라는 뜻이 되는 등 선악과는 사과라고 해석하는 것이 일반적이다.

다음으로, 영국의 물리학자인 아이작 뉴턴1642~1727의 사과를 보자. 뉴턴이 인류 역사상 가장 중요한 과학자 중 하나라는 데 누구도 이견이 없을 것이다. 뉴턴은 당시 유럽에서 유행했던 흑사병페스트을 피해 고향 집에 머무르고 있었는데, 우연히 사과나무 밑에 누워있다가 나무에서 사과가 떨어지는 것을 보고 중력의 존재를 깨달았다는 것이 널리 알려진 에피소드이다. 물론 이전에도 물체가 땅으로 떨어지는 현상에 지구의 인력이 작용한다고 생각한 과학자들은 있었다. 다만 이전의 과학자들은 지상에서의 운동에 대한 생각에 그쳤다면, 뉴턴은 이를 일반화하여 지상에서뿐 아니라 우주에서의 운동을 모두 아우르는 원리로 확립했다. 즉, 뉴턴의 업적은 이전의 과학적 연구성과에 오랜 기간 자신의 연구를 더 해 완성한 것이지, 우연히 사과가 떨어지는 것을 보고 천재적 영감으로 만유인력 법칙을 단박에 완성한 것은 아니라는 것이다.[16] 뉴턴과 사과에 대한 신화는 프랑스의 계몽주의 사상가들이 천재는 뛰어난 영감과 상상력을 발휘하여 독창적인 아이디어를 만들어내는 사람으로 인식하고, 이를 강조하기 위해 활용되어 온 면이 있었다. 어쨌든 뉴턴이 1687년 발간한 <자연철학의 수학적 원리Principia>[17]는 고전역학과 만유인력의 원리를 제시한 것으로, 현재까지도 과학사 및 인류사의 가

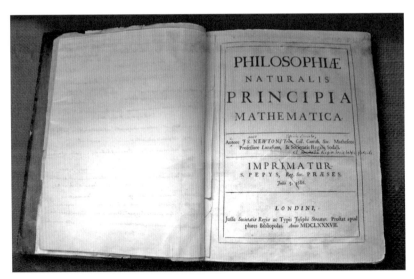
아이작 뉴턴, <자연철학의 수학적 원리>

장 영향력 있는 저서로 꼽힌다.

이제 세 번째의 사과 이야기를 해 보자. 세 번째 사과는 바로 매킨토시와 아이폰, 아이패드로 유명한 애플이다. 애플컴퓨터의 회사 로고는 1976년 스티브 잡스Steve Jobs, 스티브 워즈니악Steve Wozniak, 1950~과 함께 애플컴퓨터Apple Computer를 창업한 로널드 웨인Ronald Wayne, 1934~이 처음 만든 것이다. 로널드 웨인은 개인용 컴퓨터가 만유인력을 발견한 것과 같이 혁명적인 역할을 할 것이라는 의미를 담기 위해 회사의 로고를 펜으로 그렸는데, 그가 그린 그림은 아이작 뉴턴이 사과나무 아래에서 책을 읽고 있는 것이었다. 또한 이 로고의 주위에는 "뉴턴… 생각이라는 이상한 바다에서 영원히 항해하는 지성Newton... a mind forever voyaging through strange seas of thought"이라는 문구가 쓰여 있었다. 이 문구는 영국의 낭만주의 대표 시인인 윌리엄 워드워스William Wordsworth, 1770~1850의 시[18] 중에 나오는 시구이다. 한편 로널드 웨인은 2,300달러를 받고 자신의 지분을 잡스와 워

미술로 읽는 지식재산

즈니악에게 팔았는데, 자신의 지분인 10%를 계속 가지고 있었다면 2016년 현재 가치로 755억 달러^{약 84조 원}을 가진 부자가 되었을 것이다. 한참 후에 그는 이를 얼마나 후회했을까?

애플사 최초의 로고

로버트 웨인의 드로잉은 "베어 문 사과^{Bitten Apple}"로 불리는 현재의 애플 로고의 시작이었다. 웨인의 드로잉은 애플의 최초 로고가 되었지만, 너무 시대에 뒤떨어진다는 이유로 1년도 안 되어 변경된다. 로고의 변경을 위해 스티브 잡스는 그래픽 디자이너인 롭 재노프^{Rob Janoff}를 고용하여 새로운 로고를 만들게 한다. 이렇게 만들어진 것이 무지개 색깔로 된 사과 로고이며, 컬러 디스플레이를 세계 최초로 채택한 애플 2 컴퓨터부터 사용된다. 이후 전체가 검은색인 모노크롬 로고¹⁹⁹⁸ 등 여러 번의 변화를 거쳐 현재의 로고에 이른다.

한편 앞서 언급한 대로, 스티브 잡스의 애플컴퓨터가 아닌 또 다른 애플이란 회사가 있는데, 바로 전설적인 밴드 비틀스가 세운 음반 회사 애플 레코드이다. 비틀스는 자신들의 매니저인 브라이언 엡스타인^{Brian Epstein}이 죽은 후 1968년 이 회사를 설립했다. 이 음반사와 계약했던 음악가는 설립자인 비틀스 외에도 배드핑거스^{Badfingers}, 메리 홉킨^{Mary Hopkin}, 오노 요코^{Yoko Ono19}, 트래쉬^{Trash}, 라비 상카^{Ravi Shankar} 등이 있었다.

Apple사의 로고 변천사

비틀스의 애플사 로고

그러나 문제가 발생한다. 애플컴퓨터가 창업한 지 2년밖에 안 된 1978년, 비틀스의 애플사가 애플컴퓨터^{현재는 그냥 '애플 Apple Inc.'}를 상대로 상표권을 침해했다 주장하며 소^訴를 제기하였다. 소송은 1981년 양 당사자 간의 합의로 종료되는데, 애플컴퓨터가 애플사에 불과 8만 달러를 지급하는 것으로 마무리된다. 당시 세간에서는 애플사가 5천만 달러 이상을 받았을 것으로 추측했으나, 상대적으로 아주 적은 금액으로 합의한 것이 나중에 밝혀졌다. 합의의 또 다른 조건으로 애플컴퓨터는 음악 관련 산업에는 진출하지 않고, 애플사는 컴퓨터 관련 산업에는 진출하지 않기로 합의하였다. 현재의 명칭과는 차이가 있지만, 여기서는 혼동을 피하기 위해 이하에서는 편의상 스티브 잡스의 애플을 '애플컴퓨터'로, 비틀스의 애플을 '애플사'로 부르기로 한다.

소송의 합의 이후, 1986년 애플컴퓨터가 자신의 컴퓨터 제품에 미디^{MIDI}와 오디오 녹음 기능을 탑재하였고, 1989년 비틀스의 애플사는 애플컴퓨터가 1981년의 합의계약을 위반했다는 취지로 다시 소송을 제기한다. 이 소송으로 인하여 애플컴퓨터는 더 이상 멀티미디어를 탑재한 컴퓨터를 개발하지 못하게 되고, 1991년 애플사에 2,650만 달러^{약 284억 6천만 원} 규모의 배상금을 지불하기로 합의한다. 구체적인 합의 내용은, 각자 애플이라는 명칭을 사용하되, 애플사가 모든 "음악을 주요 콘텐츠로 하는 창의적인 작업"에 '애플'을 사용할 권리를 갖는 반면, 애플컴퓨터는 애플사가 갖게 되는 음악과 관련한 콘텐츠의 '재제작, 실행, 배포 등에 사용되는 제품이나 서비스'에 한해서만 '애플' 명칭을 사용하는 권리를 갖는 것이었다. 이러한 합의에 따라 애플컴퓨터는 물리적인 음반의 제작, 판매, 배포 등은 할 수 없게 되었다.

그런데, 이후 또 다른 변수가 발생한다. 기술의 발전에 의해 물리적인 음반이 아닌 디지털 파일 형태의 서비스가 생긴 것이다. 2003년 애플사는 다시 애플컴퓨터를 상대로 소송을 제기하는데, 이번에는 애플컴퓨터의 아이튠스iTunes 음악 스토어에서 애플 로고를 사용하는 것이 1991년 합의를 위반한 것이라는 주장이었다. 애플컴퓨터는 2003년 온라인 음악 스토어를 시작하기 직전에 아이튠스 스토어에 애플 명칭을 사용하는 대가로 100만 달러약 10억 7천만 원를 지급하겠다는 제안을 애플사에 한 바 있었다. 그러나 애플사는 이 제안을 받아들이지 않았다. 이렇게 진행된 소송에서 영국 법원은 애플컴퓨터에 유리한 판결을 하게 된다. 즉 법원의 판단은, 애플컴퓨터가 애플사의 상표권을 침해하지 않았고, 계약상 애플컴퓨터에게 허용된 범위인 재제작, 실행, 배포 등의 행위에 해당하여 계약을 위반한 것으로 볼 수 없다는 것이었다. 게다가 법원은 애플사가 애플컴퓨터에게 소송비용으로 2백만 파운드약 30억 6천만 원를 지급하라고도 했다. 애플사는 이 판결에 불복하여 항소하게 된다.

그런데, 영국법원의 1심 판결 후항소는 진행 중이었음인 2007년 2월 잡스의 애플Apple $^{Inc.}$과 비틀스의 애플$^{Apple\ Corps}$은 합의문을 발표한다. 잡스의 애플컴퓨터가 '애플' 상표를 모두 가지고, 비틀스의 애플사에 라이선스License를 주는 것으로 합의한 것이다. 이 합의로 모든 진행 중인 소송을 종결하고, 소송비용은 각자 부담하기로 하였다.[20] 이로써 잡스의 애플컴퓨터는 '애플$^{(Apple)}$'이란 상표를 비틀스의 애플사로부터 5억 달러약 5,370억 원에 매입하기로 하고, 애플사가 '애플'을 사용할 수 있도록 라이선스 계약에 합의함으로써 비틀스와 잡스는 같은 '애플Apple'을 사용하게 되었다. 이로써 잡스의 애플컴퓨터와 비틀스의 애플사 간 오랜 상표권 분쟁은 끝났다. 스티브 잡스는 생전에 비틀스를 좋아한다는 이야기를 종종 하였는데, 비용을 많이 쓰기는 했지만 결국 비틀스의 상표권까지 가지게 된 셈이다.

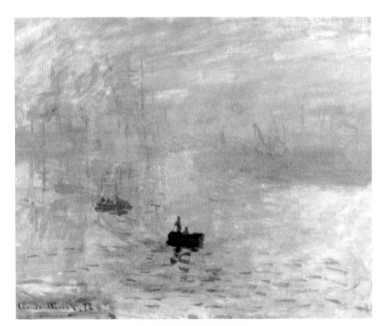

클로드 모네, <인상, 해돋이>, 1874

클로드 모네의 <인상, 해돋이>와 튜브 물감 발명

미국 사람들이 가장 좋아하는 인상파 화가는 누구일까?

이견이 있겠지만, 미국인들에게 끌로드 모네^{Claude Monet, 1840~1826}의 인기는 누구보다도 높다. 미국 워싱턴 D.C.에 있는 국립미술관^{National Gallery of Art}의 아트숍에서 제일 많이 팔리는 물건 중 하나가 모네의 그림이 프린트된 우산일 정도이다. 미국에서 모네의 작품은 1864년부터 약 5년간 무려 145점이 팔렸고, 이후 모네의 명성은 계속 높아졌다. 우리나라에서도 모네는 많은 인기를 누리고 있는데, 화려하고 아름다운 색감이 그 인기의 이유인 듯 하다. 단적으로, 2016년에 이어 2017년 "모네, 빛을 그리다" 전시회를 연달아 개최한 것을 보아도 우리나라에서 모네의 높은 인기를 엿볼 수 있다. 전시회 이외에도 한국조폐공사는 '디움 아트메달' 시리즈의 두 번째로 2017년 11월 모네의 그림과 금메달이나 은메달을 같이 배치한 제품을 출시하였고, 동아제약은 자사의 제품에 모네의 <수련> 그림을 포장지에 인쇄하여 판매하고 있다. 한국조폐공사가 사용한 모네의 그림은 <양산을 쓴 여인^{Woman with a Parasol}>이다. 이 그림의 원래 제목은, <산책, 까미유 모네와 그녀의 아들 장^{The Stroll, Madame Monet and Her Son}>이고, 그림의 주인공은

모네의 부인까미유 모네과 아들장 모네이다. 또한 2014년 영화 <더 포저The Forger>에서 주인공인 존 트라볼타John Travolta가 아들을 살리기 위해 미술관에서 훔치는 그림이 바로 이것이다. 극 중에서 존 트라볼타는 세계 최고의 예술품 위조가인 '레이'역을 맡고 있다. 그는 감옥에서의 탈옥을 위해 범죄조직과 거래를 하고, 그 대가로 박물관에서 클로드 모네의 <양산을 쓴 여인>을 훔쳐 가짜로 바꿔치기하는 일을 하게 된다. 실제로도 모네의 그림 중 <런던의 채링 크로스 다리Charing Cross Bridge, London>와 <런던의 워털루 다리Waterloo Bridge, London>가 2012년 네덜란드의 쿤스트할Kunsthal 미술관에서 마티스와 고갱의 그림 등과 함께 도난당한 일이 있었다. 범인은 2013년 루마니아에서 붙잡혔는데, 훔친 그림들을 불태웠다고 주장했다. 진짜로 불태웠는지는 확실치 않지만, 결국 그림들의 행방은 밝혀지지 않았다. 2000년에도 역시 모네의 그림 <푸르빌의 해변Beach in Pourvile>이 폴란드의 포즈난 국립미술관National Museum, Poznan에서 도난당했다가 10년 만에 되찾기도 했다. 범인은 당시 영화 <더 포저>의 주인공처럼 가짜 그림으로 바꿔치기하는 수법을 썼지만, 남겨진 지문 때문에 결국 체포되었다고 한다.

다시 앞의 그림으로 돌아가 보자. 이 그림은 프랑스 인상파 화가 중 하나인 끌로드 모네의 유화 작품인 <인상, 해돋이Impression, Sunrise>이다. 르아브르 항구의 아침 풍경을 그린 이 작품으로 인해 인상주의Impressionism21라는 용어가 탄생하게 된다. 파리의 마르모탕 모네 박물관에 소장된 이 작품은, 1874년 사진가 나다르의 스튜디오에서 열린 전시에서 다른 인상주의 화가들의 작품과 함께 선보였다. 제목이 말해주듯 이 작품은 사실적인 '묘사'가 아니라 하루 중 특정 순간에 대한 화가의 '인상'을 표현한 것이다. 모네는 르아브르 항구 위로 떠 오르는 일출을 그렸는데, 물과 하늘이 푸른색으로 서로 녹아들고, 붉은 태양이 화면을 지배하고 있다. 이러한 빛과 색채에 대한 감각을 일깨우려는 모네의 바람이 그림

에 집약되어 있다.

인상파는 외광파外光派라고도 불리는데, 이는 외부의 빛에 따라 달라지는 사물을 눈에 보이는 대로 표현하는 작업방식 때문이다. 반면, 이전의 화가들은 대부분 외부가 아닌 작업실 내부에서 작품을 제작했기 때문에 눈 등의 감각기관을 통한 인식에 충실한 것이 아니라 자연에 대한 관념을 그림으로 표현했다. 인상주의의 전성기는 채

클로드 모네

15년이 되지 않았지만, 기존의 전통적인 시선에서 벗어나 자연과 인간을 바라보는 새롭고도 주관적인 시선을 확보하기에 이르렀다.

잘 알려졌다시피 모네는 19~20세기 인상파를 주도했던 프랑스의 화가이다. 그는 식료품 잡화상의 아들로 태어나, 15세 때 이미 풍자만화를 팔아서 성공을 거두기 시작한다. 이 시기 모네는 자신의 스승이 될 프랑스 최고의 풍경화가인 외젠 부댕Eugene Boudin, 1824~1898[22]과 만나게 되고, 야외에서 그림을 그리며 자연 광선에 대한 관찰을 통해 이전과는 다른 방식으로 그림을 그리기 시작한다. 모네는 1859년경부터 우리가 익히 아는 에두아르 마네Edouard Manet, 1832~1883, 카미유 피사로Camille Pissarro, 1830~1903, 알프레드 시슬레Alfred Sisley, 1839~1899, 피에르 오귀스트 르누아르Pierre Auguste Renoir, 1841~1919, 에드가 드가Edgar Degas, 1834~1917 등의 화가들과 교류하였고, 1874년 제1회 인상파 전람회에 <인상, 해돋이>를 출품하게 된다. 처음에는 그냥 <해돋이>라고 했다가 마지막에 '인상'이란 말을 추가하였다고 전해진다.

모네는 기존의 프랑스 미술 아카데미[23]가 지배하고 있던 회화기법인 '그랜드 매너Grand Manner'에 반발하며 새로운 기법을 추구한다. '그랜드 매너'는 레오나르

도 다빈치^{Leonardo da Vinci, 1452~1519}나 미켈란젤로^{Michelangelo Buonarroti, 1475~1564}, 라파엘로^{Raffaello Sanzio, 1483~1520} 등이 활약한 르네상스로부터 확립된 회화의 기법으로, 역사화를 고상하고 화려하게 표현하고, 보편성^{일반성}을 추구하는 기법이었다. 즉, 회화의 주제를 가장 고상하고 진지하게 잡는 아카데믹한 이론으로 볼수 있으며, 저속한 것이나 일상적인 것을 추구하지 않는 전통적인 방식을 지칭한다. 또한 그랜드 매너는 일반적으로 실물 크기나 실물보다 더 크게 그림을 그리는 경향이 많으며, 그리스나 로마 또는 르네상스의 양식을 추구하였다. 이러한 그림들은 작업실 실내에서 고상한 주제와 대상을 토널 배색^{Tonal Color}을 이용하여 정밀하게 그렸다. 토널 배색은 명도나 채도가 중간 정도로 물감을 혼합하여 안정적이고 편안한 느낌을 주도록 하는 배색으로, 쉽게 얘기하면 가을이나겨울 옷의 색상처럼 주로 차분함과 안정감을 느낄 수 있도록 색채를 배색하는것을 말한다. 그 예로 라파엘로 그림 <아테네 학당^{The School of Athens}>을 보면, 그림의 중심에 위치한 손가락을 위로 든 아리스토텔레스^{Aristotle}와 손바닥을 아래로 향한 플라톤^{Plato}을 비롯하여 피타고라스^{Pythagoras}, 에피쿠로스^{Epicurus}, 소크라테스^{Socrates}, 유클리드^{Euclid}, 조로아스터^{Zoroaster} 등의 철학자와 수학자, 화가들을 배치하고 있다. 전체적인 톤은 크게 두드러지지 않는 중간 톤의 색깔로만 그려지는 토널 배색에 의해 안정적이며, 실제 살았던 시대나 장소가 제각각 다른사람들이 한자리에 모이는 것은 불가능한 일이기에 있을 수 없는 이상적이고 관념적인 그림이라 할 수 있다. 이렇게 소재와 형식 및 회화의 양식이 인상주의 이전의 그림이었는데, 인상주의자들이 이같은 전통에 반기를 든 것이다.

여기서 다시 모네의 이야기로 돌아가 보자. 모네가 <해돋이, 인상>을 출품한 전시회는 인상파 화가들이 연 낙선 展^{살롱 데 르퓌제, Salon des Refuses24}이었다. 낙선展은 아카데미가 주도하는 살롱 展^{관에 의한 정식의 전시회}에 출품했으나 낙선하여 전

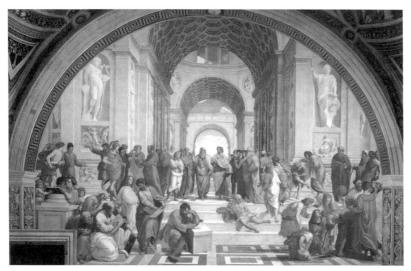

라파엘로, <아테네 학당>, 1509~1510

시를 못 한 작품을 모아 개최한 전시회였다. 당시 프랑스는 나폴레옹 1세의 조카이자 마지막 세습군주인 나폴레옹 3세[1808~1873]가 통치하는 시기였다. 나폴레옹 3세는 전제정치에 대한 민중의 불만을 달래기 위한 정책을 펴기도 했는데, 그중 하나가 아카데미의 살롱과 다른 낙선 展을 개최하도록 한 것이다. 이 전시회에서 가장 비난을 많이 받은 그림은 에두아르 마네의 <풀밭 위의 점심식사Luncheon in the Grass>였고, 다른 인상파 화가들의 그림들 모두 그림이 완성이 안 되었다거나, 밑그림에 불과하다거나, 무엇을 그린 것인지 모르겠다거나, 만들다 만 벽지가 더 낫겠다는 등 원색적인 비난을 받게 된다. 화가이자 극작가이며, 비평가인 루이 르루아[Louis Leroy, 1812~1885]는 모네의 이 그림 제목에서 '인상파'라는 조소를 날렸고[25], 이로 인하여 모네의 그림 제목인 <인상, 해돋이>에서 '인상주의'라는 용어가 유래하게 된다. 조롱하는 말을 지어낸 르루아가 미술 역사를 바꾼 인상파의 이름을 지어 준 격이니 아이러니한 일이 아닐 수 없다.

모네의 <인상, 해돋이>는 기존의 관습적이고 전통적인 기법과는 달리 사진을 찍듯 한순간의 인상적인 풍경을 그린 것이며, 여기에는 역사적인 교훈도, 전통에 대한 경의도, 안정적인 토널 배색도, 정확한 윤곽도 없는 당시로서는 파격적인 그림이었다. 모네가 일생동안 집착했던 과제는 순간의 물결, 바다나 강에 햇빛이 닿았을 때의 느낌이나 대기의 느낌을 포착하는 데 있었다. 또한, 그는 이 그림에서 기존의 물감을 섞어 색채를 표현하는 방식이 아닌 색채 분할[26]을 이용해 시각적으로 혼합된 색깔로 보이도록 하는 기법을 사용하였다. 지금이야 별것 아니지만, 라파엘의 <아테네 학당> 같은 것만 보아오던 당시의 사람들에게는 당혹스러운 것이었다.

이 그림과 관련하여 재미있는 사실이 있다. 2014년 미국 텍사스주립대 천체물리학자이자 법의천문학Forensic Astronomer[27]이라는 새로운 분야의 개척자인 도널드 올슨Donald Olson 교수는 인터넷 과학 뉴스 전문사이트인 스페이스닷컴에서 <인상, 해돋이>가 그려진 시간은 1872년 11월 13일 오전 7시 35분이고, 모네가 머무르던 라미라우테 호텔에서 그려진 것이라고 분석한 바 있다. 그는 고흐의 그림 <밤의 하얀 집White House at Night> 속의 별이 금성이라는 사실을 밝혀내기도 했다.

한편 모네는 1883년 파리에서 약 75km 떨어진 곳인 지베르니Giverny로 이주하여 창작작업을 지속한다. 모네는 자신의 작업을 위해 이곳을 찾아 가족들과 함께 정착했고, 1926년 86세의 나이로 세상을 떠날 때까지 지베르니에서 생활하였다.[28] 1892년에는 집 옆의 작은 습지를 사들여 일본식 수중정원을 만들기도 했고, 그림을 위해 보트를 개조하여 '수상 아틀리에'를 만들어 온종일 물 위에서 보낸 날도 많았다고 한다. 여기에서 모네의 유명한 연작인 <수련>이 탄생하게 된다. 무려 20년이 넘는 기간 동안 수련을 그려댔으니, 그 열정이 대단하다. 1909년 개인전에서 수련을 그린 작품이 절반에 이르렀고, 1914년 대형 수련 그림을 여러

장 그린 후 그중 8점을 선택하여 수련 연작을 완성하기도 했다. 모네가 40여 년 간 머물며 가꾼 지베르니는 지금은 유명한 관광지가 되었다.[29]

그러면 인상주의는 어떠한 배경으로 탄생했을까?

나폴레옹 3세의 전제정치에 대한 민중의 불만이 고조되는 등의 정치적인 변화를 통해 기

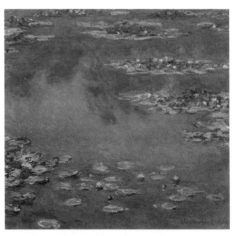

클로드 모네, <수련 76>, 1906

존의 전통과 보수적인 의식에 대한 반항이 싹트고 있었다. 나폴레옹 3세는 국내적으로 공공사업과 철도건설 및 은행설립 등을 통해 공업과 농업의 발전을 꾀하였고, 파리를 근대적으로 재건하는데도 힘을 기울이는 등 개혁에 앞장섰으나 경제 상황의 악화와 중산층의 이반이 나타나게 된다. 대외적으로는 식민정책을 확대하고 자유무역 원칙에 따른 영국과의 통상조약을 체결하고 유럽의 질서 유지를 위한 국제회의를 제안하는 등 많은 활동을 하였으나, 대외정책에서 잇따라 실패하고, 독일과의 무리한 전쟁을 했지만 패한다. 이런 일련의 정치적, 사회적 변화로 인해 전제정치에 대한 불만이 중산층과 노동계급을 중심으로 확산되어 갔다. 당시 사회적인 의식의 변화는 미술계에서도 마찬가지여서 기존의 전통적인 아카데미 고전주의에 대한 반발이 일어나고 있었다. 물론 기존에도 그랜드매너로 대변되는 전통적인 미술계의 흐름에 반발한 무리가 있었는데 그들이 바로 낭만주의자들과 사실주의자들이었고, 인상주의자들에게 큰 영향을 주게 된다. 즉, 인상주의는 기존의 질서에 반대하는 낭만주의와 사실주의로부터 태동한

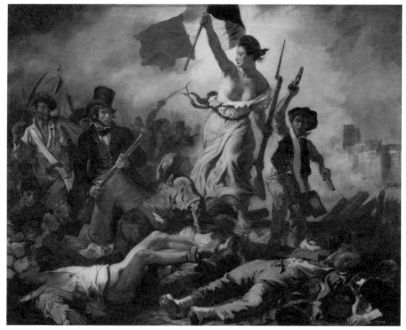

들라크루아, <민중을 이끄는 자유의 여신>, 1830

것이다. 그러면 인상주의를 태동시킨 낭만주의와 사실주의에 대해 먼저 짧게 살펴보고 이야기를 이어가보자.

외젠 들라크루아Eugene Delacroix, 1798~186330로 대표되는 낭만주의31는 프랑스 혁명1789부터 시작되어 1830년대 최고조에 이른 사조로 개인의 세계에 대한 경험을 강조한 유럽을 중심으로 한 예술사조이다. 낭만주의 미술의 특징은 윤곽의 명확함을 배제하고, 빠르고 힘찬 붓질을 통해 그림을 그리는 한편, 토널 배색을 쓰지 않는 경향을 들 수 있다. 들라크루아는 1820년대를 거치면서 계속해 선동적인 작품을 발표하다가 그의 대표작으로는 <민중을 이끄는 자유의 여신Liberty Leading the People>32을 통해 예술가로서의 명성이 확고부동해졌다고 한다. 중앙에 위치한 여신이 한 손에는 프랑스 국기를, 다른 한 손에는 대검이 꽂힌 총을 들고

미술로 읽는 지식재산

있는 이 그림의 배경이 되는 것은 1830년 프랑스의 브르봉 왕가를 무너뜨린 프랑스의 7월 혁명^{July Revolution}[33]이다. 그는 살롱전에 정기적으로 전시하고 성공을 거둔 작가임에도 불구하고 이 그림으로 인해 '반항적이고 선동적인 예술가'라는 평판을 얻었다. 들라크루아가 혁명의 가치와 사상들에 대해 어느 정도 공감하고 있었음을 이 그림에서 읽을 수 있다. 이로부터 30여 년 뒤에 쓰여진 빅토르 위고의 소설 <레 미제라블>은 7월 혁명으로부터 2년 후에 발발한 1832년 혁명이 배경이지만, 들라크루아의 이 그림으로부터 영향을 받았다고 보인다.

한편 사실주의[34]를 대표하는 화가는 구스타브 쿠르베^{Gustave Courbet, 1819~1877}를 들 수 있다. 사실주의는 과학과 이성에 따른 객관적인 사실을 중요하게 여기며, 그림이 현실을 이상화하고 미화하는 것을 반대한다. 따라서 사실주의자들은 서민의 일상을 많이 그리게 되고, 실제로 경험하거나 본 것을 소재로 삼는다. 이러한 사실주의는 신고전주의와 낭만주의가 치열하게 경쟁하던 시기에 등장했고, 새로운 시대를 담아낼 수 없었던 시대착오적인 신고전주의와 현실 도피적인 낭만주의는 사실주의에 미술사적 자리를 내어 줄 수밖에 없었다. 다만, 사실주의는 화가들 개개인이 체험할 수 있는 그 당시에만 일어난 일을 그리는 것으로 주제를 국한할 수밖에 없었고, 색채나 주제도 모두 엄숙하고 절제된 것을 추구하였다.

사실주의의 선두에 선 쿠르베는 그림을 그리기 위한 주제에 있어 기존의 신화, 성화, 역사화 등의 전통을 깨고 천박하다고 취급받던 빈민층, 노동자, 서민 등의 일상을 그리기 시작한다.[35] 쿠르베는 어느 성당의 천사를 그려달라는 요청에 "천사를 보여 달라. 그러면 천사를 그려 주겠다"고 했다는 일화가 있을 만큼, 실제 있는 것을 사실적으로 그리는 것을 추구한 것이다. 그는 또한 "회화예술은 예술가의 눈으로 볼 수 있고 손으로 만질 수 있는 대상만 표현할 수 있다. 왜냐하면 한 시대를 살고 있는 예술가는 근본적으로 과거와 미래의 모습을 재현할 수 없

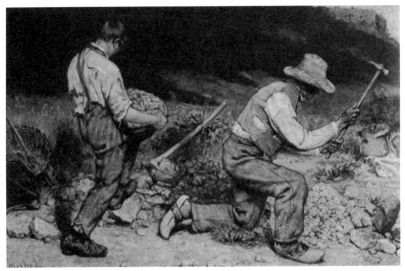

구스타브 쿠르베, <돌을 깨는 사람들>, 1849

기 때문이다"라 하기도 했다.

일상에서 포착한 장면을 사실적으로 표현하는 그의 그림 중 대표적인 작품으로 <돌을 깨는 사람들The Stone Breakers>이 있다. 당시 돌 깨는 일은 죄수나 노예들에게나 맡겨지는 고된 노역이었는데, 쿠르베는 이렇게 천대받는 직업 또는 사람들을 시각적으로 표현했던 것이다. 그는 그림 속에 등장하는 인물들에게 감정을 이입하지 않으면서 객관적이고 사실적인 시각으로 이들을 매우 정확하고 있는 그대로 표현해내어, 역설적으로 감상자의 감정을 이끌어내는데 바로 이런 점에서 화가의 위대함이 나타나게 되는 것이다. 그런데, 이 그림은 제2차 세계대전이 막바지에 들어설 즈음인 1945년 2월, 독일의 드레스덴 근방에서 연합군의 폭격에 의해 전소되었다.[36] 전쟁의 비극은 사람들뿐 아니라 수많은 문화재와 예술품들에도 미치게 된다는 것을 역사는 보여주고 있다.

이러한 낭만주의 및 사실주의에 큰 영향을 받은 것이 인상주의다. 인상주의는,

미술로 읽는 지식재산

낭만주의의 기법을 계승하는 한편 사실주의의 주제 의식을 계승하여 이를 발전시킨 것이고, 낭만주의와 사실주의는 통합을 이룬 것이라고 볼 수 있다.[37] 서양미술사의 대가인 곰브리치도 "프랑스 미술의 세 번째 혁명의 물결들라크루아에 의한 첫 번째 혁명의 물결과 쿠르베에 의한 두 번째 파동을 거쳐은 에두아르 마네와 그의 친구들에 의해 시작되었다"고 이야기하였다. 또한 이에인 잭젝도 "낭만주의 화가들은 과거의 사건을 그리는 대신 현대의 역사를 그려냄으로써 이전까지의 아카데믹한 전통에 반기를 들었다. 그로부터 한 세기 뒤 구스카브 쿠르베와 에두아르 마네는 풍자적이면서도 한층 새로워진 현대적인 양식을 선보였던 반면 장-프랑수아 밀레는 프랑스 시골의 농부를 작품의 주제로 택했다. 이처럼 인상주의 시대 전후의 화가들은 과거에 기대지 않고 완벽하게 현대적인 주제와 씨름했다"고 적고 있다.[38] 결과적으로, 인상주의 화가들은 사물이나 자연에서 받은 인상을 그림으로 표현하기 시작했고, 사진의 보급[39]과 과학자들이 이룬 빛과 시각에 대한 연구 결과도 이러한 흐름에 많은 영향을 미쳤다고 평가된다.

그러면 이러한 인상주의의 발전에 있어서 중요한 과학적 발명은 무엇일까?

첫째로는 사진의 등장이다. 간단히 말하면 당시 사진이 등장하며 많은 화가들이 공을 들여 정교하고 사실적인 그림을 그려봐야 사진을 능가할 수 없었음은 자명하다. 따라서 많은 화가들이 사진의 등장으로 인해 밥벌이를 걱정하고, 전업기도 하는 등 위기감이 팽배하게 된다.[40] 반면 인상파 화가들은 이러한 사진을 적극 활용하거나, 사진을 참조하여 자신의 그림을 발전 시켜 나간다. 같은 현상을 위기로 보는 사람들과 기회로 보는 사람들이 나뉘게 되고, 인상주의 화가들은 후자에 속하여 곧 미술계의 대세가 된다. 이렇게 화가들은 사진을 통해 더 심도 있는 탐색과 실험을 하게 된 것이다.

두 번째로 중요한 것이 튜브 물감의 발명이다. 이것이 우리가 더 이야기할 주

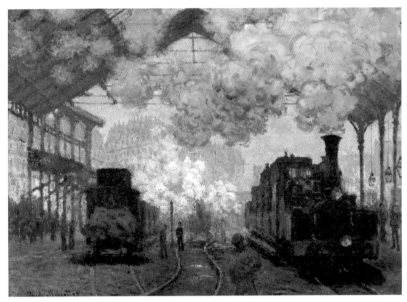

클로드 모네, <생 라자르역, 기차의 도착>, 1877

제이다. 기차의 발명도 화가들이 자유롭고 쉽게 멀리 나갈 수 있도록 함으로써 인상주의의 태동 및 발전에 영향을 미치긴 했지만(모네는 기차를 주제로 한 그림도 많이 그렸는데 위의 그림은 <생 라자르역, 기차의 도착^{Gare Saint-Lazzare, Arrival of a Train}>이라는 작품이다), 인상주의에 더 큰 영향을 미친 것은 튜브 물감의 발명이었다. 이에 대해 더 자세히 살펴보자.

인상주의 화가들이 야외에서 그림을 그릴 수 있게 된 것은 1841년 미국의 존 랜드^{John Goffe Rand, 1801~1873}가 튜브 물감을 발명함으로써 가능해졌다고 해도 과언이 아니다. 물론 튜브 물감이 인상주의를 탄생시킨 유일한 기술적 요인은 아니지만, 튜브 물감이 인상주의가 등장하는 데 큰 역할을 한 것은 분명한 듯하다.[41] 튜브 물감이 없던 시절에는 보통 화가들은 자신의 아틀리에서 작업을 하였고, 야외로 물감을 가지고 나가려면 돼지 방광에 유화물감을 넣어 사용하였다.

그러나 이 돼지방광에 넣은 물감은 휴대가 어렵고, 터지는 경우도 많아 불편했다. 대표적인 인상주의 화가 중 하나인 르누아르는 "만일 튜브 물감이 없었다면 모네도, 세잔도, 피사로도 없었을 것"이라고 말한 바 있다. 존 랜드의 발명에 이어 1860년대에는 영국 런던의 윈저 앤 뉴턴사Winsor & Newton42가 튜브 물감 대량 생산에 성공해 화가들이 널리 사용하기 시작했다. 물론, 튜브 물감뿐 아니라 이동식 이젤, 접이식 팔레트 등도 인상주의자들의 야외 작업 활동을 가능하게 하는 역할을 했으나, 튜브 물감이 기술적으로는 결정적인 인상주의자들의 무기였음은 분명하다.

존 랜드의 튜브 물감은 미국 특허 No. 2252번으로 1841년 9월 11일 특허등록을 받았고, 영국에서도 특허No. 8863를 받았다. 존 랜드의 특허가 등록되고 1년여 후에 영국의 윈저 앤 뉴턴사는 이를 매입한다(매입한 것인지, 아니면 라이선스를 받은 것인지 명확하지는 않다). 아래 사진의 세 번째 물감 튜브Early makes of Metal Tubes가 존 랜드의 튜브 물감이다. 첫 번째 것Bladders in use이 바로 튜브가 나오기 전에 사용된 돼지 방광Bladder에 채운 물감이며, 두 번째 것Willm Winsor's first patent tube은 실린더 형식의 물감이다.

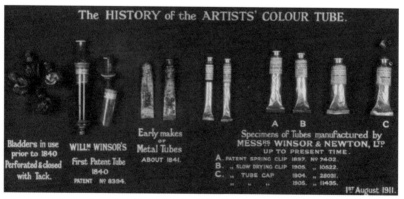

물감의 발전(윈저 앤 뉴턴사)

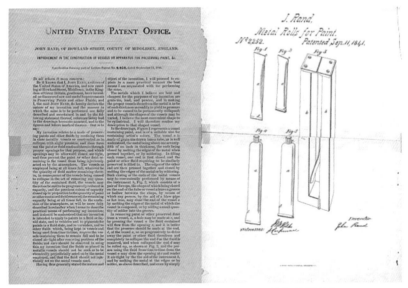

존 랜드의 튜브 물감 발명의 특허표지 존 랜드 특허의 도면

 그렇다면 화가가 아닌 일반인들이 더 많이 쓰고 있는 튜브형 치약의 경우도 존 랜드의 특허와 마찬가지로 튜브를 이용한다는 점에서는 유사한 것이 아닐까?

 위의 존 랜드 특허 도면을 보면, 역시 우리가 쓰고 있는 치약과 별 차이가 없어 보인다. 튜브형 치약의 경우에는 토머스 포스터^{Thomas A. D. Foster}라는 치과의사가 1874년 6월 16일 미국에서 최초로 특허를 받았다. 발명의 명칭은 "치약의 개선^{Improvement in Tooth-paste}"으로, 미국 특허청에 1874년에 등록되었으므로 존 랜드의 특허보다 무려 33년이 늦다. 이전의 치약은 튜브가 아닌 케이스에 넣었다고 한다. 실제 상업적으로 치약을 튜브에 넣어 판매한 것은 1890년대 콜게이트^{Colgate}사가 시판하면서부터이다. 이런 사실을 보면 튜브의 경우, 화가들에게 필요한 물감용 튜브가 먼저 발명되고, 나중에 이러한 방식이 치약에 적용된 것임을 알 수 있다. 이처럼 하나의 분야에서 유용한 발명이 다른 분야에도 적용되는

미술로 읽는 지식재산

예는 수없이 많으며, 이 역시 대표적인 하나의 예일 뿐이다.

존 랜드의 특허는 "물감을 보관하기 위한 용기 구조의 개선Improvement in the construction of vessels or apparatus for preserving paint"에 관한 것이다. 특허의 청구항Claim을 보면, 개선된 용기 구조에 대해 "물감이나 기타 유체가 밀폐된 용기 내에 보관하기 위한 형태로, 일부의 유체를 때때로 배출하고, 배출에 따라 용기의 빈 부분이 약간의 압력에 의해 쭈그러들어서 다시 채워지고, 유체가 배출되는 구멍은 때때로 닫히는 형태"라고 기재되어 있다.

T. A. D. FORSTER.
Tooth-Paste.
No. 152,098.　　　　　Patented June 16, 1874.

포스터의 치약특허 명세서 기재(일부)

존 랜드의 물감튜브 특허 청구항

일반적으로 특허를 살펴보는 데 있어서, 특허의 명세서출원을 위해서 특허청에 제출하는 서류 중에 청구항으로 불리는 특허청구범위에 기재된 내용이 해당 특허권의 권리 범위가 된다.[43] 반면 특허청구범위 이외의 나머지 명세서에 기재된 부분과 첨부된 도면은 특허청구범위에 기재된 발명을 설명하는 해설서로서의 역할만 하고, 청구항의 발명을 해석하는 데 있어서 보충하는 기능을 가질 뿐이다. 따라서 어떤 특허권을 침해했는지 여부를 판단할 때에는 침해가 의심되는 '제품'과 해당 특허권의 '특허청구범위'를 비교하여야 침해인지 아닌지를 판단할 수 있게 된다.

그렇다면 포스터의 치약 특허는 특허청구범위가 어떻게 기재되어 있을까? 청구항 1항은 "실질적으로 분필, 오리스 뿌리, 느릅나무 껍질, 글리세린 및 물의 조합"으로 기재되어 있다. 이는 치약의 성분에 대한 것이고, 또 다른 청구항 4항은

"새로운 제조 물품을 구성하는, 위에서 기재된 것과 같은 반[半]유체 형태의 치약을 짜낼 수 있는 용기에 담은 패키지"로 기재되어 있다. 결국 이 특허의 권리가 미치는 범위는 '치약을 보관하고 찌그러질 수 있는 용기'에 한정된다.

그렇다면, 만일 포스터가 자신의 치약 발명에 관한 특허 중 청구항 4항의 발명인 "새로운 제조물품을 구성하는, 위에서 기재된 것과 같은 반 유체 형태의 치약을 짜낼 수 있는 용기에 담은 패키지"를 만들어 팔게 되면, 물감 튜브의 특허권자인 존 랜드는 포스터가 만들어 파는 치약에 대해 자신의 특허권을 침해했다고 주장하며 자신의 권리를 행사할 수 있을까?

물론 존 랜드의 특허는 포스터의 치약 특허가 출원했을 때 이미 보호 기간[44]이 만료되어 소멸하여 실제로는 문제가 되지 않는다. 그러나 만일 존 랜드의 특허가 아직 보호 기간이 만료되기 전에 포스터가 치약을 만들어 팔았다면 문제가 될 수 있다. 존 랜드는 포스터가 치약을 만들어 파는 행위가 자신의 특허권을 침해했다고 주장할 수 있다는 것이다.

많은 사람이 오해하는 것이, 포스터의 입장에서는 자기가 받은 특허발명을 실시[제조 및 판매]하는데 무슨 문제가 되느냐 하는 것인데, 이는 특허권의 성질에 대한 오해에서 비롯된다. 특허권은 특허권자 자신만이 특허발명을 실시할 수 있다는 독점권[獨占權]의 성격이 아니라, 나의 특허된 발명을 권한 없는 다른 사람이 실시하지 못하게 하는 배타권[排他權]의 성격을 가지고 있다. 아무리 나의 발명이 나의 것이고 이를 실시한다고 해도, 남의 특허권을 침해할 가능성은 항상 존재한다. 즉 특허권을 획득하여 보유하는 것과 다른 사람의 특허를 침해할 수 있다는 것은 별개의 문제인 것이다.

예를 들어, 포스터가 치약을 금속튜브에 넣어 팔면, 포스터의 입장에서는 자신의 특허발명을 실시하는 것이지만, 존 랜드의 특허권에 기재된[정확하게는 특허청구]

범위에 기재된 발명도 동일하게 실시하게 된다. 존 랜드의 특허에서 권리 범위를 정하는 기준이 되는 청구항의 기재에 따르면, 유체가 용기에 담기는데, 유체의 배출에 따라 빈 부분이 쭈그러들어 다시 빈 공간을 채울 수 있게 된다면 그 유체가 치약이라도(존 랜드가 치약까지 염두에 두었는지는 불명하나, 특허청구범위에 '유체Fluid'라고 한 것으로 보아 자신의 발명을 물감만으로 한정하지 않으려는 의도는 있는 것으로 보인다) 특허권을 침해하는 것이다. 포스터의 특허와는 달리, 존 랜드는 특허청구범위를 기재할 때 '유체'라고 했지 '물감'이라고 특정하여 좁게 한정하지 않았기 때문이다.

특허출원을 하고자 하는 사람은 특허청에 제출하는 특허명세서를 법률적 요건에 맞춰 기재 후 출원한다. 여기에서 가장 중요한 부분은 특허청구범위라 할 수 있다. 명세서의 내용을 아무리 잘 작성해도 특허청구범위를 적절히 잡지 않으면 그 특허는 등록을 받아도 별 쓸모가 없을 수 있다. 앞의 예에서 존 랜드가 특허 청구항에 "유체"라고 하지 않고 "물감"이라고 했다면, 존 랜드의 특허는 치약을 담은 튜브에는 특허권의 권리 범위가 미치지 않아 침해를 주장할 수 없게 될 가능성이 높다. 존 랜드의 입장에서는 자신의 특허를 이용해 스스로 발명을 실시하여 제품을 판매할 수도 있고, 자신의 특허발명을 실시할 수 있는 권리를 다른 사람에게 부여하고 그 대가로 실시료로열티를 받는 실시권, 즉 라이선스License 계약을 할 수도 있을 것이다. 이때 물감회사에만 라이선스를 주는 것과, 물감회사뿐 아니라 치약회사나 화장품 회사, 케첩과 같은 식료품 회사와 같이 유체를 튜브에 담아 파는 모든 회사에게 라이선스를 주는 것을 비교하면, 특허권자가 받을 수 있는 실시료에 있어서 엄청난 차이가 발생한다. 따라서 특허를 출원하는 사람이 특허권의 획득을 위해 특허청구범위를 작성하는 경우 최대한 자신의 권리를 적절하게 확보할 수 있도록 작성하는 것이 바람직하다.

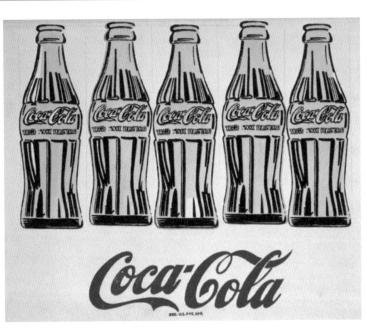

앤디 워홀, <5병의 코카·콜라>, 1962

앤디 워홀의 <5병의 코카-콜라>와 지식재산 관리

미국 자본주의의 상징으로 여겨지는 코카-콜라 Coca-Cola 는 1886년 미국 조지아주의 약사인 존 펨버턴 John Pemberton, 1831~1888 에 의해 처음 만들어졌다. 펨버턴은 콜라를 "뇌에 좋은 지적인 탄산음료 The brain tonic and intellectual soda fountain beverage"라고 하며 팔았다고 한다. 당시 펨버턴의 음료는 프렌치 와인 코카 French Wine Caca 라는 이름을 가지고 있었고, 그 내용물도 포도주와 코카잎 추출물, 콜라 Kola 나무 열매의 추출물 등을 섞은 술이었다. 그는 자신의 약국인 제이콥스 약국에서 이를 판매하기 시작한다.

하지만, 펨퍼턴이 사업을 하던 조지아주에서 1886년 7월 1일 금주법[45]이 시행되었고, 이

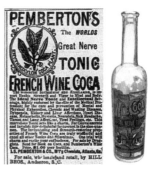

펨버턴의 프렌치 와인 코카

콜라나무 열매(Kola Nut)

에 따라 펨버턴의 프렌치 와인 코카의 판매도 어렵게 된다. 펨버턴은 이 제품을 바꾸어 금주법에도 판매할 수 있도록 새로운 음료로 만들었고, 이것이 현재와 같은 코카-콜라의 시작이 된다. 그러던 중 펨버턴은 약재상인 에이서 캔들러^{Asa Griggs Candler, 1851~1839}에게 이 청량음료의 제조 및 판매 권리를 2,300달러를 받고 팔아버린다. 캔들러는 프랭크 로빈슨^{Frank Mason Robinson, 1845~1923}과 함께 1892년 코카-콜라 컴퍼니^{The Coca-Cola Company}를 설립하고 일반에게 판매하기 시작한다. '코카-콜라'라는 명칭과 글씨체도 프랭크 로빈슨이 제안한 것으로 알려져 있다. '코카-콜라'라는 이 새로운 음료는 연방 차원의 전국적 금주법이 시행되면서부터 비약적인 성장을 하여 이후 미국을 상징하는 음료가 된다.

이제 앞의 작품에 대해 이야기해보자.

이 작품은 팝 아트^{Pop Art46} 작가 앤디 워홀^{Andy Warhol, 1928~1987}의 <5병의 코카-콜라^{Coca-Cola 5 Bottles}>이다.

앤디 워홀은 19650년대부터 지속적으로 코카-콜라를 작품의 소재로 삼았는데, 코카-콜라를 그림으로 그리거나, 코카-콜라의 광고를 찢어 내어 다시 콜라주^{Collage}하고, 실크 스크린^{Silk Screen}을 이용해 찍어 내기도 했다. 워홀은 "미국의 위대한 점은 부자도 가난한 사람과 똑같이 물건을 살 수 있다는 것이다. 당신이 텔레비전을 시청할 때 코카-콜라 광고를 볼 수 있다. 대통령도 코카-콜라를 마시며, 엘리자베스 테일러도 코카-콜라를 마신다는 것을 알고 있으며, 당신 또한 코카-콜라를 마실 수 있다. 코카-콜라는 그저 코카-콜라다. 돈이 아무리 많다 해도 길모퉁이의 부랑자가 마시고 있는 코카-콜라보다 더 좋은 코카-콜라를 살 수 없다. 모든 코카-콜라는 똑같으며, 모든 코카-콜라는 맛이 좋다"고 했다.[47]

팝 아트의 다른 작가들도 코카-콜라를 작품의 소재로 이용했다. 워홀보다 앞선 작품으로는, 초현실주의의 영향을 받아 콜라주 작품들을 선보였던 영국의 에

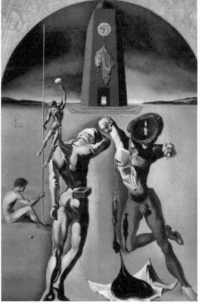

에두아르도 파올로치, <나는 부자의 노리개였어>, 1947　　　　　　살바도르 달리, <미국의 시>, 1943

두아르도 파올로찌Eduardo Paolozzi, 1924~2005가 1947년 제작한 <나는 부자의 노리
개였어Was A Rich Man's Plaything>가 있는데, 이 작품의 오른쪽 하단에 코카-콜라의
이미지가 차용되어 있다. 또 이보다 앞서 초현실주의 작가로 분류되는 살바도르
달리Salvador Dali, 1904~1989의 1943년 작품 <미국의 시Poetry of America>에서도 오른
쪽 사람의 손에 녹아내리는 듯한 코카-콜라의 이미지를 발견할 수 있다.

　후대로 넘어오면, 1990년대 중국미술의 동시대 미술 흐름인 정치적 팝 아트
Political Pop의 기수 왕 광이Wang Guangyi, 1957~)의 1993년 작품 <대大 비판 시리즈:
코카-콜라Great Castigation Series: Coca-Cola>에서도 이를 볼 수 있다. 또한, 만화나 핀
업 걸을 소재로 성性의 상품화를 패러디해 왔던 미국의 팝 아트 작가인 멜 라모
스Mel Ramos, 1935~의 2004년 작품 <롤라 콜라Lola Cola>에 이르기까지 코카-콜라

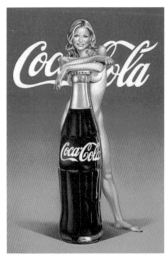

멜 라모스, <롤라 콜라>, 2004

는 많은 예술가들이 사랑한 아이템이었다.

여기서 '팝 아트Pop Art'에 대해 잠시 살펴보고 넘어가자.

팝 아트는 대중적인 예술Popular Art이란 말에서 비롯된 명칭이다. 1956년에 발표된 영국의 리처드 해밀턴Richard Hamilton, 1922~2011의 작품 <오늘의 가정을 그토록 색다르고 멋지게 만드는 것은 무엇인가?Just What Is It That Makes Today's Homes So Different, So Appealing?>는 팝 아트의 시작을 알리는 작품으로 유명하다. 이 작품 속의 남자는, 근육질의 몸매를 자랑하며, 편리한 현대 생활을 위한 수많은 물건들에 둘러싸여 있고, 손에는 'POP'이라고 씌어있는 사탕을 들고 있다.[48]

리처드 해밀턴은 이처럼 자신의 작품을 통해 소비지상주의를 패러디하거나 정치인들을 조롱하는 작업을 지속적으로 해 왔다. 1968년에는 세계적인 록밴드 비틀스The Beatles의 <화이트 앨범The Beatles 또는 White Album> 표지 디자인과 그 안의 콜라주 스타일의 포스터를 디자인하여 화제가 되기도 했다.

팝 아트의 대표적인 작가로는, 해밀턴과 워홀을 비롯하여, 단순한 선과 원색을 이용한 자신의 캐릭터를 창조하여 작품에 사용한 키스 해링Keith Haring, 1958~1990, 1960년대부터 만화의 프레임을 차용하고 망점벤데이 도트을 사용했던 로이 리헤텐슈타인Roy Lichtenstein, 1923~1997, 햄버거, 빨래집게, 가구, 아이스크림 등 주변의 물건들을 거대한 크기로 제작하여 전시하는 방식으로 공공 예술화하는 활동에 매진한 클래스 올덴버그Claes Oldenburg, 1929~, 아상블리주나 콜라주 작품들을 발

미술로 읽는 지식재산

리처드 해밀턴, <오늘의 가정을 그토록 색다르고 멋지게 만드는 것은 무엇인가?>, 1956

표한 로버트 라우센버그^{Robert Rauscenberg, 1925~2008}, 'LOVE'라는 작품으로 유명
한 로버트 인디애나^{Robert Indiana, 1928~} 등이 있다. 이들은 1940년대 및 1950년대
잭슨 폴락^{Jackson Pollock, 1912~1956}이나 마크 로스코^{Mark Rothko, 1903~1970}, 윌렘 드 쿠
닝^{Willem de Kooning, 1904~1997} 등의 추상표현주의^{Abstract Expressionism} 이후 팝 아트를
20세기 후반까지 세계적인 현상으로 만들었다.

로이 리히텐슈타인, <행복한 눈물>, 1964

　로이 리헤텐슈타인은 만화^{Comic Book}의 형식, 주제, 기법 등을 그대로 사용하여 만화가 제작되는 과정에서 생기는 망점^{Benday Dot}을 재현하는 방식을 사용했다. 특히 2007년 삼성의 비자금 사건 때 화제가 되어 우리에게도 익숙한 그의 유화작품 중 <행복한 눈물^{Happy Tears}>은 2002년 뉴욕의 크리스티 경매^{Christie's Auction}⁴⁹에서 715만 9,500달러^{약 76억 9천만 원}에 낙찰되기도 했다. 리헤텐슈타인의 망점 또는 벤데이 도트로 불리는 표현방식은 여러 개의 구멍이 뚫린 판 위에 아크릴을 덧칠하여 색깔 있는 점들을 만들어내는 방법으로, 현대 디스플레이에

많이 사용되는 픽셀Pixel 개념과 유사하다. 벤데이 도트에서 '벤데이'라는 명칭은 19세기 일러스트레이터이자 인쇄업자였던 벤자민 헨리 데이$^{Benjamine\ Henry\ Day,\ Jr.,}$ $^{1838~1916}$가 개발한 방식에서 유래한다. 벤데이 도트 방식은 1950년대부터 만화책을 인쇄하는 방식으로 많이 채택되었는데, 청색Cyan, 적색Magenta, 노란색Yellow 및 검은색Black을 이용하여 점들을 배치하거나 겹쳐 여러 가지 색깔과 음영을 표현하는 방식이었다. 리헤텐슈타인은 이러한 기법을 팝 아트에 적용하여 구멍이 뚫린 알루미늄판을 캔버스에 대고 붓이나 칫솔 등에 물감을 묻혀 작품을 제작한 것이다. 이를 본 앤디 워홀도 "난 왜 이런 발상을 하지 못했을까?"라고 부러움을 표현했다고 한다.

클래스 올덴버그50는 일상생활에서 익숙하고 흔한 물건을 거대하게 복제하는 공공 미술로 유명한 팝 아트 작가이다. 그의 2005년 작품 <스프링Spring>은 서울 청계천에서 볼 수 있는데, '청계천 소라'라는 별명으로 우리에게 친숙하다. 로버트 인디애나의 작품 <사랑LOVE>는 뉴욕, 도쿄, 싱가포르, 서울 등 세계 여러 나라에서 제작되어 전시되고 있고, 영국의 팝 아티스트인 피터 블레이크$^{Peter\ Blake}$는 1967년 발표된 비틀스의 <Sergent Pepper's Lonely Hearts Club Band> 앨범의 표지 디자인으로도 유명하다.

이처럼 팝 아트 작가들의 주된 관심은 도덕, 신화, 역사 등의 전통적인 주제가 아닌 대중들이 일상에서 친숙하게 느끼는 대상들, 즉 광고, 상업적 제품, 대중 스타, 캐릭터, 만화 등이다. 흔히 볼 수 있는 일상적인 대상들을 예술의 위치로 끌어 올린 것이다. 그 결과 팝 아트는 현대 미술$^{Modern\ Art}$의 대표적인 흐름 중 하나가 되었다. 여기에서 한가지 짚을 것은, 이 글에서 '현대 미술'이란 1860년대부터 1970년대에 이르는 미술사의 흐름을 주로 지칭하며,51 그 이후의 미술은 '동시대 미술$^{Contemporary\ Art}$'이라고 하겠다. 혹자는 현대 미술과 동시대 미술을 통틀어 현

대 미술로 칭하거나, 또는 이 글의 '현대 미술'을 '근대 미술'로, '동시대 미술'을 '현대 미술'로 구분하기도 한다.

위에서 이야기한 바와 같이 팝 아트는 대중문화, 미디어 스타, 상업 제품, 만화 등을 대상^{Object}으로 함으로써 상위문화와 하위문화, 즉 고급문화와 대중문화의 경계를 허물어 버렸으며 이것이 팝 아트의 지향점이기도 하다. 제2차 세계대전 이후 대량생산 및 매스 미디어의 영향이 점점 더 커졌고, 이러한 환경에서 자본주의의 발전에 따라 수많은 유무형의 상품들에 둘러싸인 현대인들의 의식과 문화를 반영했던 것이다. 많은 팝 아트 작가들은 상업 미술의 분야에서 자신의 커리어를 시작한 경우가 많은데, 그들의 성장 배경이 상업적인 미술 분야였기 때문에 더더욱 대중문화의 현상과 대상을 차용하는 것이 편했을 것으로 추측된다. 이전의 추상표현주의가 추상적인 선, 면, 색채 등을 이용했다면, 팝 아트는 그에 대한 반작용으로 구상적인 작품을 추구했다.

앤디 워홀 역시 잡지의 일러스트레이터이자 그래픽 디자이너로서 성공을 거두고 난 후 팝 아트 작가로 성장했다. 그는 1928년 미국의 피츠버그에서 체코 이민자인 부모로부터 태어났고, 피부 색소가 희미해지는 백반증을 앓았다. 자신의 외모에 열등감을 느낀 그는 코를 성형하고, 가발을 사용하는 등 외모에 큰 공을 들인다. 대학 졸업 후 보석 회사인 티파니와 <보그>, <글래머> 등의 패션 잡지에서 일을 시작하였고, 상업 미술가로 이름을 알리다가 팝아트 작가로 성공적으로 변신한다. 그가 주로 사용한 방법은 인쇄기법인 실크 스크린을 이용해 복사본을 계속 만들거나, 기존의 상업 제품 이미지를 그저 적절히 전시하는 방식이었다. 이렇게 상업적 제품의 전시로 만들어진 유명한 작품 중 하나가 <브릴로 박스들^{Brillo Boxes}>이다. 이 작품은 나무상자에 페인트와 실크 스크린을 이용하여 기존의 상업 제품인 기존의 비누 패드의 상자를 표현한 것이다. 당시 이것

이 예술일 수 있는가 하는 의문도 제기됐지만, 그의 작품은 대량생산 사회로서의 미국의 이미지를 담아낸 것으로 평가된다. 워홀은 한술 더 떠 자신의 스튜디오를 '공장The Factory'52으로 명명하고, 수많은 조수를 두어 자신의 작품을 찍어냈다. 더불어 수많은 미디어를 이용하여 작품활동을 하면서 당대의 유명인사들과의 교류에 열을 올린다. 그는 대중문화에서 칭하는 '스타'라는 수식어를 예술계에 가져온 대표적인 인물로, '아트 스타Art Star'로 불리었다. 워홀은 대중이 작가에게 갖던 기존의 이미지를 완전히 뒤엎고 '작가=만능엔터테이너'라는 새로운 공식을 만들면서 작가를 할리우드 스타에 버금가는 스타의 자리에 올려놓았다. 그는 캠벨 수프 통조림, 코카-콜라 병과 같은 대량생산품을 그려 주목을 받고 대중스타들의 이미지를 소재로 삼아, 이러한 이미지들을 복제하고 반복하는 '복제를 통한 확산Multiplication'을 시도했다. 20세기 최고의 문예비평가인 발터 벤야민이 지적했듯이 복제를 거듭할수록 원작이나 그 대상이 가지고 있는 본질적인 '아우라Aura'는 사라지게 된다. 그러나 워홀은 아우라의 상실을 뛰어넘어 복제된 이미지를 그대로 전달하여 다른 미술과 동등한 자격이 있는 예술품으로 승격 시켜 놓았다. 이렇게 팝아트는 일상의 잡스러운 이미지들을 미술의 신전인 미술관이나 갤러리로 불러들였고, 이 과정에서 아이러니하게도 복제된 이미지들이 원래 가지고 있던 상업적이고 대중적이며 소비적인 성격들은 사라졌다.

이제 방향을 바꿔 팝 아트 작가들이 사랑한 코카-콜라의 지식재산 문제에 관해 이야기해 보자.

코카-콜라의 지식재산에 대해서는 영업비밀Trade Secret과 브랜드Brand에 대한 이야기가 가장 잘 알려져 있다. 영업비밀 관련하여 우리가 알고 있는 유명한 이야기는 코카-콜라의 제법Recipe은 단 두 명의 임원에게만 노출되어 있고, 그 두 명이 동시에 사고를 당하지 않도록 비행기 등의 이동수단을 함께 타지 않으며,

코카-콜라의 제법을 철저하게 영업비밀로 보호하고 있다는 것이다. 코카-콜라의 제법은 1886년 이래 지금까지 130여 년 동안 이렇게 비밀로 유지되고 있다고 한다.

그런데, 지난 2011년 미국의 한 라디오 프로듀서인 이라 글래스$^{Ira\ Glass}$가 자신이 코카-콜라의 제법을 밝혀냈다고 주장하는 일이 발생했다. 이 글의 첫머리에서 본 것처럼 코카-콜라의 처음 레시피는 펨버턴에 의해 만들어졌는데, 혹자는 레시피의 도난을 염려하여 1887년에 모두 폐기했다고도 하고, 펨버턴이 세 개의 다리가 있는 황동 주전자에 담아 자신의 집 뒤뜰에 묻었다고 주장하는 사람들도 있었다. 어쨌든 그 이후 코카-콜라의 레시피는 완전히 비밀에 부쳐지고, 오직 두 임원만 알고 있을 정도로 유례없이 잘 보호되고 있는 영업비밀로 알려져 있다. 즉 코카-콜라 영업비밀에 대한 루머의 핵심은 이 레시피를 공개하지 않으려고 특허도 출원하지 않은 채 비밀을 유지하고 있다는 것이다.

그런데, 이러한 내용이 모두 사실인 것은 아니다. 1887년 코카-콜라는 시럽 조성에 대한 특허와 저작권을 등록한 바 있으며, 1893년에도 코카-콜라의 조성에 대해 특허를 받았다. 그러나 이후 코카-콜라의 조성에 변화가 생겨서 이 특허에 기재된 조성대로 현재까지 제조되고 있는 것은 아니라고 한다. 하지만 변경된 코카-콜라의 조성에 대해서 회사가 다시 특허를 받지는 않았다. 역공학Reverse Engineering53에 의해 코카-콜라를 분석하여 그 성분을 밝혀내는 것은 현대 과학에서 그다지 어려운 일은 아닐 것이다. 그런데, 문제는 어떤 온도나 환경에서, 어떤 순서로, 얼마 정도의 시간 동안 해당 성분들을 혼합하거나, 어떤 성분을 어디에서 어떤 조건으로 추출하는지 등에 대한 구체적인 제조 방법은 공개되지 않았고, 역공학으로 밝혀내는 것도 거의 불가능하다. 코카-콜라는 이것을 자신의 노하우Knowhow, 즉 영업비밀$^{Trade\ secret54}$로 유지하고 있는 것이다. 코카-콜라 제법

에 관한 노하우는 조지아주에 있는 썬 트러스트 은행Sun Trust Bank의 금고에 보관되어 있다가, 2011년 12월에 코카-콜라 본사가 위치한 애틀랜타의 코카-콜라 세계 박물관World of Coca-Cola Museum 으로 옮겨져 보관되고 있다. 또한 코카-콜라는 자신의 임직원이 코카-콜라의 레시피와 관련한 정보를 유출하지 못하도록 하는 확고한 내부 정책하에 이를 철저히 관리하고 있다.

코카-콜라의 영업비밀과 관련하여 한가지 에피소드가 있다. 2006년 코카-콜라의 라이벌인 펩시콜라는 코카-콜라의 직원으로부터 코카-콜라의 레시피를 수백만 달러에 팔겠다는 제안을 받는다. 제안을 받은 펩시콜라는 오히려 이러한 불법행위를 코카-콜라 측에 알려 주었다고 한다. 이 제안을 한 코카-콜라의 고위 임원의 비서 등 직원 3명은 150만 달러를 받으려고 나왔다가 FBI에 의해 체포되었고, 영업비밀을 훔친 죄로 8년 형을 받았다.

영업비밀은 특허와는 다른 점이 많다. 특허는 발명을 한 사람이 발명의 내용을 대중에게 공개하는 것을 조건으로 일정 기간 동안 다른 사람이 해당 발명을 이용하여 특허제품을 제조하거나 판매하는 등의 실시행위를 못 하게 할 수 있도록 하는 배타적인 권리Exclusive Right를 특허권자에게 주는 것이다. 반면, 영업비밀은 누구에게도 공개하지 않고 자신만이 사용하는 기술, 노하우, 경영상의 정보 등을 말한다. 영업비밀은 비밀성을 유지하여야 그 가치가 유지되기 때문에, 영업비밀로 유지하기 위해서는 코카-콜라와 같이 다른 사람에게 알려지지 않도록 해야 하고, 이를 위한 상당한 노력이 필요하다. 이유 여하를 불문하고 영업비밀이 다른 사람에게 알려지면 영업비밀로서의 비밀성이 사라지므로, 그 가치는 "0"이 되는 것이다.[55] 따라서 영업비밀로 보호하는 것이 유리한지, 아니면 특허 등의 권리로 보호받는 것이 유리한지에 대해서는 치밀한 전략이 필요하다. 게다가 현대의 기술발전에 따라 해당 제품의 구조, 성분, 구성 등을 분석하는 것은

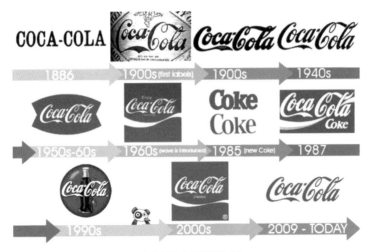

코카-콜라 로고의 시대에 따른 변화

대부분 어렵지 않다. 첨단산업인 반도체 칩의 경우에도 미국이나 캐나다와 같은 나라에서는 칩의 분석을 전문으로 하는 회사가 따로 있을 정도이다. 따라서 역공학에 의한 분석이 가능한 경우에는 대체로 특허로서 보호받는 것이 유리하고, 어떠한 방식으로도 분석이 어렵다면 이는 영업비밀로 관리하되, 영업비밀에 대한 철저한 비밀유지가 반드시 필요하다.

이제 코카-콜라의 브랜드상표에 대해 살펴보자.

앞서 말했듯이, 코카-콜라의 브랜드 네이밍과 로고를 만든 사람은 처음 코카-콜라 컴퍼니를 만든 공동 창업자 중 하나인 프랭크 로빈슨Frank Robinson이다. 이 로고는 시대의 변화에 따라 위의 그림과 같이 변화한다.

세계적인 브랜드 컨설팅사인 인터브랜드Interbrand[56]사의 평가에 의하면 코카-콜라는 지난 2013년 애플Apple에 1위 자리를 내어 주기 전까지 무려 13년간 전 세계 브랜드 가치 1위를 차지한 바 있다. IT 산업의 발전으로 애플이나 구글Google 등에 브랜드 가치 순위를 추월당하기는 했지만, 그러한 첨단 IT 기업들을 제외

미술로 읽는 지식재산

하면 아직도 부동의 1위 자리를 지키고 있다. 인터브랜드의 2017년 발표에 의하면 코카-콜라의 브랜드 가치는 697억 달러로 전체 순위 4위를 차지했다. 679억 달러면, 한화로 약 73조 7천억에 이르는데, 2016년 코카-콜라의 매출이 42억 달러 정도였으니, 한 해 매출의 15배 정도가 브랜드 가치인 것이다. 단순히 산술적으로 보면 코카-콜라는 자신의 브랜드를 팔면 15년간의 매출을 한꺼번에 얻을 수 있다는 얘기다.

실제로 기업 간의 인수 합병M&A에서도 장부가치Book Value보다 훨씬 높은 가격으로 거래가 되는 경우가 많은데, 그중 상당수가 브랜드를 포함한 지식재산의 가치 때문이다. 예를 들어 필립 모리스Philip Morris는 1992년 크래프트Kraft를 129억 달러약 13조 9,300억 원에 인수하였고, 이어 2000년에는 오레오 쿠키, 리츠 크래커 등으로 유명한 나비스코 홀딩스Nabisco Holdings를 149억 달러에 인수하였는데, 당시 필립 모리스의 CEO는 강력한 브랜드를 고려한 것이라고 인터뷰에서 밝혔다. 또한 휼렛 패커드Hewlett-Packard는 2008년 컴팩Compaq을 인수할 당시 브랜드의 가치를 15억 달러약 1조 6,200억 원로 산정하였으며, 프록터 앤 갬블Procter & Gamble이 질레트Gillette를 인수할 때도 전체 인수금액의 49.61%인 252억 달러약 27조 2,200억 원를 질레트의 브랜드 가치로 인정한 바 있다. 이 외에도 게토레이Getorade의 모회사인 퀘이커 오츠Quaker Oats는 1994년 스내플Snapple 브랜드를 17억 달러약 1조 8,400억 원에 인수했고, 다시 2000년 펩시콜라PepsiCo가 게토레이Getorade의 브랜드를 인수하기 위해 퀘이커 오츠를 134억 달러약 14조 400억 원에 인수하는 등 브랜드 가치에 대한 평가는 오래전부터 높게 인정되었으며, 기업의 가치평가나 인수 합병에 매우 중요한 요소가 되어 왔다.

한편, 콜라의 상표권과 관련한 소송을 살펴보면, 1988년 코카-콜라는 라이벌인 펩시콜라와 캐나다에서 소송을 한 적이 있다. 이때 문제가 된 것은 코카-콜

라가 사용하는 필기체와 동일한 "Cola" 글씨를 펩시콜라가 사용한 것이었다. "Cola"는 일반적으로 청량음료인 콜라를 지칭하는 일반명사인데, 당시 캐나다 법원은 이러한 일반명사라도 코카-콜라가 사용하고 등록한 글씨체를 똑같이 모방하여 사용하면, 일반 소비자가 펩시콜라를 코카-콜라로 혼동할 수 있으므로 상표권을 침해하였다고 판단했다. 일반명사인 "Cola"만으로는 상표로 등록할 수 없는 것이 원칙이다.[57] 그러나 "Coca-Cola"는 단순히 특정한 제품을 지칭하는 일반명사로 인식되지 않고, 소비자의 입장에서 다른 콜라와 제품의 출처를 구별할 수 있는 식별력Distinction[58]이 있으므로 상표로서 등록이 가능했다.

그렇다면 코카-콜라의 영업비밀과 브랜드만으로 코카-콜라의 지식재산을 충분히 보호할 수 있을까?

그렇지 않다. 영업비밀과 브랜드 외에 특허 문제가 남아 있다. 앞서 본 바와 같이 코카-콜라의 제조에 사용되는 포뮬라Formula는 특허로 출원하지 않았다. 또한 코카-콜라는 자동판매기, 콜라의 운반을 위한 랙Rack, 음료수의 디스펜서Dispenser, 컵의 디자인, 용기의 뚜껑, 냉장 시스템, 광고 방법 등에 대해서는 꾸준히 특허를 획득하고 있다. 그런데 그중에서 가장 중요한 것 중 하나가 바로 병이나 캔 등 용기의 디자인 특허Design Patent이다. 아래의 그림은 코카-콜라의 최초 디자인 특허No. 48,160인 1915년 디자인이다. 코카-콜라는 1915년 독특한 병 디자인을 위해 500달러의 상금을 걸고 개발을 진행한다. 이에 인디애나에 있는 루트 컴퍼니Root Glass Company의 디자인 팀은 카카오 열매를 모티브로 하여 디자인을 하고, 디자인 팀의 알렉산더 사무엘슨Alexander Samuelson의 이름으로 디자인 특허 출원[59]을 하게 된다.

디자인 특허 출원 후 1916년 코카-콜라는 이 디자인을 채택하고, 병의 색깔을 코카-콜라가 처음 사업을 시작한 곳인 조지아주의 명칭을 차용한 "조지아

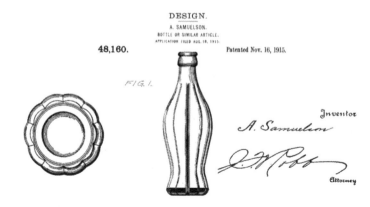

DESIGN.

A. SAMUELSON.
BOTTLE OR SIMILAR ARTICLE.
APPLICATION FILED AUG. 18, 1915.

48,160.

Patented Nov. 16, 1915.

Inventor
A. Samuelson

Attorney

코카-콜라의 병에 관한 1915년 디자인 특허

그린Georgia Green"으로 명명한 색깔을 채용했다. 이 디자인으로부터 개량한 병의 디자인은 1923년 디자인 특허이 디자인이 크리스마스에 발표되어 '크리스마스 보틀'이라고도 불렸다를 받았고, 다시 아래 그림에서 보는 1937년에 등록된 디자인 특허 No. 105,529의 형상으로 변화한다.

이처럼 초기의 병 디자인으로부터 현재의 디자인에 이르기까지 코카-콜라 병의 디자인은 아래와 같이 여러 차례 변화가 있었지만, 1915년 디자인 특허와 이를 채용한 1916년의 디자인으로부터 현재까지는 크게 변화하지는 않았음을 알 수 있다.

디자인이나 특허 등의 지식재산권은 보호 기간이 만료되면 누구나 자유롭게 이용할 수 있는 공공의 영역Public Domain에

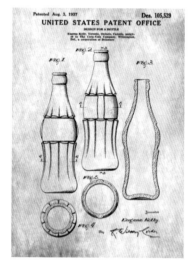

코카-콜라의 1937년 병 디자인 특허 도면

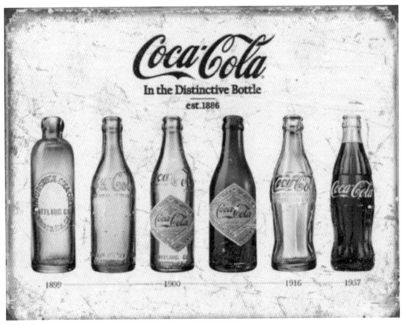

코카-콜라 병 디자인의 변화

속하게 된다. 그런데 디자인이나 상표의 경우, 소비자에게 널리 알려져 유명해진 경우에는 예외적으로 등록이 없어도 보호받을 수 있다. 1937년에 등록된 코카-콜라 병의 디자인은 1951년에 디자인 특허의 보호 기간이 만료된다. 코카-콜라는 자신의 권리 확보를 위해서 1951년 다시 디자인 특허를 출원해야 하는 상황이 되었지만, 코카-콜라의 병의 디자인이 다른 제품들과 확실히 구별되는 형상이고, 이것이 소비자에게 매우 잘 알려져 있으므로, 예외적으로 등록을 하지 않아도 보호를 받을 수 있게 된다.[60] 실제 1949년 전체 미국인들 중 99% 이상의 사람들이 특징적인 병 형상만으로 코카-콜라를 구별할 수 있다고 조사된 바 있다. 이러한 것을 '트레이드 드레스Trade Dress'라고 한다. 트레이드 드레스는 미국의 특유한 제도인데, 우리나라를 비롯한 여러 나라에서도 도입 여부에 대한 논의가

미술로 읽는 지식재산

일어나고 있다. '트레이드 드레스'란 한마디로 '보고 느낌$^{Look\ and\ Feel}$'에 의존하는 것이다. 한 번에 보고 알 수 있는 정도의 형상, 포장, 용기, 색채 따위의 것이 해당 제품의 고유한 이미지를 만들어 낸다면 이를 보호한다는 의미이다. 코카-콜라 의 병 형상은 누구나 보자마자 코카-콜라임을 알 수 있는 고유의 이미지를 형성 했다고 인정된 것이다.[61] 트레이드 드레스는 등록을 하지 않아도 인정될 수 있으 나, 등록을 하면 법률에 의해 유효성이 추정되므로 이후 분쟁에서의 입증의 문 제를 고려한다면 등록을 하는 것이 바람직하다. 참고로 한국의 경우에는 법률 에 의해 등록되는 트레이드 드레스는 없다. 다만 2018년 개정된 부정경쟁방지 및 영업비밀보호에 관한 법률에 따르면, 기존의 부정경쟁 행위에 대한 개념을 확대하여 아이디어를 무단으로 사용하는 행위를 부정경쟁 행위의 하나로 신설 하였다. 이에 따라 우리나라에서도 간판, 매장 인테리어 등의 영업장소의 전체적 인 외관을 보호하게 되었다.[62]

다시 코카-콜라 이야기로 돌아오면, 코카-콜라와 펩시콜라는 2010년 호주에 서도 병의 디자인과 관련한 소송을 벌였고, 2014년 연방법원에서 판결을 받았 다. 이 소송에서 문제가 된 것은 형상에 대한 상표권의 침해 여부이다. 콜라병 의 형상실루엣도 상표로 등록할 수 있으므로 이를 등록한 코카-콜라의 형상 상 표$^{Shape\ Trade\ Mark}$를 펩시콜라가 침해했다고 주장한다. 하지만 코카-콜라가 최종 적으로 패소했다. 아래의 그림은 문제가 된 제품을 비교한 것이다. 법원은 펩시 콜라와 코카-콜라의 병 형상을 비교해 보았을 때 소비자가 혼동할 우려가 없다 고 판단했다. 소비자의 눈으로 보면 어떤 콜라인지 첫눈에 알 수 있어, 코카-콜 라를 사려던 사람이 두 콜라 사이에 혼동을 일으켜 펩시콜라를 사게 되지는 않 는다는 것이다. 이와 비슷한 소송이 뉴질랜드$^{2013년\ 판결}$와 독일$^{2012년\ 판결}$에서도 있 었으나 결과는 마찬가지였다. 코카-콜라의 병 형상이 워낙 잘 알려져 있다는 것

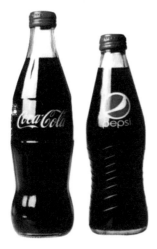
코카-콜라와 펩시콜라의 병 형상 비교

이 오히려 소비자의 입장에서 혼동이 일어날 가능성이 낮다고 인정되는 결과를 낳은 것으로 보인다.

또한 코카-콜라의 상표 디자인은 저작권으로도 보호된다. 저작권은 특허나 상표 등 여타의 산업재산권과는 달리 인간의 사상 또는 감정을 표현한 창작물을 보호하는 것으로서, 창작이 완료되면 등록과 무관하게 보호되는 권리이다. 즉, 등록을 해야만 권리가 발생하는 특허나 상표 등의 다른 지식재산권과 달리 창작이 완료되면 바로 권리가 발생한다는 의미이다. 시나 소설과 같은 어문저작물이나, 음악이나 미술 또는 영상 등의 저작물이 대표적인 것이다. 따라서 코카-콜라의 여러 로고와 디자인, 병의 형상 등은 모두 상표나 특허와 함께 저작권으로도 중복되어 보호될 수 있다. 따라서 코카-콜라 병의 디자인은 디자인 특허, 입체적인 상표로도 보호되지만 저작권으로도 보호될 수 있기 때문에, 동시에 여러 가지 권리를 중첩적으로 가질 수 있다. 이처럼 하나의 제품이나 서비스가 여러 가지 지식재산권으로 보호될 수 있고, 각각의 제도는 서로 장단점이 있기 때문에, 어떤 제도를 이용하여 자신의 권리를 확보하고 보호받을 것인지를 결정하는 것이 매우 중요하다.

지금까지 코카-콜라와 관련된 여러 지식재산권에 대한 문제를 살펴보았다. 현대는 기술의 발전이 가속화되고 있을 뿐 아니라, 여러 기술이 융합되는 복잡한 사회가 되고 있고, 그 어느 때보다 콘텐츠가 중요한 시대가 되었다. 이에 따라 다양한 지식재산권의 확보와 보호는 더욱 중요해지고 있으므로, 기업뿐 아니라 개

인 및 여타의 다른 조직들에게도 이를 위한 노력은 절실한 문제가 아닐 수 없다. 따라서 코카-콜라와 같이 다양한 제도들을 최대한 활용하여 자신의 권리를 충분히 보호받고 활용하는 전략을 종합적으로 세우는 노력은 아무리 강조해도 지나치지 않다. 특히나 부동산이나 설비 등의 유형적 자산보다 특허, 영업비밀, 상표, 노하우 등 무형의 지식재산이 기업의 전체 가치에서 차지하는 비중이 급격히 커진 21세기에는 그 노력이 더욱 중요할 수밖에 없다.

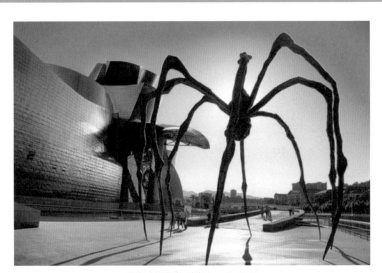

루이스 부르주아, <마망(Maman)>, 2001

루이스 부르주아의 <마망>과 빌바오, 그리고 스파이더맨

우리 세대 사람들은 어린 시절 슈퍼맨이나 배트맨 같은 슈퍼히어로^{Super Heroes}에 열광했다. 막연하게 '내가 슈퍼맨처럼 엄청난 힘을 가진다면…'이라고 상상하고, 허황된 꿈을 꾸기도 해서 높은 곳에서 뛰어내려 다리가 부러지거나 슈퍼맨처럼 회전문을 몇 바퀴씩 돌던 아이도 있었다.

슈퍼히어로 중 가장 열광적인 팬을 보유한 슈퍼히어로는 미국의 마블 코믹스^{Marvel Comics}와 디씨 코믹스^{DC Comics}에서 창조한 슈퍼맨^{Superman}, 배트맨^{Batman}, 원더우먼^{Wonder Woman}, 캡틴 아메리카^{Captain America}, 헐크^{Hulk}, 토르^{Torr}, 아이언맨^{Iron Man} 등이 아닐까? 현재도 마블은 어벤져스^{Avengers}, DC는 저스티스 리그^{Justice League}란 이름으로 계속 히어로물을 만들어내고 있다. 예전과는 다르게 만화나 TV 시리즈로부터 영화라는 매체로 중심이 옮겨졌고, 2018년 4월 개봉한 마블의 <어벤져스 인피니티 워^{Avengers: Infinity War}>는 개봉과 동시에 역대 외화 흥행기록을 경신하며 1,100만 명이 넘는 관객의 눈과 귀를 즐겁게 했다. 한 걸음 더 나아가 2019년 4월 개봉한 <어벤져스: 엔드게임>은 1,400만 명의 관객을 동원하여, 우리나라 영화 역사상 관객 순위 5위에 랭크되었다.⁶³

마블은 만화에 대한 인기를 바탕으로 수많은 슈퍼히어로물을 영화로 개봉해왔다. 그 중 스파이더맨Spider-Man64은 마블 코믹스에서 1962년 창조한 히어로로, 방사능에 피폭된 거미에게 물려 뛰어난 지각능력 및 초인적인 힘을 가지게 되어 거미처럼 벽을 타고 오르며 거미줄을 쏘아 공중을 나는 등 아이들의 환상을 채워주는 역할을 톡톡히 하고 있는 캐릭터이다. 마블은 2002년 <이블 데드Evil Dead>로 공포 영화의 대가가 된 샘 레이미Sam Raimi를 감독으로 하여 영화 <스파이더맨Spider-Man>을 제작하였고, 이어 2007년 스파이더맨 3부작을 완성하였다. 또한, 2012년과 2014년에는 영화 <500일의 썸머500 Days of Summer>의 마크 웹Marc Webb을 감독으로 하여 <어메이징 스파이더맨Amazing Spider-Man> 시리즈 1편과 2편을 각각 제작했다.

사실 슈퍼히어로의 원조 격은 DC 코믹스가 1930년대부터 내놓은 슈퍼맨과 배트맨이라고 할 수 있다. 그러나 근육질의 성인 남성이 주인공인 슈퍼맨이나 배트맨과는 달리 스파이더맨은, 학교에서 괴롭힘을 당하는 연약한 몸집의 어린 고등학생 피터 파커Peter Parker가 주인공이다. 최초의 외톨이자 인간적이며 서민적인 히어로인 셈이다. 내용상으로도 스파이더맨은 인간적인 번민, 방황, 고민 등에 휩싸여 있는 캐릭터로, 때로는 걷잡을 수 없는 분노를 터뜨리는 등, 이전의 전형적인 슈퍼히어로들의 모습과는 확연히 다른 성격을 갖는다.

한편, 거미 하면 생각나는 것 중 하나는 베 짜는 솜씨가 뛰어났다는 리디아Lydia 지방의 아라크네Arachne65라는 여인에 대한 그리스 신화의 이야기이다. 아테나Athena 여신66은 아라크네의 베 짜는 솜씨가 뛰어나다는 소리를 듣고, 노파로 변신하여 아라크네와 베 짜는 대결을 벌인다. 그런데 이 대결에서 아라크네가 아테나 여신을 누르고 승리한다. 그러나 문제가 있었는데, 아라크네가 짠 태피스트리Tapestry가 아테나의 아버지인 제우스Zeus가 님프인 유로파Europa67를 납치

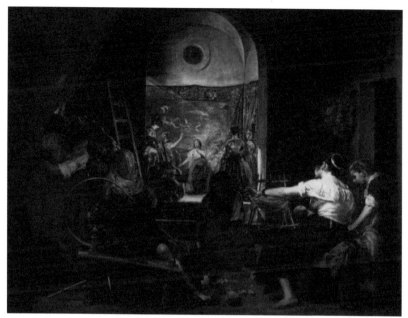

디에고 벨라스케스, <실 잣는 사람들(아라크네의 우화)>, 1656

하기 위하여 흰 소로 변신한 상황을 표현한 것이다. 이에 분노한 아테나 여신은 아라크네를 거미로 변하게 하여 몸에서 계속 실을 만들어 뽑아내는 벌을 내린다. 이 신화는 여러 화가가 그림으로 남긴 바 있는데, 그중 하나가 아래 그림인, 스페인의 거장 디에고 벨라스케스Diego Velazquez, 1599~1660의 <실 잣는 사람들: 아라크네의 우화The Spinner: The Fable of Arachne>이다. 디에고 벨라스케스는 바로크 시대의 화가로, 이탈리아를 중심으로 한 르네상스 미술에 종지부를 찍고 인상주의 및 사실주의 화가들에게 큰 영향을 미친 인물이다.

이런 슬픈 신화에도 불구하고 거미는 여덟 개의 다리와 털, 거미줄을 쳐 놓고 다른 벌레를 잡아먹는 습성 등으로 인해 무섭고 징그러운 존재로 여겨져 왔다.[68]

거미에 대한 이러한 인식 때문에, 공포 영화에서도 거미를 등장시키는 경우가

많은데, 대표적인 것이 영화 <타란툴라^{Tarantula}>이다. 타란툴라는 원래 남부 유럽의 타란트 특대거미를 가리키는 말로, 이탈리아의 타란토^{Taranto}라는 도시로부터 유래된 이름이다. 이 거미는 한때 물린 사람이 울며 뛰어다니다 거칠게 춤을 추는 병에 걸린다고 믿어져 왔으나, 이는 전혀 근거가 없는 이야기이다. 타란툴라는 거미치고는 크기가 크고(다리를 펼치면 7~30cm 정도가 된다고 한다), 색깔도 검은색 또는 갈색으로 사람들에게 흉측하다는 인상을 주어 세인들이 지어낸 이야기라고 한다.

우리가 본 맨 앞의 사진은 루이스 부르주아^{Louise Bourgeois, 1911~2010}[69]의 <마망^{Maman}>이다. 일본의 도쿄나 캐나다의 국립미술관 등 세계의 여러 미술관에서 발견할 수 있는 작품이지만, 이 사진은 스페인의 빌바오 구겐하임 미술관^{Guggenheim Museum}의 것이다.[70] 거미로부터 느껴지는 징그럽고 두려운 존재라는 인식을 바꾸어 거대하지만, 몸에 알을 품고 있는 어머니의 모습을 형상화한 것이다.[71] 따라서 작품의 제목도 <마망>, 즉 프랑스어로 '어머니'란 뜻이다. 물론 부르주아처럼 거미를 어머니로 상징한 시도는 새로운 것은 아니다. 앞서 본 바와 같이 그리스 신화에서는 베를 짜는 아라크네 여신을 상징할 뿐 아니라, 이로부터 운명을 짜는 태모^{Great Mother}로 간주되기도 한다. 인디언들에게는 바람과 벼락, 해악으로부터 사람들을 보호하는 존재로 여겨져 왔고, 고대 로마에서는 통제력과 행운의 상징이기도 했다. 게다가 생물학적으로도, 산란한 알 덩어리를 죽을힘을 다해 보호하는 일부 거미 종류가 있을 뿐 아니라, 갓 부화한 새끼에게 자신의 몸을 먹이로 내어 주는 등 거미는 모성이 강한 곤충 중 하나라고 하니, 이러한 맥락에서 루이스 부르주아의 <마망>이 이해되기도 한다.

빌바오의 <마망>은 높이가 9.1m, 지름이 약 10m에 무게는 2.5톤에 이르는 거대한 청동 작품이다. 다리는 울퉁불퉁한 근육처럼 힘찬 모습으로, 그 날카로운

끝은 지표면을 뚫고 들어갈 기세이다. 또한 몸통 아래쪽에서 보면 내부가 보이게 투각된 알 주머니가 표현되어 있고, 그 안에는 대리석으로 제작된 하얀 알 26개가 들어 있다. 한국에서도 이 작품을 볼 수 있는데, 한남동에 있는 삼성미술관 리움Leeum72에 설치되어 있다.

루이스 부르주아는 1911년 프랑스에서 태어나, 소르본Sorbon 대학에서 수학과 기하학을 공부한다. 그러다 어머니의 죽음 이후 파리의 미술학교에서 미술 공부를 했다. 그녀는 1940년대 말부터 거미와 관련한 드로잉을 하기 시작했고, 1990년대 들어서 본격적으로 거미를 모티프로 한 조각작품을 만들기 시작했다. 어머니에 대한 감정이 이러한 작업과 이어진 것으로 보이며, 이후 거미는 부르주아의 주된 작업 대상이 되었다. <마망>이 처음으로 설치된 곳은 2000년 런던 테이트 모던Tate Modern의 터빈 홀Turbine Hall이며, 이후 세계 여러 곳에 설치되었는데, 가장 최근에는 2011년 카타르 도하Doha의 카타르 국립 컨벤션 센터에 설치됐다.

루이스 부르주아는 이 작품이 자신의 가장 친한 친구이기도 한 어머니를 생각하며 작업을 했다고 밝힌 바 있다. 거미처럼 자신의 어머니도 똑똑하고, 거미가 인간에게 피해를 주는 해충을 잡아먹는 유익한 존재이듯 자신의 어머니 역시 그러한 존재로 표현한 것으로 해석된다.

부르주아는 1982년 뉴욕의 현대미술관MoMA에서 여성 작가로는 최초로 회고전을 열고, 1999년에는 베니스 비엔날레에서 황금사자상을 수상하는 등 세계적으로 인정받는 작가로서의 삶을 살았다.73 여성 작가로는 드물게 세계적인 관심과 인정을 받은 것이다. 최근에는 뉴욕 현대미술관에서 루이스 부르주아를 기념하여 2017년 9월부터 2018년 1월에 걸쳐 <Louise Bourgeois: An Unfolding Portrait>라는 전시회를 연 바 있다.

잠깐 화제를 전환하여 <마망>이 설치된 스페인 빌바오Bilbao에 대해 살펴보자.

스페인 빌바오의 상징인 구겐하임 미술관은 1997년 10월 개관했다. 이 미술관은 미국의 솔로몬 R. 구겐하임Solomon R. Guggenheim 재단이 일찍이 1939년 뉴욕에서 문을 연 구겐하임 미술관Solomon R. Guggenheim Museum74의 스페인 분관이다. 구겐하임 재단은 현재 아랍에미리트의 아부다비Abu Dhabi에도 프랭크 게리Frank Gehry, 1929~의 설계로 미술관을 건설하는 중이다.75

빌바오는 스페인 북부 비스카야만의 오래된 도시이고, 과거 철강산업과 조선산업이 발달했었다. 그러나 1970년대 이후 스페인의 철강산업과 조선산업의 경쟁력이 약화됨에 따라 빌바오는 낙후된 도시로 전락한다. 이때 도시의 재생을 위해 1980년대 후반 도시 재개발 사업이 시행되고, 이에 따라 1990년대 후반부터 새로운 디자인의 공항, 지하철, 다리 등의 기반시설을 건설하게 된다. 전면적인 도시 재개발을 위해 시 당국은 여러 세계적인 건축가를 동원하였고, 이러한 재생사업의 일환으로 구겐하임 미술관도 만들어진다. 영국의 세계적인 건축가인 노먼 포스터Norman Foster, 1935~는 빌바오의 지하철역 디자인을 맡아, 지하철역 입구의 지붕캐노피이 유리와 철골 구조로 된 유선형의 아름다운 역을 설계한다.

노먼 포스터에 대해 이야기해보면, 포스터는 런던 최초의 친환경 마천루 빌딩인 30 세인트 메리 액스St. Mary Axe, 홍콩의 첵랍콕 공항Chek Lap Kok Airport, 뉴욕의 허스트 타워Hearst Tower, 런던 시청London City Hall 및 런던의 랜드마크인 거킨 빌딩Gherkin Building 등을 설계한 세계적인 친환경 하이테크 건축가로 이름이 높다. 그는 1999년 건축계의 노벨상으로 불리는 프리츠커상Pritzker Architecture Prize을 수상한 바 있으며, 그의 설계회사인 포스터+파트너스Foster+Partners는 건축 분야의 세계 최고의 혁신적인 회사 10에 선정된 바 있다. 포스터는 단순하고 합리적인 형태에 인간과 자연을 조화시키는 건축 철학을 가지고 있다. 아래 사진의 허스트 빌딩을 보면, 기존의 건물을 활용하여 새로운 건물의 기초로 사용하고 있다.

원래 건축물은 1928년 건축된 6층짜리 건물이었고, 포스터는 이를 철거하지 않고 보수를 하여 증축한다(증축이라고 하기엔 규모가 크다). 이러한 설계를 통해 허스트 빌딩은 같은 규모의 다른 건물에 비해 철강 재료를 약 20% 덜 사용했으며, 지하에는 빗물을 수집하여 난방이나 식물에 주는 물로 활용하는 등 약 25%의 에너지 절감을 이루었다. 이처럼 노먼 포스터는, 전통과 현대를 조화시키며 환경을 고려한 친환경적 방식과 고도의 현대기술을 접목하는 건축을 하고 있음을 알 수 있다.

한편, 빌바오 공항은 런던 올림픽 주경기장 설계로 유명한 스페인의 건축가 산티아고 칼라트라바Santiago Calatrava, 1951~가 설계했다. 그는 공항의 기둥이나 벽체를 최소화하여, 조개 모양의 건물을 완성했는데, 삼각형의 구조를 직선이나 곡선으로 연결해 입체적이고 상징적인 생물학적 조형미를 추구했다.

칼라트라바는 이탈리아 레지오 에밀리아Reggio Emilia 지방의 기차역 메디오파다나Mediopadana와 베네치아의 헌법의 다리Costituzione 및 스페인의 오비에도Oviedo 박람회 건물도 설계했다. 그러나 이 건물과 구조물들이 비가 새거나 계단이 무너지고, 바닥이 너무 미끄러워 사고가 끊이지 않아 소송에 휘말려 법

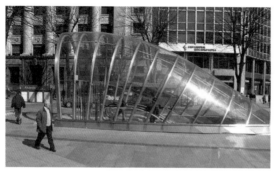

노먼 포스터가 설계한 빌바오의 지하철역 입구 캐노피

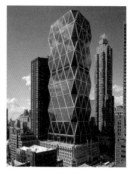

노먼 포스터, 뉴욕의 허스트 빌딩

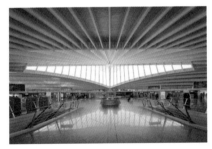
빌바오 공항

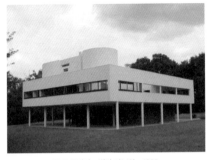
르 코르뷔지에, <빌라 사보아>, 1929

정에 서는 등 끊임없는 구설에 오른다. 그의 이상적이고 독특한 설계를 위한 욕심에서 비롯된 상황으로, 일찍이 현대건축의 선구자인 르 코르뷔지에Le Corbusier, 1887~1965가 설계한 빌라 사보아Villa Savoye76가 덥고 비가 새며 거주의 불편함 때문에 소송에 이른 사실을 연상하게 한다.

앞서 이야기한 바와 같이, 빌바오 미술관은 미국의 세계적인 건축가 프랭크 게리Frnak Gehry77에 의해 설계되었다. 당시 프랭크 게리는 아직 세계적으로 크게 알려지지 않은 건축가였지만, 빌바오 구겐하임의 설계를 통해 거장의 반열에 오르게 된다. 1997년 미술관이 개관하고, 이후 이 미술관의 가장 유명한 작품은 바로 미술관 자체라고 할 정도로 특색있고 탁월한 건축물이 된다. 외관은 티타늄으로 만든 판재들을 물고기의 비늘이 연상되도록 조각조각 붙였고, 티타늄 판재들이 햇빛을 반사시켜 미술관의 눈부신 자태를 드러내게 했다. 미술관의 외관은 불규칙한 곡선을 잇거나 여러 번 끊어내어 비정형의 건물로 완성된다. 게리는 미술관의 설계를 위해 선박을 설계하는 컴퓨터 프로그램을 이용하였다. 처음에는 이 건물에 대한 찬반양론이 있었으나, 이후 빌바오를 상징하는 건물이 된 것은 당연한 귀결이었다. 다만 티타늄이란 금속의 외관으로 인해 외부로 신속하게 열을 뺏기게 되어 에너지 사용 면에서 세계적으로 손꼽히는 비효율적인 건물이기도 하다.

미술로 읽는 지식재산

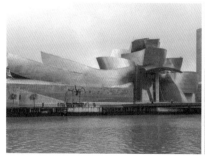
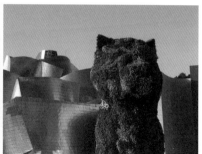

구겐하임 빌바오 전경　　　　　　　　　　　빌바오 구겐하임에 설치된 제프 쿤스의 작품 <Puppy>, 1992

　구겐하임 미술관은 빌바오시의 재생사업 성공의 핵심이라고 할 수 있다. 아름다운 미술관 건물 자체가 미술관의 성공에 기여한 바가 크고, 컬렉션인 마크 로스코[Mark Rothko, 1903~1970][78], 이브 클라인[Yves Klein, 1928~1962][79], 윌렘 데 쿠닝[Willem de Kooning, 1904~1997], 앤디 워홀[Andy Warhol] 등의 작품도 미술관의 가치에 일조한다. 그러나 위의 작품들보다 오히려 미술관의 성공에 더 크게 기여한 작품이 루이스 부르주아의 <마망>을 비롯해 미술계의 악동이자 키치[80]의 제왕으로 불리는 제프 쿤스[Jeff Koons, 1955~][81]의 <강아지[Puppy]>[82]와 <튤립[Tulips]> 등 현대적인 설치 작품이다.

　빌바오 재생 및 부흥의 과정은 빌바오의 산업구조와 사회의 변화 및 환경에 대한 치밀한 분석에 기반했기에 가능했다. 바로 기존의 쇠락한 공업 중심의 도시에서 문화도시로 탈바꿈하기 위한 전략적인 계획을 수립하고, 문화산업의 창조와 발전으로 도시의 경쟁력을 높이는 전략이었다. 이 계획은 대단한 성공으로 귀결되었고, 새롭게 탄생한 빌바오는 쾌적한 주거환경과 문화 및 관광산업의 발전으로 잃어버렸던 일자리를 비약적으로 늘리고, 문화도시로서 국제적인 명성을 얻게 된다. 연간 빌바오로 향하는 관광객 수만 100만 명 이상이라고 하니, 우리의 도시들도 참고할 가치가 있다고 생각된다.

이제 앞의 <스파이더맨> 이야기로 돌아가 보자. 미국 마블^{Marvel}사의 만화 <스파이더맨>은 아이들이 거미를 친숙한 존재로 느끼게 해 주었다.

스파이더맨은 마블 코믹스의 만화로부터 시작하여 이후 영화의 주인공이 된 슈퍼히어로이다. 그는 1962년 최초로 만화 캐릭터로 탄생했는데, 최초로 이를 만든 사람은 스탠 리^{Stan Lee, 1922~}와 스티브 딧코^{Steve Ditko, 1927~}였다. 이들은 다른 마블의 작가들과 함께 엑스맨, 헐크, 어벤저스, 토르, 캡틴 아메리카 등의 캐릭터도 창조한 사람들이다.

주인공 피터 파커는 방사능에 피폭된 거미에게 물려 초능력을 갖게 되는데, 그중 가장 특징적인 능력은 거미처럼 벽을 타고 오르고, 손목에서 거미줄을 쏘아 대는 것이다. 그런데 원작 만화에서는 피터 파커가 신체의 변형이 일어나기 전에도 손목에 '웹 슈터^{Web Shooter}'라는 거미줄 발사기를 착용하고 다닌다. '웹 슈터'는 스파이더맨이 되기 전에 피터 파커가 개발한 것인데, 이러한 아이디어는 1962년 마블이 최초로 창조한 것이라 할 수 있다.

그런데, 마블은 '웹 슈터'라고 불리는 거미줄 발사기 장난감과 관련한 특허 소송을 겪게 된다. 1990년 스테판 킴블^{Stephane Kimble}은 손바닥으로부터 거미줄과 같은 폼^{Foam}을 발사하는 장갑이라는 장난감에 대해 특허등록을 받는다.

이 특허는 미국 등록특허 No. 5,072,856이며, 발명의 명칭은 "거미줄 발사 장갑 장난감^{Toy web-shooting glove}"이다. 이 특허는 1990년 5월 출원되어 1991년 12월 등록되었는데, 특허의 표지는 아래의 그림과 같다.

특허를 등록한 킴블은 장난감 특허에 대한 라이선스 계약을 마블과 체결하였고, 마블은 거미줄 발사기 장난감을 만들어 판매한다.

그런데, 킴블은 1997년 마블을 상대로 소송을 제기하게 된다. 킴블의 주장에 따르면, 마블이 자신과 체결한 라이선스 계약을 위반했으며, 또한 자신의 특허

United States Patent [19]

Kimble

[11]	Patent Number: **5,072,856**
[45]	Date of Patent: **Dec. 17, 1991**

[54] **TOY WEB-SHOOTING GLOVE**

[76] Inventor: **Stephen E. Kimble**, 2607 N. Wilson Ave., Tucson, Ariz. 85719

[21] Appl. No.: **528,419**

[22] Filed: **May 25, 1990**

[51] Int. Cl.⁵ .. B67D 5/64

[52] U.S. Cl. 222/78; 222/175; 222/402.25; 2/160; 239/529; 446/475

[58] Field of Search 2/159, 160, 161 R, 161 A, 2/16; 42/1.11, 54; 109/29, 32; 239/211, 289, 375, 529; 272/27 W, 27 N; 273/349; 446/26, 475, 473, 483; 222/192, 175, 78, 79, 74, 75, 635, 394, 402.23, 402.25, 405

[56] **References Cited**

U.S. PATENT DOCUMENTS

1,177,412	3/1916	Hopkins	239/529
1,534,208	4/1925	Gibson	239/529 X
1,885,180	11/1932	Cameron	222/175
2,192,082	2/1940	Hunicke	222/175
3,445,046	5/1969	Wilson	224/26
3,523,645	8/1970	Beauchamp	239/154
3,945,571	3/1976	Rash	239/152
4,037,790	7/1977	Reiser et al.	239/529
4,214,674	7/1980	Jones et al.	222/79
4,286,407	9/1981	Adickes, Jr. et al.	222/215 X
4,768,681	9/1988	Dean et al.	222/175 X
4,848,246	7/1989	Rosen	109/35
4,890,767	1/1990	Burlison	222/78
4,903,864	2/1990	Sirhan	222/78
4,997,110	3/1991	Swenson	222/175

Primary Examiner—Kevin P. Shaver
Assistant Examiner—Kenneth DeRosa
Attorney, Agent, or Firm—Antonio R. Durando; Harry M. Weiss

[57] **ABSTRACT**

The combination of known components to produce a new toy shooting apparatus. A toy that makes it possible for a player to act like a spider person by shooting webs from the palm of his or her hand. The webbing material consists of string foam delivered from a hidden pressurized container through a valve incorporated into a glove worn by the player. A trigger mechanism enables the player to activate the valve at will by the exercise of pressure with the fingers of the hand wearing the glove.

20 Claims, 1 Drawing Sheet

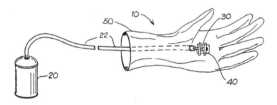

킴블의 특허 표지

킴블 v. 마블의 대법원 판결문

권도 침해했다는 것이다. 소송이 진행 중에 2001년 킴블과 마블은 합의에 이르는데, 그 내용은 킴블의 특허를 마블이 사용하며, 마블은 약 50만 달러의 일시금Lump Sum과 함께 경상 로열티Running Royalty83로 연 매출의 3%를 킴블에게 지급하기로 한다. 양 당사자 간의 분쟁은 이로써 일단락되고, 마블은 킴블의 특허와 유사한 장난감인 "웹 블라스터Web Blaster"를 만들어 합법적으로 판매한다.

그런데 위의 2001년 합의에 따라 체결된 양 당사자 간의 계약서에 계약의 종료 시점이 명확하지 않았다. 이에 마블은 2008년 킴블 특허권의 보호 기간이 종료되자, 킴블에게 더이상 로열티를 지급하지 않기로 한다. 그러자 킴블은 마블을 상대로 다시 소송을 제기한다. 마블의 주장은, 킴블 특허의 보호 기간이 만료되었으므로 당연히 로열티를 지불하지 않아도 된다는 것이었다. 반면 킴블의 주장은, 아이들이 해당 장난감을 구매하기 원하는 한 특허의 만료와 상관없이 계약이 지속된다는 것이 계약서에 포함되어 있으므로 로열티를 계속 지급하여야 한다는 것이다.

1심 판결에서는 마블이 승리하여 '특허의 보호 기간이 만료된 경우에는 로열티를 지급하지 않아도 된다'라는 판결을 얻는다. 이에 불복한 킴블은 다시 제9 항소법원84에 항소한다. 항소법원은 만일 특허권이 만료되면 로열티 지급도 중지된다는 것을 감안했다면 킴블이 마블로부터 더 높은 비율의 로열티를 얻을 수도 있었다는 것을 인정하였다. 그럼에도 불구하고, 법원은 1964년 미국 연방

미술로 읽는 지식재산

대법원의 브루로테^{Brulotte} 판결에 따라 판단해야 한다고 하며 마블의 손을 들어
준다. 브루로테 판결의 핵심은 특허권에 대한 로열티 지급 기간은 특허권의 보
호 기간을 넘어설 수 없다는 것이다. 즉, 특허권의 보호 기간이 끝나면 특허권
이 소멸하므로 이에 대한 로열티를 지급하여야 할 의무도 사라지는 것이 당연
하다는 논리이다.

결국, 이 소송은 미국 연방대법원까지 가게 되고, 대법관들은 6:3으로 항소법
원의 판단을 지지한다. 즉, 특허권이 만료된 후에도 로열티를 지급하게 하는 계
약은, 특허권이 소멸하면 이는 불특정의 대중이 이용할 수 있는 공공의 영역에
속하게 된다는 특허법의 취지상 맞지 않는다고 판단했다. 따라서 특허권이 소멸
하면 로열티를 지급할 의무도 없어진다는 것이다.

이 대법원의 판결문에서 재미있는 것은, 1962년 마블이 발간한 <스파이더맨
>의 문구를 판결문에 인용한 것이다. 특허권자에게 주어지는 권리에는 그만큼
의 의무도 주어지는 것이라는 특허제도의 의미를 되새기는 말이다. 이 인용문
으로 이 글을 마친다.

"In this world, with great power there must also come-great responsi-
bility"

"이 세계에서, 큰 힘에는 큰 책임이 따른다."

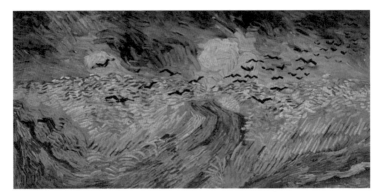

빈센트 반 고흐, <까마귀가 있는 밀밭(Wheatfield with Crows)>, 1890

고흐, 밀레,
그리고 몬산토와 권리 소진

1890년 7월 인기척 없는 오베르^{Ouvers}의 어느 들판에서 37세의 젊은 화가가 권총으로 자살을 기도한다. 그의 이름은 빈센트 반 고흐^{Vincent van Gogh, 1853~1890}. 목격자는 아무도 없었고, 자살 시도 후 30시간 만에 그는 숨을 거둔다.[85] 그를 치료했었던 가셰 박사와, 그를 후원하고 지지했던 동생 테오가 고흐의 임종을 지켜보았다. 총알은 갈비뼈를 비껴가 그의 가슴을 뚫고 척추 부근에 박혔다. 그는 이 상태로 자신이 머물던 라부^{Ravoux}여관으로 비틀비틀 걸어왔고, 자신의 방 침대 위에서 숨을 거둔 것이다. 고흐는 자살 직전에 동생인 테오를 만나러 파리로 갔다. 테오는 당시 직장에서 심각한 어려움을 겪고 있었고, 그의 부인과 아들조차 심하게 아프기 시작했다. 테오에게서 경제적 도움을 받아 왔던 고흐는 이에 항상 죄책감을 가지고 있었고, 테오의 불행에 의해 실의에 빠지게 된다. 더욱이 자신을 돌봐주던 가셰 박사와의 절교로 고흐의 정신 상태는 언제라도 발작을 일으킬 수 있을 정도로 나빠졌고, 결국 들판으로 나가 권총 자살을 기도하기에 이른 것이다.

고흐의 죽음 이후 동생 테오도 매독에 의해 건강이 급속히 악화되어 6개

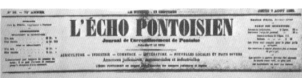

L'écho Pontoisien 신문에 실린 반 고흐의 부고 기사

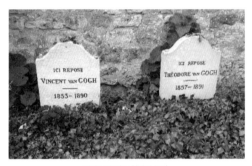

빈센트와 테오 형제의 무덤

월 만에 위트레흐트[Utrecht]에서 생을 마감하고, 두 형제는 오베르 쉬르 우아즈[Aubers Sur Oise]의 묘지에 나란히 묻힌다. 이에 더하여 막내 여동생인 빌레미나 반 고흐[Willemina Jacoba van Gogh]도 정신병으로 생을 마감하였고, 막내 남동생인 코르넬리우스 반 고흐[Cornelius van Gogh] 역시 자살했다고 한다.

빈센트 반 고흐는 네덜란드의 후기인상주의[86] 화가이다. 그는 생전에 900여 점 이상의 유화 작품을 그렸으나 생전에 팔린 작품은 단 한 점에 불과할 만큼 살아서는 인정받지 못한 비운의 화가였다.[87]

그러나 고흐의 죽음 후, 그는 미술 역사상 최고의 화가 중 하나라는데 누구도 이의를 제기하지 않을 정도로 인정받게 된다.[88] 고흐의 작품 중 그가 죽은 해인 1890년에 그린 <가셰 박사의 초상[Portret van Dr. Gachet]>의 첫 번째 버전(이 그림은 두 가지 버전이 있다)은 1990년 뉴욕 크리스티 경매에서 일본의 제지회사 다이쇼와[Daishowa] 제지의 회장인 사이토 료헤이[Ryohei Saito]에게 8,250만 달

러^{약 900억 원}에 판매되어 그 당시 미술품 경매가의 최고 기록을 세운바 있으며(이전 고흐 그림의 최고가는 <아이리스^{Iris}>가 1987년 기록한 5,890만 달러였다), 그 이후에도 1889년 고흐가 프랑스 남부의 생 폴 드 모솔 수도원에서 요양 당시에 그린 그림인 <들판의 농부^{Laboureur dans un champ}>가 2017년 뉴욕 크리스티 경매에서 8,130만 달러에 경매되

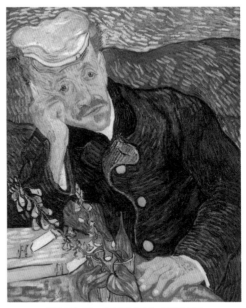

빈센트 반 고흐, <가셰 박사의 초상> 첫 번째 버전

는 등, 초고가의 그림의 주인공이자 현재까지도 많은 사람들이 사랑하는 화가가 된다.⁸⁹ 한편 <가셰 박사의 초상>을 사들인 사이토 료헤이는 1996년 사망하는데, 생전인 1991년에 "고흐와 르누아르의 두 그림을 자기가 죽으면 관에 같이 넣어 화장하고 싶다"라는 유언을 한 사실이 알려져 세계적인 비난을 받았다. 그의 유언에 대한 비판이 거세지자 이러한 유언을 철회하는 발표를 하긴 했지만, 인류가 공유해야 할 문화유산인 미술품에 대한 비뚤어진 개인적인 소유욕이 아닐 수 없다.

다시 처음의 그림으로 돌아가 보자.

이 그림은 고흐가 죽기 전 마지막으로 그린 그림이라고 알려진 <까마귀가 있는 밀밭^{Wheatfield with Crows}>으로, <까마귀가 나는 밀밭>이라고도 번역된다.

고흐는 1890년 5월 생 레미^{Saint Remy}의 요양원을 떠나 파리 근처의 오베르 쉬

르 우아즈Auvers-sur-Oise에서 약 3개월가량 머물렀고, 이때 이 그림을 그렸다. 가로로 긴 캔버스를 이용해 빠른 붓질로 거친 밀밭을 표현했고, 어둡고 낮은 하늘에는 여러 마리의 까마귀 떼를 그려 넣었을 뿐 아니라, 밀밭 사이로 갈라진 길을 그림으로써 자살 직전 고흐의 방황과 절망감을 드러냈다. 이 그림과 관련하여 동생인 테오에게 보낸 편지에 "성난 하늘 아래의 거대한 밀밭을 묘사한 것이고, 나는 그 안에 있는 슬픔과 극도의 외로움을 표현하고자 했다"고 이야기한 바 있다. 고흐는 바로 이 그림에 보이는 밀밭 언저리에서 자살했다고 전해진다. 스테파노 추피에 의하면, "자살하기 전까지 고흐는 창작에 대한 열의에 불타 맹렬한 속도로 작업을 해나갔는데, 이것이 그의 불안한 정신 상태를 더욱 악화시켰다. 최소한의 붓질로 거칠게 그린 왜곡된 풍경과 불길한 검정 까마귀가 반 고흐를 자살로 이끌었던 강한 심리적 혼란을 암시하고 있다. 물감을 섞거나 타지 않았으며 각각의 붓질은 신중하고 매우 분명하다. 밝은 노란색의 밀과 갈색 토양, 흐릿하고 어두운 푸른색의 하늘빛이 대조를 이루고 있다. 이것은 거친 선들에 의해 더욱 두드러지고, 고전적인 조화, 정교한 색조가 없어지면서 더더욱 강조된다. 단순한 밀밭은 완전히 변형되어 작가의 불안한 정신상태를 반영하고 있고, 외부세계의 현실은 모호하게 재현되어 있을 따름이다"고 적고 있다.[90] 고흐 역시 "내가 본 것들을 똑같이 재현해내는 대신, 나 자신을 강하게 표현하기 위해 색깔을 내 임의대로 사용한다"고 고백한 바 있다.[91] 이 그림에 대해 아르미랄리오는, <까마귀가 나는 밀밭>은 반 고흐가 남긴 예술적이고 영적인 유언으로 볼 수 있다. 자살을 시도하기 며칠 전에 그린 이 그림에는 화가가 겪은 존재적 경험이 녹아 있다. 푸른색과 노란색의 짝이 이 그림에도 등장하지만 더 이상 환희를 느낄 수 없다. 이 그림은 어둡고 위협적인 분위기가 지배하고 있다. 날아다니는 까마귀는 결코 긴장감을 완화시켜주지 않는다. 그림 속 색들은 단속적이고 각을 이루는 붓놀

림으로 과도하게 칠해졌다"고 평한다.[92]

그런데 고흐의 죽음이 자살이 아니고 타살이라는 의문이 끊임없이 제기된다. 자살에 사용된 총이 발견되지 않았고, 자살의 원인이 분명하지 않을 뿐 아니라(그 당시 고흐는 테오에게 보낸 편지에 그 어느 때보다도 정신이 맑고 정상적이라고 자신을 표현하기도 했다), 그의 몸에 박힌 탄환의 방향을 분석해 보면 그 방향이 가까운 거리에서 쏜 다른 사람의 총에 의한 것으로 분석된다는 등의 의문점 때문이다. 이러한 의문을 다룬 영

스탕달의 《적과 흑》 1831년 표지

화가 2017년 개봉된 도로타 코비엘라Dorota Kobiela와 휴 웰치먼Hugh Welchman이 감독한 영화 <러빙 빈센트Loving Vincent>이다. 이 영화는 세계 최초로 유화로 제작된 애니메이션으로, 무려 100여 명의 화가가 참여한 것으로 알려졌다.

고흐의 그림들 중 필자가 실제로 처음 본 그림은 미국 뉴욕에 있는 현대미술관MoMA, Museum of Modern Art의 <별이 빛나는 밤The Starry Night>[93]이다. 2001년경 뉴욕에 일이 있어서 잠깐 머무는 동안 미술관을 찾았고, 그곳에서 이 작품을 만났다. 그림을 본 순간 머리가 멍해지고, 어떤 생각도 떠오르지 않으면서 그림에만 빨려 들어가는 기분을 느꼈는데, 정신을 차리고 보니 10여 분이 훌쩍 지나간 후였다. 아마 그 순간 이른바 스탕달 신드롬Stendhal Syndrome[94]을 경험한 것이 아닐까?

스탕달 신드롬은 사실주의 문학의 시조라 불리며 <적과 흑Le Rouge at le Noir>으

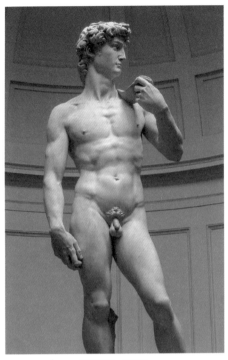
미켈란젤로, <다비드>

로 유명한 프랑스의 작가 스탕 달^{Stendhal, 1783~1842}로부터 비롯된 용어이다. 그는 1817년 이탈리아 피렌체에 있는 산타크로체성당을 방문한다. 그곳에서 귀도 레니^{Guido Reni95}의 그림 <베아트리체 첸치>를 보게 되는데, 이 그림을 본 스탕달은 온몸에 힘이 빠지면서 현기증을 느끼게 된다. 그가 자신의 이러한 경험을 <나폴리와 피렌체: 밀라노에서 레기오까지의 여행>에서 처음 밝힌 후 '스탕달 신드롬'이란 용어가 생기게 되었다. 이 책에서 스탕달은 "산타 크로체 성당을 떠나는 순간, 심장이 마구 뛰는 것을 느끼기 시작했다. 생명이 빠져나가는 듯했고, 걷는 동안 그대로 쓰러질 것 같았다"고 묘사하고 있다. 스탕달 신드롬은 감상자가 예술 작품으로 인해 몸의 힘이 빠지고, 심장이 빨리 뛰거나, 의식의 혼란 내지 어지럼증 등을 느끼는 현상을 의미한다. 그러나 스탕달이 신드롬을 느낀 그림은 <베아트리체 첸치>가 아니고 14세기 화가 조토^{Giotto di Bondone96}가 그린 산타크로체 교회의 프레스코화인 <성 프란체스코 죽음의 애도와 장례식>이라는 것이 밝혀졌다는 주장도 있다.⁹⁷

한편, 스탕달 신드롬을 넘어 위대한 작품을 보면 이를 파괴하고자 하는 충동을 느끼기도 하는데, 이러한 현상을 "다비드 증후군^{David Syndrome}"이라 한다.

이는 이탈리아 정신과 의사이자 미술사 연구가인 그라지엘라 마게리니^{Graziella}
Magherini 박사팀이 연구한 결과로, 플로렌스의 아카데미아 갤러리에 전시된 미켈
란젤로^{Michelangelo, 1475~1564}의 <다비드^{David}> 상[98]을 보러 온 관람객 중 약 20%
가 파괴 충동을 경험했다고 한다. 이 조각상을 본 관람객 중 일부는 황홀감, 초
조함 등을 느끼다가 공격성을 띄기도 하는데, 실제로 1991년에는 어느 한 관람
객이 망치로 다비드상의 발을 내리쳐 손상을 입힌 적이 있다.

"루벤스 신드롬^{Rubens Syndrome}"이란 용어도 있는데, 로마 심리학 연구소에서
조사한 바에 따르면, 관람자가 루벤스^{Peter Paul Rubens, 1577~1640}의 작품과 같이 관
능적이고 풍만한 여성들이나 근육질의 남성들이 함께 그려진 그림을 보면 성적
인 의미의 행동을 하는 심리가 있다고 한다. 이처럼 위대한 예술작품들은 심리
적으로 감상자들에게 큰 영향을 미치는 경우가 많은 것 같다.

다시 고흐의 그림으로 돌아오면, 고흐는 여러 선배 화가들의 그림을 모사하거
나 새롭게 그리기도 했는데, 그가 가장 사랑한 화가 중 하나가 장 프랑수아 밀레
^{Jean Francois Millet, 1642~1679}99였다. 이는 고흐의 그림 중 상당수가 밀레의 그림을 모
사한 것에서도 미루어 짐작할 수 있다.

우리가 <이삭줍기^{The Gleaners}>나 <만종^{The Angelus}>이라는 유명한 그림을 그린
화가라고 알고 있는 밀레는 프랑스의 바르비종파^{Barbizon School}의 창립자 중 하
나로, 사실주의^{Realism} 또는 자연주의^{Naturalism} 화가로 알려져 있다. 바르비종파는
자연 속에서 그림을 그리며, 시골의 풍경과 일상을 표현하는 경향을 보인다. 이
러한 바르비종파의 흐름은, 앞서 본 모네^{Claud Monet, 1840~1926}의 이야기에서 살펴
본 것과 같이, 인상주의가 등장하는 배경이 된다.

밀레의 <만종>은 '저녁 종'의 의미인데, 원제목인 'Angelus'는 가톨릭에서 하
루 3번 일과를 멈추고 하는 기도^{삼종기도}를 의미한다. 이 그림은 사실주의적 관점

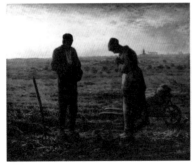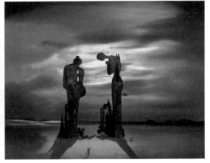

장 프랑수아 밀레, <만종> 살바도르 달리, <만종>

에 전통적인 고전주의 규범을 잘 버무려 고전주의와 사실주의의 화해를 이룬
작품이라고도 평가된다.

그런데 이 그림에 숨겨진 사실이 있다는 주장이 있다. 그림 속의 농부 부부의
발밑 바구니에는 감자가 들어 있는데, 원래 밀레가 처음 그린 것은 감자가 아니
라 그들의 아기 시체였다는 것이다. 부부는 일상적인 기도가 아니라 굶어 죽은
자신들의 아기를 위해 기도하고 있다는 이야기이다. 이러한 생각으로 초현실주
의 작가인 살바도르 달리[Salvador Dali, 1904~1989]는 <만종>이나 <건축적인 달리의
만종[Millet's Architectonic Angelus]> 등 여러 번에 걸쳐 밀레의 이 그림을 오마주[Hom-
mage]하기도 한다. 이러한 논란으로 인해 루브르 박물관은 엑스레이 조사를 통
해 밀레가 <만종>의 초벌 그림에서는 실제로 아기의 관을 스케치했다는 사실을
입증하기에 이른다. 그러나 이 스케치는 대략적인 스케치의 특성상 바구니인지
관인지 불분명하다는 것이 다수의 의견이다. 그것이 관이든 아니든 당시 농민들
의 피폐한 삶을 드러내고자 한 밀레의 마음을 반영한 논란이 아닌가 생각된다.

다시 고흐의 이야기로 돌아가자.

고흐는 낭만주의 화가인 외젠 들라크루아[Eugene Delacroix, 1798~1863]로부터 일본
의 우키요에[100] 작가들에 이르기까지 많은 화가들의 작품을 모사한다. 우키요에

미술로 읽는 지식재산

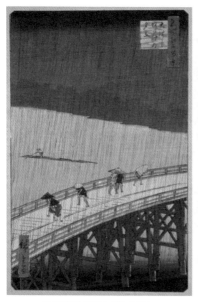
우타가와 히로시게의 <빗속의 다리>

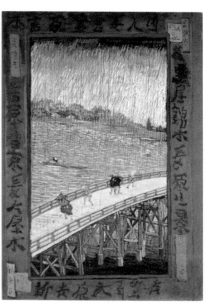
고흐의 <빗속의 다리>

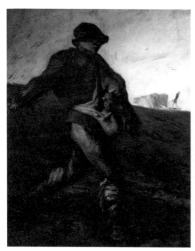
밀레의 <씨 뿌리는 사람>

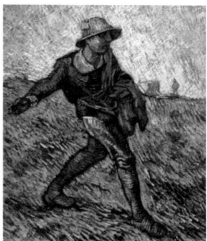
고흐의 <씨 뿌리는 사람>

고흐, 밀레,
그리고 몬산토와 권리 소진

는 '일본풍'이라는 의미의 자포니즘Japonism 열풍과 함께 당시 인상파 화가들에게 큰 영향을 미쳤다. 우키요에는 자연이나 도시를 배경으로 일상을 담아낸 판화작품으로, 원근감을 배제한 평면적 묘사와 명확하고 투명한 색채를 사용하는 것이 특징이다. 인상주의자들은 우키요에의 일상을 그린 소재와, 대상을 위에서 내려다본 듯한 관점, 명확하고 담백한 색채 등에 큰 영향을 받아 이를 자신들의 작품에 적극적으로 활용했다.[101] 대표적으로 앞의 두 그림을 비교해 보면, 고흐에게 미친 자포니즘의 영향을 알 수 있다.[102]

앞서 이야기한 바와 같이, 고흐는 특히 밀레의 그림을 많이 모사하는데, 대표적인 작품으로, <첫 걸음First Step>, <밤Night>, <낮잠La Siesta>, <씨 뿌리는 사람The Sower> 등이 있다. 그 중 <씨 뿌리는 사람>은 고흐가 그림을 그리기 시작할 즈음부터 여러 번에 걸쳐 밀레의 그림을 모사한 작품으로, 모사를 넘어 고흐의 특징을 잘 보여주고 있다.

<씨 뿌리는 사람>과 맨 앞에서 언급한 고흐의 마지막 작품 <까마귀가 있는 밀밭> 등은 고흐에게 밀레의 영향이 얼마나 컸는지를 보여 주며, 이처럼 밀레에게 영향을 받은 고흐 역시 밀레와 마찬가지로 농민들과 자연에 대한 관심이 매우 많았다. <씨 뿌리는 사람>이 뿌리는 씨앗이 어떤 씨앗인지는 명확하지 않으나, 밀밭에 대한 고흐의 그림이 많다는 사실로 미루어 보아 아마도 밀 씨앗일 가능성이 높지 않을까 생각된다. 그럼 이제부터 서양의 주된 곡물 중 하나인 밀과 관련한 이야기로 들어가 보자.

우리나라에서 밀의 자급률은 얼마나 될까?

2015년 기준, 한국에서 밀의 자급률은 1.2%에 그쳐, 우리나라의 밀 생산량은 매우 미미한 수준이다. 우리나라 식량 자급률도 지속적으로 하락하고 있는데, 전체 식량의 자급률이 겨우 10.6%에 불과한 것이 우리의 현실이다. 식량은 국제

적인 무기로서 그 역할이 커질 것으로 보이고, 식량 문제는 생존의 문제에 직결된다. 따라서, 외국에 대한 식량 의존율이 지금처럼 지나치게 높은 것은 실로 우려하지 않을 수 없다. 게다가 식량은 국민의 건강을 직접적으로 좌우할 수 있다는 점에서 더욱 중요한 문제이다. 우리 국민의 건강한 먹거리를 위해서는 현재의 식량의 자급률은 다시 고민해 보아야 할 것이다.

21세기는 종자 전쟁의 시대라고도 한다. 그만큼 종자의 문제는 중요하다. 그런데, 우리의 실정은 밀 뿐 아니라 콩이나 쌀까지 식량 종자를 외국의 기업에 거의 전적으로 의존하고 있다. 이처럼 종자를 외국에 전적으로 의존하는 종속은 식량을 무기화하는 경우 이에 대해 무방비의 상태를 초래한다. 예를 들어 지난 2010년 아이티 지진으로 인해 수많은 인명의 사상 및 물적 피해가 있었던 사실을 기억해 보자. 이때 미국의 다국적 기업인 몬산토^{Monsanto103}는 굶주리고 있는 아이티 농가에 470만 톤의 유전자조작^{GMO} 종자와 비료를 구호품으로 무상 제공했다. 여기까지 보면 단순히 인도적인 행위로 생각할 수도 있겠다. 하지만, 이 구호물자는 결과적으로 기존의 농업을 황폐화하고, 생물 다양성을 훼손하였으며, 재배되는 식량에 대한 안전성도 입증되지 않았다. 더욱이 구호물자로 종자를 지급받은 농민들은 몬산토의 특허권으로 인해 재배 2년 차부터는 로열티를 지불해야만 했다. 몬산토와 같은 기업이 수익을 얻는 방식은 다음과 같다. 먼저 자신이 판매하는 종자를 농가에서 심게 한다. 농가는 이후 거기에 맞는 몬산토의 제초제를 사용하여야만 하고, 다시 이 제초제에 내성을 갖는 종자를 심을 수밖에 없게 되어, 결국 종자에서부터 제초제에 이르기까지 농업에 대한 지배력을 독점한다. 이렇게 되면, 몬산토에 의지하지 않고는 농업을 유지할

몬산토 로고

수 없는 결과가 된다. 즉, 몬산토는 처음에 종자를 무상으로 주고, 이에 효과가 있는 제초제를 사용할 수밖에 없게 만들어 아이티의 농업을 지배하는 한편, 로열티까지 챙기겠다는 얄팍한 상술을 부린 것이다.

그렇다면 종자를 통해 농업을 지배하려는 몬산토의 전략과 특허에 대해 이야기 해 보자.

한 농부가 몬산토의 종자를 심고 키운 다음, 거기서 얻어진 종자를 다시 심으면 몬산토로부터 새 종자를 다시 사지 않아도 될까? 농민이 종자를 심어 이를 잘 키운 후에 이로부터 새로 얻어지는 종자는 농민의 것이 아닐까?

물론 그럴 수 있다. 그러나 여기에서 몬산토가 취하고 있는 것이 바로 지식재산권을 활용한 전략이다. 현재의 특허제도 하에서는, 식물의 종자에 대해서도 특허를 등록받을 수 있으며, 이를 특별히 식물특허Plant Patent라고 한다. 몬산토는 전 세계 유전자 변형 식물GMO 종자 특허의 90%를 가지고 있다. 이러한 특허를 이용하여 몬산토는 이미 수백 명의 농부들을 상대로 특허침해 소송을 제기한 바 있다. 몬산토의 전략은 성공적이라고 평가되는데, 이는 바로 특허제도를 잘 활용하기 때문이다.

특허제도는 한마디로 말해, 산업발전 및 인류에게 유용한 발명을 한 자에게 일정한 보호를 해 주고, 대신 그 발명을 전체 산업의 발전을 위해 공개하여 이를 토대로 더 개량되고 혁신된 발명을 함으로써 전체 산업을 발전시키는 데 기여하라는 취지의 제도이다. 특허권자가 누리는 혜택은, 자신의 발명을 공개하는 대가로 일정 기간출원일로부터 20년 동안 다른 사람이 특허권자의 허락 없이 특허발명과

미술로 읽는 지식재산

동일한 발명을 이용하여 제품을 제조하거나 판매하는 등의 실시를 할 수 없도록 배타적인^{Exclusive} 권리를 받는 것이다.

특허권자가 자기가 만든 제품을 시장에서 판매했다고 가정하자. 그리고 이 제품을 구매한 사람이 다시 다른 사람에게 제품을 판매한다. 우리가 흔히 보는 일반적인 상업적 거래의 형태이다. 특허권자가 공장을 돌려 물건을 생산하면, 이것을 도매상이 구입하고, 다시 도매상으로부터 소매상이 이를 구입한다. 소매상들이 소비자인 고객에게 해당 제품을 판매하는 것은 당연하다. 그런데 특허권을 침해하는 행위에는 특허발명이 적용된 제품을 "생산"하는 행위뿐 아니라, "사용, 양도, 대여" 등의 행위도 포함된다. 그렇게 해야 "나는 특허가 있는지 모르고 그냥 제품을 사서 사용만 하고 있어"라거나, 특허침해가 되는 제품을 소비자에게 판매하는 사람이 "이건 내가 만든 제품이 아니야"라고 해도 특허권자가 침해를 주장할 수 있어 특허권자로서는 자신의 정당한 권리를 보호받을 수 있게 된다.

그런데, 위와 같이 정당한 상거래 행위를 하는 모든 사람에게도 특허권자의 권리가 계속 유지되어 특허권을 행사하려고 한다면 커다란 문제가 발생한다. 특허권자가 자신의 제품을 도매상에게 판매한 다음, 이를 도매상이 다시 소매상에게 판매할 때 특허권자가 도매상에게 "그것은 내 특허권을 침해하는 것이다"라고 주장한다면 어떻게 될까? 이론적으로 도매상은 특허권이 설정된 제품을 "판매"하는 것이고, 특허법상 특허제품의 "판매"는 특허권의 "실시"에 해당하여 특허권을 침해하는 결과를 낳게 된다. 그러면 정상적인 상거래는 이루어질 수 없고, 특허권자가 자기 제품을 시장에서 정당하게 판매한 다음에도 그 제품이 도매상으로부터 소매상으로 넘어가는 경우에는 도매상에게, 소매상이 일반 고객에게 판매하는 경우에는 소매상에게 각각 특허침해를 주장할 수 있게 된다. 이에 더하여 소비자가 소매상으로부터 특허제품을 구매하여 "사용"하는 것도 마

찬가지로 침해행위가 된다. 이처럼 거래나 사용이 여러 번 반복될수록 특허권자는 단계별로 중복해서 로열티를 받을 수 있게 되어, 거래단계가 많을수록 로열티의 총량은 늘어나게 된다. 이렇게 특허권자가 도매상, 소매상, 소비자 등에게 모두 중복적으로 로열티를 징수할 수 있게 된다면, 결국 원활한 거래가 이루어지기 어려운 상황에 처한다. 이러한 권리의 행사는 불합리하지 않은가?

그래서 세계 대부분의 국가가 인정하고 있는 것이 '권리의 소진Right Exhaustion' 이다. 특허권자가 특허가 구현된 제품을 정당하게 시장에서 판매를 한 후에는, 그 제품에 대해서 다시 자신의 특허권을 주장할 수 없다는 법리이다. 즉, 특허권자가 정당하게 제품을 판매하게 되면, 구매한 자가 정당하게 구매한 제품에 대해서는 특허권자의 권리가 소진되어 없어지는 것이다. 이러한 법리가 저작권에 적용되면 최초 판매의 원칙First Sale Doctrine이라 하고, 특허권에 적용되면 특허 소진의 원칙Patent Exhaustion Doctrine이 된다. 이렇게 되어야 원활한 상거래가 이루어질 수 있고, 특허권자나 저작권자가 부당하고 과도한 이익을 얻는 것을 막을 수 있다.

특허와 마찬가지로 지식재산권의 일종인 저작권의 예를 보자. 미국에서 저작물이 출판되어 책으로 나와 판매될 때 그 책은 미국뿐 아니라 다른 나라에서도 출판되어 판매될 수 있다. 가령 태국에서는 보통 책 가격이 미국에 비해 훨씬 싸기 때문에 같은 출판사에서 출판한다 하더라도 미국의 가격보다 훨씬 저렴한 경우가 있다. 만일 미국의 책 가격이 10만 원인데, 같은 책이라도 태국에서는 5만 원에 판매가 된다면, 누군가가 태국에서 5만 원에 산 책을 미국으로 가져가 8만 원에 팔 수 있다. 이때 미국의 저작권자는 이 사람에게 자신의 저작권을 침해했다고 주장할 수 있을까? 실제 이 같은 분쟁이 지난 2008년 미국에서 있었는데, 수팝 커트생Supap Kirtsaeng이라는 태국계 미국 유학생이 존 와일리 앤 선즈

John Wiley & Sons 출판사에 의해 소송에 휘말리게 되었다. 출판사가 커트생을 상대로 저작권 침해를 주장했는데, 소송은 1심과 2심을 거쳐 대법원까지 가게 되었다. 최종심인 연방대법원은 결국 2013년 저작권의 침해가 아니라는 결론을 내린다. 그 이유는, 존 와일리 앤 선즈의 책이 태국의 시장에서 정당하게 판매되면, 그때 해당 저작물에 대한 출판사의 저작권은 소진된다는 것이다. 즉, 위에서 본 저작권법상의 '최초판매의 원칙'은 해당 저작물이 판매된 시장이 미국 국내가 아닌 외국이라 해도 동일하게 적용된다는 것으로, 물론 태국의 시장에서 정당하게 팔린 그 책에 대해서만 적용된다.

그렇다면, 이제 고흐와 밀레가 그린 <씨 뿌리는 사람>이 뿌리고 있는 종자씨로 돌아가 보자. 몬산토 같은 회사가 종자를 판매하고, 농부는 그 종자를 심어 다시 수확을 얻는다. 수확물의 대부분은 시장에서 판매할 것이고, 일부는 종자로 남겨 그다음 해 밭에 심는다. 그러면 농부는 매년 새로운 종자를 사지 않아도 된다. 이러한 경우, 몬산토의 입장에서 보면, 한번 농부에게 종자를 팔면, 다시는 농부에게 종자를 팔 수 없게 된다. 또한 위에서 본 '특허소진의 원칙'에 의하면, 농부가 구입한 종자로부터 새로운 종자를 수확하여도 이에 대해서는 특허권을 주장할 수 없다. 그렇게 되면 수익이 늘어날 여지가 없고, 지속적인 사업을 하기 어렵게 될 것이다. 따라서 몬산토는 농부가 수확물로부터 얻은 종자를 다시 심으면 특허를 침해한 것이니 이에 상응하는 로열티를 내라고 주장했는데, 바로 이러한 소송이 미국에서 많이 발생했다. 그중 하나가 미국 대법원까지 올라가 지난 2013년 판결이 내려진 보우만 대 몬산토Bowman v. Monsanto 판결이다.

소송의 피고인 버논 휴 보우만Vernon Hugh Bowman은 인디애나 주에서 농사를 짓는 농부였다. 그는 몬산토의 유전자 변형GMO 콩인 라운드업 레디Roundup Ready 콩 종자를 매년 사서 심어왔다. 그런데, 매년 새로운 종자를 사기보다는 수확한 콩

SUPREME COURT OF THE UNITED STATES

Syllabus

BOWMAN v. MONSANTO CO. ET AL.

CERTIORARI TO THE UNITED STATES COURT OF APPEALS FOR THE FEDERAL CIRCUIT

No. 11–796. Argued February 19, 2013—Decided May 13, 2013

Respondent Monsanto invented and patented Roundup Ready soybean seeds, which contain a genetic alteration that allows them to survive exposure to the herbicide glyphosate. It sells the seeds subject to a licensing agreement that permits farmers to plant the purchased seed in one, and only one, growing season. Growers may consume or sell the resulting crops, but may not save any of the harvested soybeans for replanting. Petitioner Bowman purchased Roundup Ready soybean seed for his first crop of each growing season from a company associated with Monsanto and followed the terms of the licensing agreement. But to reduce costs for his riskier late-season planting, Bowman purchased soybeans intended for consumption from a grain elevator; planted them; treated the plants with glyphosate, killing all plants without the Roundup Ready trait; harvested the resulting soybeans that contained that trait; and saved some of these harvested seeds to use in his late-season planting the next season. After discovering this practice, Monsanto sued Bowman for patent infringement. Bowman raised the defense of patent exhaustion, which gives the purchaser of a patented article, or any subsequent owner, the right to use or resell that article. The District Court rejected Bowman's defense and the Federal Circuit affirmed.

Held: Patent exhaustion does not permit a farmer to reproduce patented seeds through planting and harvesting without the patent holder's permission. Pp. 4–10.

(a) Under the patent exhaustion doctrine, "the initial authorized sale of a patented article terminates all patent rights to that item." Quanta Computer, Inc. v. LG Electronics, Inc., 553 U. S. 617, 625, and confers on the purchaser, or any subsequent owner, "the right to use [or] sell" the thing as he sees fit. United States v. Univis Lens Co...

보우만 v. 몬산토 미국연방대법원 판결

을 다시 심으면 반복해서 콩 종자를 사지 않아도 되겠다는 생각에 자신이 수확한 콩을 다시 심어 다음 농사를 짓게 된다. 이를 발견한 몬산토가 자신의 특허를 침해했다는 이유로 소송을 제기했다.

보우만은 앞서 본 바에 따라 "특허 소진"을 주장한다. 즉, 몬산토가 콩 종자를 시장에서 판매했으니 그 시점에서 해당 콩 종자에 대한 몬산토의 특허권은 소진되어 그 콩을 정당하게 구입한 사람이 다시 그것을 팔든, 아니면 그 콩을 심든, 모든 행위에 몬산토의 특허권이 미치지 않는다는 주장이다. 그러나 이에 대해 지방법원은 몬산토의 손을 들어 주었고, 항소심에서도 다시 보우만은 패소했다. 보우만은 이 판결에 승복하지 않고 대법원에 상고하게 된다.

대법원은, 특허권이 소진되는 것은 몬산토가 판 바로 그 콩 종자에만 해당되고, 그로부터 다시 복제된 콩(그 콩을 심어 수확한 자손이 되는 콩)에는 적용되는 것이 아니라고 판결한다. 즉 특허권이 소진되는 콩은 보우만이 산 바로 그 콩일 뿐, 구매한 콩을 심어서 다시 종자를 재생산하는 행위에는 특허권이 미친다는 것이다. 이로써, 몬산토의 종자를 구매하여 심는 농부들은 수확을 통해 얻은 농산물의 종자를 다시 심을 때 몬산토에 로열티를 지급하는 라이선스 계약을 체결해야 한다는 결론이 난 것이다.

결국 몬산토는 농부에 의해 새롭게 만들어진 종자에 대해서도 자신의 특허

권에 근거하여 로열티를 받을 수 있게 되었고, 막대한 수익을 보장받게 된다. 게다가 이러한 로열티에 대한 부담은 고스란히 소비자에게 전가될 수밖에 없다. 이러한 정책이나 제도, 법원의 태도가 바람직한지는 의문이다. 법적인 논리에서는 타당할 수 있으나, 과연 초국적 기업이 우리의 생명이 달린 먹거리를 독점하게 하는 것, 그리고 이

몬산토의 라운드업 레디콩 상표

를 특허제도만으로 규제하는 것이 타당한 일인가는 다시 한번 생각해 볼 문제이다. 먹거리에 관련하여 새로운 규제나 제한을 할 수 있는 또 다른 입법이나 사회적 합의가 필요하지 않을까.

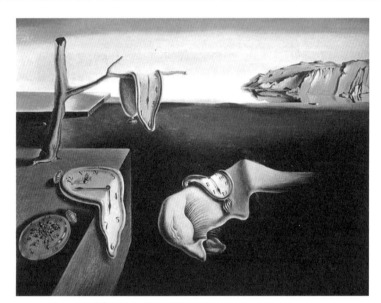

살바도르 달리, <기억의 지속 The Persistence of Memory>, 1931

살바도르 달리의 <기억의 지속>과 시계 디자인

"내가 다른 초현실주의자와 다른 점이 있다면, 그건 나야말로 초현실주의자라는 것이다."

초현실주의Surrealism의 대표적인 작가 살바도르 달리Salvador Dali, 1904~1989의 말이다. 살바도르 달리는 20세기 가장 독창적인 화가 중 하나이며, 스페인 출신의 세계적인 작가이다. 달리는 독특한 수염과 외모를 비롯하여 오만한 언행과 남다른 기행으로 더욱 유명세를 탔다. 달리의 기행은 죽기 전에 자신의 장례식 예행연습을 하기까지에 이르렀는데, 본인이 죽으면 얼굴을 가리고 장례를 치르고, 자신이 부활할 것이니 시신을 냉장해 달라는 유언을 남겼다.[104]

달리는 6세부터 그림을 그리기 시작했고, 산 페르난도 왕립 미술학교Royal Academy of San Fernando에 입학 당시 이미 지역의 비평가들에게 찬사를 받을 정도의 천재로 통했다. 산 페르난도 왕립 미술학교는 스페인 미술사를 대표하는 화가들이 거의 이 학교 출신일 정도로 명문이다. 현재도 엘 그레코El Greco, 1541경~1614, 프란시스코 고야Francesco Goya, 1746~1828, 페테르 파울 루벤스Peter Paul Rubens, 1577~1640, 반 다이크Anthony van Dyck, 1599~1641, 디에고 벨라스케스Diego Velazquez, 1599~1660 등

거장들의 그림을 전시하고 있다. 달리는 재학 중 성모 마리아 상을 그리라는 과제에 대해 저울을 그려 제출하며, "다른 사람들은 성모 마리아를 보았겠지만, 나는 저울을 보았다"고 했으며, 미술사 시험에서는 "이 답은 심사위원보다 내가 더 잘 알고 있다. 그래서 나는 답안을 제출할 수 없다"라고 쓴 답안지를 제출하여 퇴학을 당한다. 달리가 저술한 자서전인 <어느 천재의 일기 Diary of a Genius>에서도 자신의 탄생에 대해 "모든 교회의 종들을 울릴지어다! 허리를 구부리고 밭에서 일하는 농부들이여, 지중해의 북풍에 뒤틀린 올리브 나무처럼 굽은 허리를 세울지어다. 그리고 경건한 명상의 자세로 못 박힌 손바닥에 뺨을 기댈지어다. 보라, 살바도르 달리가 태어났도다!"라고 쓰고 있을 정도다.

달리는 루이스 부뉴엘 Luis Bunuel, 1900~1983[105], 페데리코 가르시아 로르카 Federico Garcia Lorca, 1898~1936 등과 함께 마드리드 아방가르드 그룹에 합류하기도 하고, 여러 가지 현대 미술의 양식을 시도했다. 그러던 중 지그문트 프로이트 Sigmund Freud, 1856~1939의 저술들을 보면서 초현실주의 길로 들어서게 된다. 루이스 부뉴엘은 달리와 함께 1929년 단편 영화 <안달루시아의 개 Un Chien Andalou>를 만들어 영화감독으로 데뷔했다. <안달루시아의 개>는 제1차 세계대전 후의 허무주의와 냉소주의 속에서 기존의 관습과 문명에 대해 거부와 조소를 날리는 아방가르드 영화의 대표작이자 초현실주의 걸작이라고 평가된다. 하지만, 급진적이고 보기 불편한 장면들(예를 들어 안구를 면도칼로 긋는다든지, 손바닥의 구멍에서 개미들이 들끓으며 기어 나오는 등)로 인해 사람들에게 충격을 안겨 주었고, 감독에 대한 살해 위협, 주연 배우의 자살 등 많은 비극과 화제를 낳았다.

달리는 이후 초현실주의의 아버지라 불리는 프랑스의 시인이자 작가인 앙드레 브르통 Andre Breton, 1898~1966에 의해 초현실주의 그룹에 본격적으로 몸담게 된다. 달리는 자신의 무의식으로부터 환각적인 이미지를 얻는 '편집광적 비판방

법^{Paranoiac Critical Method}'106이라는 방식을 고안했고, 이때 <기억의 지속>, <성적 매력의 망령-리비도의 망령^{Specter of Sex Appeal}> 등의 작품을 발표한다. 그는 엘비스 프레슬리^{Elvis Presley}, 존 레논^{John Lennon}, 데이비드 보위^{David Bowie}, 앨리스 쿠퍼^{Alice Cooper} 등의 가수들과 친했고, 입체파의 거장 파블로 피카소와도

달리가 디자인한 츄파춥스 로고

가까웠으며, 지그문트 프로이트를 존경하였다. 달리는 발표 작품마다 논란의 중심에 섰고, 경제적으로도 성공을 거두어 생전에 막대한 부를 축적하고, 다수의 상업적인 디자인이나 영화를 제작하는 등 다양한 작업을 한다. 그중 하나가 우리가 많이 먹는 막대 사탕인 츄파춥스^{Chupa Chups}의 1969년 데이지꽃 모양 디자인이다. 츄파춥스의 추파^{Chupa}는 스페인어로 '빨다'라는 의미의 단어 'Chupar'에서 착안한 이름이며, 스페인의 츄파춥스 컴퍼니에 의해 크게 성공한 브랜드이다.

달리의 대표작 중 사람들의 기억에 많이 남는 그림이 바로 맨 앞에 소개한 1931년 작 <기억의 지속^{The Persistence of Memory}>107이다. 이 그림은 친구들과 극장에 가기로 한 약속이 있었으나 두통이 생긴 달리가 아내인 갈라^{Gala}만 극장으로 보내고 집에 혼자 남아 그린 그림이라고 한다. 아내가 외출한 사이 달리는 식사를 마치고 혼자 앉아 있다가 두통 때문에 시계가 흐늘거리는 것처럼 보이면서 갑자기 작품에 대한 아이디어가 떠올랐다. 그림의 배경은 달리의 집이 있던 스페인의 리가트 항구 근처의 해안 풍경이고, 전면에 누워있는 괴생명체는 달리의 자화상으로 해석된다. 또한 개미로 뒤덮인 시계는 죽음을 상징하고, 남성 생식기 모양의 죽은 올리브 나뭇가지 위에 축 늘어진 시계는 많은 비평가들이 발기 불

능에 대한 두려움으로 해석한다. 축 늘어진 시계는 현실 세계의 시계와는 달리 녹아내리는 듯한 모습으로, 달리 자신의 무의식, 억눌린 욕망을 나타낸 것으로 볼 수 있고, 시간이 멈춰버린 권태로움, 영원한 삶에 대한 염원을 뜻한다고 할 수도 있다. 무의식이나 꿈에서는 시계나 시간이란 것이 소용없고, 무의미한 것이기도 하다는 점을 표현한 것일 수도 있다. 한편, 그림 속의 물렁물렁한 시계가 공간과 시간의 상대성을 상징하는 것으로 해석하여 알버트 아인슈타인^{Albert Einstein,} _{1879~1955}의 상대성 이론으로부터 영향을 받았다고 평가되기도 한다. 달리가 생전에 자신이 존경하는 당대의 인물이 프로이트와 아인슈타인이라고 한 것을 보면 그런 해석이 이해된다.

달리의 <기억의 지속>은 초현실주의 작가들의 뉴욕 전시에서 처음 소개되었고, 달리는 이 전시회를 통해 미국은 물론 세계적으로 유명해진다. 사실 이 그림은 24.1cm x 33cm의 아주 작은 유화로, 이 그림에서 달리는, 시각적 환영을 창조하는 편집증적 비평의 변형 기법을 이용하여 환상적인 광경을 매우 정확하고 자세하게 연출했다.[108] 그림의 유명세에 따라 그림 속의 축 늘어진 시계는 달리를 대표하는 특징적 이미지 중 하나가 되었다. 현재 이 그림은 뉴욕의 현대미술관^{MoMA}이 소장하고 있는데, 1934년 이름을 밝히지 않은 이름을 밝히지 않은 누군가가 기증한 것이라고 한다.

누가 보아도 이 그림에서 가장 눈에 띄는 대상은 시계이고, 그래서 혹자들은 이 그림을 단순히 "시계^{Clock}"라고 지칭하기까지 한다.

그러면 이제 시계에 대한 이야기를 해 보자.

인류 문명사 초기에는 해시계나 물시계, 모래시계 등이 사용되었는데, 최초의 기계적인 시계는 언제 누가 발명했는지 알려져 있지 않다. 서양 문헌에 기록된 초기의 기계식 시계는 마을의 높은 탑에 설치된 시계이고, 종을 쳐서 시간

을 알리는 최초의 시계[109]는 1335년 밀라노에서 제작된 것으로 알려져 있다. 당시의 시계는 현재의 개념과는 달리, 아주 큰 기계에 해당했다. 이러한 개념을 깨고 작은 스프링으로 작동되는 휴대형 소형 시계가 등장하는데, 1500년경 독일 뉘른베르크의 자물쇠 수리공인 피터 헨라인Peter Henlein, 1485~1542이 최초의 휴대용 시계를 만들었다.

이후 시계의 발전은 영국을 중심으로 이루어지다가, 1800년대 중반부터 그 중심이 스위스로 옮겨가기 시작한다. 스위스의 C. E. 기욤Charles Edouard Guillaume, 1861~1938은 1920년 노벨 물리학상을 받았는데, 온도변화에 대해 신축이 적은 합금인 인바Invar와 온도에 따른 탄성 변화가 적은 엘린바Elinvar를 발명하여 시계의 정확성을 크게 높인 공로를 인정받은 결과였다.

회중시계와 같이 손이나 옷에 묶도록 하는 방식이 아닌 현대와 같은 형식의 손목시계는 1904년 비행사인 알베르토 산토스 뒤몽Alberto Santos-Dumont, 1873~1932이 루이 프랑소와 까르티에Louis Fransois Cartier, 1819~1904에게 새로운 시계를 개발해 달라고 한데서 유래했다. 산토스 뒤몽은 한 손에는 회중시계를 다른 한 손으로는 비행기 핸들을 쥐고 운항하다가 이것이 불편하여 해결을 의뢰한 것이다. 이렇게 개발된 시계가 바로 까르티에의 산토스Santos 시계로, 시계의 역사는 이로써 스위스를 중심으로 발전되고, 현재도 스위스는 고급시계의 본산지 역할을 하고 있다.

시계와 관련하여 재미있는 사실은 처음 손목시계가 나왔을 때는 이를 팔찌와 비슷하게 여겨 여성들의 전유물로 생각했었다고 한다. 이후 군인들이 특수한 필요성에 의해 손목시계를 착용하게 되었고, 이로부터 남성들도 손목시계를 널리 사용하게 되었다.

그런데 최고급 시계의 이미지를 버리고 중저가 시계를 공략한 브랜드가 바로

스와치Swatch이다. 1884년 창업한 스와치는 그동안 스위스의 수공업적 최고급 시계 제조방식을 버리고 전자식 기술과 플라스틱 재질을 과감하게 사용하여 값싼 시계로 승부를 건다. 바로 시계를 패션의 한 형태로 바꾼 것이다. 승승장구하던 스와치는 이후 오메가Omega, 브레게Brege, 론진Longine 등의 스위스 명품 시계 브랜드를 사들여 시계 왕국으로서의 위치를 점하고 있다.

스와치는 자신의 시계 디자인 등을 보호하기 위해 지식재산권을 적극 활용하고, 소송에도 나섰는데, 대표적인 예가 미국의 리테일러Retailer 회사인 타깃Target과의 소송이다.

스와치는 타깃이 자신의 시계 디자인을 카피하여 판매했다고 주장하며, 2014년 미국 뉴욕에서 소를 제기한다. 문제가 된 제품은 "지브라Zebra" 시계와 "멀티-컬러$^{Multi-Color}$" 시계였다. 타깃이 이 시계의 트레이드 드레스$^{Trade\ Dress}$를 침해했고, 불공정 경쟁행위를 했다는 것이 스와치의 주장이었다. 즉, 타깃이 스와치의 디자인은 베낌으로써 소비자를 혼란에 빠뜨리고, 열등한 품질의 제품을 판매하여 자신의 명성을 훼손했다는 것이다. 따라서 타깃은 이러한 판매행위를 중지하고, 그동안 스와치에게 발생한 손해를 배상하라고 요구했다.

그러면 스와치가 소송에서 침해라고 주장한 트레이드 드레스란 무엇인가?

트레이드 드레스는 지식재산의 한 형태로, 상표Trademark와 유사하다고 볼 수 있다. 제품의 디자인이나 포장, 또는 색깔이나 형태 등이 특정한 출처$^{생산\ 또는\ 판매}$자로부터 나왔다는 것을 소비자가 인식할 수 있다면 이를 보호해 줄 가치가 있다는 취지이다. 만일 이러한 보호가 없다면 트레이드 드레스의 소유자에게 피해가 발생할 뿐 아니라, 소비자의 입장에서도 혼동을 일으킬 수 있기 때문에 소비자와 시장의 질서를 위해서도 이러한 소비자의 신뢰를 보호해 주는 것이 필요하다. 트레이드 드레스는 "바로 보고 느낌$^{Look\ and\ Feel}$"으로 인식되는 것으로, 어

미술로 읽는 지식재산

떤 특정한 일부가 아닌 "전체적인 인식^{Overall Look}"으로 판단한다. 즉 소비자가 한 번 쓱 보고 어떤 출처^{제조사 또는 판매사}의 제품이나 서비스인지 인식이 되는 정도라면 트레이드 드레스로서 보호할 가치가 있는 것이다. 이러한 개념은 미국에서 일반적으로 통용되는 개념이며, 우리나라에서는 트레이드 드레스를 법률에 의해 명시적으로 인정하지는 않는다. 다만, 2018년 개정된 부정경쟁방지 및 영업비밀보호에 관한 법률에 의하면, 간판, 외관, 실내장식 등 영업 제공 장소의 전체적인 외관에 대해서도 이를 도용하면 부정경쟁 행위에 해당한다는 조항을 두고 있다. 여기에서 영업 제공장소의 전체적인 외관은 트레이드 드레스에 해당하는 개념으로 볼 수 있다. 하지만, 아직 미국과는 달리 트레이드 드레스에 대한 권리를 인정하여 등록할 수 있는 것은 아니며, 등록제도를 도입하기 위해서는 상표법의 개정이 필요한 실정이다. 미국에서는 트레이드 드레스를 특허청에 등록할 수 있고, 설령 등록하지 않아도 지속적인 사용 및 높은 인지도를 입증할 수 있다면 보호를 받을 수 있다. 물론 미국에서도 트레이드 드레스를 등록하는 편이 소송에서의 입증에 유리하다.

스와치가 주장한 트레이드 드레스는 얼룩말 무늬 시계^{Zebra Watch}와 멀티 색상 시계^{Multi-Colored Watch}이다. 이 시계들은 오랫동안 스와치가 자신의 제품이라는 이미지를 시장에서 확립하였으므로, 트레이드 드레스에 의해 보호되어야 한다는 것이 스와치의 주장이었다. 이후 소송은 스와치와 타깃이 원만하게 합의를 함으로써 종료된다. 합의의 조건은 알려지지 않았으나, 타깃이 스와치의 손해를 배상하고, 더 이상 해당 제품을 판매하지 않기로 한 것으로 추측된다.

그러면 이제 시계와 관련한 또 다른 소송을 보자. 이번에는 스위스 철도와 애플사의 소송이다.

애플은 2012년 스위스 철도의 운영사인 SBB로부터 상표권 및 저작권 침해 소

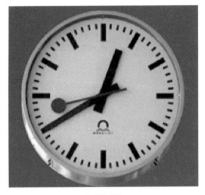

SBB의 시계 애플 아이폰의 시계

송을 당한다. 소송의 발단은 2012년 애플이 아이폰 6를 출시하면서 시작된다. SBB는 소송에서, 자신의 시계 디자인은 1944년 엔지니어이자 디자이너인 한스 힐피커Hans Hilfiker의 것이고, 애플이 아이폰 6 및 아이패드를 출시하면서 이와 동일한 시계 디자인을 적용했다고 주장했다.

SBB는 이 디자인의 시계를 각 역마다 설치하고 있었으며, 관련한 상표권을 확보하고 있었다. 사람들은 이 디자인을 "주걱 다이얼Scoop Dial"이라고 부르고 있었는데, 빨간 초침의 끝부분이 둥그렇게 디자인되어 주걱같이 생겼다고 생각한 것이다. SBB의 시계 디자인은 런던 디자인 박물관London Design Museum과 뉴욕의 현대박물관MoMA에서도 훌륭한 20세기 디자인의 예로 소개되고 있다. 이에 더하여 스위스의 시계 회사 몬데인Mondaine은 1986년 이래SBB와 로열티를 지급하는 라이선스 계약을 체결하고, SBB의 시계 디자인을 적용한 시계를 생산하고 있었다.

그런데 애플의 아이폰 시계도 SBB의 시계와 거의 유사한 디자인을 채택한 것이다. 이는 앞서 이야기한 바와 같이 척 보면 같은 느낌을 갖게 되고, 전체적으로 유사하여 소비자의 입장에서는 제품의 출처가 어디인지 혼란을 가질 가능

미술로 읽는 지식재산

성이 높아 보였다.

결국 애플은 SBB와 합의하여 SBB의 시계 디자인에 대해 라이선스를 받고, 2,100만 달러약 227억 원를 지급하기로 하였다. 이로써 양 당사자 간의 분쟁은 해결되었지만, 애플은 시계 디자인을 카피했다는 혐의로 회사의 이미지에 타격을 입었다. 반면, SBB는 "애플이 우리의 시계 디자인을 채택한 것을 자랑스럽게 생각한다"고 밝히며, 스위스 시계의 디자인을 전 세계에 더욱 알릴 수 있었다.

바야흐로 현대는 디자인의 시대라 할 수 있다. 기술과 기능이 큰 차이가 없다면, 소비자에게 강력히 어필할 수 있는 것은 디자인일 것이다. 이를 반영하듯 2011년부터 최근에 이르기까지, 세계 굴지의 기업들이 디자인 전문 기업에 대한 인수합병에 열을 올리고 있다. 페이스북Facebook은 소프트웨어 및 인터랙션 디자인 전문기업인 소파Sofa와 캐나다의 디자인 전문기업인 티한+락스Teehan+Lax를, 구글은 제품 디자인 전문기업인 마이크앤마이크Mike&Maaike와 핏빗FitBit을 디자인한 게코 디자인Gecko Design을, 세계적인 컨설팅회사인 액센츄어Accenture는 디자인 컨설팅 회사 피요르드Fjord와 호주의 디자인 회사인 리액티브Reactive를, 또 다른 컨설팅 회사인 딜로이트Deloitte는 디자인 전문 기업 반얀 브랜치Banyan Branch를, 역시 컨설팅 회사인 PwC와 맥킨지McKinsey 및 언스트 앤 영Ernst & Young은 제품 디자인 전문 기업인 루나 디자인Lunar Design과 뉴질랜드의 디자인 전문기업 옵티멀 익스피리언스Optimal Experience 및 디자인 전략 컨설팅 기업인 세렌Seren을 각각 인수했다. 기술중심 기업의 경쟁력도 이제는 기술적 우위만으로는 생존이 쉽지 않은 상황이 되어 가고 있으며, '고객 경험의 차별화'가 기업의 중요한 경쟁력이 되고 있다. 그리고 그 중심에는 디자인, 저작권, 상표권 및 트레이드 드레스와 같은 지식재산이 있다는 것은 의심의 여지가 없다.

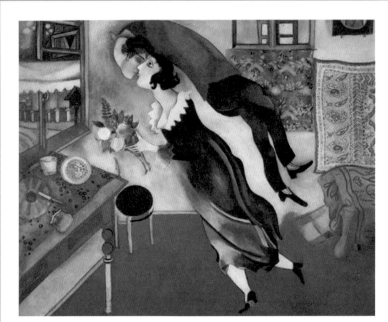

마르크 샤갈, <생일>, 1915

마르크 샤갈의 <생일>과
Happy Birthday to You

한 여인과 남자가 키스를 하려 하고 있다. 몸은 공중에 떠 있고, 중력을 거스르는 이들은 부부이다. 연인들이 공중에 붕 뜬 듯한 이 그림은 밝은 색채와 함께 환상과 꿈의 세계를 표현한듯하다.

이 작품의 화가는 우리나라에서도 여러 차례 전시회가 있었던 프랑스의 화가 마르크 샤갈Marc Chagall, 1887~1985이다. 러시아 서부 벨라루스 공화국에서 태어난 그는 흔히 색채의 마술사로 불린다. 샤갈은 동유럽과 서유럽의 경계인으로도 평가되며, 구상회화로 근대 미술의 한 획을 그었다. 샤갈이 활동하던 시기의 유럽에서는 파블로 피카소Pablo Picasso, 1881~1973가 주도하는 입체파Cubism가 전성기를 누리고 있었다. 이러한 분위기 속에서 또 다른 흐름들이 탄생하고 번성하는데, 최초의 순수 추상화를 그렸다고 평가되는 바실리 칸딘스키Wassily Kandinsky, 1866~1944[110]에 의한 추상주의, 앙리 마티스Henri Matisse, 1869~1954 등이 주도한 야수파Fauvism, 러시아에서는 카지미르 말레비치Kazimir Malevich, 1879~1935[111]를 필두로 한 절대주의Suprematism가 유행하게 된다.[112] 이러한 일련의 흐름은 입체파 이후의 현대 미술Modern Art이 여러 갈래의 사조로 봇물 터지듯 터져 나온 시기였음을 보여

준다. 즉, 세잔에 의해 문이 열린 현대 미술이 여러 방향으로 길을 모색하던 때로, 너무도 다양한 욕구들이 분출된 것이다. 그러나 샤갈은 이러한 흐름에서 비켜나 있었고, 자신만의 독자적인 예술세계를 만들어간다.

 샤갈의 그림은 대부분 한없이 밝고 행복하지만, 그의 인생은 순탄하지 않았다. 샤갈은 러시아 제국에서 태어난 유대인이었고, 이후 러시아를 떠나 프랑스 국적을 갖는다. 그는 수산시장에서 도매상으로 중노동을 하는 아버지와 채소 장사를 하는 어머니 사이에서 9남매 중 장남으로 태어났고, 집안은 궁핍한 하층계급에 속했다. 게다가 샤갈은 유대인이었기에 상트페테르부르크^{Sankt Peterburg}에서 예술학교를 다니는 중에도 통행증이 있어야 학교에 다닐 수 있었다. 이러한 사정은 이후 아내가 된 벨라의 부모가 결혼을 반대한 주요 이유가 된다. 1910년 샤갈은 파리로 유학을 떠나고, 여기에서 피카소를 비롯한 입체파의 영향을 받게 된다. 하지만, 샤갈은 입체파로서의 행보를 걷지 않고 자신의 독특한 예술세계를 발전 시켜 가면서, 1913년 베를린에서 개인전을 개최하여 대단한 성공을 거둔다. 그는 야수주의의 강렬한 색채와 입체주의의 새로운 공간 개념에 영향을 받았고, 이를 바탕으로 러시아의 민속적인 주제와 유대 성서에서 영감을 받아 낭만적이고 개인적인 순수한 표현을 발전시킨다.[113] 러시아 혁명에 따라 샤갈은 근대적인 미술학교의 교장으로 임명되었으나, 혁명정부의 사회주의 리얼리즘과 샤갈의 예술적 지향점은 융화하기 어려웠다. 이에 실망한 샤갈은 1922년 러시아를 떠나 베를린으로 이주했고, 이후 파리를 거쳐 1941년 미국으로 망명하게 된다.[114] 미국에서는 발레와 오페라 무대 디자인도 많이 했는데, 1942년 발레 '알레코^{Aleko}'를 비롯하여 1959년 발레 '다프네와 클로에^{Daphnis and Chloe}, 1967년의 오페라 '마술피리^{The Magic Flute}' 등의 의상이나 무대 디자인이 샤갈의 작품이다. 아래의 뉴욕 메트로폴리탄의 오페라 <마술피리>의 무대 배경막을 보면 화려한

미술로 읽는 지식재산

색감과 환상적이고 꿈꾸는 듯한 주제의 배치가 과연 샤갈답다는 생각이 든다. 그러나 1944년 크랜베리 호숫가에서 여름을 지내고 뉴욕으로 돌아가기 직전, 사랑하는 아내 벨라를 바이러스 감염에 의한 병으로 갑자기 잃게 되고, 그 슬픔으로 약 9개월 동안 작품 활동을 중단하기도 한다.[115] 샤갈은 1977년 프랑스 최고의 문화훈장인 레자올 도뇌르 훈장을 받았고, 루브르 박물관에서 최초로 생존화가로서 전시회를 하는 등 말년에 큰 인정을 받았고, 노년을 보낸 프랑스 생폴드방스 마을 공동묘지에 묻혔다.

다시 앞의 그림으로 돌아가 보자.

이 그림은 20세기 어느 러시아의 전형적인 시골집 내부로 보이며, 주로 빨간색과 검은색, 녹색 및 흰색으로 그려져 있다. 결혼을 앞두고 맞이한 샤갈의 생일날, 어릴 때부터 친구이자 약혼녀인 벨라 로젠펠트Bella Rosenfeld Chagall에게 샤갈이 꽃을 들고 찾아온 장면을 묘사한 것으로 알려져 있다. 두 사람은 공중에 부유하며 입맞춤하고 있는데, 여자는 단정한 검정 옷을 입고, 남자는 상반신으로 여자를 안으려는 듯 키스를 하고 있다. 샤갈은 약혼녀에 대한 사랑의 감정을 밝은 색깔을 사용하여 환상적으로 표현하고 있어, 보는 사람들도 따뜻함과 행복감을 느끼게 한다. 작품의 제목 <생일>은 그림 속 주인공이자 샤갈의 아내인 벨라가 지은 것으로 알려져 있다. 이 그림에 대한 샤갈의 말을 빌리면, "나는 그냥 창문을 열어두기만 하면 됐다. 그러면 벨라가 하늘의 푸른 공기, 사랑, 꽃과 함께 스며들어 왔다. 그녀가 내 그림을 인도하며 캔버스 위를 날아다녔다"고 한다.

샤갈의 그림 제목인 '생일'과 관련한 유명한 소송이 있다. 전 세계 많은 사람의 생일에 울려 퍼지는 노래인 "Happy Birthday to You"에 관련된 저작권 소송이다.

흔히 생일 노래Birthday Song로 불리는 이 노래를 모르는 사람도, 불러보지 않은

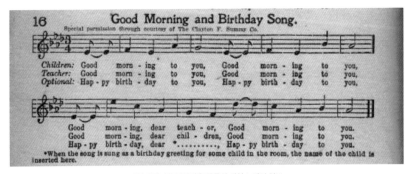

써미 컴퍼니가 저작권을 등록한 생일 노래의 악보

사람도 거의 없을 것이다. 그런데 몇 년 전 이 노래를 영화나 드라마 등에 사용할
수 없던 때가 있었다. 영화나 드라마 등에서 생일날의 풍경임을 단번에 알 수 있
는 노래로 삽입되어 왔던 이 노래를 왜 사용하지 못하게 된 것일까?

바로 저작권 침해 문제가 대두되었기 때문이다.

기네스 기록에 의하면, 생일 노래는 세계에서 가장 유명한 영어 노래로 인정
되고 있다. "Happy Birthday to You" 노래의 시원은 원래 1893년 자매지간인
패티 힐Patty Hill과 밀드레드 힐Mildres J. Hill이 전통음률에 기초해 작곡한 "Good
Morning to All"인데, 우리가 현재 부르고 있는 생일축하 노래의 가사와는 다
르다. 누군가에 의해 곡에 생일축하 가사가 붙은 것은 1912년에 이르러서였다.

그런데, 이 <Good Morning to All>을 1935년 써미 컴퍼니Summy Co.라는 회사
가 <Good Morning and Birthday Song>이라는 제목으로 저작권 등록을 하
게 된다. 저작자는 프리스톤 웨어 오렘Preston Ware Orem과 포만R. R. Forman으로, 등
록된 저작권 기록에 의하면, 오렘이 피아노로 작곡하고 포만이 가사를 만든 것
으로 되어 있다. 이후 1988년에 워너/채플 뮤직Warner/Chappell Music이 써미 컴퍼
니를 2,500만 달러에 인수하면서 저작권이 이전되었는데, 인수 당시 <Good

미술로 읽는 지식재산

Morning and Birthday Song>의 저작권에 대한 평가금액은 500만 달러였다.

저작권의 보호 기간은 저작물이 완성된 때 저작권이 발생[116]하여 저작자가 사망한 날로부터 70년이 되는 날까지이다. 우리나라의 경우에도 2011년 한미 FTA에 의해 저작권법이 개정되어 2013년 7월부터는 저작권의 보호 기간이 저작자의 사후 50년까지였던 것에서 70년으로 늘었다. 그러나 저작물이 업무상 이루어진 경우는 업무상 저작물Work made for hire 또는 Work for hire이라고 하는데, 미국의 경우에는 공표한 날로부터 95년간 보호된다. 우리나라나 유럽에서는 일반적인 저작권과 마찬가지로 업무상 저작물의 공표 후 70년으로 되어 있는 것과 다르다. 업무상 저작물은 해당 업무를 의뢰하거나 단체 또는 법인에 소속된 직원에 의하여 창작되어 해당 단체 또는 법인 등이 저작권을 소유하게 되는 것이다. 법인은 자연인과는 달리 '사후死後'라는 개념이 없기 때문에 공표를 기준으로 보호 기간이 계산되도록 한 것이다. 따라서 "Happy Birthday to You"의 경우에는 1935년 미국에서 저작권 등록이 되었으므로, 등록된 때로부터 95년이 지난 2030년까지 저작권이 유효하다.

워너/채플 뮤직은 2010년 이 노래를 한번 연주할 때마다 700달러의 로열티를 받겠다고 발표했고, 이에 생일 노래의 저작권 문제가 크게 불거지게 된다. 이후 이 노래로 워너 뮤직이 벌어들인 저작권료는 5,000만 달러를 넘는 것으로 추정되어, 역사상 가장 많은 저작권료를 번 노래가 된다. 우리나라의 경우에도 당시 영화나 드라마 등을 제작하는 회사들은 생일 장면에서 저작권 문제 때문에 로열티Royalty를 지불하거나, 경비의 절감을 위해 다른 노래로 대체하려고 많은 노력을 했다. 실제로 2009년 개봉한 김하늘, 강지환이 주연을 하고, 신태라 감독이 연출한 영화 <7급 공무원>에서 남자 주인공이 생일축하 노래를 부르는 장면이 있는데, "Happy Birthday to You" 노래를 사용하기 위한 저작권 사용료로 무려

12,000 달러^{약 1,350만 원}을 지급했다고 한다.

한편, 미국에서는 2013년 이 노래와 관련한 소송이 발생한다. 2010년부터 저작권에 대한 로열티를 받아 온 워너/채플 뮤직은 제니퍼 넬슨^{Jennifer Nelson}이라는 다큐멘터리 감독에게 1,500달러를 로열티로 요구했다. 제니퍼 넬슨은 자신의 다큐멘터리 일부에서 "Happy Birthday to You" 노래와 그 역사에 대한 내용을 넣었고, 여기에 당연히 이 노래를 삽입하려고 했다. 이를 위해 그녀는 일단 워너 뮤직에 1,500달러를 지급했는데, 그 후 이를 반환해 달라는 소송을 뉴욕 남부지방법원에 제기했다.[117] 일주일 후 이와 유사한 소송이 캘리포니아 중부지방법원에서도 있었는데, '루파 앤 더 에이프릴 피쉬스^{Rupa & The April Fishes}'라는 밴드의 보컬이었던 루파 마야^{Rupa Maya}가 역시 워너/채플 뮤직을 상대로 한 것이다. 루파 마야가 워너/채플 뮤직에 지급한 로열티는 450달러에 불과했지만, 많은 뮤지션들이 이 소송에 주목하게 되고, 영화사와 방송국들도 마찬가지였다. 이 두 개의 소송은 5주 후에 병합되어 캘리포니아 남부법원에서 진행된다.

2014년 4월, 워너/채플 뮤직은 기각 신청^{Motion to Dismiss}을 했으나, 법원은 이를 받아들이지 않는다. 소송이 진행되면서 증거개시절차^{Discovery}가 진행되었는데, 이 노래가 공중의 영역^{Public Domain}에 속하는지 여부가 문제 된다. 증거개시절차는 미국 소송제도의 특유한 절차이다. 각 당사자는 해당 소송과 관련한 증거를 모두 제출하여야 하는 의무가 있으며, 이러한 의무를 다하지 않으면 일정한 제재^{Sanction}나 벌금, 또는 해당 사실에 대한 불리한 추정을 받게 되고, 최악의 경우 소송에서 패소는 물론, 손해액을 초과하는 막대한 벌금을 물게 될 수도 있다. 증거개시절차에는 총 소송 비용의 절반 정도에 해당하는 많은 비용이 들지만, 이를 소홀히 하면 패소와 벌금으로 이어질 수 있으므로, 미국에서 벌어지는 소송에서는 아주 중요한 절차이다. 또한 저작물이 공중의 영역에 들어갔다는 것은

미술로 읽는 지식재산

사람들이 이를 자유롭게 무상으로 사용할 수 있다는 의미이다. 즉, 특허든 저작권이든 일정한 보호 기간이 끝나거나, 권리자가 권리를 포기하는 경우 등에는 권리가 소멸하여 누구나 이것을 이용하여 향유할 수 있게 되는 것이다.

2015년 7월, 판결의 선고가 예정되어 있던 날 하루 전에 넬슨의 변호사인 벳시 매니폴드 Betsy Manifold와 마크 리프킨 Mark Rifkin은 이 노래가 공중의 영역에 속

써머리 저지먼트 신청서의 예

한다는 새롭고 결정적인 증거를 제시한다. 넬슨 측 변호사들은 1922년 발간된 "Happy Birthday" 가사가 실린 악보를 발견한 것이다. 이에 따라 넬슨 측은 1922년에 이미 저작권 표시 없이 "Happy Birthday"가 대중적으로 발간됨으로써 저작권이 인정되지 않으므로 공중의 영역에 속하는 것이라고 주장한다. 이 악보는 앞의 그림에서 본 바와 같다.

워너/채플 뮤직은 이에 대해 저작권자의 허락 없이 발간된 것이라고 반박했으나, 법원은 노래 가사에 대한 워너/채플 뮤직의 저작권이 무효라고 판단했다. 1935년 등록된 저작권은 피아노 편곡 부분에만 인정되고, 원래의 멜로디나 가사는 워너/채플 뮤직의 저작권으로 인정되지 않는다고 판단한 것이다. 즉, 써미 컴퍼니가 저작권 등록을 했다 하더라도 저작권 등록 당시 이미 알려져 있던 가사나 멜로디에는 저작권을 부여할 수 없다고 보았다. 따라서 써미 컴퍼니로부터 저작권을 인수한 워너/채플 역시 원래의 멜로디에 대한 저작권을 가질 수는 없게 된다. 이러한 판단이 중간판결의 일종인 약식판결 Summary Judgment로 나온

것이다.

미국의 특유한 제도 중 하나인 약식판결은 소송 중의 쟁점이 되는 사안을 중간에 정리하고 넘어가고자 하는 판결로, 최종판결이 아니다. 다만, 약식판결도 판결의 일종이므로, 결과에 불복하여 항소Appeal하는 것은 가능하다. 예를 들면 특허침해 소송에서 특허권을 침해했는지, 특허권이 무효인지, 특허권의 권리를 어디까지 인정해 주어야 하는지 등의 여러 쟁점이 문제가 될 수 있다. 이런 때에 법원은 최종 판결 이전에 소송에서의 중요한 쟁점 중 일부를 결정하여 정리하는 경우가 많다. 이러한 판결을 약식판결이라고 한다. 약식판결은 당사자 중 어느 한 편이라도 신청할 수 있다.

이 소송 전에 워너/채플 뮤직은 생일 노래를 통해 연간 200만 달러 정도의 수입을 올리고 있었다. 그러나 2016년 2월 워너/채플 뮤직은 이 노래에 대한 라이선스를 주었던 소송의 당사자에게 1,400만 달러를 지급하는 것으로 합의한다. 워너/채플의 입장에서는 2016년 3월에 예정되어 있는 최종 변론Final Hearing에서 생일 노래가 이미 공중의 영역Public Domain에 속하게 되었다고 법원이 선언하는 것을 바라지 않은 것이다. 만일 그렇게 된다면 그동안 받은 저작권료에 대한 반환소송이 봇물 터지듯 발생할 가능성이 높기 때문이다. 2016년 6월에는 당사자 간의 합의가 법원에 의해 승인되고, 소송은 종결된다. 이 결과 이제 "Happy Birthday to You" 노래는 모든 사람의 것이 되었다.

넬슨의 변호사는 이러한 승리를 바탕으로 한 걸음 더 나아가, "우리 승리하리라We Shall Overcome"나 "이 땅은 너의 것This Land Is Your Land"과 같은 노래에도 유사한 소송을 진행한다.

"We Shall Overcome우리 승리하리라"은 피트 시거Pete Seeger와 존 바에즈Joan Baez의 노래로 익숙하다. 이 노래도 미국 남부 교회에서 찬송가로 불리던 것을 새롭

게 개사하여 피트 시거가 1948년 처음 음반으로 발표한 것이다. 1957년 마틴 루터 킹Martin Luther King Jr. 목사의 하이랜더 센터 25주년 기념식 연설 때 시거가 이 노래를 불렀고, 그 이후 마틴 루터 킹 목사가 연설이나 설교에서 여러 번 "We shall overcome"이란 말을 언급함으로써 인종차별 철폐를 위한 시민운동의 송가로 자리매김한다.

<We Shall Overcome>에 대한 저작권 소송 역시 2016년에 일어난다. 음악 다큐멘터리를 만드는 리 다니엘스Lee Daniels가 2013년 다큐멘터리 영화 <The Butler>를 제작하면서 이 노래에 대한 저작권료로 15,000달러를 지급했다. 그런데 지급한 저작권료를 반환해 달라고 소송을 한 것이다. 또한 "We Shall Overcome Foundation"이란 자선단체도 이 소송에 원고로 참여한다. 이 노래의 기원은 20세기 초 흑인영가이며, 미국 광부저널United Mine Workers Journal 1909년 2월호에 실린 것이 최초의 기록으로 알려져 있다. <We Shall Overcome>이 대중에게 알려지기 시작한 것은 1940년대부터이다. 테네시주의 하이랜더 포크 스쿨Highlander Folk School의 교사이자 음악가인 질피아 호톤Zilphia Horton은 이 노래를 듣고 악보로 인쇄하여 학교에서 가르치기 시작한다. 피트 시거는 질피아 호톤으로부터 이 노래를 듣고, 자신의 앨범에 수록하는 한편 그의 회사인 "피플스송Peaples' Songs Inc."이 1948년 발간한 노래책에 이 노래를 담는다. 이후 출판업자인 루들로 뮤직Ludlow Music은 1960년과 1963년에 <We Shall Overcome>의 저작권 등록을 받는다.

2017년 1월 맨하탄의 뉴욕남부 지방법원Southern District of New York은, 루들로 뮤직이 저작권자로 등록된 것은 인정되지만, 등록된 노래는 이전의 버전에서 "will"을 "shall"로, "down in my heart"를 "deep in my heart"로 바꾼 것에 불과하므로, 등록된 가사의 독창성Originality을 인정할 수 없다고 판단한다.

하이랜더 스쿨에서 발간한 질피아 호톤의 악보

루들로 뮤직이 1960년 등록한 저작권 악보

또 다른 예로 <This Land is Your Land이 땅은 너의 것>에 관한 저작권 소송이 있다. 1940년 미국의 포크가수 우디 거쓰리Woody Goothrie가 기존에 알려져 있던 곡에 가사를 붙여 이 노래를 만들었다. <This Land is Your Land>는 케이트 스미스Kate Smith가 부른 "God Bless America"를 비판하기 위한 노래로, 가난한 사람들도 동등한 국민으로서 부자들과 같은 권리를 가져야 한다는 메시지를 담고 있다.

이 노래에 대해서도 역시 소송이 2019년 현재 뉴욕 남부지방법원에서 진행 중이다. "This Land is Your Land"의 등록된 저작권자는 "We Shall Overcome"과 마찬가지로 루들로 뮤직으로, 이를 1956년에 등록했다. 소송을 건 원고는 사토리Satorii라는 드럼 앤 베이스/일렉트로니카 밴드이다. "This Land is Your Land" 역시 기존의 잘 알려진 곡에 가사를 붙인 것에 불과하므로, 루들로 뮤직의 저작권이 없음을 확인해 달라는 소송을 사토리가 제기한 것이다. 이 노래 역시 "Happy Birthday to You"나 "We Shall Overcome"과 비슷한 운명을 겪을 것으로 예상된다. 결국 음악에 대한 저작권은 이를 창작한 자에게 부여되지만, 이미 널리 알려진 곡이나 가사의 경우에까지 저작권이 인정되는 것은 아니

다. 알려져 있는 음악이나 예술은 인류의 문화유산으로 누구나 이용하고 향유할 수 있는 것이다.

마지막으로 "We Shall Overcome"의 가사로 이 글을 마무리한다.

We shall overcome, we shall overcome, we shall overcome someday.

우리 승리하리라, 우리 승리하리라, 언젠가는 우리 승리하리라.

Oh deep in my heart I do believe that we shall overcome someday.

오, 내 마음 깊은 곳에서 언젠가는 우리가 승리할 것을 진정으로 믿네.

We'll walk hand in hand, we'll walk hand in hand, we'll walk hand in hand.

우리 손에 손 잡고 행진하리라, 우리 손 잡고 행진하리라, 우리 손 잡고 행진하리라.

Oh deep in my heart I do believe that we shall overcome someday.

오, 내 마음 깊은 곳에서 언젠가는 우리가 승리할 것을 진정으로 믿네.

We are not afraid, we are not afraid, we are not afraid today.

우리 두렵지 않네, 우리 두렵지 않네, 우리 오늘 두렵지 않네.

Oh deep in my heart I do believe that we shall overcome someday.

오, 내 마음 깊은 곳에서 언젠가는 우리가 승리할 것을 진정으로 믿네.

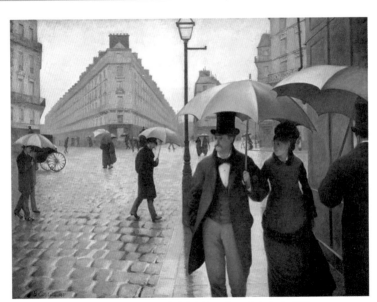

구스타브 카유보트, <비 오는 날, 파리 거리(Paris Street: Rainy Day)>, 1877

구스타브 카유보트의
<비 오는 날, 파리 거리>와 도로 포장

"모든 길은 로마로 통한다."

누구나 들어 본 말일 것이다. 역사적으로 로마Rome의 길이 어땠길래 이런 말이 생겼을까?

로마가 정식으로 세워진 것은 기원전 510년경으로, 이후 500여 년 동안 번성하여 서쪽으로는 스페인과 영국까지, 동쪽으로는 터키와 아라비아반도를 점령하며 대제국을 건설해 나간다. 작은 도시국가로 시작한 로마는 원래 이탈리아 남부의 조그만 어촌에서 소금거래를 하는 상인들에 의해 만들어진 나라였다. 페니키아 시대에 로마 근교 테베레Tiberis 강 하구에 인공 염전이 만들어졌고, 이것이 유럽 최초의 염전이라고 한다. 소금의 거래는 로마 건국의 모태가 되었고, 기원전 640년에 로마인들은 인근 항구도시인 오스티아에 대규모 소금 채취소를 건설한다. 소금물을 끓여 소금을 채취하고, 이를 하천을 이용하여 배로 운반하였는데, 이 수출 길을 '소금 길'이라고 불렀다.

강을 통해 운반된 소금을 내륙에서 운반할 때 그 무게가 문제 되었다. 게다가 종종 소금이 약탈당하는 일도 발생한다. 약탈의 문제를 해결하기 위해서는 지역

의 기사들에게 일정한 세금을 주고 안전한 운반을 약속받았는데, 이를 가리켜 '소금길 세금'이라고 하였다.

또한 내륙에서의 소금 운반의 불편함을 해소하기 위해 기존의 울퉁불퉁한 길을 평평하게 닦기 시작한다. 이 길을 통해 로마의 소금 무역은 크게 발전하고, 로마라는 국가에 막대한 부를 가져다준다. 소금은 국가의 전매사업이었고, 로마의 부강함에 결정적인 역할을 하게 된 셈이다. 돈이 있는 곳에 사람들이 모이는 것은 당연지사였다. 부강한 로마로 많은 사람이 자연스럽게 모여들었고, 기원전 4세기경에 이미 소금 운반을 위한 소금 길은 거의 완성단계에 이르게 된다. 소금이 운반되던 길은 '비아 살라라이아$^{Via\ salaraia}$'라고 불렸고, 나중에 로마의 군사들이 이용하는 교통로로서의 역할을 하게 된다. 로마는 이 길을 통해 이웃의 나라들을 차례로 정벌하였고, 당대에 세계에서 가장 강력한 나라가 된다. '모든 길은 로마로 통한다'는 말은 이러한 로마의 역사로부터 유래된 것이다.

소금은 라틴어로 '살라리움Salarium'이라고 한다. 로마 초기에는 이 소금이 화폐 역할을 하였고, 노동에 대한 급료를 소금으로 지급했다. 이후 제정시대부터는 급료를 돈으로 지급하게 되지만, 여전히 급료를 '살라리움'이라고 불렀고, 급여를 뜻하는 영어 '샐러리Salary'의 어원이 된다.

로마는 가는 곳마다 길을 닦아 나갔다. 로마의 길은 대부분의 유럽 도시들을 연결했고, 이 길을 이용하면 유럽의 아무리 먼 곳에서도 2주면 로마에 도착할 수 있을 정도였다. 군대의 이동도 용이했으며, 교역과 문화의 교류도 이 길을 통해 이루어지게 된다. 하지만 나중에는 적들이 쉽게 로마로 진입할 수 있는 길이 되어 로마가 망하는 데 일조했다는 것은 역사의 아이러니가 아닐까.

이처럼 역사적으로 큰 역할을 한 로마의 도로의 구조를 보면, 지표면으로부터 2m 정도를 파 내려가 여기에 모래를 넣어 굳히고, 그 위에 30cm 정도의 자갈

을 깔고, 석회 몰타르로 접
합한 다음, 다시 주먹만 한
돌을 깐다. 그리고 그 위에
크고 평평한 돌을 깔아 도
로를 완성하게 된다. 비가
오면 물이 잘 빠지도록 중
앙 부분을 약간 높게 만들

로마의 도로 구조 단면

어 빗물이 가장자리의 배수구로 빠지게 하는 설계가 채용되었고, 도로의 하층
에 자갈을 깐 것도 빗물 등의 배수가 용이해지는 효과를 높였다. 이러한 방식은
현대의 도로구조와 유사하다.

이렇게 조성된 로마의 도로는 2천여 년이 지난 요즘도 사용될 수 있을 정도로
견고하고 편리하였다. 대표적인 것이 기원전 312년에 만든 2차선 규모의 간선도
로인 아피아 가도^{Via Appia118}이다. 아피아 가도는 이탈리아 남부 풀리아^{Puglia}주 브
린디시^{Brindisi}에서 로마로 이어지는 총 560km에 이르는 세계 최초의 고속도로
라고 할 수 있다. 아피아 가도는 현재도 자동차 도로로 이용될 정도로 튼튼하다
고 한다. 기원전 73년에 스파르타쿠스 전쟁이 실패로 끝나고 포로가 된 6천여
명의 반란군이 처형되었는데, 아피아 가도를 따라 시체를 늘어놓았다는 안타
까운 역사도 전해지며, 1960년 로마 올림픽의 마라톤 코스로 이용되기도 했다.

이제 앞의 첫 그림으로 가 보자.

이 그림은 인상주의 화가 중 하나인 구스타브 카유보트^{Gustave Caillebotte,}
^{1848~1894}의 1877년 작품인 <비 오는 날, 파리 거리^{Paris Street; Rainy Day}>이다.

카유보트는 파리의 재개발 시대에 부동산과 군복 천을 제조하여 부자가 된
상류층 집안에서 태어나, 학창 시절에는 법률 공부를 했다. 하지만 보불전쟁에

참가한 이후 변호사 개업 대신 화가의 길로 들어선다. 파리 예술학교에 입학한 카유보트는 인상주의Impressionism의 대표적인 화가인 에드가 드가Edgar Degas, 1834~1917, 끌로드 모네Claude Monet, 1840~1926, 피에르 오귀스트 르누아르Pierre-Auguste Renoir, 1841~1919 등을 만나 교류한다. 카유보트는 살롱Salon에 자신의 작품을 출품하였지만, 다른 인상파 화가들과 마찬가지로 낙선하게 된다. 인상주의 화가들은 낙선작들을 모아 '낙선전'을 개최하게 되는데, 카유보트 역시 작품을 출품하며 인상주의 화가의 길을 걷게 된다. 카유보트는 약 10년이 채 안 되는 짧은 기간 화가로서 활동하며 소위 댄디Dandy화가119로서 큰 족적을 남겼다.120 또한 그는 집안의 유산으로 물려받은 막대한 재산을 인상주의 동료 화가들을 위해 사용하며 그들의 든든한 후원자가 된다. 인상파 화가들의 전시회를 기획하고 홍보하는 데 돈을 쓰고, 가난한 화가들의 작품을 구매하여 경제적인 도움을 주기도 한 것이다. 한편 카유보트는 유언으로 자신의 소장품 중 인상주의 회화 65점을 국가에 넘기고자 했는데, 안타깝게도 프랑스 정부는 이를 거절했다. 인상주의 회화는 당시 퇴폐적인 것으로 간주되었기 때문이다.121

카유보트는 인상주의 화가로 분류되나, 사진을 회화의 보조수단이 아닌 예술적인 매체로 인정하고, 장 프랑소와 밀레Jean Francois Millet, 1814~1875나 구스타브 쿠르베Gustave Courbet, 1819~1877 등의 사실주의 화가들과 같이 리얼리즘적인 화풍을 추구했다는 데서 차별적인 평가를 받기도 한다. 그의 대표적인 그림 <비 오는 날, 파리 거리>를 보면, 당시로서는 최신 유행의 남녀가 등장한다. 이들은 가로등에 의해 화면을 세로로 반분한 거리를 걷고 있고, 그 뒤로는 당시 파리의 재개발로 지어진 최신식 건축물들이 배경으로 펼쳐진다. 파리의 재개발은, 산업혁명 이후 농촌 인구가 파리로 몰려듦에 따라 환경 파괴와 인구의 과밀로 인한 위생 상태의 악화, 각종 범죄의 범람이 사회문제로 대두되는 상황을 극복하기 위

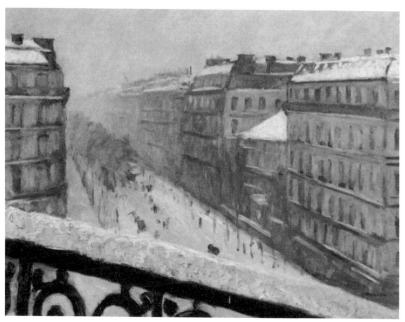

구스타브 카유보트, <눈 내리는 오스만 대로>, 1879~1881

한 것이었다. 나폴레옹 3세는 1853년 조르주-외젠 오스만^{Georges-Eugène Haussmann}

남작을 센 지사에 임명하고, 파리의 도시 정비를 주도하도록 한다. 오스만 남작

은 1850~1860년대 사이에 하수 시설을 정비하고, 아파트를 대규모로 공급하며,

공원을 조성하는 등 현재 파리의 모습을 갖추어 나간다. 이러한 도시의 정비사

업은 당시 유럽 전역에서 수많은 사람들의 목숨을 앗아간 페스트의 전염을 막

기 위한 것이기도 하였으나, 다른 한편으로는 프랑스 대혁명 시기에 시민들이 바

리케이드를 쳤던 복잡한 골목을 정비함으로써 군중의 저항을 억제하려는 정치

적인 의도까지 함의하고 있었다. 현재도 파리에는 오스만 남작을 기념하기 위한

오스만 대로^{Le boulevard Haussmann}가 있으며, 카유보트도 이 거리를 여러 점의 그

림으로 남겼다.

<비 오는 날, 파리 거리>에 그려진 거리는 파리의 더블린 거리$^{Place\ de\ Dublin}$로 알려져 있는데, 카유보트의 다른 그림들과 마찬가지로 마치 사진처럼 중경은 명확한 윤곽을 가지나 후경은 뿌옇게 처리하여 초점이 나가게 표현하고 있다. 바로 사진의 아웃포커싱$^{Out\ Focusing}$ 기법을 응용한 것이라고 볼 수 있다. 이처럼 인상주의 화가들은 사진을 회화의 보조적인 수단으로 이용하기도 하고, 사진의 기법을 직접 응용하여 많은 작품을 제작하기도 했다. 그림의 중심인물인 남녀 한 쌍을 보면 무릎 아래가 잘려져 있고, 맨 왼쪽의 우산을 쓴 남자는 누구인지 거의 알아볼 수 없을 정도로 무성의하게 표현되어 있다. 이전의 화가들은 그림에 등장하는 인물을 화면 안에 일부만 등장하도록 표현하는 구도를 잡지 않았다. 하지만 카유보트를 비롯한 인상주의 화가들은 사진과 유사하게 우연성에 바탕을 둔 관점과 구도를 그림에 도입한 것이다.[122] 카유보트의 <비 오는 날, 파리 거리>가 대표적인 사례 중 하나이다.

하지만 이 그림에서 무엇보다 눈에 띄는 것은 거리의 길바닥이다. 카유보트는 비에 촉촉이 젖은 도로와 거리를 매우 실감 나게 효과적으로 표현하고 있다. 도로의 표면은 평평한 돌들로 이루어져 있는데, 이러한 파리의 도로 역시 앞서 보았던 아피아 가도를 비롯한 로마의 도로로부터 그 설계와 기술이 기원한 것이다.

지금부터는 도로의 발명과 도로와 관련한 특허 이야기를 해 보자.

현대의 자동차 도로는 대부분 아스팔트Asphalt로 이루어진다. 아스팔트는 원유의 성분 중에서 휘발성 성분이 대부분 증발하여 남은 검은색 또는 검은 갈색의 물질을 말한다. 아스팔트가 어떻게 만들어지는가에 따라 천연 아스팔트와 인공 아스팔트로 크게 나눌 수 있다. 자연적인 현상으로 원유가 지상에 스며 나와 휘발성 성분을 잃고 산화하여 생기는 것이 천연 아스팔트이고, 원유를 정제할 때 남는 피치를 처리하여 토사와 섞어 만드는 것이 인공 아스팔트이다. 이러한 아스

팔트는 언제 어떻게 만들어졌을까?

아스팔트 도로의 원형은 위에서 본 로마의 길에서 찾아볼 수 있다. 로마보다 앞선 아스팔트에 대한 기록으로 가장 오래된 것은 기원전 3000년경 수메르인들Sumerians에 의해 이용되었다는 것이 있다. 수메르인들은 동상을 만들 때 아스팔트를 이용해 형상을 만들고 그 위에 조개껍데기나 보석, 돌 등을 붙여 완성했다고 한다. 다른 기록에 의하면, 이집트의 미라를 보존하기 위해 사용되었다고도 하고, 바빌로니아Babylonia에서는 벽돌을 붙이는 데 사용했다는 얘기도 전한다. 1500년경 잉카 문명에서 현대의 도로에 사용되는 것과 유사한 형태의 아스팔트를 사용했다는 기록이 있기도 하다. 근대에 이르러 아스팔트가 만들어졌을 것이라고 생각하기 쉬우나, 아스팔트의 기원은 우리의 생각보다 매우 오래된 것이다.

현대에 들어서는 1830년대에 도로포장을 위해 아스팔트가 사용되기 시작했는데, 1848년 영국의 노팅엄Nottingham 외곽에는 처음으로 타르Tar를 이용한 매캐덤Macadam식 아스팔트 도로가 만들어진다. 매캐덤식 도로는 도로 하부에는 분쇄한 돌을 깔고, 표면은 가벼운 돌을 덮어 배수가 잘될 수 있도록 한 구조의 포장도로를 말한다. 본격적인 아스팔트 도로는 1870년대 미국에서 등장하였고, 지금과 유사한 현대적인 아스팔트 도로는 20세기에 미국을 시작으로 전 세계에 퍼지게 된다.

그렇다면 현대적인 아스팔트 도로에 대한 특허도 있을까?

아스팔트 도로와 관련한 특허로는, 미국인 프레드릭 워런Frederick J. Warren이 처음으로 '핫 믹스 아스팔트Hot Mix Asphalt'에 대한 미국특허를 취득했다. 워런은 자신의 아스팔트를 '비튤리틱Bitulithic'이라고 불렀고, 조성 중에 6%의 '역청질 시멘트Bituminous Cement'를 섞는 방식을 사용했다. 현대의 핫 멜트 아스팔트HMA가 95% 정도의 재료와 약 5% 정도의 아스팔트 접착제를 이용하는 것과 유사하다.

사무엘 니콜슨

참고로, 현재 사용되는 용어 중 '아스콘'이란 것이 있는데, 이는 '아스팔트 콘크리트'를 줄여 말하는 것이다.

아스팔트는 시공 용이성과 경제성 및 견고함에 있어 다른 재료보다 뛰어난 점이 많다. 이러한 이유로 현대의 도로는 일부의 콘크리트계 도로를 제외하면 대부분 아스팔트로 건설된다. 하지만, 아직도 아스팔트나 콘크리트 외에 외관상의 이유나 환경적인 이유로 길이나 광장 등에 돌이나 벽돌, 나무 등을 이용하는 포장방법도 여전히 사용되고 있다.

이러한 포장 방법 중에 나무 블록을 이용한 도로의 포장 방법에 관련한 특허를 보자. 미국 엘리자베스 시City of Elizabeth의 발명가인 사무엘 니콜슨Samuel Nicholson, 1791~1868은 나무 블록을 사용한 도로의 포장 방법을 개발했다. 그는 발명을 테스트하기 위해 1848년 보스턴Boston의 밀댐가Mill-dam Avenue에서 나무 블록을 이용한 자신의 방식에 따라 도로를 포장했다. 그러나 그는 이 테스트 후 약 6년 동안 관련 특허를 출원하지는 않았다.

그러면 6년이 지난 후에 니콜슨은 특허를 출원하여 등록을 받을 수 있을까? 그리고 만일 특허를 받는다 하더라도 이후 무효가 될 가능성이 있는 것은 아닐까?

특허등록을 받으려면 특허를 출원하기 전에 동일한 발명이 불특정 다수에게 공개되지 않아야 한다. 이것이 특허등록을 위해 갖추어야 할 기본적인 요건 중 하나로, 신규성Novelty이라는 개념이다. 즉 특허출원을 한 날 이전에 이미 대중에게 알려진 발명은 신규성이 없어 특허등록을 받을 수 없다는 것이다. 이렇게 신

규성의 요건을 만족하는 발명만
이 특허등록을 받을 수 있게 한
것은, 이미 일반 대중들에게 공개
되어 알려진 발명은 보호의 가치
가 없기 때문이다. 다시 말해 특허
제도는 발명을 한 사람이 자신의
발명 내용을 일반 공중에게 공개
하는 대가로 일정한 권리인 특허
권을 보장해 주는 제도라는 점에
서, 이미 알려져 있는 기술을 어
느 한 사람에게 독점적인 권리를
부여하는 것이 적절치 않다는 것
이다. 이러한 원리는 전 세계 어느
나라나 마찬가지이다.

니콜슨의 특허 도면

　　그러면, 니콜슨이 실험을 한 것은 특허를 받기 위한 신규성 요건을 만족시킬
수 있는지가 문제 된다. 신규성 요건을 갖추지 못한다면 특허로서 등록을 받을
수 없으며, 설령 착오로 등록이 된다고 하더라고 등록된 특허가 애초부터 등록
되지 않았어야 한다는 이유로 무효가 될 수 있다.

　　니콜슨은 1848년 보스턴에서 도로포장 실험을 한 지 6년이 지난 후 특허출원
을 하였고, 이 발명에 대해 1854년 8월 8일 특허등록을 받는다. 특허등록을 완
료한 후, 니콜슨은 아메리카 니콜슨 페이브먼트 컴퍼니American Nicholson Pavement
Company를 창업하여 사업을 시작한다. 그런데 니콜슨은 뉴저지New Jersey주의 씨
티 오브 엘리자베스City of Elizabeth 등이 자신의 특허를 침해하고 있다는 것을 발

견하고 소송을 시작한다. 소송이 진행되는 당시 니콜슨은 이미 사망했지만, 니콜슨의 회사가 소송을 제기한 것이다. 그러자 피고인 엘리자베스시는 니콜슨의 특허발명은 보스턴에서 누구나 볼 수 있는 도로에서 포장을 한 행위로 인하여 이미 대중에게 알려진 공지公知된 기술이 되었고, 따라서 등록되어서는 안 되는 발명이 잘 못 등록된 것이니 니콜슨의 특허가 무효라고 주장한다. 앞서 살펴본 바와 같이, 니콜슨의 실험에 의해 해당 발명은 신규성Novelty을 상실했다는 주장이다.

앞서 살펴본 바와 같이, 특허제도에 따라 어떤 발명을 특허로써 등록을 받으려면 원칙적으로 해당 발명이 일반 공중에게 공개되지 않아야 신규성을 상실하지 않게 된다. 그런데 이를 일률적으로 적용하게 되면, 니콜슨과 같은 발명자에게 가혹한 경우가 있을 수 있다. 발명자는 자신의 발명이 얼마나 좋은지 확인하고자 하는 것이 당연한 일이다. 니콜슨도 자신의 도로포장 발명의 효과를 확인하고 싶어서 보스턴의 길을 포장한 것인데 이 행위로 인해 무조건 특허등록을 받을 수 없거나 특허등록이 무효라는 것은 니콜슨의 입장에서는 좀 억울하다. 따라서 특허법상 신규성을 상실하는 행위임에도 그렇지 않은 것으로 보아주는 신규성 상실의 예외로 인정되는 사유가 법으로 규정되어 있는데, 그중 하나가 실험적인 사용이다. 발명의 효과를 확인하기 위해서는 실험이 필수적인 경우가 많은데 이런 경우에까지 일률적으로 일반에게 공지되었다고 하여 특허등록을 거부하는 것은 발명자에게 너무 가혹하다. 또한 발명을 위해서 실험은 반드시 필요한 과정이므로, 발명을 사용利用했더라도 공지가 되지 않은 것으로 보아주는 것이 합리적이다. 다만 이러한 요건에 해당한다는 것은 특허를 출원하는 당사자발명자 또는 출원인가 증명하여야 한다. 따라서 특허출원 이전에 발명의 내용을 공개하는 행위는 극히 위험할 수 있다. 그러므로 대부분의 발명자들은 원활

미국의 연방 대법원(Supreme Court of United State)

하게 특허를 등록받고 특허청으로부터 등록거부라는 불리한 판단을 받지 않기 위해서 일반 대중이 볼 수 없는 장소에서 비밀리에 실험하는 것이 대부분이다.

그러나 니콜슨의 경우처럼 발명의 효과를 확인하기 위한 실험을 공개적으로 할 수밖에 없는 경우가 있다. 도로를 포장하는 것은 작은 실험실 안에서 할 수는 없는 일이 아닌가? 특허법은 이러한 경우에는 다시 예외를 인정한다. 따라서 니콜슨은 자신의 발명인 도로포장 방법을 보스턴 시내의 공개된 장소에서 했으므로 특허출원 전에 공지된 발명으로 신규성을 상실한 것이 원칙이다. 하지만, 니콜슨의 공개적인 실험은 특허법이 예외적으로 정하고 있는 발명의 공지에 해당하지 않는 것으로 보아주게 되어 해당 발명의 특허등록을 받을 수 있게 된 것이다.

그러면 실제 엘리자베스시가 제기한 특허 무효에 대한 법원의 판단을 보자.

이 소송은 결국 대법원까지 갔는데, 역시 쟁점은 니콜슨이 도로를 포장한 행위가 신규성을 상실한 것인지 아닌지에 있었다. 미국 연방대법원은 1878년 니콜

슨이 테스트를 한 전체적인 정황을 보아야 한다고 하면서, 1848년 보스턴에서 도로포장을 한 것은 발명의 효과를 확인하기 위한 것으로 인정했다. 게다가 포장이 이루어진 도로는 니콜슨이 근무하고 지분을 가지고 있는 회사에 의해 운영되는 곳이었으므로, 니콜슨이 특허등록을 포기한 것으로 볼 수 없다고 판단한다. 또한 이러한 테스트는 대중이 볼 수 있는 곳에서 할 수밖에 없고, 다른 사람이나 회사에 그 발명을 팔거나 라이선스를 주지도 않았다는 것도 법원의 판단근거가 되었다. 즉 공개적인 장소에서 발명을 실시한 것은 맞지만, 이는 실험적인 사용에 해당하여 이를 이유로 신규성이 상실되었다거나 특허를 받을 권리를 포기한 것으로 볼 수 없다고 판단한 것이다. 결국 법원은, 니콜슨의 특허는 정당하게 등록이 되었으며 등록된 특허가 유효하다는 결론을 냈다.

그렇다면, 이러한 법리에 의해 지금도 동일하게 니콜슨과 같은 행위를 해도 특허등록에 문제가 없을까?

니콜슨의 시대에 미국은 특허제도에 있어서 선발명주의^{First Inventor to File}를 채택하고 있었다. 선발명주의는 가장 먼저 발명한 사람에게 그 발명에 대한 특허권을 부여한다는 원칙이다. 즉 두 사람이 같은 발명을 한 경우, 어느 한 사람이 먼저 특허출원을 하여도 출원을 한 날이 누가 빠른지와 관계없이 먼저 발명한 진정한 최초의 발명자에게 특허권이 부여되어야 한다는 것이다. 따라서 출원일이 빠른 발명자가 있어도 그 사람보다 먼저 발명했다는 것을 증명하면 그에게 해당 발명에 대한 특허권이 주어진다. 이러한 제도는 실제로 먼저 발명한 사람에게 우선적으로 권리를 준다는 의미에서 발명자를 존중하는 특허제도의 취지에는 부합하나, 언제 발명한 것인지를 밝히기 쉽지 않고, 누가 먼저 발명했는지를 따질 때 그 시기적 기준은 어느 정도 발명의 완성 시점으로 하여야 하는지도 명확하지 않아 실제로는 많은 불편함이 있었다.

반면, 미국을 제외하고 우리나라를 비롯하여 특허제도를 도입, 시행하는 전 세계의 모든 국가는 선발명주의가 아닌 선출원주의First to File를 채택하고 있다. 이는 누가 먼저 발명했는지는 가리지 않고, 누가 먼저 출원했는지를 따져 먼저 출원한 사람이 특허에 대한 권리를 취득한다는 원칙이다. 특허제도의 목적이 궁극적으로 산업발전을 위해서 발명자에게 발명의 내용을 공개하고 그 대가로 일정한 보호의 권리를 부여하는 것이라면, 빠른 출원을 통해 해당 발명의 내용을 공개하도록 하는 것이 특허제도의 목적을 달성하는데 기여한다는 취지에 합당하다. 게다가 선발명주의를 채택하는 경우, 누가 먼저 발명했는지를 가리는 것이 어렵고, 행정적인 낭비가 발생할 뿐 아니라 발명자의 입장에서도 굳이 출원을 빨리할 이유가 없다는 인식을 하게 되어 특허제도의 궁극적 목적에 부합하지 않게 된다. 게다가 글로벌화되어 가는 세계적인 추세에 미국만 다른 제도를 채택함으로써 혼란을 가중한다는 비판이 있어 왔다. 이에 미국도 2011년 특허법을 전면 개정하게 되고, 2013년부터는 선발명주의를 포기하게 된다.

다시 도로포장의 특허권에 관한 니콜슨의 이야기로 돌아가 본다.

니콜슨의 시대 미국에서는 발명자가 실험을 하고 6년간 출원을 하지 않았어도, 또한 자신의 출원 전에 다른 사람이 동일한 발명에 대해 출원을 먼저 했다고 하더라도, 자신이 진정한 최초 발명자임을 증명하면 특허등록을 받을 수 있었다. 선발명주의에 의해 니콜슨은 특허권을 정당하게 취득할 수 있었던 것이다. 그러나 이제는 전 세계의 다른 나라들과 마찬가지로, 미국도 선출원주의를 채택하고 있다. 따라서, 아무리 자신이 먼저 발명했다는 것을 입증할 수 있어도, 실험에 의해 공지의 기술이 된 이상 그로부터 1년 내에 출원하지 않으면 특허등록을 받을 수 없게 된다. 일반 대중에게 공지가 된 발명을 신규성이 상실되지 않은 것으로 보아주되, 1년이라는 기한을 설정한 것이다. 이러한 1년의 기간은 발명

자에게 주어지는 혜택이라는 의미에서 그레이스 피리어드^{Grace Period}라고 한다.

그러면 니콜슨의 공개적인 실험 후 1년 이내에 니콜슨이 출원을 하기 전에 다른 사람이 니콜슨의 발명과 똑같은 발명을 특허 출원한다면, 현재의 제도하에서 각각의 특허출원은 어떻게 처리될까? 만일 니콜슨이 실험한 때와 실제 출원을 한때 사이에 다른 사람이 동일한 발명을 출원하게 되면, 니콜슨은 선출원주의에 의해 등록을 받을 수 없게 된다. 선출원주의는 동일한 발명을 출원한 사람이 복수 존재하면, 그중에 가장 먼저 출원한 사람이 권리를 취득하도록 하는 특허법상의 제도이기 때문이다. 또한 니콜슨의 경우에는 그가 공개적인 장소에서 실험을 함으로써 일단 이 발명은 신규성이 상실되므로, 니콜슨의 출원 이전에 먼저 출원한 다른 사람도 역시 니콜슨의 공개실험에 의해 신규성이 상실되어 특허등록을 받을 수 없게 된다. 결국 이 발명을 최초로 한 니콜슨은 선출원주의 위반으로 등록을 받을 수 없고, 니콜슨보다 먼저 특허출원을 한 다른 사람도 신규성이 상실되어 특허등록을 받을 수 없게 된다. 즉 먼저 발명한 니콜슨도, 먼저 출원을 한 다른 사람도 모두 특허권을 취득할 수 없는 상황이 되는 것이다.

흔히 발명의 효과를 위한 실험이나 관련된 학회 같은 곳에서 발명의 내용을 논문으로 발표하는 경우가 있는데, 해당 발명을 이러한 공개행위 이전에 먼저 특허로 출원해 놓지 않아 낭패를 보게 되는 경우가 있다. 만일 실험이나 논문발표와 같은 공지행위를 한 이후에 다른 사람이 같은 내용의 발명을 하여 먼저 출원을 하게 되면, 정작 먼저 발명을 한 사람이 선출원주의에 의해 특허등록을 받을 수 없게 된다. 이렇게 진정한 최초 발명자를 보호하기 위해 마련된 제도가 있는데, 이것이 공지 예외에 대한 규정[123]이다. 공지 예외 규정은, 먼저 발명을 한 사람이 자신의 발명이 공지가 된 때로부터 1년의 기간 내에 발명이 공지된 것이 아닌 것으로 보아 달라는 주장을 하면서 특허출원을 하면, 이러한 공지는 없었던

것처럼 보아 특허등록을 받을 수 있도록 한 것이다.[124] 그럼에도 불구하고, 이를 적용받기 위한 요건이 각 국가마다 다른 부분이 있어서 출원한 국가에 따라 신규성을 상실하지 않은 것으로 보아주는 공지 예외 규정을 인정받기 어려운 경우가 있다.[125] 즉, 각 나라마다 공지되지 않은 발명으로 인정되는 사유와 인정되는 기간이 달라 예기치 않게 유예 기간Grace Period을 지키지 못하거나 공지가 되지 않은 발명으로 보는 사유에 해당하지 않게 되는 경우가 많다. 결국 발명자는 최초로 유용한 발명을 했는데도 나라별로 다른 사유와 요건, 기간 등의 차이로 인하여 특허를 등록받지 못 하는 경우가 있다. 결국 특허는 가장 먼저 출원한 사람에게 주는 권리이고, 출원 이전에 일반 대중이 알 수 있는 상태에 놓이게 되면 특허를 받기 어려울 수 있으므로, 최대한 빨리 특허출원을 하는 것이 절대적으로 바람직하다. 그것이 선출원주의이며, 특허제도가 지향하는 산업발전에 이바지하는 길이 되기 때문이다.

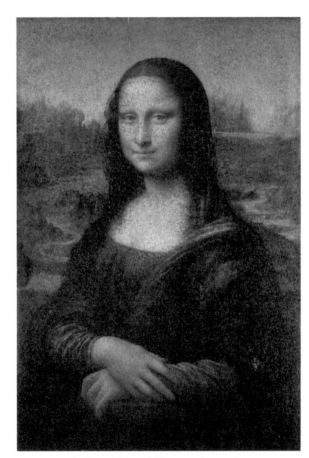

레오나르도 다빈치, <모나리자(Mona Lisa)>, 1503~1506

다빈치의 <모나리자>와 패러디, 그리고 공정 이용

이 그림을 모르는 사람은 없을 것이다. 1976년 <모나리자: 그 그림과 신화Mona Lisa: The Picture and the myth>를 쓴 로이 맥뮬런Roy McMullen은 "<모나리자>는 아시아에서 아메리카에 이르기까지 모든 사람들을 놀라게 한다. 이 작품에 비하면 <밀로의 비너스>나 시스티나 대성당도 그저 그 지역에서만 유명할 뿐이다. 모나리자 우편엽서는 관광지의 사진을 담은 우편엽서만큼이나 많이 팔리고 있으며, 전 세계의 미해결 살인 사건을 쫓는 탐정들만큼이나 많은 연구자들이 이 작품의 수수께끼를 푸는 일에 매달렸다"고 했을 정도이다.

2017년 12월 6일 네이처Nature지는 표지에 레오나르도 다빈치Leonardo da Vinci, 1452~1519의 <모나리자>를 2차원 DNA 나노Nano 구조물을 이용해 캔버스에 재현한 사진을 채택했다. 잘 알려져 있듯이 네이처는 1869년 영국에서 창간된 세계적으로 저명한 과학 저널이다. 네이처에는 역사적인 과학논문인 제임스 채드윅James Chadwick의 중성자 발견실험이나, 제임스 듀이 왓슨James Dewey Watson과 프랜시스 크릭Francis Crick의 DNA 이중 나선 구조에 대한 연구 등이 발표되기도 했다. 또한, 지난 2004년 경쟁 저널인 사이언스Science에 발표된 황우석 박사의 논

문에 대한 조작 의혹을 네이처가 제기한 것은 우리에게 널리 알려져 있다. 모나리자 나노 구조물 사진에 대해 네이처가 밝힌 내용에 따르면, 미국 캘리포니아 공대 루루 치엔^{Lulu Qian} 교수팀이 DNA 가닥을 조립하여 이 그림을 그렸다고 한다. 이 <모나리자> 그림은 인류 역사상 가장 작은 모나리자가 되었다. 네이처지는 향후 이러한 기술을 이용하여 3차원 공간의 분자 캔버스에 더 큰 분자 구조물을 구성할 수 있으며, 이를 통해 생체 내의 병을 진단하거나 치료에 활용할 수 있는 박테리아 크기의 미세 로봇 등을 만드는데 유용할 것으로 전망했다. 상상 속에서 가능했던 미세 로봇이 병을 진단하고 치료할 수 있는 세상이 다가올 것이라는 얘기다.

다시 처음의 그림으로 돌아가 보자.

<모나리자>는 르네상스의 대가 레오나르도 다빈치가 1503년에서 1506년 사이에 그린 초상화로, 프란치스코 델 조콘도^{Francesco del Giocondo}의 부인인 리자 게라디니^{Lisa Gherardini}의 초상화로 알려져 있다. 그림의 명칭인 <모나리자^{Mona Lisa}>에서 '모나'는 이탈리아어로 '부인'이란 뜻이므로, 리자 부인이라는 뜻이 된다.

<모나리자>는 현재 파리의 루브르^{Louvre} 박물관[126]에 전시되어 있는데, 그림이 전 세계적으로 유명해진 결정적인 계기는 1911년의 도난 사건이었다. <모나리자>는 다빈치가 그린 후 러시아를 거쳐 프랑스 정부의 소유가 되었고, 1797년부터는 루브르 박물관에 영구 전시되고 있다. 그런데 1911년 8월 21일 <모나리자>가 도난되는 일이 발생하였는데, 루브르 측은 도난된 다음 날에서야 이를 알고 수사에 들어간다. 2년간의 추적 끝에 밝혀진 범인은 루브르의 직원이었던 빈센초 페루지아^{Vincenzo Peruggia}로, 박물관의 업무시간 중에 그림을 훔쳐 박물관 문을 닫는 시간에 자신의 코트에 숨겨 반출한 것으로 드러났다. 지금의 박물관 시스템이었다면 이런 방식의 절도가 절대 불가능하겠지만 당시에는 가능했던 모양이다.

모나리자를 훔친 페루지아는 그림을 판매하려고 플로렌스의 우피치 미술관^{Uffizi} Gallery과 접촉했다가 체포됐다. 이탈리아인이었던 그는 조사 과정에서 자신은 조국에 대한 애국심^{다빈치가 이탈리아인이므로 그의 작품인 모나리자도 이탈리아로 돌아가야 한다는 취지}으로 범행을 저질렀다고 진술했다.[127] 결국, 이 그림은 우피치 미술관에서 약 2주간 전시한 후 다시 루브르로 돌아가게 된다. 큰 화제를 일으킨 도난 사건으로 인해 <모나리자>는 전 세계적으로 더욱 유명해지게 된 것이다.[128]

　보통의 미술관들은 소장 작품을 다른 미술관에 대여하여 전시하는 경우가 많은데, <모나리자>는 루브르의 정책상 다른 미술관으로 거의 대여하지 않는 작품이다. 예외적인 경우로, 미국의 케네디 대통령의 부인인 재클린 케네디^{Jacque-line Kennedy}의 요청으로 뉴욕에서 전시되어 100만 명 이상의 관람객이 몰려든 바 있고, 일본과 소련에서도 전시된 적이 있었는데, 전시 때마다 관람객으로 인산인해를 이루었다고 한다.[129] 이 외에는 루브르로 직접 가지 않고서는 <모나리자>를 볼 수 있는 기회가 없었다.

　그렇다면, 과연 이 그림의 가치는 얼마나 될까? 그림이 프랑스 정부의 소유이므로, <모나리자>가 경매에 나올 리 없으나 작품에 대한 평가액은 보험금을 통해 간접적으로 유추해 볼 수 있다. <모나리자>에 대한 보험금은 이미 1962년 1억 달러로 평가되어 당시 기네스북에 올랐고, 2015년에는 보험금이 7억 8,200만 달러로 크게 올라 역시 세계 최고액을 기록하고 있다. 또한 루브르에 방문하는 관람객을 연간 천만 명으로 올려놓은 결정적인 이유가 바로 <모나리자>라고 할 수 있는데, 2014년 방문객 930만명 중 80% 이상이 <모나리자>를 보고 싶어 왔다는 조사가 있기도 했다. 루브르에 가서 실제로 그림을 보면 77cm×53cm에 불과한 작은 그림이라는데 놀라고, 가까이에서 차분 감상하기 불가능할 정도로 그림의 주위에 구름같이 모인 많은 사람에 놀라고, 가까이 간다 한들 그림을 덮

고 있는 방탄유리에 조명이 반사되어 제대로 감상하기 힘들어 실망하기도 한다.

<모나리자>에 대해서는 여러 가지 논란이 있었는데, 그중 하나가 모델이 과연 누구인가이다. 앞서 이야기했듯이 피렌체의 상인인 프란체스코 델 조콘도의 부인인 리자 게라르디니를 그린 것이라는 것이 정설로, 이는 르네상스 시대 유명한 미술사가인 조르조 바사리^{Giorgio Vasari, 1511~1574130}의 기록에 의존한 것이다. 그러나 여러 사람으로부터 그 근거에 대해 여러 가지 의문점이 제기되어 왔다. 대표적으로, 당시 유력 가문인 메디치^{Medici}가의 여인이라는 설, 프랑카빌라의 공작부인이었던 코스탄자 다발로스라는 설, 나폴리의 왕의 손녀이자 밀라노 공작부인이었던 '아라곤의 이사벨라'라는 설 등이 있고, 심지어 다빈치가 스스로를 여자로 분장하여 그린 자화상이라는 설까지 있다.[131] 실제 다빈치의 초상화와 <모나리자>를 겹쳐 놓으면 이목구비가 동일하다는 것이 자화상이라는 주장을 뒷받침하기도 했다.[132] 지난 2015년에는 이탈리아의 피렌체 우르술라 수도원에서 여성의 유골을 발견하여 이를 분석한 결과 <모나리자>의 모델인 리자 게라르디니의 유골이라는 주장도 나와 세간의 이목을 집중시켰다. 이러한 여러 주장에 대해 누가 <모나리자>의 모델이 하나가 아니며 당시 이상화된 여성상을 표현한 것이라는 주장도 있다.

또한 <모나리자>의 눈썹이 없는 것에 대한 논란도 있는데, 당시 유행 탓이었다느니, 아니면 다빈치가 그릴 당시에는 눈썹이 있었는데 세월이 흘러가면서 지워진 것이라고 분석하는 이도 있다.[133] 2007년 프랑스의 엔지니어인 파스칼 코테^{Pascal Cotte}가 <모나리자>를 정밀 스캔을 해 보니 원래의 그림에는 눈썹이 있었다는 것을 발견하기도 했다. <모나리자>의 배경인 풍경에 대해서도, 배경에는 두 가지 풍경이 있는데 오른쪽의 수평선이 왼쪽보다 높아 마치 조감도와 같은 조망을 보여주고 있으며, 왼쪽의 풍경과 오른쪽의 풍경이 지평선도 일치하지 않

고 서로 이어지지 않는다는 것에 대해서도 다빈치가 왜 이렇게 그렸는지에 대한 논란이 있다.[134]

이렇게 수많은 논란과 함께, <모나리자>의 위대함은 여러 면에서 다양하게 이야기되어 왔다. 대표적으로, 얼굴은 정면을 보고 있는데, 반해 몸은 살짝 돌려 자연스러운 자세를 연출하고 있다는 점[135], 윤곽선을 흐리게 하여 자연스러운 형태를 구현하는 동시에 신비로움을 느끼게 한 점, 이전의 그림에서 보여지는 전형적인 원근법^{가까이 있는 것은 크게 멀리 있는 것은 작게 그리는 방식} 대신 가까운 것은 진하고 선명하게, 멀리 있는 것은 흐리게 표현하면서 윤곽을 더 흐릿하게 하는 소위 공기원근법을 구사한 것 등이 언급된다. 특히 <모나리자>에서 다빈치가 적극 사용한 공기원근법을 스푸마토^{Sfumato} 기법[136]이라고 하는데, 이탈리아어로 '연기'를 뜻하는 푸모^{Fumo}에서 유래한 용어이다. 다빈치는 극소량의 안료를 매우 묽게 사용함으로써 이 기법을 완성시켰는데, <모나리자>의 배경에 스푸마토 기법을 적극적으로 사용했다.

한편, 미술사적인 상징성과 세간의 논란, 도난 사건, 르네상스 형 인간의 대표자인 다빈치의 열정적인 생애 등이 어우러져 <모나리자>는 후대의 많은 화가가 패러디의 소재로 삼게 된다. 20세기에만 300개 이상의 <모나리자>를 차용한 그림이 그려졌고, 2,000개 이상의 광고에 직간접적으로 등장했다는 분석이 있을 정도로 대중적인 인기가 많다.

많은 대중과 예술가들의 사랑을 받은 <모나리자>는 특히 다다이스트^{Dadaist}들과 초현실주의 작가들이 많이 패러디했는데, 이러한 작업들은 다시 <모나리자>의 가치와 대중성을 높이는 데 일조하기도 한다. 그중 몇 가지를 살펴보면, 유진 바탈리^{Eugene Bataille, 1854~1891}의 <웃음^{Le rire}>, 마르셀 뒤샹^{Marcel Duchamp, 1887~1968}의 <L.H.O.O.Q>[137], 살바도르 달리^{Salvador Dali, 1904~1989}의 <모나리자로서

유진 바탈리, <웃음>, 1883 또는 1887

의 자화상^{Self Portrait as Mona Lisa}>, 앤디 워홀^{Andy Warhol,} ^{1928~1987}의 <하나보다는 30이 낫다^{Thirty are Better than} ^{One}>와 <더블 모나리자^{Double Mona Lisa}>, 페르난도 보테로^{Fernando Botero, 1932~}의 <모나리자^{Mona Lisa}>, 페르낭 레제^{Joseph Fernand Henri Léger, 1881~1955}¹³⁸의 <모나리자와 열쇠^{Mona Lisa with Keys}>, 톰 웨셀만^{Tom Wesselmann}의 <위대한 아메리카 누드 No. 35^{Great American Nude} ^{No. 35}>, 뱅크시^{Banksy}의 <바주카포를 든 모나리자 ^{Mona Lisa with Bazooka Rocket}> 등이 있다.

<모나리자>의 신비한 미소¹³⁹에 대한 패러디로서 유진 바탈리의 <웃음>은 1883년 또는 1887년에 제작된 것으로 알려져 있다. 바탈리는 프랑스의 화가이자 일러스트레이터로, 그의 이름은 사펙^{Sapeck}이라고도 알려져 있다. 바탈리의 <웃음>은 모나리자가 연기가 나오고 있는 담배 파이프를 물고 있어 <파이프 담배를 피고 있는 모나리자^{Mona Lisa Smoking a Pipe}>로도 불린다. 이 그림은 1887년 프랑스의 희극배우인 쿠퀼린 규데트^{Coquelin Cadet}의 책 <웃음>에 삽화로 등장하였고, 이후 마르셀 뒤샹의 작품에도 영향을 준다.

마르셀 뒤샹^{Marcel Duchamp}¹⁴⁰은 다다이즘^{Dadaism}¹⁴¹의 대표적인 작가이다. 다다이즘은 넓은 범주에서 초현실주의에 포함된다고 보는 사람들도 있고, 다다이즘이 생겨나고 이것으로부터 초현실주의가 자연스럽게 발전하게 된 것으로 봐야 한다는 사람들도 있다. 뒤샹의 가장 유명한 작품은 <샘^{Fountain}>이다. 그는 1917년 제1회 앙데팡당 전시회에 이 작품을 출품했으나 거절당했는데, 그는 길거리 상점에서 산 남성용 소변기를 눕히고 "R. Mutt"라는 가명으로 서명을 하는 것으로 작품을 만들었다. 이 작품으로부터 시작하여 뒤샹은 자신이 창시한 "레디

메이드^{Readymades}" 작품들을 다수 제작한다. 그는 작가가 특정한 의도로 기성품을 선택하여 새로운 관점과 이름을 붙임으로써 본래의 사용가치^{소변기}가 아닌 그 대상^{오브제}에 대한 새로운 사고가 창조되도록 의도한 것이다. <샘>은 결국 전시되지 못했고, 사진작가 알프레드 스티글리츠^{Alfred Stieglitz}의 사진으로만 남았으나, 같은 디자인의 소변기에 사인만 하면 동일한 작품이 만들어지기 때문에 이후 여러 점이 만들어져서 세계 각지에서 전시된다. 이로써 뒤샹은 대량생산 시대를 비판하며, 일상과 예술의 경계를 허무는 작업을 통해 미술에 대한 선입견과 고정관념을 무너뜨리는 "반예술^{Anti-Art}"의 선두주자가 된다. 참고로 춘천의 MBC 사옥을 가면 2층에 "R. Mutt"라는 카페가 있는데, 강을 바라보며 커피 한잔하는 여유를 가질 수 있을 뿐 아니라, 카페 이름답게 변기 모양의 그릇에 초콜릿을 담아 준다. 만일 뒤샹이 아직 살아서 이 카페를 방문했다면 그 재치에 웃음을 터트릴지도 모르겠다.

마르셀 뒤샹의 작품 중에 1919년 제작한 <L.H.O.O.Q.>가 있다. 다빈치의 <모나리자>를 패러디한 그림으로, 앞서 이야기한 대로 유진 바탈리의 그림으로부터 영감을 받은 것으로 여겨진다.

이 작품은 뒤샹이 거리에서 산 싸구려 엽서에 인쇄된 모나리자의 얼굴에 연필로 수염을 그리고, 그 밑에 L.H.O.O.Q라는 문자를 써넣은 것이다. 이 글자들을 불어로 읽으면 "엘 아 슈오 오 뀌^{Elle a chaud au cul}"로 발음되는데, 그 뜻은 "그녀의 엉덩이가 뜨겁다^{She is hot in the ass}"가 된다. 뒤샹은 <모나리자>라는 성스러운 권위에 도전한 것이었고, 별 의미 없는 수염과 제목을 추가함으로써 단순한 낙서를 통해서도 예술이 탄생한다는 것을 보여 주었을 뿐 아니라, 미술의 정의와 작가의 독창성 같은 기존의 관념에 의문을 제기한 것이었다.

이어 살바도르 달리의 <모나리자로서의 자화상>은 달리와 필립 홀스만^{Phillipe}

Halsman이 협업으로 1954년 제작한 것으로, 모나리자의 얼굴에 달리 자신의 얼굴과 수염을 합성한 것이다. 당연히 다빈치의 <모나리자>를 차용한 것이고, 또한 뒤샹의 <L.H.O.O.Q.>에 영향을 받은 것이다. 달리는 실제 1963년 "왜 그들은 모나리자를 공격하는가?Why they attack the Mona Lisa"라는 글을 쓴 적도 있다. 이 글에서 그는 "모나리자가 겪은 공격에 대한 다양한 설명을 할 수 있는 모든 사람은 나에게 가장 먼저 돌을 던져야 한다. 나는 이 돌멩이를 집어 올려 진실을 확립하는 나의 임무를 계속할 것이다"고 하며 <모나리자>에 대한 애정을 드러낸 바 있다.

또한, 1978년 그려진 페르난도 보테로[1932~14]의 <모나리자>가 있다. 보테로는 콜롬비아의 작가인데, 부풀려진 인물과 독특한 부피감으로 특유의 유머 감각을 표현함으로써 남미의 정서를 잘 살린 화가로 평가된다. 그의 대표적인 작품 중 하나가 바로 뚱뚱한 <모나리자>로, 화려한 색채와 독특한 볼륨감으로 인해 한번 보면 좀처럼 잊혀지지 않는 그림이다. "예술은 일상의 고됨으로부터 영혼을 쉴 수 있게 해 준다"라는 그의 말은 자신의 예술관을 잘 드러내고 있다. 이처럼 형식적으로는 재미있는 그의 그림들이 작가의 주제 의식이나 그림의 내용 면에서는 군국주의나 권력자들을 비판하는 내용을 담고 있기도 하다. 한국에서도 지난 2015년 예술의 전당 한가람 미술관에서 '페르난도 보테로 展'이 있었다.

모나리자에 대한 패러디로 비교적 최근작이라고 할 수 있는 것이 1983년 장 미쉘 바스키아의 <모나리자>와 뱅크시의 <바주카포를 든 모나리자>이다.

바스키아의 <모나리자>는 다빈치의 <모나리자>와는 달리 어린아이가 낙서하듯 그린 그림으로, 원본의 고유성을 파괴하며 재해석하고 있다. 그는 1970년대 그라피티Graffiti 그룹 사모SAMO의 일원으로 활동을 시작해 뉴욕의 여러 곳에 그라피티 작품을 남겼다. 이후 현대 원시미술의 기수인 싸이 톰블리Cy Twombly나 장

뒤뷔페Jean Dubuffet 등의 영향을 받아 신표현주의Neo-Expressionism의 화가로 인정받고, 인종차별이나 죽음, 마약 등의 주제로 사회 비판적인 그림들을 그리게 된다. 바스키아는 천재적인 재능으로 "검은 피카소"라고 불릴 만큼 인정을 받았고, 당대의 거물인 앤디 워홀과도 공동작업을 하는 등 승승장구하는 화가로서 큰 성공을 거두었지만 27세의 젊은 나이에 코카인 남용으로 요절한다. 한편 앤디 워홀에 대해서는 돈을 목적으로 바스키아를 이용했다는 비판도 있다. 바스키아의 삶은 1996년 영화로도 제작되었는데, 줄리앙 슈나벨Julian Schnabel 감독이 메가폰을 잡고, 제프리 라이트Jeffrey Wright, 데이비드 보위David Bowie, 데니스 호퍼Dennis Hopper와 게리 올드만Gary Oldman이 출연한 영화 <바스키아Basquiat>가 그것이다.

　뱅크시의 <바주카포를 든 모나리자>[143]는 이 글에서 소개하는 모나리자 패러디 작품 중 가장 최근인 2001년 작품이다. 물론 지금도 누군가 모나리자를 패러디하고 차용하여 예술 활동을 하고 있겠지만. 얼굴 없는 작가로 알려진 뱅크시는 영국에서 주로 활동하는 그라피티 아티스트로서, 거리에 사람이 다니지 않는 밤시간에 담벼락에 그림을 그리고 사라지는 작가이다. 그의 신상에 대해 알려진 바는 없고, 그가 한 명인지 아니면 공동작업을 하는 여러 명인지도 명확하게 밝혀지지 않았다. 뱅크시의 작품들은 반전, 공권력에 대한 조롱, 자본주의에 대한 비판 등으로 읽히고 있으며, 권위에 대한 반항이 묻어나는 작품들을 지속적으로 선보이고 있다. 최근에는 그의 작품 가격이 크게 올라, 뱅크시가 작업한 벽이 있으면 그 주인이 벽을 뜯어 작품으로 보관하거나 판매하고 있기 때문에, 그리기가 무섭게 사라진다. 그래서 실제 런던에 가면 아무리 돌아다녀 봐도 뱅크시 작품을 실제로 보기 어렵다고 한다.

　이렇듯, 수많은 예술가는 여러 가지 목적과 의도로 다빈치의 <모나리자>를 차용하고, 변형하며, 때로는 파괴하여 패러디하고 있다.

그러면, 이러한 패러디를 한 작가와 원본의 작가인 다빈치와의 관계에서 지식재산권의 문제는 없을까?

일단 다빈치의 <모나리자>는 당연히 다빈치가 이 그림을 완성했을 때 발생하였으나 이미 오래전에 저작권이 소멸하였다. 저작권은 창작한 저작자의 사후 70년이 지나면 소멸한다. 이렇게 저작권이 소멸한 작품은 공공의 영역Public Domain에 들어가 공공재로서 누구나 이용이 가능하게 되고, 인류 공동의 문화유산이 된다.

그러면 원작을 차용하여 다시 만들어진 저작물에도 저작권이 주어지는 것일까? 예를 들어 위에서 말한 뒤샹을 비롯한 많은 작가의 작품에도 저작권이 있는지 의문이 들고, 만약 저작권이 인정된다면 다빈치의 <모나리자>와의 관계는 어떻게 해석하여야 할까?

이러한 의문에 답해 보자면, 먼저 <모나리자>를 패러디한 작품의 새로운 저작자인 뒤샹, 워홀, 보테로, 바스키아나 뱅크시는 자신의 작품에 대한 저작권이 발생한다. 따라서 이를 다시 사진으로 찍어 제작하거나 무단으로 그 이미지를 사용하면 작가의 저작권을 침해하는 것이 된다. 예를 들어, 뒤샹은 다빈치의 저작권이 소멸한 이후에 <L.H.O.O.Q>를 제작했기 때문에 다빈치에게 허락을 받지 않아도 되었지만, 만일 이 뒤샹의 작품을 다시 사진으로 찍거나 여기에 덧칠을 하는 등의 다른 작업을 추가하여 작품을 만들고자 하는 사람이 뒤샹의 허락을 받아야 하는지가 문제 된다. 뒤샹은 1968년 사망했고 아직 그가 사망한 지 70년이 지나지 않았으므로 뒤샹의 저작권은 유효하게 존속하고 있기 때문이다.

실제로 브라질 상 파울로 출신의 빅 뮤니즈Vik Muniz, 1961~라는 작가가 앤디 워홀의 <두 개의 모나리자>를 사진으로 찍어 이에 땅콩버터와 젤리를 이용해 1999년 <두 개의 모나리자, 워홀 이후Double Mona Lisa, After Warhol>라는 작품을 발

표했다.

그렇다면 뮤니즈는 워홀의 저작권을 침해한 것일까? 앤디 워홀은 1987년에 사망했으므로, 그의 작품은 사후 70년인 2057년까지 저작권으로 보호된다. 여기에서 대두되는 것이 '공정 이용$^{Fair Use}$'문제이다.

저작물에 대한 저작자의 권리를 보호하여야 하는 것은 당연한데, 이러한 저작권자에 대한 보호라는 사익私益과 인류 문화발전이라는 공익公益이 충돌하는 경우가 발생한다. 이러한 문제를 해결하기 위해 사적인 저작권과 공익의 균형을 꾀하고자 하는 것이 공정 이용의 법리이다. 한국에서는 공정 이용이라고 하여 저작권법에 명시하고 있고, 미국에서도 공정 이용의 원칙$^{the doctrine of fair use}$이라고 하여 널리 인정하고 있으며, 세계 대부분의 나라가 정도의 차이가 있기는 하지만 공정 이용을 인정하고 있다. 저작물을 이용하고자 하는 사람의 이용 형태가 공정 이용에 해당하면 저작권으로 보호받는 저작물을 자유롭게 이용할 수 있게 된다. 하지만 공정 이용의 범위가 지나치게 넓어지면 저작물을 마음대로 이용할 수 있는 범위가 넓어져 저작자에게 불리하게 된다. 반면 지나치게 좁으면 저작자에게는 유리하겠지만 다른 사람들이 저작물을 이용하여야 하는 범위에 제약이 많아져 공공의 이익에는 반하는 결과를 낳으므로 적절히 조화롭게 조정하는 것이 바람직하다. 예를 들어, 학교에서 강의하는데 어떤 저작물을 교과서나 발표자료에 싣고자 할 때마다 저작권자의 허락을 얻어야 한다면 제대로 교육이 진행되기 어렵고, 언론 보도에서 저작물을 이용하고자 할 때 일일이 저작권자의 허락을 받으려면 신속하고 공익적인 보도에 큰 장애가 될 것은 불을 보듯 뻔하다. 또한 인류문화의 발전을 위해서는 기존의 저작물들을 이용하여 더 많은 문학이나 예술 작품을 창작하는 것이 바람직하므로, 이를 장려하는 것이 필요하다. 이렇게 공공의 이익이 중요한 경우까지 저작권의 효력이 미치게 된다면

저작권 제도의 목적[144]상으로도 바람직하다고 볼 수 없는 것이다. 여기에서 저작물의 공정 이용에 해당하는지에 대한 기준을 정립하는 것이 중요해진다. 대체적으로 세계 주요 국가들은 저작물의 공정 이용 여부를 판단할 때 고려하는 기준은, 이용하고자 하는 저작물의 특성, 이용하는 목적과 성격, 이용되는 분량, 저작물의 이용으로 시장에서 미치는 영향 등을 들 수 있다. 그렇다면 뮤니즈가 제작한 <두 개의 모나리자, 워홀 이후>는 워홀의 작품을 정당하게 패러디[Parody]한 것이어서 공정 이용에 해당하는지, 아니면 부당하게 워홀의 저작물을 이용하여 저작권을 침해한 것인지가 문제가 된다.

패러디는 다른 사람이 먼저 창작한 문학, 음악, 미술 등의 작품 중 어느 특징적인 부분을 익살, 풍자 등의 목적으로 자신의 작품에 차용하는 것을 말한다. 이와 유사한 개념으로 오마주[Homage]가 있는데, 패러디는 주로 풍자를 위한 것이고 오마주는 원작자에 대한 존경의 의미인 것에 차이가 있으나, 원작의 요소를 가져다 쓴다는 점에 있어서는 비슷한 면이 있다. 뮤니즈 작품의 경우 만일 정당한 패러디에 해당한다면 워홀은 뮤니즈에게 저작권을 행사할 수 없게 되고, 그 반대라면 저작권 침해에 해당하게 된다.

예를 들어 1994년 미국 연방대법원의 판결에 의하면, 정당한 패러디는 저작권 침해가 아니라는 결론을 낸 바 있다. 이것이 패러디가 공정 이용에 해당한다는 최초의 판결은 아니지만, 그러한 취지를 재확인한 판결로써 의미가 있다.

줄리아 로버츠[Julia Roberts]와 리처드 기어[Richard Gere]가 주연한 영화 <프리티 우먼[Pretty Woman]>에 삽입되었던 로이 오비슨[Roy Orbison]의 곡 "Oh, Pretty Woman"은 원래 1964년에 만들어진 곡이었다.

그런데 투 라이브 크루[2 Live Crew]라는 그룹이 1989년 로이 오비슨의 노래를 랩[Rap]으로 편곡하여 'Pretty Woman'이란 곳을 만들어 자신의 앨범 <As Clean

As They Wanna Be>에 담아 발표한다. 투 라이브 크루는 원곡의 베이스라인을 샘플링하고, 가사와 연주를 변형 시켜 원곡의 리메이크 작업을 한 것이다. 이에 원곡인 "Oh, Pretty Woman"의 저작권자인 애커프 로즈^{Acuff-Rose} 뮤직이 투 라이브 크루를 상대로 저작권 침해 소송을 제기한다. 소송의 결과 법원은, 투 라이브가 원곡을 변형한 것은 원곡을 대체하는 것이 아니며, 패러디한 곡이 원곡과는 다른 창작성이 인정되고, 원곡을 이용한 부분이 실질적인 부분을 과도하게 이용한 것으로 볼 수 없다고 판단했다. 또한 이 패러디 곡이 원곡의 시장에 큰 영향을 미치는 것^{즉, 원곡을 대체하는 정도}이 아니라고 판단했다. 따라서 투 라이브 크루의 패러디 곡은 저작물^{원곡}을 이용한 패러디에 해당하고, 부당하게 원곡을 베끼거나 원곡의 시장에 부정적인 영향을 미치지도 않기 때문에 공정 이용에 해당한다고 판결한 것이다.

그러면, 뮤니즈의 경우는 어떨까?

이에 대한 소송은 이루어지지 않았지만, 만일 워홀이 뮤니즈를 상대로 저작권 침해 소송을 한다면, 워홀 역시 다빈치로부터(물론 시기적으로는 다빈치의 저작권은 소멸하였지만), 뒤샹은 바탈리로부터, 또 달리는 뒤샹으로부터 각각 저작권 침해 소송을 당할 수 있다. 현대에 이르러서는 많은 작가가 각종 작품이나 현대 사회의 미디어, 상품, 광고, 물건 등을 패러디하곤 하는데, 위와 같은 침해소송이 인정된다면 예술가들의 작품활동은 크게 위축될 수밖에 없을 것이다. 이것은 전 인류가 향유해야 할 문화적 자산을 이용하는데 심각한 제약을 하는 결과가 되어 바람직하다고 볼 수 없다. 정당한 패러디가 허용되지 않는다면, 우리는 앤디 워홀의 현대 사회에 대한 비판도, 뒤샹의 전복적인 작품도, 달리의 천재적인 패러디나, 보테로의 사랑스러운 모나리자, 뱅크시의 반전^{反戰} 메시지를 담은 모나리자도 볼 수 없었을지 모른다.

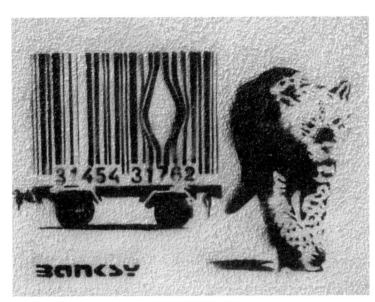

뱅크시, <표범과 바코드>, 2010

뱅크시의 <표범과 바코드>와 비실시기업

우리 시대 가장 유명한 그라피티Graffiti145 아티스트는 누가 뭐래도 뱅크시 Banksy146일 것이다.

앞의 그림 <Leopard and Barcode>는 뱅크시의 그라피티 작품이다. 뱅크시는 베일에 싸인 영국의 아티스트로, 그라피티를 그리고, 정치적인 활동을 하며, 영화도 제작한다. 그에 대해서는 별로 알려진 바가 없으나, 1990년대에 그라피티 아티스트 그룹의 하나인 브리스톨Bristol의 드라이브레드지 크루$^{DryBreadZ\,Crew,}$ DBZ의 일원으로 활동했고, 2000년대 들어서 스텐실Stencil 방식의 그라피티 작품을 선보인다.147 주로 밤에 신속하게 작업을 하고, 다음 날 아침에 사람들에게 작품이 발견되는 방식이다. 그의 그라피티 작업은 건물이나 구조물의 벽에 이루어지기 때문에 해당 건물 등의 주인에 의해 작품이 지워지기도 하고, 다른 그라피티 아티스트가 뱅크시의 작품 위에 덧칠하거나 자신의 작품으로 뒤덮어 현재는 남아있는 작품이 거의 없다고 한다. 당시 집 주인의 입장에서는 밤에 몰래 벽이나 담장에 그라피티 낙서를 하고 갔으니, 이를 다시 깨끗하게 페인트칠을 하는 것이 당연한 일이었다.

하지만 2002년 최초로 뱅크시의 전시회가 로스앤젤레스의 331/3 갤러리에서 개최되고, 반전이나 제도권 정치 및 산업사회의 비인간성에 대한 비판의 메시지를 담은 작품들이 화제를 낳으면서 유력한 아티스트로 발돋움한다. 2006년 뱅크시의 빅토리아 여왕^{Queen Victoria}을 레즈비언으로 묘사한 그라피티 작품을 팝가수 크리스티나 아길레라^{Christina Aguilera}가 25,000파운드^{약 3,580만 원}에 구매하고, 같은 해 런던의 소더비^{Sotheby's} 경매에서 모델 케이트 모스^{Kate Moss148}를 그린 작품이 50,400 파운드^{약 7,200만 원}에 낙찰되며 뱅크시의 주가는 급격히 오른다. 이후 2007년에는 <영국 중부의 폭격^{Bombing Middle England}>¹⁴⁹이 경매에서 10만 파운드^{약 1억 4천만 원}를 넘기더니, 선댄스 영화제^{Sundance Film Festival150}에 다큐멘터리 영화 <선물 가게로 통하는 출구^{Exit Through the Gift Shop}>¹⁵¹를 출품하였고, 이 영화는 2010년 오스카상의 베스트 다큐멘터리 영화 부문에 후보작으로 오르기까지 한다. 이후 뱅크시는 영국뿐 아니라 캐나다, 호주, 미국 등에서도 활발한 활동을 한다. 이제 그는 영국의 문화 아이콘으로, 동시대의 문화 게릴라로, 위대한 그라피티 아티스트로 인정받고 있다.

뱅크시의 그라피티 작업은 이전의 팝 아트 작가들인 키스 해링^{Kieth Harring, 1958~1990}이나 신표현주의 작가로 분류되는 장 미셸 바스키아^{Jean Michel Basquiat, 1960~1988} 같은 아티스트들이 해 온 작업과 궤를 같이한다. 하지만, 뱅크시는 스텐실이라는 쉽고 빠른 작업방식을 통해 정치적이고, 진보적인 메시지를 전달하면서 풍자와 해학을 드러낸다. 이러한 작업 중 유명한 것이 <꽃을 던지는 사람^{Flower Thrower}>¹⁵²이다. 이 작품은 2017년 7월부터 9월까지 서울에서 개최된 뱅크시 서울 전 포스터에서도 볼 수 있었다.

다시 처음의 그림으로 돌아가 보자.

뱅크시의 <표범과 바코드>를 보면, 표범 한 마리가 바코드로 표현된 철창에

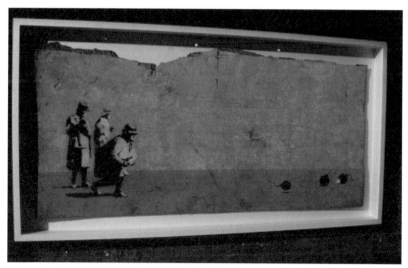

뱅크시, <중부 영국의 폭격>, 2003

뱅크시, <꽃을 던지는 사람>, 2005

NCR 255 scanning system for super-
markets extends computer's power to
checkstand. First system in-
stalled in U.S. is in Marsh Super
Market, Troy, Ohio. Checker passes
purchased items over scanning window.
Universal Product Code, which appears
on package, is read by laser scanner
linked to computer. The latter rec-
ords items and flashes prices on
display panel. In supermarket con-
trol room, NCR 726 minicomputer con-
trols system and provides detailed oper-
ating information for store manager.

마쉬 슈퍼마켓의 바코드 스캔 시스템

서 밖으로 탈출하여 걷고 있다. 바코드^{Barcode}라는 물질문명, 상업주의, 상품의 범람의 시대를 탈출한 표범의 모습에서 현대 사회에 대한 은유와 비틀기를 시도한 것이다.

마트에서, 백화점에서, 또는 시장에서 장을 볼 때 대부분의 제품에 붙어 있는 것이 바코드이다. 이를 변형한 QR 코드나 RFID도 있지만, 아직까지 대세는 상품에 찍혀있는 바코드를 스캔하여 소비자는 간편하게 상품을 구매하고, 판매자는 상품의 판매량과 재고관리 등을 편하게 하고 있다. 필자가 어렸을 때만 해도 바코드는 보편적이지 않았으나, 이제는 전 세계의 어느 매장을 가더라도 상품에 바코드가 인쇄되어 있는 것을 볼 수 있다.

그러면 이렇게 생활의 편리함을 주는 바코드는 언제 누가 발명했을까?

미국 오하이오주 마이애미 카운티의 토로이^{Troy}라는 작은 마을에서는 수년

에 한 번씩 기념식이 열린다. 이 기념식
은 1974년 트로이의 마쉬 슈퍼마켓Marsh
Supermarket이 최초로 표준 상품 코드
Universal Product Code; UPC에 의해 상품을
결제한 날을 기념하는 것이다. 이것이
최초의 바코드에 의한 상품 계산이었다.

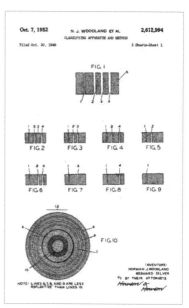

조 우드랜드의 최초 바코드 특허

이러한 바코드의 최초 발명은, 노먼
조셉 우드랜드Norman Joseph Woodland라는
사람에 의해서였다. 그는 1949년 마이애
미 해변 백사장에서 손가락으로 장난을
하다가 네 개의 손가락으로 선을 그린
것에서 영감을 얻어 발명했다고 알려져
있다. 선을 네 손가락으로 그리고 나니 각각의 선의 굵기도 다르고, 선과 선 사
이의 간격도 일정하지 않았다. 이를 통해 점Dot과 대쉬Dash로 표현되어 왔던 모
스 부호를 표시할 수 있겠다는 생각이 든 것이다. 우드랜드는 1949년 버나드 실
버Bernard Silver와 함께 미국 특허청에서 이와 같은 발명을 특허로 출원하여 1952
년 특허No. 2,312,994를 취득한다. 이 특허는 아래의 그림과 같이 굵기가 다른 패
턴의 줄들을 소의 눈Bull's eye처럼 원형으로 배치한 것이었다. 우드랜드는 선으로
되어 있는 처음의 아이디어보다 원형으로 배치하는 것이 어느 방향에서도 읽을
수 있는 더 나은 디자인이라고 생각했기 때문에, 원형으로 배치한 선 모양 디자
인으로 출원하였고 이어 특허등록을 받게 된다.

몇 년 후, 우드랜드는 이 특허를 필코Philco라는 회사에 팔았는데, 당시 가격이
15,000달러약 1,615만 원에 불과했다. 만일 그가 자신의 특허를 팔지 않았다면 돈방

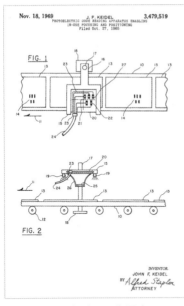

Nov. 18, 1969 J. F. KEIDEL 3,479,519
PHOTOELECTRIC CODE READING APPARATUS ENABLING
IN-USE FOCUSING AND POSITIONING
Filed Oct. 27, 1965

FIG. 1

FIG. 2

INVENTOR.
JOHN F. KEIDEL.
BY Alfred Stapler
ATTORNEY

존 키델의 바코드 스캐너 특허

석에 앉았을까? 특허는 권리를 취득한 다음 일정한 기간 동안만 권리가 유지된다. 특허등록을 하면 그 특허의 출원일로부터 20년이 되는 날까지 권리가 존속하는 현재의 미국 특허법과는 달리, 우드랜드의 특허가 등록될 당시 미국 특허법에 의하면 등록 후 17년이 되는 날까지 특허권이 유효했다. 따라서, 1952년 취득한 우드랜드의 특허는 등록된 날인 1952년으로부터 17년이 지난 1969년에 보호기한이 만료하여 더 이상 효력을 발휘할 수 없다. 앞서 이야기한 바와 같이 미국에서 최초로 바코드 스캔에 의해 물건이 팔린 때는 1974년이므로, 그 이전에는 바코드를 이용한 결재의 사례가 없었으므로 우드랜드는 특허 사용에 따른 로열티 수익을 얻기 어려웠을 것이다. 우드랜드의 발명은 특허로서 등록을 받았지만 이로부터 수익을 올릴 수는 없었던 것이다. 그러면 왜 이런 일이 일어났을까?

우드랜드가 필코에 특허를 매각한 후, 1960년에 IBM의 연구자인 한스 피터Hans Peter가 신용카드나 신분증에 사용되는 표시에 대한 스캐닝에서 발생하는 오류를 잡아내는 소프트웨어 관련 특허No. 2,950,048를 취득한다. 이어 1969년 네덜란드의 수학자인 야코버스 베르호프Jacobus Verhoeff가 에러 검출을 위한 특허를, 제너럴 아트로닉스General Atronics에 근무하는 존 키델John F. Keidel이 바코드 스캐너 관련 특허No. 3,479,519를 취득한다. 이를 보면, 1969년까지는 바코드 기술은

있었지만, 이를 에러 없이 제대로 스캔할 수 있는 기술도, 그러한 기술을 적용한 스캐너도 없었던 것이다. 결국 바코드라는 획기적인 발명을 했으나, 이를 사용할 수 있는 스캐너와 에러 없이 스캔할 수 있는 기술이 없으니, 바코드는 사업화하여 수익을 올릴 수 있는 기술이 아니었다.

우드랜드의 바코드와 같이 어떤 획기적인 발명을 했지만 이를 뒷받침할 기술이나 산업의 생태계가 구축되어 있지 않아 실제로 그 기술을 사용할 수 없는 경우는 비단 바코드 발명에 국한된 문제는 아니었다. 1980년대 중반에 필립스Philips가 개발한 고화질 텔레비전HDTV 기술도 마찬가지의 사례이다. 필립스의 기술을 구현하여 실제 TV 방영을 하기 위해서는 고화질 텔레비전 방송을 위한 포맷으로 촬영을 하여야 하는데 이러한 촬영을 위한 카메라가 개발되지 않아 필립스의 기술은 당시 상업적으로 무용지물이었다. 또한 소니Sony는 전자책을 읽을 수 있는 기술을 1990년에 발명했지만, 전자책으로 출판된 책이 전무했고 디지털 스캐너조차 없었기 때문에 시장에 이 기술을 도입할 수 없었다. 전자책의 상업화를 이룬 아마존Amazon의 킨들Kindle은 소니의 기술개발로부터 15년이 지난 2007년에야 시장에 나왔는데, 전자책 시장이 성숙하기 위한 통신시스템, 모바일 장치, 다운로드할 수 있는 콘텐츠 등이 나온 이후였기에 가능한 것이었다. 반도체 분야에서도 가끔 언론에 보도되는 것처럼, 수 나노 단위의 미세한 선폭을 갖는 반도체 제조 방법에 대한 기술이 개발되어도 이를 구현할 수 있는 장비나 소재가 개발되지 않아 실제 양산에 적용되지 못하는 경우가 종종 있는 것도 마찬가지이다. 혁신적인 기술이 개발되어도, 이를 뒷받침할 수 있는 주변 기술이 개발되지 않거나 관련 산업계의 생태계가 따라가지 못해 기술의 구현이 어려운 경우가 생각보다 많다.

그러면, 혁신적인 기술을 개발했는데 이를 시장으로 도입하지 못하는 상황이

라면 특허를 포기해야 할까? 아니면 필요한 주변 기술이 개발되거나 산업의 생태계가 발전하기를 기다렸다가 특허출원을 하는 것이 바람직할까?

　경우에 따라 다르겠지만, 특허출원을 미루거나 포기하는 것이 반드시 바람직하지는 않다. 시장의 성숙과 자신의 발명을 실시하기 위해 필요한 주변 기술의 발전을 기다리며 특허출원을 미루는 경우, 비슷한 생각을 가진 사람이 많이 존재할 가능성이 있어 다른 사람이 먼저 특허출원을 하면 정작 먼저 발명한 사람은 특허권을 취득할 수 없는 경우가 발생한다. 따라서 먼저 특허출원을 하고, 이후 시장과 기술의 발전에 의해 특허권을 행사하거나 특허로부터 수익을 올릴 수 있도록 하는 것이 바람직하다. 또한 하나의 특허만을 취득하면, 위의 바코드 발명의 경우와 같이 최초로 등록한 특허권이 소멸하여 아무런 수익을 창출할 수 없는 경우가 발생하게 된다. 따라서 최초의 특허로 만족하지 말고, 다시 최초 발명으로부터 개량된 특허와 이 발명의 주변 기술에 해당하는 특허를 지속해서 취득하여야 바코드 특허와 같은 사태를 막을 수 있고, 혁신적인 특허를 수익화할 수 있다. 우드랜드의 경우에도 지속적으로 바코드와 관련된 발명을 개선하고 개량하여 특허를 취득하고, 계속 출원 등의 제도를 이용하여 권리를 다양하게 확보했다면 다른 국면이 열릴 수도 있었을 것이다.

　다시 바코드 이야기로 돌아오면, 우드랜드의 원형 디자인 바코드는 1972년 전자회사인 RCA에 의해 신시내티의 크로거 켄우드 프라자^{Kroger Kenwood Plaza}에서 처음으로 테스트 된다. 이 원형의 바코드가 아닌 현재의 박스형 바코드는 IBM의 엔지니어였던 조지 로러^{George Laurer}가 제안했고, 원형과 박스형의 두 가지 중에 어느 것을 표준으로 할 것인지 논의된다. 그 결과 1973년 미국의 심볼 선택위원회^{Symbol Selection Committee}는 1973년 로러의 박스형을 선택하고, 현재의 바코드 형태가 표준으로 채택된다. 바코드는 1980년대부터 본격적으로 사용되었고, 지

속적으로 시장이 확대되어 2004년 포춘^{Fortune}지에 의하면 미국 상위 500대 기업의 80~90%가 바코드를 사용하고 있다고 한다.

바코드 관련 유명한 특허 이야기가 제롬 레멜슨^{Jerome Lemelson}의 경우이다. 레멜슨은 미국의 개인 발명가로, 군수용 무기 개발과 관련된 해양연구소의 연구원으로 일하다가 1957년부터 독립하여 개인 발명가로 활동했다. 그는 약 40여 년 간 다양한 분야의 발명을 하면서 평균 한 달에 한 건씩 특허를 출원했다.

레멜슨은 1956년 바코드와 관련한 "자동 측정장치^{Automatic Measuring Apparatus}"라는 명칭의 특허를 출원하고, 1993년까지 일부계속출원^{CIP; Continuation in Part}153 제도를 이용하여 지속적으로 이 특허발명을 개량한 다수의 특허를 출원한다. 일부계속출원은 이미 출원된 발명에 새로이 부가된 기술이나 개량된 기술을 더 포함하도록 하여 특허출원을 할 수 있도록 한 제도로, 우리나라의 국내 우선권 주장 제도와 유사한 것이다. 그러나 레멜슨은 자신의 바코드 관련 특허가 기술적인 문제와 시장의 문제로 인하여 아직 상업적으로 이용되기 어렵다는 것을 알고 있었다. 그래서 전략적인 행동을 취하는데, 이들 출원에 대해 바코드를 상용화할 수 있는 주변의 기술이 개발되기를 기다려 1980년대까지 등록을 미루는 것이었다. 자신의 특허로 수익을 창출할 기술이 개발되고 바코드 관련 산업이 성숙하는 시점을 기다린 것이다. 1980년대에 들어 바코드 스캐너의 산업적 사용을 위한 기술개발이 이루어지자, 레멜슨은 이제 때가 왔음을 알고, 자신의 특허들을 등록받는다. 당시 미국에서는 특허출원에 대한 공개제도가 없었다. 특허출원이 이루어지면 출원일로부터 18개월이 되는 때에 강제적으로 무조건 공개되는 현재의 제도와는 달랐다. 따라서 바코드를 사용하고자 하는 모든 회사는 레멜슨 특허가 등록되기까지는 그 존재를 몰랐다. 이제 바코드가 상용화되고, 산업계의 표준이 되자 레멜슨은 바코드 관련 특허 16건을 1990년에 등록받

레멜슨의 바코드 관련 자동측정장치 특허

UPC-A 바코드 구조

는다. 이제 레멜슨의 전략이 빛을 발할 때가 온 것이다. 이러한 레멜슨의 특허 전략을 일컬어 '잠수함 특허Submarine Patents'라 부른다. 잠수함처럼 존재 자체를 숨기고 있다가 적절한 시기에 모습을 드러내어 공격한다는 의미다.

참고로, 현재 사용되는 바코드는 여러 가지가 있는데, 대표적으로 유럽에서 많이 사용하는 EAN-13, 미국의 상품에 많이 사용하는 UPC-A 바코드가 있다. UPC-A는 숫자 데이터만 포함하며 12자리 수를 인코딩하는데, 첫 번째 자리는 시스템 번호의 문자이며, 다음 5자리는 공급자 ID를 나타내고, 그다음 5자리는 제품 번호를 나타내며, 마지막 자리는 필요한 체크섬Check-

sum 문자를 나타낸다. 체크섬은 바코드를 잘 읽었는지를 확인하는 역할을 하는 것이며, 우리나라의 국가 코드는 880이다. EAN-13의 바코드의 경우에는, 상품과 관계없이 국가 코드[3자리], 생산자 번호[또는 판매자 번호], 상품 번호, 체크섬으로 이루어진다.

레멜슨이 어떤 사람인지는 그의 역사를 보면 알 수 있다. 그는 1990년대부터 2005년까지 일본, 유럽, 미국 등의 자동차 회사, 전자 회사, 기계장치의 제조사 등을 상대로 소송과 라이선스 계약을 통해 약 15억 달러에 이르는 로열티를 받

미술로 읽는 지식재산

아낸 사람이다. 그는 바코드 특허 외에도 벨크로Velcro, 산업용 로봇, 반도체, 캠코더, 팩스, 우는 인형, 의자에 이르기까지 다양한 분야에서 무려 558개의 특허를 보유하게 된다. 우리가 잘 아는 발명왕 토머스 에디슨Thomas Edison의 특허가 563개라고 알려져 있는데 이에 비견되는 숫자다. 레멜슨에게 로열티를 지급하며 라이선스 계약을 맺은 회사는 1,000여 개에 이르는데, 아이비엠IBM, 포드Ford, 크라이슬러Chrysler, 보잉Boeing, 시스코Cisco, 소니Sony, 다우 케미컬Dow Chemical, 제너럴 모터스GM, 제너럴 일렉트릭GE, 휼렛 패커드Hewlett-Packard, 엘리 릴리Eli Lilly, 삼성Samsung, 폭스바겐Wolkswagen, 비엠더블유BMW, 볼보Volvo, 필립스Philips, 벤츠Mercedes에 이르기까지 다양한 분야의 기업들이 포함되어 있다. 레멜슨은 1981년 IBM을 상대로 한 소송, 1997년 포드 자동차를 상대로 한 소송 등에서 큰 승리를 거두었고, 소니와는 2백만 달러, IBM과는 5백만 달러의 로열티 계약을 맺는 등 승승장구했다.

또한 위에서 살펴본 바와 같이 바코드 관련 특허를 다수 보유하고 있던 레멜슨은 바코드 시장이 성숙해 가자, 코그넥스Cognex를 비롯한 바코드 관련 800여 개 회사를 상대로 경고장을 보내고 1998년부터 소송을 시작한다. 레멜슨의 소송에서 2004년 네바다 연방지방법원은 바코드 제조업자들의 손을 들어 준다. 판결을 보면, 레멜슨의 특허권 행사는 "비합리적이고

레멜슨 파운데이션 v. 코그넥스 등의 소송 지방법원 판결

정당하지 않은" 권리행사의 지체에 해당한다고 했다. 레멜슨의 특허권 행사에 대해 법원은, 출원 및 심사과정에서 일부러 등록을 지연하고, 특허권의 행사 또한 지연하였다는 것을 지적하며, 이러한 지연으로 레멜슨이 권리행사를 하지 않을 것이라고 상대방의 신뢰가 생긴 것으로 인정했다. 따라서 이러한 신뢰에 반하여 레멜슨이 특허권을 행사하는 것은 허용될 수 없다는 '해태^{Laches}'의 법리를 적용한 것이다. 이 소송의 판결에 대해 레멜슨은 항소하였지만 항소심에서도 원심의 판결이 유지된다.

이 판결로, 레멜슨의 잠수함 특허 전략이 이제는 통하지 않게 되었다. 하지만, 그는 이후 자신이 가지고 있는 수많은 특허의 특허발명을 실시하지 않아 어떤 제품도 만들지 않으면서 라이선스나 소송을 통해 수익을 올리는 방식을 채택하여 비실시 기업^{Non-Practicing Entities; NPE}의 모태가 된다. 특허 괴물^{Patent Troll}이라 불렸던 비실시 기업은 최근에는 라이선스 기업^{Licensing Company} 또는 특허 주장 기업^{Patent Asserting Entities}으로 불리고 있다. 특허 괴물이란 용어가 너무 부정적으로만 들리기 때문에 대체 용어를 사용하고 있는 것이다. 비실시 기업은 주로 미국에 설립되어 있는데 그 숫자는 매해 늘고 있다. 미국의 뉴욕증시^{NYSE}나 나스닥^{Nasdaq}에 상장된 비실시 기업들의 숫자만 해도 2016년 기준 20여 개에 이를 정도로 성업 중이다. 대표적인 비실시기업으로는, 아카시아^{Acacia}, 인텔렉츄얼 벤처스^{Intellectual Ventures}, 엠파이어 IP^{Empire IP}, 올리비스타^{Olivista}, 램버스^{Rambus}, 이데카^{e-Dekka} 등이 있고, 이들의 자회사들도 수없이 많다.

그러면 비실시 기업에 의한 소송은 얼마나 많을까? 미국 소송에서 비실시 기업에 의해 특허침해 소송이 일어난 숫자는 2000년대 들어 급격히 증가했는데, 이미 전통적인 제조업 등의 실시 기업^{Practicing Companies}이 제기하는 소송의 건수를 추월한 지 오래다. 게다가 2016년 11월 캐나다의 비실시 기업인 와이랜^{WiLan}이

미술로 읽는 지식재산

일본의 소니Sony를 상대로 중국에서 특허침해소송을 제기한 것을 필두로 미국뿐 아니라 중국이나 독일 같은 미국 외 국가들에서 비실시 기업이 현지 제조업체를 상대로 특허 소송을 하는 일이 날로 증가하고 있다.

다시 레멜슨의 이야기로 돌아가 보자. 그는 특허를 통한 수익을 올리기 위해 계속해서 다양한 분야의 특허를 취득하였는데, 이를 위해 40여 개에 이르는 각종 기술잡지와 산업잡지 등의 간행물을 분석하고, 향후 발전 방향에 대해 끊임없이 연구하며 발명을 해나갔다. 물론 이를 빠짐없이 특허로 등록하고 적극적으로 수익화함으로써 막대한 부를 창출했다. 현대에는 인터넷의 발달과 각종 자료의 확대로 레멜슨이 했던 작업이 상대적으로 쉽다고 생각된다. 하지만 현실에 대한 면밀한 분석력, 미래를 보는 눈, 가치를 최대화하려는 전략적 사고가 없다면, 가치 있는 특허의 창출과 이를 활용하는 것은 불가능할 것이다. 이러한 주체적 능력을 키우는 일이야말로 기업의 성쇠를 좌우할 결정적인 소프트 파워가 될 것은 의심의 여지가 없다.

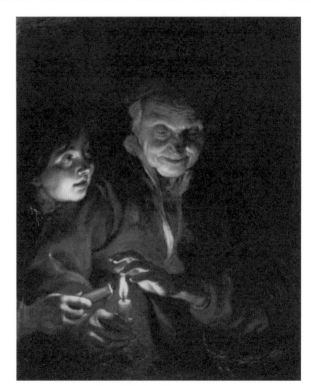

루벤스, <촛불을 든 노인과 소년>, 1616~1617

루벤스의 <촛불을 든 노인과 소년>과 특허 소송을 할 수 있는 자격

2017년 박근혜 전 대통령은 국정농단과 각종 비리, 사찰 및 블랙리스트 등으로 인해 실각했고, 이를 이끌어낸 시민들에게 독일 에버트 재단은 2017년 에버트 인권상을 수여 했다. 1994년 인권상이 만들어진 이래 특정 개인이나 단체가 아닌 특정 국가의 국민이 수상한 것은 처음이라고 한다. 폭력의 방식이 아닌 평화롭게 촛불을 들고 이 모든 일을 가능하게 한 우리 국민들에게 영광스러운 상이 수여된 것이다.

촛불집회는 이전의 시위방식과는 달리 시민들의 자발적이고, 주체적인 시위 문화를 만들어냈고, 새로운 시대 민주주의의 동력으로 작용하였다. 자각하고 성숙된 시민의식은 촛불로 대변되는 평화 시위와 저항의 형식을 만들었고, 이로 인해 대한민국의 민주주의 역사에 큰 획을 그었음을 많은 사람들이 인정하고 있다.

미술 분야에 있어서 촛불을 소재로 한 많은 작품이 있다. 그중 하나가 페테르 파울 루벤스Peter Paul Rubens, 1577~1640154의 <촛불을 든 노인과 소년A Boy Lighting a Candle from One Held by an Old Woman>이다.

바로크의 대가였던 루벤스와 관련한 이야기를 위해 1980년대 한국 TV에서 방영했던 일본의 애니메이션 <플란다스의 개>에 대한 이야기로 시작해 보자. 주인공 네로는 벨기에 플란다스 지방의 작은 마을에 사는 소년으로, 우유배달로 생계를 이어가는 할아버지와 늙은 개 '파트라슈'와 함께 살아간다. 네로는 그림 그리기를 아주 좋아했으나, 생활고에 어려움을 겪고 있었는데, 어느 날 할아버지마저 돌아가신다.

할아버지가 돌아가신 후 혼자 남은 네로는 자신이 애써 그린 그림을 공모전에 출품하지만, 크리스마스 이브에 낙선의 소식을 듣게 된다. 낙담한 네로는 마을의 한 성당 안에서 루벤스의 그림을 보며 '파트라슈'와 함께 얼어 죽는다. 평소에 이 성당에서 그림을 보려면 돈을 내야 했지만, 크리스마스에는 그림을 무료로 개방했기 때문에 네로가 그토록 보고 싶어 했던 루벤스의 그림을 죽기 직전에야 보게 된 것이다. 이것이 대략적인 <플란다스의 개>의 줄거리이다. 네로가 죽어가면서도 보고 싶어 했던 그림은 과연 어떤 그림일까? 그 그림은 바로 루벤스의 <십자가에서 내림Descent from the Cross>[155]과 <십자가를 세움The Raising of the Cross>[156]이었다. '플란다스'는 바로 이 그림의 작가인 루벤스의 활동무대였으며, 오늘날의 벨기에와 남부 네덜란드에 해당하는 '플랑드르' 지방을 말한다.[157]

루벤스는 17세기 바로크를 대표하는 화가로, 1577년 독일에서 태어났다. 그는 이탈리아를 중심으로 한 남유럽과 모국 플랑드르로 대표되는 북유럽의 미술을 종합하여 빛나는 색채와 생동하는 에너지로 가득한 바로크 양식을 확립했고,[158] 역동적인 동작과 강한 색감, 관능미로 가득 찬 그림을 추구했다. 루벤스의 <십자가에서 내려짐>은 세 폭으로 구성된 제단화[159]로, 벨기에의 안트베르펜Antwerpen 대성당에 소장되어 있다. 안트베르펜은 1920년 벨기에 동계올림픽의 개최지로도 유명하며, 네로가 죽음에 이른 곳이 바로 이 성당이다.

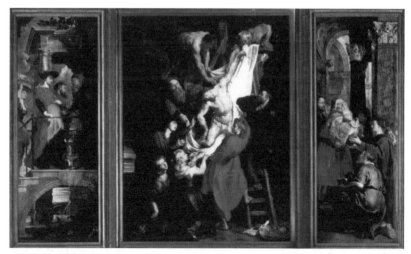

루벤스 <십자가에서 내림>, 1611~1613.

바로크Baroque160는 '일그러진 진주'라는 의미의 프랑스어로, 르네상스 이후 17세기에서 18세기에 걸쳐 융성했던 예술 사조이다. 르네상스 미술의 단정하고 우아한 고전 양식에 대한 반발로 태동한 바로크는 전체에 종속되는 부분들의 조화와 균형을 강조했으며, 과격한 운동감과 극적인 효과를 중시했다. 조각과 건축에서도 거대한 양식, 곡선의 활용, 자유롭고 유연한 접합 부분을 강조했다. 사회경제적으로는 신흥 부르주아들의 축적된 부에 기반하여 이들의 화려하고 장식적인 욕구가 반영된 것으로, 부르주아 계급은 바로크 작가들의 주된 고객이었다. 바로크 미술의 특징은 역동적인 형태의 포착과 더불어 빛과 어둠의 강렬한 대비이다. 이러한 양식은 이탈리아 밀라노 출신의 미켈란젤로 메리시 다 카라바조$^{Michelangelo\ Merisi\ da\ Caravaggio,\ 1571~1610161}$로부터 이어져 왔으며, 바로크 미술의 정점을 찍은 화가가 디에고 벨라스케스$^{Diego\ Rodriguez\ de\ Silva\ y\ Velazquez,\ 1599~1660162}$, 렘브란트$^{Rembrandt\ Harmenszoon\ van\ Rijn,\ 1606~1669163}$, 루벤스이다.

루벤스의 위의 그림을 보면, 예수의 몸에 밝은 핀 조명을 쏘고 있는 것 같이 주

카라바조, <홀로페르네스의 목을 자르는 유디트>, 1599

위 배경과 인물 사이의 명암 대비가 강렬하다. 루벤스는 강조하고 싶은 오브제^대^상에 강한 빛을 나머지 부분에 어두운색과 대비하여 강조하는 방식을 사용했다. 이처럼 극단적인 명암대비를 사용하여 극적인 효과를 얻는 기법을 테네브리즘 Tenebrism164 또는 키아로스쿠로Chiaroscuro165라고 한다. 바로크 최초의 화가로 일컬 어지는 카라바조에 의해 처음으로 사용된 이 기법은 바로크 화가들에 의해 계 승되었다. 카라바조의 그림 <홀로페르네스의 목을 자르는 유디트Judith Beheading Holofernes>를 보면 명암의 대비 효과를 통해 유디트가 적장인 홀로페르네스의 목을 자르는 극적인 장면을 표현하고 있다.

또한 이러한 명암대비의 효과를 볼 수 있는 작품 가운데 우리에게 유명한 작 품을 하나 더 언급하자면, 요하네스 페르메이르Johannes Vermeer, 1632~1675166의 <진 주 귀걸이를 한 소녀Girl with a Pearl Earring>167를 들 수 있다. 그의 생애에 대해서는

페르메이르, <진주 귀걸이를 한 소녀>, 1665

알려진 바가 별로 없으며,[168] 남아있는 작품도 30여 점에 불과하다. 미술사적으로 많이 알려지지 않은 화가였지만, 그의 사후 200년이 지난 19세기 중엽에 이르러서야 재평가되어 진가를 인정받게 된다. '북유럽의 모나리자'로 불리는 <진주 귀걸이를 한 소녀>는, 피터 웨버Peter Webber가 역사소설가인 트레이시 슈발리

LED 촛불

리오운의 LED 촛불 제품

루미나라 회사 로고

에^{Tracy Chevalier}의 소설을 영화화한 <진주 귀걸이를 한 소녀>가 2004년 개봉하여 우리에게 더욱 유명해졌다.

지난 2016년 말부터 2017년 초에 이르는 수십 번의 촛불집회 결과, 대한민국의 민주주의는 커다란 진보를 이루었다. 집회에서 시민들의 손에 들렸던 촛불은 우리 사회 각성한 시민의 상징이었다. 처음에는 실물의 양초를 들고나왔다가 촛불이 바람에 꺼지는 일이 잦아지자, 이후 바람에도 꺼지지 않는 LED 촛불이 대세가 되었다. LED 촛불은 껐다 켰다 하기 쉬우며, 휴대도 간편할 뿐 아니라, 바람과 빗줄기에도 꺼지지 않아 많이 사용되었다. 당시 시민들이 가지고 나온 LED 촛불은 가격도 상당히 저렴했는데, 대부분 중국에서 제조된 제품이었다.

이러한 LED 촛불과 관련하여 흥미로운 미국의 특허침해 소송이 있었는데, 이에 대해 살펴보자.

LED 촛불을 전 세계에서 가장 많이 만들어 파는 회사는 리오운 전자^{Liown Electronics}다. 이 회사는 1999년 설립된 중국 회사로, 미국 특허를 250건 이상 보유하고 있는 특

미술로 읽는 지식재산

허권자이기도 하다.

반면, 루미나라^{Luminara} Worldwide는 미국의 회사로, 디즈니^{Disney Enterprises}의 특허 몇 개에 대해 라이선스를 가지고 있는 회사이다. 디즈니가 특허권자이고, 루미나라는 디즈니의 특허발명을 실시하기 위해 디즈니로부터 라이선스를 받은 라이선시^{Licensee169}인 것이다. 디즈니의 테마파크인 디즈니 월드에는 우리

디즈니의 특허 8,696,166의 도면

나라의 '귀신의 집'과 같은 '헌티드 맨션^{Haunted Mansion}'이라는 시설이 있다. 이러한 곳은 성격상 당연히 공포스러운 분위기를 연출해야 하는데, 이를 위해 내부 곳곳에 촛불을 필수적으로 사용해야 한다. 그런데 일반적인 촛불은 사람이 계속 새로운 초로 교체해 주어야 할 뿐 아니라, 쉽게 꺼지는 단점이 있고, 게다가 화재의 위험이 있어 사용하기가 불편하다. 그 대안으로 오늘날에는 LED 촛불을 사용하고, 디즈니 월드의 헌티드 맨션 역시 LED 촛불을 사용하고 있는데, 이에 관한 특허침해 소송이 제기된 것이다.

앞서 이야기한 바와 같이, 루미나라는 특허권자인 디즈니로부터 미국특허 8,696,166호를 비롯한 몇 개의 특허에 대한 라이선스를 받은 상태였다. 루미나라는 디즈니로부터 라이선스를 받은 특허를 이용한 LED 촛불을 제조하여

United States Court of Appeals for the Federal Circuit

LUMINARA WORLDWIDE, LLC,
Plaintiff-Appellee

v.

LIOWN ELECTRONICS CO. LTD., LIOWN
TECHNOLOGIES/BEAUTY ELECTRONICS, LLC,
SHENZHEN LIOWN ELECTRONICS CO. LTD.,
BOSTON WAREHOUSE TRADING CORP., ABBOTT
OF ENGLAND (1981), LTD., BJ'S WHOLESALE
CLUB, INC., VON MAUR, INC., ZULILY, INC.,
SMART CANDLE, LLC, TUESDAY MORNING
CORP., THE LIGHT GARDEN, INC., CENTRAL
GARDEN & PET COMPANY,
Defendants-Appellants

AMBIENT LIGHTING, INC.,
Defendant

2015-1671

Appeal from the United States District Court for the
District of Minnesota in No. 0:14-cv-03103-SRN-FLN,
Judge Susan Richard Nelson.

Decided: February 29, 2016

루미나라 v. 리오운 판결문 표지

디즈니 월드에 공급하고 있었다. 그런데, 리오운이 루미나라의 제품과 유사한 LED 촛불을 제조하여 판매하자, 루미나라는 자신이 라이선스를 가지고 있는 특허권을 침해했다고 주장한 것이다. 소송에 앞서 2010년 초부터 루미나라는 리오운과 접촉하여 협상을 했으나 양 당사자의 입장 차이로 인해 합의에 이르지 못하였다. 협상의 결렬에도 불구하고 리오운은 LED 촛불 제품을 여전히 계속 제조하여 판매했다.

한편, 리오운은 특허권자인 디즈니와 직접 라이선스 계약을 맺은 바 있었는데, 이 계약에서 디즈니의 특허를 리오운이 사용할 수 있는 범위가 제한적이었다. 그러나 리오운은 자신이 실시할 수 있는 범위를 무시하고 계약상에 허용된 범위를 넘어 디즈니의 특허발명을 실시하였다. 이에 따라 루미나라는 특허침해를 이유로 2014년 리오운에 대해 소송을 제기했는데, 리오운이 디즈니의 미국 특허 8696166호를 침해했다는 것과 함께 불법행위를 하고 있으며, 상표권까지 침해했다는 주장을 포함한다.

미네소타 연방 지방법원의 1심 결과 리오운이 해당 특허를 침해한 것으로 인정되었고, 이에 따라 리오운은 관련 제품의 생산 또는 판매 행위를 중지하고, 기

존의 제품도 리콜하라는 명령을 받는다. 디즈니의 해당 특허는, LED 촛불에 진짜 촛불처럼 흔들리며 깜박이는 효과를 주는 기술에 관한 것이었는데, 디즈니는 2008년부터 루미나라에게 이 효과가 있는 LED 촛불을 제조하여 판매할 수 있는 라이선스를 주었다. 이 판결에 대해 리오운은 불복하여 항소하였고, 2심인 미국의 연방 항소법원은 2016년 2월, 미네소타 연방 지방법원의 1심 판결을 취소하고, 1심이 이루어진 지방법원으로 돌려보내 사건의 판결을 다시 하도록 했다. 그러면 1심의 판결이 뒤집힌 것인데, 그 이유는 무엇이었을까?

일단 리오운이 항소를 하면서 주장한 것은 두 가지였다. 첫째, 루미나라가 독점적 실시권자Exclusive Licensee가 아니므로 소송을 할 자격이 없다는 것이었고, 두 번째로는 해당 특허가 무효라는 주장이었다.

먼저, 루미나라의 소송에서의 자격에 대한 항소법원의 판결에 의하면, 법원은 루미나라가 독점적 실시권자가 아니므로 소송을 할 권한이 없다는 리오운의 주장을 인정하지 않았다. 리오운의 주장은 다음과 같았는데, 디즈니와 루미나라의 라이선스 계약에 의하면 디즈니는 루미나라 이외에 자신의 다른 계열사에도 중복적으로 라이선스를 주어 특허발명을 실시하도록 할 수 있는 권한이 있다는 것이다. 디즈니가 루미나라 외에도 자신의 특허권을 이용할 자신의 계열사에 새로운 라이선스 계약을 자유롭게 할 수 있다면, 루미나라는 실시권자 중 하나에 불과하게 되어 독점적인 실시권자가 아니라는 것이 리오운의 주장이었다. 하지만 법원은 리오운의 해석은 타당하지 않으며, 계약의 내용을 보면 디즈니가 계열사의 운영에 대한 권한을 가지는 것이지, 해당 특허권에 대한 라이선스를 자유롭게 줄 수 있는 것으로 볼 수 없다고 해석하였다. 디즈니와 루미나라 사이의 계약에 대해 법원과 리오운은 다른 해석을 한 것이다. 법원은 결론적으로, 루미나라와 디즈니 간의 라이선스 계약은 특허에 대한 독점적 실시계약이며, 디즈니나

그 계열사에 주어지는 권한은 특허에 대한 라이선스나 소송으로 얻는 이익을 배분받을 권리만을 준 것으로 해석하였다. 즉, 특허발명을 실시할 수 있는 권리는 루미나라가 독점하고, 만일 라이선스나 소송으로 이익을 얻으면 그 이익을 디즈니와 그 계열사가 분배받을 수 있도록 한 것에 불과하다는 것이다. 따라서 디즈니가 보유한 권리는 루미나라의 독점적 실시권에 영향을 주지 않아 루미나라는 독자적으로 소송을 할 수 있는 독점적 실시권자에 해당한다. 다만, 이 판결에서는 디즈니의 해당 특허권이 무효가 될 가능성이 있다고 보아, 1심 판결을 취소하고 지방법원으로 사건을 환송하였다.

특허침해 소송을 할 수 있는 자격인 원고적격Standing에 대한 이전의 미국 판례를 보면, 만일 소송의 당사자가 특허권자가 아니어도 독점적인 실시권자Exclusive Licensee라면 소송을 할 수 있는 권한이 있다고 본다. 다만 소송의 원고가 될 수 있는 독점적인 실시권자로 인정되려면 실시권자가 해당 특허에 대한 모든 실질적인 권리All Substantial Rights를 가져야 한다. 실시권자가 모든 실질적인 권리를 가지는지 여부는 라이선스 계약의 내용을 살펴 당사자 간에 모든 실질적인 권리를 이전한 것으로 인정되는지 여부를 따져봐야 하는 것이고, 계약의 제목이나 명목만으로 판단해서는 안 된다는 것이 미국법원의 태도이다. 이는 우리나라의 제도와 대비된다. 우리나라의 경우 전용실시권은 특허청에 전용실시권에 대한 등록을 하여야 그 권리가 유효하고, 전용실시권자는 해당 특허발명을 독점적으로 실시(특허권자도 전용실시권이 설정된 범위에서는 자신의 특허발명을 실시할 수 없음)할 수 있어 소송을 제기할 권한이 있다. 물론 한국에서 전용실시권자가 아닌 통상실시권자는 소송을 할 수 있는 자격이 없다. 반면, 한국과 달리 미국에서는 등록해야만 권리가 인정되는 '전용실시권'과 같은 제도가 없으며, 당사자 간의 계약이 우선한다는 사적 자치의 원리에 따라 라이선스 계약을 하는 당사자 간에

SPH America의 소송 히스토리

자유롭게 계약의 조건을 설정할 수 있다. 따라서 당사자 간의 계약 내용을 실질적으로 분석하여 해당 특허권에 대한 '모든 실질적인 권리'를 이전한 것인지 여부를 판단하여야 한다는 것이다. 만일 '모든 실질적인 권리'의 이전이 없다면 실시권자가 단독으로 소송을 제기할 수 없게 되며, 특허권자와 공동으로 소송을 제기하는 것만 허용된다. 또한 일단 특허 소송을 단독으로 제기할 수 없는 자가 제기한 소송은 소송의 과정에서 다시 합법적으로 치유될 수 없다. 왜냐하면, '소송을 할 수 있는 자'가 소송을 제기해야 한다는 것은 원고가 소를 제기하는 때에 충족되어야 할 조건이기 때문이다.

　이와 유사한 문제가 우리나라 전자통신연구원ETRI과 관련된 사건에서도 쟁점이 된 적이 있었다. 이는 한국전자통신원ETRI이 자신의 특허에 대해 SPH America라는 소송을 대행할 주체에게 라이선스를 주어 소송을 수행하게 한 것이 문제가 된 소송이었다. SPH는 한국전자통신원의 특허에 대한 독점적인 라이선스 권리를 가지고 2008년부터 2014년에 사이에 노키아, 애플, 에이서, ZTE, 버라이즈, 삼성전자, 화웨이 등 여러 회사를 상대로 특허침해 소송을 진행하였다.

그런데 여러 피고 중 하나인 화웨이가 SPH의 원고적격소송을 수행할 수 있는 자격에 대해 문제를 제기하게 된다. 2017년 4월, 법원은 ETRI와 SPH 간의 라이선스 계약의 성격이 SPH가 독자적으로 소송을 수행할 수 있는 독점적 실시권자에 해당하지 않는다는 이유로 소송을 각하Dismiss했다. ETRI와 SHP 사이의 라이선스 계약 내용을 보면, 1) SPH가 ETRI의 허락 없이 합의에 이르거나 소송을 취하 내지 포기하는 등의 독자적인 소송에 대한 결정을 할 수 없고, 제3자에게 라이선스를 독자적으로 수여 할 수 없으며, 2) ETRI가 이전에 발표한 내용을 보더라도 단순히 소송을 대행할 수 있는 정도를 SPH에 허락한 것에 불과하고, 3) 이전에 있었던 삼성과의 소송 및 화해계약에서도 ETRI가 모든 실질적인 결정을 한 것으로 보아도 SPH가 독자적으로 소송을 제기할 수 있는 독점적 실시권자로 인정되지 않는다는 것이 그 이유였다.

결론적으로, 미국 소송에서는 '특허권자' 또는 특허권자로부터 '모든 실질적인 권리'를 받은 독점적인 실시권자만 소송을 제기할 수 있으며, 실시권자가 '모든 실질적인 권리'를 수여 받았는지 여부는 계약상 나타난 내용 및 당사자의 의사를 종합적으로 판단하여 결정한다는 것이 법원의 입장이므로 유의해야 한다. 그렇지 않으면, 소송을 할 수 있는 자격인 원고적격이 없다고 하여 소송이 각하되는 결정적인 손해를 볼 수 있게 되므로, 실시권자라이선시의 입장에서는 계약을 체결할 당시부터 반드시 유념하여야 한다. 참고로 독점적 실시권자가 단독으로 소송을 제기할 수 없는 나라는 캐나다, 영국, 호주 등이며, 단독으로 소송을 제기할 수 있는 나라는 한국을 비롯하여 독일, 프랑스, 이탈리아, 네덜란드 등이다. 반면 일본은 등록된 전용실시권자의 경우에만 가능하나, 침해금지를 청구하지 않고 손해배상만 청구하는 경우에는 등록이 되지 않은 독점적 실시권자도 원고로서 소송이 가능하다. 네덜란드의 경우 특허권자가 명시적으로 소송을

미술로 읽는 지식재산

할 권한을 수여 한 경우에는 실시권자가 침해소송을 할 수 있고, 중국의 경우에는 특허권자가 소송을 하지 않는 경우에만 독점적 실시권자가 단독으로 소송을 제기할 수 있다.

이브 클라인, <IKB 191>, 1962

이브 클라인의
<IKB 191>과 색채 상표

이브 클라인Yves Klein, 프랑스 발음으로
는 이브 클랭, 1928~1962은 8년간의 짧은
작품활동 끝에 서른넷에 심장마비
로 요절한 바디 아트Body Art의 선구
자이자 누보 레알리즘Nouveau Real-
isme; New Realism의 주도자였으며, 당

이브 클라인

시 미국을 중심으로 번성하고 있던 추상표현주의에 대항한 운동을 유럽에서 이
끌었다. 프랑스 니스에서 태어난 이브 클라인은 미술교육은 거의 받지 않았고,
일본에서 유도를 배워 돈을 벌기도 하는 등 특이한 이력을 가진 아티스트였다.

작가로 활동하기 시작한 후, 클라인은 파리에 정착하여 모노크롬MonoChrome
회화를 선보인다. 모노크롬 회화는 커다란 캔버스를 하나의 색으로 균일하게
칠하는 방식으로, 특히 클라인은 스스로 안료를 섞어 새롭게 만들어낸 청색에
'인터내셔널 클라인 블루International Klein Blue, IKB'라는 이름을 붙였다. 그는 이 색
이야말로 비물질적인 형이상학적 특성과 무한한 의미가 있다고 주장했다. 그는

빨강, 오렌지색, 녹색, 금색 등의 다른 색으로도 작업했지만, 가장 유명한 것은 IKB이다. 이브 클라인은 에두아르 아담^{Edouard Adam}이라는 파리의 미술상과 함께 IKB를 제조하였는데, 그들은 로도파스 엠에이^{Rhodopas MA}라는 푸른색 안료에 고착액인 폴리비닐 아세테이트^{Polyvinyl Acetate}라는 합성 레진을 섞어 만들었다. 이브 클라인은 IKB의 색깔을 만드는 방법에 대한 특허를 프랑스 특허청에 등록^{No. 63471}까지 한다. 그는 이 색을 "모든 기능적 정당화로부터 해방된, 파랑 그 자체"라고 하며, IKB를 사용하여 거의 200여 점에 달하는 작품을 발표했다. IKB 작품에 붙은 숫자^{앞의 그림에서} '191'는 이브 클라인이 사망한 후 그의 미망인이 작품의 구별을 위해 붙인 숫자이다. 클라인은 자신의 작품에 제목을 붙이지 않았고, 모노크롬 작품의 특성상 숫자로 구분하지 않으면 작품을 구별하기 어렵기 때문에 궁여지책으로 번호를 붙인 것이다.

이브 클라인은, 1960년에는 파리의 국제현대미술갤러리에서 <청색 시대의 인간측정학^{Anthropométries de l'époque bleue}>이라는 퍼포먼스 작품을 선보였다. 이 작품은 회화용 붓을 사용하지 않고, 나체의 여성들을 붓의 대용으로 삼아 청색 안료를 몸에 바르고 온몸으로 형태를 그린 것이다. 이때 클라인 자신은 7명의 악사에게 연주를 시키면서 지휘를 했는데, 연주된 음악 역시 그가 작곡한 것으로, 20분간 하나의 음만 연주하고 20분간 아무런 연주를 하지 않는 <심포니 모노톤-정적^{Symphonie Monotone-Silence}>이라는 곡이었다. 이 퍼포먼스는 후일 미국의 작곡가인 존 케이지^{John Cage, 1912~1992}의 <4분 33초>라는 작품에 영향을 미쳤다. 존 케이지의 작품은 피아니스트가 자리에 앉아 4분 33초 동안 아무런 연주를 하지 않는 퍼포먼스로 유명하다. 또한 이브 클라인의 작품은 각종 기행적 퍼포먼스를 실현한 플럭서스^{Fluxus}의 기수 요제프 보이스^{Joseph Beuys, 1921~1986}에게도 큰 영향을 주게 된다.

이브 클라인의 <청색 시대의 인간측정학> 퍼포먼스 결과 나온 작품, 1960

이브 클라인이 미술사에서 차지하는 위치에 대해서는 <1945년 이후의 미술 운동>의 저자인 에드워드 루시 스미스의 말에서 단적으로 살펴볼 수 있다. 스미스는 이브 클라인에 대해 "유럽의 네오 다다이스트 중 가장 중요한 인물은 이브 클라인임에 틀림없다. 클라인이 무엇을 만들었나 보다 무엇을 했는가, 즉 행위의 상징적 가치 때문에 중요한 의미가 있는 예술가 중 하나이다. 그는 예술가는 단 하나의 진정하고 완전한 창조를 이루어내는 존재라고 생각하는 최근의 경향을 보여주는 예술가이다"라고 한 바 있다.

이브 클라인의 IKB 작품들은 여러 방면으로 문화적 영향을 미쳤는데, 2010년 윌리엄 깁슨William Gibson의 소설 <제로 히스토리Zero History>의 주인공이 입고 있는 수트의 색깔로 등장하였고, 호주에서는 "이브 클라인 블루Yves Klein Blue"라는 이름의 록 밴드가 활동하는가 하면, 1991년 처음 만들어져 세계 각지에서 활발히 활동하고 있는 퍼포먼스 아트 그룹 "블루 맨 그룹Blue Man Group"의 퍼포먼스에도 큰 영향을 미쳤음을 알 수 있다.

다시 이브 클라인의 처음 그림으로 돌아가 보자. 그림에 쓰인 안료는 이브 클라인이 프랑스 특허청에 등록한 특허였다는 것은 이미 이야기한 바 있다. 그런데

이브 클라인의 <IKB 191>과
색채 상표

좀 의문이 생긴다. 이브 클라인의 IKB 같은 단일한 색깔도 상표가 될 수 있을까? 이처럼 하나의 색깔을 상표로 등록시켜주면 상표권자의 허락 없이 다른 사람들은 그 색깔을 사용할 수 없다는 결과가 되니 문제가 되지 않을까라는 의문이다.

결론부터 말하자면, 우리나라 2007년 개정 상표법에 따르면 색채만의 상표를 인정하고 있다. 상표는 나의 상품과 타인의 상품을 구별할 수 있는 능력(이를 '식별력'이라고 한다)이 있어야 상표로서의 기능을 하게 되고, 상표권으로 등록을 받을 수 있다. 예를 들어 애플이라는 상표를 보면, 그 상표가 부착된 제품은 소비자가 아이폰, 아이패드, 컴퓨터 등을 만드는 애플사에서 만든 것이라는 인식을 하게 된다. 이처럼 어떤 상품(아이폰)이 특정한 출처(애플)로부터 나온 것임을 소비자가 인식하는 상표의 기능이 '식별력'이라고 할 수 있다. '식별력'이 있어야만 상표로서 등록을 허용하는 취지는 소비자가 특정한 출처에 대한 믿음을 가질 수 있도록 하여 소비자를 보호하고자 하는 것이다.

식별력이 없는 상표도 많은데, 대표적으로 해당 제품의 일반적인 명칭을 사용하는 상표이다.[170] 예를 들어 커피에 'Caffe Latte', 복사기에 'Copier', 포장용 필름에 '랩' 등은 일반적으로 소비자들이 해당 제품의 명칭으로 사용하는 보통 명칭에 해당하기 때문에 상표로 등록할 수 없다. 또한, 관용적으로 사용되거나 상품의 품질이나 원재료 등을 나타내는 말도 상표로 등록할 수 없는데, 예를 들면 식당에 '가든', 직물에 'TEX', 코냑에 '나폴레옹', 신용카드에 'EasiCard' 같은 것들이 그 예가 될 수 있다.[171]

또한, 유명한 지역의 명칭인 '종로', '서울', '경주', '뉴욕'과 같은 것은 상표로서 식별력이 없다.[172] 따라서 '종로학원', '서울막걸리', '경주빵'이나 '뉴욕제과'와 같은 것은 상표로서 등록받지 못하는 것이 원칙이다. 실제 더 코카-콜라 컴퍼니가 커피에 'GEORGIA'를 상표로 출원하였지만 거절되었고, 이에 불복하는 소송

을 특허법원에서 진행하였으나 2011년 최종적으로 거절된 바 있다. 'GEORGIA' 가 커피의 주요 산지는 아니지만 일반 수요자의 입장에서 보면 상품의 산지로 오인할 수 있기 때문이었다. 다른 예로 흔히 있는 성姓이나 명칭도 상표로 등록을 받을 수 없는데,[173] 예를 들어 '김&박 사무소', '강씨공방', '김여사부대찌개' 같은 것들이다.

이처럼 '식별력'이 없는 상표를 어느 한 사람에게 독점시키는 것은 공익에 반하기 때문에 상표로서 등록받을 수 없는 것이 원칙이다. '원칙'이라고 한 것은 예외적으로 등록을 받을 수 있는 경우가 있기 때문이다. 오랜 기간동안 어느 하나의 사업자가 적극적으로 상표를 사용하여 그 상표를 보면 누가 만들어 파는 제품인지 소비자의 입장에서 현저하게 인식되어 혼동할 우려가 없는 경우이다. 이러한 경우는, 원래 식별력이 없는 상표이지만 사용에 의해 식별력을 취득하였다고 인정하여도 소비자에게 혼란을 주지 않으므로 등록을 허용해 준다.[174] 이러한 대표적인 것은 2008년 한국의 대법원 판결에 의해 인정된 'K2' 상표이다. 'K2' 상표의 경우, 20여 년간 등산화 등의 상품에 사용함으로써 소비자들이 상품의 출처를 혼동할 우려가 없어 특정인에게 독점적인 권리를 주더라도 공익에 반하지 않는다. 'K2'나 '3M'과 같이 로마자 알파벳 한자와 숫자를 결합한 상표는 너무 간단하여 등록을 허용하지 않는 것이 원칙이나,[175] 상표의 출원 전에 그 상표가 누구의 상품을 표시하는지 현저하게 인식되는 경우에 해당하여 상표로서 등록을 받을 수 있도록 한 것이다.

이러한 법리는 우리나라뿐 아니라 미국이나 일본, 유럽 등 세계 대다수의 국가에서 인정하고 있다. 예를 들어, 네슬레는 유럽연합 지식 재산청European Union Intellectual Property Office, EUIPO에 '4 핑거 킷캣⁴ Finger KitKat'에 대한 형상을 입체상표로 등록받았는데, 이에 대해 경쟁사인 몬데레즈가 해당 상표가 식별력이 없다

네슬레의 '4 핑거 킷캣'

고 주장하며 등록상표의 취소를 신청한 사건이 있었다. '4 핑거 킷캣'은 우리가 흔히 볼 수 있는 초콜릿 바의 모양인데, 4개의 길쭉한 모양으로 잘릴 수 있도록 디자인된 형상의 제품이다. 이 취소신청은 2012년 거절되어 정당하게 등록된 상표로 인정되었는데, 그 이유는 '4 핑거 킷캣'의 모양이 유럽연합 내에서 사용에 의해 식별력을 획득하였기 때문이었다.[176] 이처럼 유럽에서도 사용에 의해 식별력을 취득하면 원래 식별력이 없는 상표도 등록이 가능할 수 있다.

그러면 색깔만으로 상표등록을 시켜주는 것이 문제가 없을까? 이에 대해 많은 논란이 있었지만, 색깔만으로 된 상표라 할지라도 일정한 조건이 만족되면 상표로서의 기능을 할 수 있으므로, 등록을 허용하는 것이 최근 선진국들의 태도이다. 원래 색채는 소비자의 입장에서는 구별이 어려울 수 있고, 어느 한 사람에게 독점을 인정하다 보면 사용할 수 있는 색깔이 부족해질 뿐 아니라,[177] 어느 특정인에게 색채를 독점시키는 것이 불공평하다는 공익적인 문제가 있어 등록을 해주는 것이 불합리하고 공익에 반한다는 것이 이전의 입장이었다. 하지만, 거래계와 소비자의 입장에서 보면 색채만으로도 누가 만들어 판매하는 제품인지 알 수 있는 특정한 출처로서의 기능을 할 수 있다는 것이 공통된 인식이다. 하지만 이를 무제한적으로 인정하는 것은 향후 큰 문제의 소지가 있어 일정한 요건 하에 색채만의 상표를 등록 시켜 주고 있다. 등록을 받을 수 있는 요건을 살펴보면, 첫째로 위에서 본 바와 같이 사용에 의한 사후적인 식별력Secondary Meaning을 가져야 한다. 원래 색채 자체를 상표로 사용하는 것은 다른 상품과 구별되는 식별력을 가질 수 없는 것이 원칙이므로, 어느 특정인이 오랜 기간 사용을 함으로써 타인의 상품과는 구별되는 식별력을 획득하여야 하는 것이다. 두 번째로 색깔

자체에 어떤 기능성이 있으면 안 된다.
예를 들어 미국에서 색깔에 특별한 기
능이 있어서 상표등록이 되지 않은 경
우를 보면, 분홍색의 외과용 붕대는 백
인의 피부색과 비슷하여 기능적이어서

퀼리텍스의 녹금색 다림질판

등록할 수 없다고 했고, 배탈 치료를 위한 약의 경우 특정한 색깔이 정신적으로
안정을 가져다주는 기능이 있기 때문에 기능적이라고 하기도 했다. 이러한 경우
어느 한 사람에게 독점을 주는 것이 부당하기 때문이다.

그러면 이렇게 단일한 색채만으로 된 상표와 관련한 분쟁을 살펴보자.

색채 상표와 관련된 분쟁이 미국에서 많이 있었는데, 대표적인 사건이 1995년
퀼리텍스Qualitex사가 출원했다가 등록받지 못한 녹금색Gold green의 다림질 패드
에 대해 이를 상표로서 등록해 주어야 하는지를 판단한 미국 대법원의 판결이
었다. 어떤 대표적인 색깔은 관련 업계에서 모두 사용하고 싶어 하는 경향이 있
다. 예를 들어 크리스마스 관련 제품에는 빨간색과 초록색을 모두 쓰고 싶어 하
지 않겠는가? 그런데 녹금색은 다림질 패드를 만드는 모든 업체가 사용하기 원
하는 색깔이었다고 한다.

미국 연방대법원은, 색채에 대해 소비자가 혼동을 일으킬 수 있다는 혼동 가
능성Likelihood of Confusion은 상표권의 침해 여부를 가릴 때 판단하면 된다고 보았
다. 또한, 색채를 상표로 인정하다 보면 다른 사람들의 입장에서는 자신이 사용
할 수 있는 색깔이 점점 없어진다는 색채고갈론Color Depletion Theory이 반론으로
대두되었지만, 법원은 단일한 색채를 특정 상품의 상표로 사용하여도 다른 많
은 색깔을 대체적으로 사용할 수 있으므로 문제가 되지 않아 단일한 색채에 대
한 상표등록을 인정할 수 있다고 판단하였다. 그 이전에는 단일한 색채만을 상

크리스찬 루부탱의 색채 상표 크리스찬 루부탱(왼쪽)과 이브 생 로랑(오른쪽)의 하이힐 비교

표로 등록하는 것이 불가능했으나, 기존의 입장을 선회하여 색채만의 상표를 등록 가능하게 한 역사적인 판결이었다. 이후 여러 가지 색채 상표가 등장하게 되는데, 그 예를 들어 본다.

먼저 크리스찬 루부탱Christian Louboutin의 빨간색 구두 밑창이다.

프랑스의 고급 하이힐을 만드는 회사인 크리스찬 루부탱이 등록한 상표상표 등록 US 3362597로, 등록된 색채 상표는 '차이니스 레드Chinese Red'였다.178 이러한 붉은 색의 구두 밑창은 프랑스의 루이 14세가 자신의 춤 솜씨를 돋보이게 하기 위해 처음으로 신기 시작한 것이었고, 유럽의 왕실에 유행이 되기도 했었다. 역사는 오래되었지만 크리스찬 루부탱이 1992년부터 붉은색 구두 밑창을 상업적으로 사용하기 시작했고, 미국에 2007년 상표로 출원하여 2008년 등록을 받게 된다. 출원의 설명을 보면, "이 색깔은 빨간색이며, 마크로서의 특징을 갖는다. 이 마크는 에나멜 빨간색의 신발 바닥이다. 점선의 라인은 지정된 마크가 아니나, 마크의 위치를 보여주기 위해 그려진 것이다(The color(s) red is/are claimed as a feature of the mark. The mark consists of a lacquered red sole on footwear. The dotted lines are not part of the mark but are intended only to show placement of the mark)"라고 기재되어 있다.

그런데, 같은 색깔의 바닥을 가진 하이힐을 이브 생 로랑^{Yve Saint Laurent}이 만들어 팔자, 크리스찬 루부탱이 상표권 침해를 이유로 2011년 뉴욕 연방지방법원에 소송을 제기한다. 소송에서 1심 지방법원은 크리스찬 루부탱의 상표는 기능적이어서 등록받을

티파니의 티파니 블루 박스

수 없다고 판단하였고, 색깔이 장식적이고 미학적인 필수요소가 되는 패션 산업에서 단일 색채의 상표등록은 허용될 수 없다고 하였다. 크리스찬 루부탱은 이 판결에 불복하여 항소하였는데, 2심인 제2 연방 항소법원은 위에서 언급한 퀄리텍스 판례와 1심의 판결이 부합하지 않는다고 보아 1심 판결을 파기하게 된다. 패션업계라고 해서 다른 업계와 다르게 볼 수 없다는 것이다. 이 판결로 결국 크리스찬 루부탱의 하이힐의 빨간색 바닥 상표는 살아남게 되었다.

다른 예를 들어보면, '티파니 블루^{로빈 에그 블루, Robin Egg Blue}'의 상표권을 들 수 있다. 널리 알려진 보석 브랜드인 티파니^{Tiffany & Co.}가 자신의 푸른색 박스에 대해 등록을 받은 것이다. 회사는 박스에 대한 색채 상표^{US 2359351}를 2000년 등록받았고, 이 외에도 같은 색깔에 대해 쇼핑백^{US 2416795}, 카탈로그의 표지^{US 2416794}에도 상표로서 등록받았다. 티파니는 자신의 상표권을 가지고 비슷한 색깔을 사용하는 보석회사 및 소매상을 상대로 소송을 한다. 한편 티파니는 크리스찬 루부탱 사건의 항소심에서 루부탱을 지지하는 법정 의견^{Amicus Curiae179}을 내기도 하였는데, 만일 크리스찬 루부탱의 상표권이 인정되지 않으면 티파니 자신의 색채 상표권도 무효가 될 수 있는 처지였기 때문에 크리스챤 루브탱의 상표가 살아남기를 바랬던 것이다.

또 다른 예로 2017년 10월 17일 미국의 켄터키 연방지방법원은 미국의 농기계

디어사의 상표

핌코의 장치

제조업체인 디어 앤 컴퍼니^{Deere & Company}가 제기한 상표권 침해소송에 대한 판결을 한다. 디어 앤 컴퍼니는 녹색과 노란색으로 이루어진 농기계 제품에 대한 상표권자였다. 켄터키주에서 씨앗을 뿌리는 장치를 제조하는 핌코^{FIMCO, Inc.}를 상대로 디어 앤 컴퍼니가 소송을 제기했는데, 디어 앤 컴퍼니의 주장은 핌코의 장치가 녹색과 노란색으로 이루어진 자신의 색채 상표권을 침해했다는 것이었다. 법원은 디어 앤 컴퍼니의 녹색과 노란색으로 이루어진 상표는 1960년대 말부터 유명했기 때문에 핌코가 이러한 디어 앤 컴퍼니의 유명세를 악용하여 고의로 같은 색깔을 사용함으로써 소비자들에게 혼동을 주었다고 판단한다. 따라서 핌코는 이러한 색깔을 사용해서는 안 되므로 침해금지명령을 하는 동시에, 이러한 침해행위 중지에 대한 계획을 60일 내로 제출하라고 명령했다.

우리나라에서는 아직 색채 상표와 관련한 상표권 침해소송은 없는 것으로 보이지만, 색채 상표를 등록한 예는 늘고 있다.

우리나라에서 처음으로 색채 상표로 등록받은 상표는, 하리보^{Haribo}의 자회사인 리고 트레이딩스 에스 에이^{RIGO Tradings S. A.}가 과자류를 제품^{지정상품}으로 하여 골드 컬러^{Gold Color}를 2016년 6월에 등록한 것이다. 하리보는 젤리의 일종인 구미 베어^{Gummy Bear}를 1922년 개발하였고, '골드-베어스^{Gold-Bears}'라는 상품으로 전 세계에 판매해 왔는데, 포장지에 사용하는 '골드 컬러'를 상표로서 등록한 것이다.

최근에는 기존의 전통적인 상표의 개념을 넘어 색깔이 상표가 되는 시대이다. 이브 클라인은 당시에는 상표로 색채를 등록할 수 없었기에 안료의 제조 방법

미술로 읽는 지식재산

을 특허로서 등록받았지만, 만일 현재의 제도라면 상표로서도 등록받지 않았을까? 특허는 등록받으면 출원 후 20년이 되는 때까지만 존속하고, 그 기간이 지나면 공공의 영역으로 들어가 누구나 사용할 수 있는 기술이 된다. 하지만 상표는 10년의 존속기간이 있으나, 이는 무한하게 갱신이 가능하여 영구적으로 소유할 수 있다는 장점이 있다. 따라서 이브 클라인이 상표로 IKB 색채 상표

하리보 골드-베어스 제품

를 등록할 수 있었다면, 이 색채 상표는 아직도 권리가 존속하고 있었을 것이다.

상표권 등록의 대상은 지속적으로 확대되어 현재는 움직이는 동작상표[2007년 도입]나 입체상표[1998년 도입], 홀로그램 상표[2007년 도입], 소리상표와 냄새상표[이상 2012년 도입] 및 색채 상표[2007년 도입]가 모두 인정되고 있어, 앞으로는 상표에 대한 치밀한 전략을 세우는 것이 더욱 중요해질 것이라고 쉽게 예상할 수 있다.

최근에는 중국을 필두로 상표권과 관련하여 크게 문제 되는 것이 상표에 대한 부당한 선점 문제이다. 한국에서 새로운 상품의 출시와 함께 상표를 공표하는 경우 미리 중국에서 해당 상표를 출원해 놓지 않으면 중국의 상표 브로커들이 바로 같은 상표 및 이를 중국어로 변형한 상표를 선점하여 등록해 버리는 일이 비일비재하다. 이러한 행위를 통해 수익을 올리려는 중국의 개인이나 회사들이 날로 늘어가고, 이들은 한국의 회사에 자신이 미리 등록한 상표를 거액에 매입하지 않으면 소송을 불사한다는 협박을 하기도 한다. 그렇게 되면 한국의 회사는 중국 시장에서의 사업에 막대한 지장을 초래하게 된다. 이처럼 상표에 대한 적절한 시기에 등록받아 적절히 시장에서 사용하는 것이 매우 중요한 문제이므로, 상표에 대한 전략은 그 보호 기간 면에서나 파급력의 면에서나 기업의 흥망성쇠를 좌우할 수 있는 문제로 대두되고 있다.

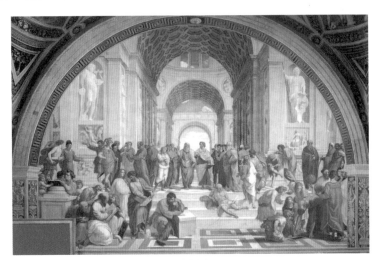

리파엘로, <아테네 학당>, 1510~1511

라파엘로의 <아테네 학당>과
건축 저작물의 침해 판단

2018년 12월 JTBC의 <알쓸신잡3>이 종영되었다. 시즌 1에서는 유시민 작가, 황교익 칼럼니스트, 김영하 작가, 정재승 카이스트 교수가 나왔고, 시즌 2에서는 유현준 건축가와 장동선 박사가 나와 새로운 관점을 제시하여 인기를 끌었으며, 시즌 3에서는 기존의 멤버에 김진애 건축가와 김상욱 물리학자가 새롭게 등장했다.

1기에서는 거의 언급되지 않다가 2기의 유현준, 3기의 김진애 건축가에 의해 새롭게 발견된 것이 건축의 면에서 공간과 건물, 역사를 살펴보는 신선한 관점이었다. 건축을 바라보는 관점은 우리가 살고, 생활하고, 일하는 건물뿐 아니라 거리와 도시를 설계하는 데도 매우 중요한 기준이 된다. 어떠한 관점에서 건축물을 보는가에 따라 자연, 인간, 건물, 도시, 역사에 대한 철학이 묻어날 수밖에 없기 때문이다.

앞의 그림은 산치오 라파엘로^{Sanzio Raffaello, 1483~1520}의 <아테네 학당^{The School of Athens}>이다. 라파엘로는 레오나르도 다빈치, 미켈란젤로와 함께 15~16세기 이탈리아 르네상스 시대를 대표하는 화가이다. 그는 다빈치와 미켈란젤로에게 그

라파엘로, <자화상>, 1506 (이탈리아 우피치 미술관 소장)

림을 배웠고, 특히 다빈치의 명암법인 스푸마토 Sfmato, 공기원근법 기법의 영향을 받은 것으로 알려져 있다. 그는 또한 바티칸 궁의 장식이나, 여러 성당의 설계에도 뛰어난 재능을 보였는데, 교황 율리우스 2세와 그 뒤를 이은 레오 5세의 후원을 받았으며, 특히 1514년 레오 5세에 의해 교황청 건축가로 임명되기도 했다. 하지만 승승장구하던 라파엘로는 불행히도 1530년 자신의 37번째 생일에 열병으로 숨지고 말았다.

불과 25세의 무명 화가였던 라파엘로에게 결정적으로 명성을 안겨 준 그림이 바로 <아테네 학당>이다. 이 그림은 바티칸 궁의 서명書名의 방에 그려진 프레스코 Fresco화다. 여기서 프레스코화에 대해 잠깐 살펴보고 지나가자. 프레스코화는 이탈리아어 'a fresco'에서 나온 말로 '방금 회칠을 한'이란 뜻으로, 영어의 'fresh'와 어원이 같다. 프레스코화는 석회나 석고로 된 벽이 마르기 전에 물감으로 그림을 그려 물감이 벽에 흡수되도록 한 후, 그림으로 완성되도록 한 것이다.[180] 프레스코화는 르네상스와 바로크 시대에 많이 그려졌지만, 기원전 3,000여 년 전의 크레타섬에서도 그려진 것이 확인되었을 정도로 오래된 양식이다. 바티칸의 시스티나 성당에 천장화로 그려진 미켈란젤로의 <천지창조>를 비롯해 조토나 마사초 등 르네상스와 바로크의 많은 화가가 프레스코화를 그렸다. 또

미술로 읽는 지식재산

디에고 리베라의 멕시코시티 교육부 건물 프레스코 벽화
<무기 배급-혁명의 발라드>, 1923~1928

한 우리나라의 고려 시대 불교 벽화도 프레스코화의 일종이라 할 수 있으며, 이보다 앞선 고구려 덕흥리 고분 벽화도 마찬가지이다.[181] 그런데 프레스코화에는 몇 가지 단점이 있다. 먼저 벽에 칠한 석회가 마르고 나면 수정이 불가능하고, 석회가 마르기 전에 그림을 완성하여야 하므로 그림을 완성하는데 시간적인 제약이 있다. 또한 그려지고 난 후 상당 기간 보존되기는 하나 세월이 지남에 따라 초기 그림에 구현된 광택 및 색깔이 옅어지고 바래지는 등 훼손되기 쉽다는 것이다. 이러한 문제는 유화의 개발로 어느 정도 해결되어, 이후 화가들은 유화작품을 주로 그렸다. 그러나 프레스코화가 모두 사라진 것은 아닌데, 1920년대부

터 멕시코를 중심으로 디에고 리베라$^{Diego\ Rivera,\ 1886~1957}$, 시케이로스$^{David\ Alfaro}$ $^{Siqueiros,\ 1896~1974}$, 오로츠코$^{Jose\ Clemente\ Orozco,\ 1883~1949}$ 등 벽화운동[182]을 주도한 3인방으로 불리는 사회적 사실주의 화가들이 프레스코화 기법을 활용하여 많은 벽화를 제작했다.

프레스코화 외에 템페라화Tempera도 널리 그려졌는데, 이 방식은 고대 및 중세의 유럽 미술에서 주로 사용되었다. 템페라는 라틴어로 'temperare'라는 말에서 유래된 것으로, '중간Moderate' 또는 '혼합'이라는 뜻으로, 안료와 다른 것을 혼합하여 안료의 색과 용매제의 중간적인 재료로 만든다는 의미이다. 안료를 녹이는 용매제로는 벌꿀이나 무화과즙 등도 사용했지만, 가장 많이 사용된 것은 달걀노른자로, 이에 안료를 섞어 물감으로 썼던 것이다. 템페라는 프레스코보다 마르는 시간이 더디기 때문에 섬세한 표현이 가능하고 수정이나 덧칠이 용이할 뿐 아니라, 온도나 습도에도 영향을 적게 받아 쉽게 갈라지거나 떨어지지 않는다는 장점이 있다. 템페라화의 대표적인 작품으로 시스티나 성당에 남아 있는 레오나르도 다빈치의 <최후의 만찬$^{The\ Last\ Supper}$>이나, 산드로 보티첼리Sandro $^{Botticelli,\ 1445~1510}$의 <비너스의 탄생$^{The\ Birth\ of\ Venus}$>[183]을 들 수 있다. 이처럼 프레스코와 템페라는 르네상스 시대에 공존하며 발전했다.

라파엘로의 <아테네 학당>은 앞서 이야기한 바와 같이, 바티칸 궁의 서명의 방에 그려진 프레스코 벽화이다. 서명의 방은 교황이 집무를 보던 사무실인데, 교황이 서명하는 곳이라는 의미에서 붙여진 이름이다.

그림을 살펴보면, 라파엘로는 플라톤Plato과 아리스토텔레스Aristotle를 중심으로 54명의 고대 그리스의 철학자, 수학자, 과학자 등을 그려 넣었다. 그림 속 등장인물을 살펴보면, 그리스의 철학자로 서양철학의 기원을 이룬 소크라테스Socrates, 그리스로부터 이집트와 인도 북부까지 정복했던 마케돈 왕국의 정복자

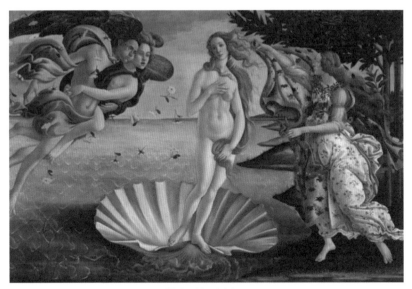

보티첼리, <비너스의 탄생>, 1485

인 알렉산드로스 대왕 ^{Alexander the Great}, 알렉산드로스 대왕에게 햇빛을 가리지

말라고 했던 일화로 유명한 그리스 견유학파의 태두인 디오게네스^{Diogenes}, 철학

의 목적이 행복하고 평온한 삶에 있다고 주장했던 에피쿠로스학파의 창시자인

에피쿠로스^{Epicouros}, 기하학의 창시자인 그리스의 수학자인 유클리드^{Euclid}, 모

든 진리의 바탕은 이성이라고 주장한 그리스 엘레아 학파의 대표적인 철학자 파

르메니데스^{Parmenides}, "같은 강물에 두 번 들어갈 수 없다"는 말을 남긴 그리스

의 철학자 헤라클레이토스^{Herakleitos}, 피타고라스 정리로 유명한 수학자이자 철

학자인 피타고라스^{Pythagoras}, 독일어로는 '자라투스트라'라고 불리는 이란의 예

언자이자 조로아스터교의 창시자인 조로아스터^{Zoroaster} 등이 있다.[184] 게다가 플

라톤의 얼굴은 다빈치의 얼굴이 모델[185]이고, 헤라클레이토스의 얼굴은 미켈란

젤로의 얼굴이며, 라파엘로 자신의 얼굴도 구석에 슬쩍 끼워 넣었다. 라파엘로

는 예술가들의 얼굴을 통해 그들에 대한 존경심을 표현한 것으로 보인다.[186] 중앙의 플라톤은 자신의 저서 <티마이오스^{Timaios}>를 옆구리에 끼고 오른손 검지로 하늘을 가리키고 있는 반면, 아리스토텔레스는 역시 자신의 저서인 <윤리학^{Ethics}>를 왼손에 들고 오른손 손바닥을 땅 쪽으로 펴고 있다. 플라톤은 이상, 이데아 등의 관념 세계를 주장한 것에 반해, 아리스토텔레스는 현실 세계를 중시한 점을 표현한 것으로 해석된다. 또한 플라톤과 아리스토텔레스가 계단 위에 있는 반면, 유클리드와 피타고라스, 프톨레마이오스 등 과학자와 수학자들은 계단 밑에 자리하고 있는데, 라파엘로가 모든 학문의 최상위에 철학을 놓고 싶었던 것으로 보인다.

이제 이 그림을 또 다른 면에서 살펴보고자 한다.

그림 속 철학자들과 과학자, 수학자들이 서 있는 공간은 성 베드로 성당의 설계도를 참조하여 그린 것이다. 성 베드로 성당은 가톨릭에서 초대 교황으로 여기던 예수의 제자 베드로의 묘지 위에 세워진 성당이다. 이탈리아의 건축가인 도나토 다뇰로 브라만테^{Donato d'Aguolo Bramante, 1444~1514}가 최초 설계한 이 성당은 고대 로마의 건축을 모범으로 삼았다. 성 베드로 성당은, 신^神 중심의 가치체계에서 인간 중심의 사상으로의 전환으로서 인문주의의 대두, 고대 로마와 그리스 시대의 이상으로 회귀하고자 한 르네상스 시대의 대표적인 건축물이다.

<아테네 학당>에서 건물 내부는 중앙의 소실점을 향해 와플^{Waffle} 무늬의 반원형 천장이 연속해서 그려져 거의 완벽한 원근법을 구현하고 있다. 벽체와 계단 또한 그러한 원칙에 충실하게 그려져 있다. 미술사학자인 잰슨은 다빈치의 <최후의 만찬>과 이 그림을 비교하며, "라파엘로의 건축양식-드높은 원개, 원통형 궁륭, 거대한 조상 등-은 레오나르도의 그것보다 더욱 중요성을 띠고 있다. 브라만테의 영향을 받은 이 벽화의 건축물은 새로운 성 베드로 대성당을 예고하

는 것으로 생각할 수 있다"고
언급한다.

1506년에 브라만테에 의해
건축이 시작된 성 베드로 성
당Basilica di Dan Pietro은 브라만
테가 8년 만에 사망하고 나서
여러 건축가에 의해 오랜 기

성 베드로 대성당

간 동안 공사가 진행되었다. 1547년에는 <다비드상>과 <천지창조>로 유명한 미
켈란젤로가 이를 이어받아 원안을 많이 수정하여 공사를 진행했고, 그의 사후
인 1626년에 이르러서야 완공되었다.[187] 건축의 시작에서 완공까지 무려 120년
의 세월이 필요했던 것이다.

가톨릭의 총본산이라 할 수 있는 성 베드로 성당은 무려 500개의 기둥과 50
개의 제단, 450개의 조각 및 10개의 돔으로 이루어져 있다. 오늘날 성 베드로 성
당은 로마 여행에서 빼놓을 수 없는 코스여서, 성당 내부로 들어가려면 너무 많
은 관광객으로 인해 수백 미터 이상의 줄을 서야 한다. 또한 성 베드로 성당은
예수의 제자인 베드로의 무덤 위에 세워졌을 뿐 아니라, 역대 교황들의 무덤이
위치하고 있다. 내부의 평면은 로마의 바실리카Basilica[188] 형식에 바탕을 두고, 십
자 모양으로 이루어져 있다. 이러한 십자형의 설계는 원래 브라만테의 것이 아
닌, 르네상스 시대 라파엘로에 의해 수정된 것이다.

르네상스 시대의 건축은 필리포 부르넬스키Filippo Brunelleschi, 1377~1446에 의해
정립되었고, 레온 바티스타 알베르티Leon Battista Alberti, 1404~1472에 이르러 꽃피게
된다. 르네상스 건축의 특징은, 신과의 연결을 의도한 수직적인 고딕 양식을 버
리고, 이전의 고대 로마의 건축양식을 이어받아 수평적이고 장식적 요소를 도

로마의 콘스탄틴 개선문의 개선 아치

입한 것이다. 또한 드럼^{돔 바로 밑에서 원형 또는 팔} 각형의 모양으로 돔을 떠받치는 구조물을 높이고, 창을 두어 채광을 풍부하게 하는 한편, 인간 중심의 사상에 따른 중앙집중형 배치를 확립한다. 이와 함께 로마의 개선 아치 Triumphal Arch를 도입하여 회랑 부분을 막고 그 입면을 개선 아치[189]로 처리하는 것도 르네상스의 특징적인 양식이다. 이러한 개선 아치의 양식을 따른 것이 라파엘로의 <아테네 학당>에서 보이는 와플 무늬의 아치이다.

지금까지 인류 문화의 혁신기인 르네상스 시대의 르네상스 건축의 특징을 간략히 살펴보았다.

그렇다면 이러한 건축물도 지식재산권Intellectual Property으로 보호될 수 있을까?

2013년 초 중국에서 세계적인 건축가인 자하 하디드Zaha Hadid, 1950~2016의 건물에 대해 큰 논란이 일어났다. 자하 하디드는 남성이 주류인 세계 건축계에서 뚜렷한 족적을 남긴 이라크 출신의 여성 건축가로 안타깝게도 2016년 심장마비로 타계했다. 그녀는 2004년 건축계의 노벨상이라 불리는 프리츠커상을 수상한 세계적인 건축가이다. 우리나라에서도 동대문 디자인 플라자DDP의 설계를 맡아 화제가 되었고, 영국 런던의 올림픽 수영센터London Aquatics Center를 비롯하여 독일의 BMW 센트럴 빌딩BMW Central Building, 아제르바이잔의 헤이다르 아리에프 센터Heydar Aliyef Center, 스페인의 사라고사 파빌리온 다리Zaragoza Bridge Pavilion, 캄보디아의 슬레우크 리트 연구소Sleuk Rith Institute에 이르기까지 주로 곡선을 사용하여 미래적인 건축을 주도하였다. 중국은 자하 하디드에게 설계를 의뢰하여 11개의

미술로 읽는 지식재산

건축물 프로젝트를 진행하였다. 이 프로젝트의 건축물 중 하나인 베이징의 '왕징 소호'라는 쇼핑 및 사무용 복합건물이 있는데, 이후 유사한 '메이콴^{美全} 22세기' 빌딩이 중국 충칭에서 지어졌고, 이 건물이 하디드의 설계를 베낀 것이 아니냐는 논란이 크게 일었다. 또한 2020년 도쿄 올림픽 주경기장 설계에 대한 논란도 있었다. 당초 설계를 맡은 하디드의 안^案은 당초 책정된 예산보다 거의 2배에 이르는 공사비용이 필요했고, 일본 내부의 여론이 좋지 않게 된다. 이에 일본 정부는 하디드의 설계안을 백지화하고, 새로운 주경기장 설계를 일본의 건축가 구마 겐고에게 맡긴다. 그런데 겐고의 설계안이 2015년 말 발표되자 하디드의 원 설계안과 유사하다는 표절 논란이 대두되었다. 이처럼 건축물에 대한 베끼기 논란은, 건축가의 설계와 실제 건축기술과의 괴리, 완성된 건물의 효용성, 설계와 완성 건물의 차이, 건축주와 건축가 사이의 갈등과 같은 문제와 더불어 건축계의 중요한 화두가 되어 왔다.

건축물은 저작권으로 보호될 수 있다. 전 세계 대부분의 국가는 이렇게 건축물을 저작물로 보호하는 제도를 공통적으로 가지고 있다. 우리나라의 경우, 저작권법 제4조에 저작물의 예시를 들고 있는데, 그 중 '건축물, 건축을 위한 모형 및 설계도서 그 밖의 건축 저작물'을 저작물의 하나로 규정하고 있다. 이를 건축 저작물이라고 한다.

하지만 건축 저작물을 보호한다고 해서 모든 건물이 보호받을 수 있는 것은 아니다. '건축 저작물을 보호한다'는 것은 독창적인 건축물을 모방하는 건축을 금지하고, 그 모방된 건축물을 양도하는 등의 행위를 금지할 수 있다는 것인데, 그 취지가 건축물에 표현된 미적 형상을 모방 건축으로 도용하는 것을 막음으로써 건축물의 미적인 창작을 보호하기 위한 것이기 때문이다. 즉, 기존의 건축과 구별되는 독창적인 건물의 경우에만 저작물성이 인정되는 것이다. 따라서 천편

해운대 등대

일률적인 우리나라의 아파트와 같은 경우는 건축 저작물로 보호되기 어렵다. 건축 저작물은 넓은 의미의 미술 저작물에 포함되는 것으로, 보호를 위해서는 어느 정도의 예술성이 요구된다. 저작권은 '인간의 사상과 감정이 표현된 창작물'에만 인정되는 권리이므로, 당연한 이치라고 하겠다. 또한 건축 저작물로 인정되어 보호되는 범위는 공간과 각종 구성요소^{창, 문, 벽체 등}의 배치와 이들의 조합을 포함하는 전체적인 디자인이며, 일반적인 구성요소들이나 규격화된 공간배치 등은 창작성이 인정되지 않아 저작물로서의 보호 대상이 될 수 없다.

건축 저작물에 관련한 우리나라 법원의 태도를 살펴보면, 설계의 기초가 되는 도안은 설계도라고 볼 수 없어 건축 저작물로 볼 수 없다고 한다. 실제로 부산 해운대의 APEC 정상회담을 기념하는 등대 도안을 창작한 사람이 국가를 상대로 저작권 침해를 주장한 사건이 있었다. 하지만 법원은, 건축 저작물은 건축물 자체와 건축을 위한 모형 또는 설계도면에 인정되는 것으로, 건축 저작물에 해당하기 위해서는 도면을 기초로 만든 건축물에 저작물성이 인정되어야 한다고 판단했다. 만일 건축물의 저작물성이 인정되지 않으면 그 설계도면도 도형 저작물이나 미술 저작물에 해당할 수는 있지만, 이를 건축 저작물로 볼 수는 없다고 한 것이다.

아파트의 평면도에 관한 법원의 다른 판결에서는, 평면도의 경우 작성자에 따라 다소 차이가 발생하더라도 이것만으로 창작성을 인정하기 어렵고, 작성자의 창조적 개성이 드러났는지 여부에 따라 다르게 판단하여야 한다고 했다. 즉 창조적 개성이 나타난 저작물에만 저작물로서 보호할 가치가 있는 것이다.

이와 같이 저작물로 인정되는 기준은 저작자의 창작성이 인정되는지 여부인데, 보호되는 저작물일지라도 저작물 중 일부는 창작성이 인정되고 다른 부분은 그렇지 않은 경우가 다반사이다. 그렇다면 저작권을 타인이 침해했는지 여부를 판단할 때 창작성이 인정되는 부분과 그렇지 않은 부분에 대해 다르게 판단하여야 하는 것이 아닐까?

저작권자의 허락 없이 타인이 저작물을 모방하는 저작권 침해 여부가 문제 되는 경우, 법원은 '2단계 분석법'을 적용하고 있다. 먼저 1단계로 창작성이 인정되는 부분을 추출하고, 그다음 2단계로 추출된 부분과 모방품이 상호 실질적으로 유사한지 여부를 판단하는 분석 방법이다. 이때 상호 실질적으로 유사한지에 대한 판단은, 저작물과 모방품의 전체적인 컨셉과 느낌Total Concept and Feel을 기준으로 비교한다. 예를 들면, 버섯 모양으로 만든 건축 저작물에 대해 이러한 표현에 저작물의 창작성이 인정되고, 이를 모방한 건축물과 비교해보면 상호 실질적으로 유사하다고 판단하여 침해를 인정한 사례가 있다.

그러면 미국의 경우에도 우리나라와 동일한 입장인지 사례를 들어 알아본다.

미국의 제11 항소법원11th Circuit은 2016년 가정용 주택 건설의 기본적인 요소들은 저작권의 보호 대상이 아니라는 판단을 한 바 있다. 건축회사인 티볼리 홈Tivoli Homes 이 제기한 소송으로, 원고인 티볼리 홈은 메달리온 홈 걸프 코스트Medallion Homes Gulf Coast라는 회사가 티볼리 홈의 웹사이트에 있는 건축설계도에 따라 플로리다에 건축물을 설계했다고 주장했다. 플로리다 지방

티볼리와 메달리온의 항소심 판결문 표지

법원은 실제 설계도 간 유사한 부분은 업계의 표준적인 것들이라고 전제하면서, 나머지 부분들을 보면 사소하지만 입체적인 차이점이 있고, 공간의 배치나 다양한 특징들에 변경이 있어 실질적으로 유사하다고 볼 수는 없기 때문에 침해가 아니라고 했다. 티볼리 홈은 이러한 지방법원 판결에 불복하여 항소하게 된다. 2016년 7월 제11 항소법원은, 양 설계도를 비교해 보면 4개의 방, 3개의 욕실, 분리된 형식의 단층 주택으로 좌우 측에 공간들이 일렬로 배치되는 점 등이 유사하다고 인정한다. 그러나, 이러한 부분은 주택 설계에서 기본적인 사항에 불과하여 저작권의 보호 대상이 아니므로 침해를 인정할 수 없다고 결정했다. 결국, 저작권이 인정되지 않는 일반적인 설계 부분이 유사하다고 해도 그 나머지 부분에서 차별점이 있으면 실질적으로 유사하지 않아 저작권의 침해가 아니라는 것이 미국 법원의 판단인 것이다.

이러한 미국 법원의 태도는, 저작권은 아이디어^{Idea}를 보호하는 것이 아니라 표현^{Expression}을 보호한다는 원칙[190]에 입각한 것이라고 볼 수 있다. 이처럼 아이디어나 컨셉 같은 기술적 '사상思想'을 보호하는 특허와는 달리 저작권은 '표현表現'을 보호하는 것에 커다란 차이가 있다. 즉 아이디어나 컨셉이 유사해도 구체적으로 드러나는 표현이 다르다면 저작권을 침해한 것이 아닌 것이다.

우리나라 건축가가 제기한 건축물과 관련된 미국의 저작권 침해 소송이 최근 화제가 되었는데, 미국 일리노이 과학기술대를 졸업하고 조지아에 거주하는 건축가 박지훈 씨는 2017년 6월 14일 뉴욕 맨해튼에 건설된 원 월드 트레이드 센터^{One World Trade Center}를 설계한 건축회사 에스오엠^{SOM}과 시공사 및 개발사 등을 상대로 저작권 침해 소송을 제기한 것이다. 침해 여부를 따지기 위해서는 에스오엠이 건물을 설계할 때 박지훈 씨의 모형도나 설계도 등을 보고 베낀 것인지 아닌지가 문제가 된다. 저작권 침해가 인정되려면, 소위 접근성^{Accessability}이 인정

되어야 한다. 즉, 에스오엠이 박 씨의 창
작물에 접근Access 할 수 있었다는 개연
성을 입증하는 것이 중요한 것이다. 박지
훈 씨 측의 주장에 따르면, 자신의 지도
교수였던 아마드 압델라자크가 에스오
엠의 객원 건축가이고, 자신의 모형도는
일리노이 과학기술대학의 로비에 6년 이
상 전시되었으며, 2006년 개봉한 영화
<레이크 하우스$^{The Lake House}$>에도 등장
하였다고 주장한다. 반면 에스오엠 측은
2005년 6월에 건물의 디자인을 이미 공
개한 바 있고, 박 씨의 주장이 근거 없이
관심 또는 돈을 목적으로 한 제소로밖
에 볼 수 없다고 주장했다.

이전 9.11 테러로 인해 무너진 월드트

박지훈씨의 소장 표지

Mr. Park's Cityfront '99 One World Trade Center

박지훈씨 소장의 비교 사진

레이드 센터가 있던 그라운드 제로$^{Ground Zero}$ 위치에 새롭게 건설된 원 월드 트레
이드 센터에 대한 소송은 이번이 처음은 아니다. 2003년 다니엘 리버스카인드
$^{Daniel Libeskind}$가 주도가 된 설계된 후, 2004년에도 유사한 소송이 제기된 바 있
다. 소송은 건축가인 토마스 샤인$^{Thomas Shine}$이 자신의 저작권 침해를 주장하여
시작되었고, 소송이 진행되던 중 2006년 양 당사자가 합의하여 종료된 바 있다.
이번의 박지훈 씨의 소송은 어떻게 될지 그 결과가 궁금해진다.

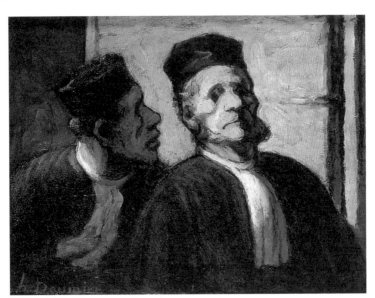

오레노 도미에, <두 변호사(Two Lawyers)>, 1855~1857

오노레 도미에의 <두 변호사>와
변호사 비용 부담

오노레　도미에^{Honore Daumier, 1808~1879}
는 지중해에 면해 있는 프랑스 제1의 항
구도시인 마르세유^{Marseille}의 가난한 가정
에서 태어났다. 어릴 때부터 일을 하며 돈
을 벌던 도미에는 공증인 사무실 급사, 서
점 직원, 법정 사환 등의 일을 하면서도 틈
틈이 루브르 박물관^{Louvre Museum}을 드나들
며 미술 공부를 했다. 도미에는 알렉상드
르 르누아르^{Alexandre Lenoir}(인상파 화가 장 오
귀스트 르누아르가 아님)의 수업을 들으며

오노레 도미에

바로크^{Baroque} 회화에 영향을 받았고, 벨리아르 공방에서 석판화^{Lithography} 기법
을 배워 자신의 작품에 적극적으로 활용하였다. 이러한 과정을 거쳐 화가로서
성장한 그는 사회 비판적인 내용의 만화 또는 삽화를 잡지에 게재하며 본격적
으로 작품 활동을 시작한다.

도미에는 프랑스의 국왕 루이 필리프 1세^{Louis-Philippe I}의 세금인상과 이를 지지하는 부르주아 계급을 비판하는 신문 삽화를 그려 발표하였는데, 이것이 도미에를 유명하게 만든 <가르강튀아^{Gargantua}>이다. 이 그림 속에서는 배불뚝이 흉측한 거인으로 묘사된 루이 필리프 1세가 서민들이 바친 제물을 끊임없이 먹어 치우고 있고, 그가 앉아있는 의자 밑에는 부르주아 계층으로 보이는 사람들이 등장한다. 부르주아들이 가지고 있는 서류들은 국왕이 자신을 지지해 준 부르주아 계급의 사람들에게 하사한 은혜를 상징한다. 가르강튀아는 프랑스의 소설가 프랑수아 라블레^{Francois Rabelais, 1493?~1553}의 <가르강튀아와 팡타그리웰>[191] 이라는 풍자소설 속 거인 왕으로 등장했는데, 그는 매 끼마다 가축 수천 마리를 먹어 치우고 잠과 먹는 것에만 열중하는 동물적인 인물로 그려져 있다. 프랑수아 라블레는 <수상록^{The Essays}>으로 유명한 몽테뉴^{Michel de Montaigne, 1533~1592}와 함께 16세기 프랑스 르네상스 문학의 대표적 작가로 꼽히는 사람으로, <레미제라블^{Les Miserable}>로 유명한 빅토르 위고^{Victor Marie Hugo, 1802~1885}로부터 '인간 정신의 심연'이라는 칭송을 받기도 했다. 도미에는 라블레의 가르강튀아를 루이 필리프 1세에 비유하여 서민들의 고혈을 짜내 자신의 배만 부르게 하는 존재로, 그 밑에서 떡고물을 챙기는 부르주아 계급을 왕의 하수인이자 국왕을 떠받드는 자들로 비유한 것이다.

도미에의 <가르강튀아>를 발표할 당시 프랑스의 시대 상황은 어땠을까?

프랑스에서는 국민 기본권을 제한한 샤를 10세^{Charles X}의 칙령 및 자유에 대한 억압, 성직자와 귀족만 보호하는 정치에 반대하여 1930년 7월 혁명이 일어났다. 혁명의 결과, 영국으로 도망간 샤를 10세를 대신하여 루이 필리프 1세가 왕위에 올랐다. 그러나, 그는 왕위에 오른 뒤 은행가나 기업인, 자본가 등 부르주아 계급을 비롯해 대지주 등의 지배계층을 옹호하며 국가의 부를 이들에게 집중되도록

오노레 도미에, <가르강튀아>, 1831

하는 통치를 했다. 세금은 오르고, 경기불황까지 겹쳐 서민들의 삶은 피폐해졌고, 민중들의 원성은 날이 갈수록 높아지고 있었다.

　도미에는 이러한 시대적 상황을 비판하는 그림을 잡지에 실었고, 당시 위정자들에게 도미에의 풍자와 비판이 곱게 보일 리 없었다. 결국 도미에는 1832년 체포되어 6개월 동안 생트펠라지 감옥에 투옥됐다. 하지만 도미에는 이러한 탄압에 굴하지 않았고, 형을 마치고 출옥을 한 후에도 정치적인 무능과 모략, 기만과 서민들의 고통 등을 표현한 작품들을 지속적으로 발표한다. 도미에는, 1832년 샤를 필립퐁Charles Philipon, 1800~1861이 창간한 '라 카리카티르La Carcature'라는 주간지와 일간지 '르 샤리바리Le Charivari' 에 그림을 싣기 시작했는데, 여기에 발표된 석판화 작품들 중에 그의 대표작들이 많다. 역시나 프랑스의 정부는 이를 두고 보지 않았고, 1835년 언론의 자유를 제한하는 법률을 제정하여 이 잡지를 폐간 시

켜 버린다.[192] 이후 르 샤리바리는 1848년 재창간하게 되는데, 이 일간지가 또 한 번 획기적인 역할로 미술사에 등장한다. 1874년 모네, 세잔, 드가, 피사로, 르누아르, 카유보트 등이 주도하여 개최한 낙선전에 대해 그해 4월 25일, 미술 평론가인 루이 르루아Louis Leroy, 1812~1885의 글이 실린 것이다. 앞서 모네에 관한 글에서 살펴본 바와 같이 르루아는 모네의 <인상, 해돋이>에서 따 온 <인상주의자들의 전시회The Exhibition of the Impressionism>라는 제목의 비평을 실었다. 그의 경멸과 조소에도 불구하고, 인상파는 미술계에 파란을 일으켰고, 르루아는 인상파라는 이름을 지은 사람으로 역사에 남게 된다. 이처럼 르 샤리바리는 도미에 뿐 아니라 인상파에도 큰 의미를 갖는 일간지였다.

우리나라에서도 서슬 퍼렇던 1980년대, 도미에와 같이 독재의 칼날에 굴하지 않는 의지로 사회와 정치를 비판한 '민중미술'이라는 미술 흐름이 있었다. 이의 단초는 오윤, 임세택, 김지하 등이 1969년 결성한 '현실동인'으로부터 태동한다. 1970년대를 거치며 김정헌, 오윤, 주재환, 성완경 등이 '현실과 발언'을 통해 지난 시기 한국 미술의 주류였던 모더니즘 미술을 비판하며 현실의 역사와 사회를 비판하는 새로운 흐름으로 발전한다. 이러한 과정을 통해 1985년 민족미술협의회가 결성되고, 1980년대 민주화 운동에 적극 참여하는 그룹들이 나타난다. 이러한 민중미술은 시대적 현실과 정치에 대한 비판적 표현, 민주화 운동에 대한 적극적인 참여를 실천함으로써 독재정권의 극심한 탄압을 받아 작품이 압수되거나 파괴되는 등의 아픔을 겪었다. 작가들은 끊임없는 삼엄한 통제와 검열, 작가들 개인이나 단체에 대한 위협과 사찰에 시달렸고, 심지어는 수배와 체포, 투옥되는 경우도 많았다. 1985년 서울의 아랍미술관에서 열린 <20대의 힘 展>에 경찰이 난입하여 36점의 작품을 강제 철거하고 작가 19명을 연행했으며, 같은 해 홍성담의 판화 2천여 점을 강제로 탈취했다. 이어, 1987년에는 제주에서 열린 <

도미에, <삼등열차>, 1862~1864

민족통일과 민중해방 큰 그림 展>에 출품한 전정호 작가에게 국가보안법을 적용하여 징역 1년에 집행유예 2년을 선고하였으며, 여러 작가가 국가보안법 등의 이유로 구속되거나 실형을 살기도 했다. 이러한 민중미술의 흐름은 우리나라 미술사적으로 크게 인정받지 못하였으나, 1994년 국립현대미술관에서 열린 '민중미술 15년 展'을 계기로 민중미술의 역사에 대한 새로운 평가가 이루어지기 시작한다. 민중미술은 사실적 묘사, 콜라주Collage, 수묵화, 대형 걸개그림, 사진, 전통미술, 판화 등 형식에 구애받지 않고, 집단창작의 경향도 보이며, 주제를 대담하게 표현하는 한국 현대 미술의 독창적인 경향으로 평가된다.

　다시 도미에로 돌아가 보자.

　감옥에서 출소한 이후 도미에는 가난한 서민들을 사실적으로 묘사한 작품을 많이 제작하였는데, 가장 유명한 작품이 <삼등 열차The Third-Class Carriage>이다.

열차의 3등 칸에 앉아 있는 할머니와 젊은 어머니, 그리고 어머니의 품에 안긴 아기와 남자아이로 이루어진 한 가족을 그린 작품이다. 프랑스 대혁명 이후 사회정치적인 혼란기와 함께 산업혁명으로 인해 지배 세력으로 등장한 부르주아 계급의 부富의 독점으로 인해 가난하고 착취 받는 노동자와 빈민계급이 확산되는 현실을 포착한 것이다. 그림 속 인물들의 무표정한 표정을 통해 힘겨운 생활에 찌든 서민의 모습을 훌륭하게 형상화한 작품이다. 도미에는 억압받는 민중과 대중의 편에서 현실을 폭로하는 활동을 계속 이어간다. 말년에는 나폴레옹 3세 Napoleon III, 나폴레옹 1세의 동생가 수여한 훈장도 거부하고, 1871년 파리코뮌La Commune de Paris193의 일원으로 참여하기도 했다.

도미에가 비판한 대상은 국왕을 비롯한 부르주아 계급과 그편에 선 여러 사람들이었는데, 가장 앞서 소개한 그림 <두 변호사들Two Lawyers>은 도미에의 비판 대상의 하나인 변호사들을 등장시킨 것이다. 그가 비판의 날을 세운 계층 중 하나가 변호사, 판사를 비롯한 법조인들로, 그들에 대한 작품은 <두 변호사들> 외에도, 판사에게 손을 모아 간청하는 여인을 그린 <판사에게 간청하는 여인 Woman Pleading with a Judge>, 승소한 변호사의 우쭐한 모습을 그린 <법정의 한 모퉁이Grand Staircase of the Palace of Justice>, 그들만의 리그를 표현한 <대화하는 세 변호사Three Lawyers Conversing> 등 여러 작품이 있다. 뇌물과 권력으로 직업윤리가 사라진 법조계 역시 도미에의 비판 대상이 된 것이다.

당시 법조계는 지배계층에게 유리한 법률을 만들고, 지배계층에게만 유리한 판결을 내리고 있었으며, 일반 서민의 입장에서는 자신을 방어할 변호사를 구하기 어렵고 구할 수 있다고 한들 그 비용을 감당하기 어려웠다.

그러면, 변호사 비용과 관련한 특허 소송에 대한 이야기를 해 보자.

보통 특허와 같은 지식재산권의 침해소송을 하는 경우에 소송 과정에서 지

미술로 읽는 지식재산

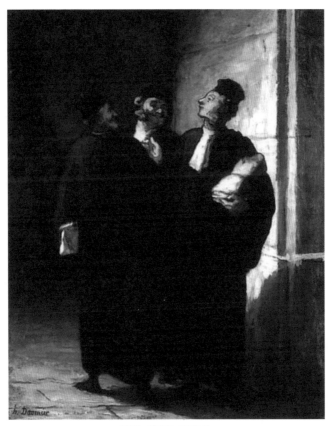

도미에, <대화하는 세 변호사>

출한 변호사 비용은 각자 부담할까, 아니면 패소한 사람이 승소한 사람의 변호사 비용까지 부담하게 될까? 이 문제는 소송을 하는 사람이든 당하는 사람이든 하나의 큰 위험요소가 될 수 있다. 소송에서 승소해도 손해배상을 받는 금액이 자신이 쓴 변호사 비용에도 턱없이 미치지 못하는 경우가 왕왕 있는 것이 현실이다. 이런 경우에 승소자의 입장에서는 자신의 변호사 비용을 패소자에게 부담시킬 수 있다면 좋겠지만, 이것이 허용되는지 여부는 나라마다 차이가 있다.

먼저 우리나라의 경우, 특허침해 소송에서 승소자가 지출한 변호사 비용은 패소자가 부담하도록 되어 있다. 패소자가 부담하게 되는 승소자의 변호사 비용은 변호사 보수의 한도를 규정하는 '변호사 보수의 소송 비용산입에 관한 규칙'에 따르게 된다. 이 규칙에 따르면, 변호사 보수의 산정은 소송을 통해 얻으려는 경제적 이익을 금전으로 환산한 금액, 즉 '소송목적의 값'에 따라 산정한다. 하지만 문제는, 승소한 사람이 패소한 당사자로부터 보전받을 수 있는 변호사 비용

소송목적의 값	소송비용에 산입되는 비율
2,000만 원까지 부분	10%
2,000만 원을 초과하여 5,000만 원까지 부분 [200만 원 + 소송목적의 값 - 2,000만 원 X 100/8]	8%
5,000만 원을 초과하여 1억 원까지 부분 [440만 원 + 소송목적의 값 - 5,000만 원 X 100/6]	6%
1억 원을 초과하여 1억 5천만 원까지 부분 [740만 원 + 소송목적의 값 - 1억 원 X 100/4]	4%
1억 5천만 원을 초과하여 2억 원까지 부분 [940만 원 + 소송목적의 값 - 1억 5천만 원 X 100/2]	2%
2억 원을 초과하여 5억 원까지 부분 [1,040만 원 + 소송목적의 값 - 2억 원 X 100/1]	1%
5억 원을 초과하는 부분 [1,340만 원 + 소송목적의 값 - 5억 원 X 100/0.5]	0.5%

변호사 보수의 소송비용산입에 관한 규칙 별표 : 산입할 보수의 기준

미술로 읽는 지식재산

은 승소자가 실제로 지출한 비용에 비하면 턱없이 적다는 것이다. 승소한 당사자의 입장에서는 많은 돈을 들여 승소하더라도 자신이 쓴 변호사 비용 중 극히 일부밖에 돌려받을 수 없다. 그나마 2018년 4월부터는 규칙이 개정되어 적용되고 있는데, 소송목적 값을 2천만 원, 5천만 원, 1억 원, 1억 5천만 원, 2억 원, 5억 원으로 나누어 변호사 보수 비율을 달리 정하고, 소송비용에 산입되는 금액을 인상하였다. 예를 들어 1억 원의 소송목적 값에 산정되는 변호사 보수는 기존의 480만 원에서 740만 원으로 인상되었다. 소송에 따른 비용부담이 문제가 되어 소송을 주저하는 당사자의 입장에서는 조금은 나아진 상황이라 할 수 있겠으나, 아직도 실제 써야 하는 변호사 비용에 비하면 턱없이 부족한 것이 현실이다.

그러면 변호사 비용의 부담에 대해 미국의 경우는 어떨까?

미국에서는 기본적으로 승소자든 패소자든 자신이 쓴 변호사 비용^{Attorney fee}은 각자 부담하는 것이 원칙이다.[194] 우리나라와는 달리, 승소했다고 승소자의 변호사 비용을 패소자에게 부담시키는 것이 아니다. 다만, 일반적인 민사소송과 달리 특허침해 소송의 경우 미국 특허법^{35 U.S.C} 제285조에 특별한 규정을 두고 있는데, '법원은 예외적인 사건에 있어서는 합리적인 변호사 비용을 승소자에게 수여 할 수 있다(The court in exceptional cases may award reasonable attorney fees to the prevailing party).'라고 규정되어 있다. 즉, 각자 자신의 소송비용을 부담하는 것이 원칙이나, '예외적인 사건^{Exceptional Case}'의 경우에는 패소자가 승소자의 변호사 비용을 부담하도록 되어 있는 것이다.

그렇다면, 미국 특허법 제285조에서 규정하고 있는 '예외적인 사건'은 어떤 사건을 말할까? 법 조항에서 'The court^{법원}'가 결정하게 되어 있으므로, 패소자가 변호사 비용을 부담하여야 하는 '예외적인 사건'인지 여부는 법원의 판결에 의해 정해진다. 그런데 미국 소송의 특징 중 하나는 배심원 재판^{Jury Trial195}이 많

다는 것이다. 미국의 수정헌법 제7조에는 20달러 이상의 손해배상을 구하는 소송에서 당사자는 배심재판을 받을 권리가 있다고 규정되어 있기 때문에, 소송의 당사자[원고 또는 피고] 중 한 사람만이라도 판사 재판[Bench Trial]이 아닌 배심원 재판을 받겠다고 하면, 헌법상 보장된 권리에 따라 배심원 재판으로 이루어지게 된다. 게다가 통계적으로 배심원 재판의 경우가 원고의 승소율이 높고, 침해가 인정되는 경우 인정되는 손해배상액의 규모도 더 크기 때문에, 원고인 특허권자는 배심원 재판을 선호하는 경향이 있다. 그러면 변호사 비용 전가 규정인 특허법 제285조를 적용하여 변호사 비용을 패소자에게 전가하는 결정은 누가 해야할까? 판사 재판의 경우에는 판사가 하면 되지만, 배심원 재판에서는 배심원이하여야 하는지 아니면 판사가 해야 하는지 의문일 수 있다. 예를 들어 특허침해소송에서 특허권을 침해한 것인지 여부나 손해액[Damages]이 얼마인지를 산정하는 것은 배심원단이 할 일이다. 또한 피고가 고의로 침해[Willful Infringement]한 것인지 아닌지도 배심원단이 판단한다. 반면, 고의침해가 인정되면 특허법상 3배까지 손해액을 증액할 수 있게 되어 있는데, 이를 증액할 것인지, 증액한다면 얼마나 할 것인지(3배까지 증액할 수 있으므로, 재량에 따라 1.5배 또는 2배 등 3배를 넘지 않는 선에서 결정한다)는 판사가 결정한다.[196] 결국 미국의 특허침해 소송에서는 변호사 비용을 패소자에게 전가하는 '예외적인 사건'에 해당하는지 여부에 대한 판단은, 배심원 재판에서는 배심원단이, 판사재판에서는 판사가 하는데, 특허 소송에서는 주로 배심원 재판이 대다수를 차지하므로 배심원단이 하는 경

옥탄 피트니스사 로고

아이콘사 로고

우가 대부분이고, 다만 손해액을 몇 배로 할 것인지는 판사가 하게되는 것이다.

그러면, 변호사 비용을 전가할 수 있는 예외적인 사건은 구체적으로 어떤 기준에 의해 판단할까?

이에 대해 미국의 연방대법원이 2014년 판결한 옥탄 피트니스 사건Octane Fitness, LLC v. Icon Health and Fitness, Inc.이 있었다. 특허권자인 옥탄 피트니스이하 '옥탄'는 세계 최대의 운동기구 메이커인 아이콘 헬스 앤 피트니스이하 '아이콘'가 자신의 특허권을 침해했다고 주장하며 소를 제기했다. 소송에서 옥탄이 승리했고, 옥탄은 자신이 쓴 변호사 비용을 패소자인 아이콘에 부담 시켜 달라고 법원에 청구했다. 하지만 지방법원은 이를 거부하여 옥탄의 변호사 비용은 보전해 줄 수 없다고 결정했다. 이에 대해 자세히 살펴보자.

옥탄 피트니스 사건 이전 판례의 입장은, 변호사 비용을 패소자에게 부담시키는 '예외적인 사건Exceptional Case'에 해당하기 위해서는 ①객관적으로 침해자가 자신의 행위가 유효한 특허권의 침해가 될 것이라는 높은 가능성High Likelihood이 있었음에도 불구하고 그러한 행위를 했다는 것과, ②주관적으로 침해의 위험을 알았거나 알 수 있었음, 이상 두 가지를 특허권자가 입증하여야 '예외적인 사건'에 해당한다는 것이었다. 또한 이러한 특허권자의 입증은 '명백하고 설득력 있는 입증Clear and Convincing Evidence'[197]에 의해 이루어져야 한다. 그런데, 이러한 입증 정도는, 입증하려고 하는 사실에 대해 '그렇다'는 것이 '그렇지 않다'는 것보다 높은 가능성51% 이상의 가능성을 보이는 증거 우월의 입증Preponderance of the Evidence보다 더 높은 정도의 입증이다. 승소한 원고특허권자의 입장에서는 위의 두 가지 요건을 입증하는 것도 쉽지 않은데, 입증의 정도도 일반적인 민사소송의 입증보다 높은 정도를 요구하므로 그 입증이 상당히 어렵다. 그 결과, 특허침해 소송에서 변호사 비용을 전가할 수 있는 '예외적인 사건'은 그야말로 예외적인 소수

의 사건에만 인정되고 거의 대부분의 소송은 이를 인정받지 못하고 있었다. 이러한 현실 때문에 승소한 당사자도 어차피 받지 못할 것으로 생각하여 웬만하면 자신의 변호사 비용을 청구하지 않는 경향이 있었다. 이와 같은 기준에 따라, 이 사건에서 지방법원은 위의 두 가지 요소 중 침해자가 객관적인 근거가 없음Objectively Reckless에도 불구하고 침해행위를 했다는 것을 특허권자가 입증하지 못했다고 판단하여 변호사 비용을 아이콘에 부담 시켜 달라는 옥탄의 청구를 인정하지 않은 것이다.

지방법원과 항소법원이 판단은 결국 옥탄의 변호사 비용 전가 청구를 인정하지 않았지만, 이의 상고심인 미국 연방대법원은 이 판결을 뒤집는다. 지방법원의 판결에서 적용한 기준 중 '객관적인 근거 없음'이라는 요소는 나머지 하나의 요소인 '주관적인 인식'이 있었어도 앞의 객관적인 요건을 입증하지 못하면 변호사 비용을 패소자에게 전가할 수 없다는 문제가 발생한다. 침해자가 주관적으로 침해의 위험성/가능성을 인식하고 있었다고 인정되어도 객관적인 근거가 없다는 것을 입증하지 못하면 패소한 피고의 입장에서는 원고의 변호사 비용을 물어줄 필요가 없게 되는 것이다. 이러한 문제점에 대해 대법원은 객관적 요건을 특허권자가 반드시 입증하지 않아도 주관적인 요소를 입증하면 그것으로도 변호사 비용 전가 판결을 할 수 있다고 판단했다. 이전처럼 엄격하게 주관적 요건과 객관적 요건을 모두 특허권자가 입증하여야만 한다는 것에서 입증할 부분을 줄여주어 승소한 원고의 입증책임의 부담을 완화한 것이다. 게다가 이전 판결들과 달리 입증의 정도도 일반 민사소송에서 요구하는 정도인 '증거의 우월성Preponderance of the Evidence' 정도로 완화하여 원고의 입증책임을 더욱 가볍게 하였다. 즉 승소자가 자신의 변호사 비용을 보전받기 위해서 입증해야 할 요건을 줄이고, 입증 정도도 완화하여 입증하기 상대적으로 쉬워진 것이다.

미국 연방대법원(출처: 위키피디아)　　　　　　　　베이징 지식 재산법원

　그 결과, 실제로도 옥탄 판결 이전과 그 이후 법원에 의해 변호사 비용 전가가 허용된 사건이 크게 늘게 된다. 이전에는 "어차피 청구해도 잘 인정되지 않아, 굳이 청구하지 않겠다"라던 승소자의 태도도 많이 변화하여, 승소한 원고가 자신의 변호사 비용을 패소자에게 전가해 달라는 청구의 비율도 크게 늘었다. 게다가 2017년 델라웨어Delaware에서 진행된 특허침해 소송에서 법원은 무려 100만 달러에 이르는 변호사 비용을 패소자에게 부과한 것을 비롯하여 100만 달러 이상 수백만 달러에 이르는 변호사 비용이 심심치 않게 인정되기도 했다. 따라서 특허침해 소송에서 진 사람은 특허권자에게 손해배상을 하여야 할 뿐 아니라, 상대방의 변호사 비용도 상당한 금액을 부담해야 하는 경우가 늘고 있음에 유의하여야 한다.

　한편 변호사 비용을 패소자에게 부담시키는 경우는, 미국 법원의 민사소송뿐 아니라 미국 특허심판원PTAB에서 진행하는 당사자계 재심사$^{Inter\ Partes\ Review,}$ IPR에서도 마찬가지로 적용될 수 있다. 예를 들어 특허 방어펀드의 하나인 RPX라는 회사는 AIT 사의 특허 2건을 무효시키기 위한 IPR을 신청하여 무효가 되었는데, 이 사건에서 변호사 비용이 문제된 바 있다. IPR 과정에서 피신청인특허 권자이 특허심판원의 특정 정보에 대해 영업비밀 등의 이유로 외부에 공개하거

워치데이터의 USB Key 제품

나 유출하지 말라는 심판원의 보호명령 Protective Order이 있었다. 그럼에도 불구하고, AIT 사가 자신의 외부 변호사(이 사건을 담당한 변호사가 아님)에게 비밀정보를 알려주었다. 이에 대해 특허심판원Patent Trial and Appeal Board, PTAB은 보호 명령을 위반한 AIT 사로 인해 신청인Petitioner인 RPX가 피해를 봤으므로, 변호사 비용으로 13,559 달러약 1,466만 원를 내라고 판단했다. 이 사건은 미국 특허법 제285조의 변호사 비용 전가 규정을 특허심판원의 절차에도 적용한 최초의 사건이었다.

그러면, 이제 중국의 경우에는 어떤지 한번 보자.

2016년 12월 8일 중국의 베이징 지식재산법원은, 워치데이터Watchdata가 헹바오Hengbao를 상대로 한 특허침해 소송에 대해 판결했는데, 이 판결에 변호사 비용에 대한 부분도 있었다. 문제 된 특허는 유에스비 키USB key와 관련된 중국특허였고, 특허의 청구범위는 유에스비 키 자체와 이에 대한 온라인상에서의 송금을 위한 인증 방법과 관련된 것이었다.

중국법원은 원고는 피고로부터 손해액과 함께 변호사 비용도 배상받는 것으로 판결하였다. 법원이 인정한 손해액은 4,900만 RMB약 80억 원이고, 이는 당시 중국 특허침해 소송 중 세 번째로 규모가 큰 것이었다. 법원은 [피고의 매출액 X 원고의 이익률]로 손해액을 계산했다. 법원은 피고의 고객인 15개의 은행에 대해 USB key의 구매액을 요청하였는데, 12개의 은행은 이를 제출하였고, 3개의 은행은 이를 거부하였다. 이에 법원은 원고가 제출한 자료에 따라 자료 제출을 거부한 3개 은행의 구매액을 약 858,000 RMB약 1억 4천만 원으로 추정했다. 이에 따라 총손해액이 4,900만 RMB에 이른 것이다. 변호사 비용과 관련해서, 법원

은 100만 RMB^{약 1억 6,400만 원}의 변호사 비용을 인정하였는데, 원고가 청구한 금액 전부를 법원이 모두 인정한 것이었다. 법원은 변호사 비용과 관련하여 보통 로펌^{Law Firm}이 시간당 비용을 청구하는 것이 일반적이고, 사안의 복잡성과 업무의 양을 보면 원고가 로펌과 계약한 비용이 합리적이라고 판단했다. 이처럼 변호사 비용을 산정할 때, 일을 수행한 변호사의 시간당 비용을 인정한 것은 중국에서는 처음이었다고 한다.

위에서 한국과 미국, 중국의 특허침해 소송에서 승소자의 변호사 비용을 누가 부담하는지를 살펴봤다. 이처럼 나라별로 승소자의 변호사 비용을 패소자에게 부담시키는지 여부 및 그 판단기준과 금액의 산정 방법은 상당히 다르다. 따라서 특허침해 소송을 진행하는 경우 이러한 나라별 차이를 확인하고, 미리 이를 감안한 전략을 수립하는 것이 바람직하다.

앙리 마티스, <커피와 함께 있는 로레트>, 1917

마티스의 <커피와 함께 있는 로레트>와 커피 전쟁

20세기 최고의 화가 중 하나인 앙리 마티스Henry Matisse, 1869~1954는 야수파 또는 표현주의 작가로 분류된다. 앞의 그림은 마티스의 <커피와 함께 있는 로레트Lorette with Cup of Coffee>인데, 한 여인의 머리맡에 커피잔과 스푼이 놓여 있다. 사랑하는 사람이 아침에 잠을 깨우는 모닝커피를 만들어 여인의 머리맡에 놓은 것 같다.

마티스는 법률가가 되려고 했지만, 스물한 살 때 병에 걸려 입원해 있던 중 구피의 <회화론>을 읽고 화가가 되기로 결심한다. 그는 파리로 가서 당시 국립미술학교 교수이자 프랑스의 대표적인 상징주의 화가인 구스타브 모로1826~1898의 아틀리에에 들어가 사사하였고, 많은 전시회에 출품을 함으로써 명성을 쌓았다. 입체파의 대가 파블로 피카소Pablo Picasso, 1881~1973는 당시 마티스와 깊은 교류를 하기도 했지만, 그에 대해 경쟁심과 질투심을 느끼기도 했다. 피카소는 마티스를 보고 "그는 뱃속에 태양을 품고 있다"고 고백하기도 했다. 마티스는 인상주의 화가들과 윌리엄 터너Joseph Mallord William Turner, 1775~1851 등의 그림에 영향을 받았고, 일본 판화, 페르시아 도자기, 아랍의 디자인 등을 공부하고, 이를 응용하기 시

앙리 마티스, <붉은색의 조화>, 1908

작했다. 마티스는 1904년 피카소, 일러스트레이션의 창조자이기도 한 드랭Andre Derain, 1880~1954, 최초로 아프리카 부족의 조각을 수집하여 이를 반영한 작품을 만든 작가인 블라맹크Maurice de Vlaminck, 1876~1958, 화가이자 무대나 섬유의 디자이너이기도 한 라울 뒤피Raoul Dufy, 1877~1953 등과 함께 야수파포비즘, Fauvism 운동의 기수가 되었다. 스테파노 추피에 의하면, 마티스는 "밝은 색채, 특정한 배경의 재현, 장식성과의 관계를 계속 유지"해 나갔다고 평가되고, 후기에 들어서면서 태피스트리, 도예, 벽화, 색종이 작업 등을 통해 자신의 작품세계를 확장했다.

야수파는 화가가 주체적으로 자신의 감정을 색과 모양을 배합하여 표현하고자 했고, 이는 표현주의로 발전했다.[198] 야수파는 감정의 표현을 위해 원색을 과감하게 사용하는 경향이 있었는데, 이러한 면이 잘 드러난 그림이 <붉은색의 조화Harmony in Red>이다. 탁자 위의 식탁보와 벽지는 하나의 평면처럼 보이고, 빨간색으로 뒤덮인 전체 화면이 강렬하게 관람자의 눈길을 끈다. 르네상스 이후 명암법과 원근법을 잘 활용해서 삼차원의 현실 세계를 사실적으로 재현하려는 미술계의 흐름에 정면으로 저항하여 눈에 보이는 색채와 원근감을 무시한 것이다. 야수파는 원색과 단순화된 표현을 통해 색채와 구성의 대담함을 과감히 채용하여 작가의 감정을 표현함으로써 새로운 미술의 지평을 열었다. 마티스는 "나는 문자 그대로 테이블을 그리는 것이 아니라 테이블이 불러일으키는 내 감정을 그리는 것이다"라고도 했다.

마티스는 야수주의로부터 말년의 색종이 작업에 이르기까지 일관되게 밝은 색채를 추구했는데, "색채는 결코 우리가 자연을 모방하라고 주어진 것이 아니다. 우리는 자신의 감정을 색상을 통해 표현할 수 있다"고 믿었다.[199] 기존의 미술인 고전적인 회화와 입체파에 반발하여 탄생한 야수파가 해

색종이 작업 중인 마티스

체된 후 마티스는 자신의 독자적인 길로 들어선다. 말년에 이르러서는 십이지장에 암이 생겼고(제2차 세계대전과 어머니의 죽음이 암의 원인이 아닌가 하는 추측이 있다), 수술을 받은 후에는 색종이를 오려 이를 캔버스에 붙이는 작업을 한다. 이렇게 탄생한 콜라주[200] 작품들은 그가 일생동안 추구했던 단순한 형태와 강렬한 색상을 집약한 것으로 평가된다. 마티스의 콜라주 작품들은 그가 말했듯이 '붓 대신 가위로 그린 그림'이라 할 수 있다. 그의 색종이 그림은 종이에 구아슈Gouache[201]를 색칠한 후 가위로 이리저리 오려서 이를 캔버스에 붙이는 방식으로, 이렇게 색종이를 오려 만든 작품을 커팅 아웃Cutting Out이라고도 한다. 2014년 영국의 테이트 모던Tate Modern Museum과 미국의 현대미술관MoMA에서는 '앙리 마티스; 더 컷-아우츠Henri Matisse: The Cut-Outs' 전시회를 하기도 했다.

이제 처음의 그림 <커피와 함께 있는 로레트>로 돌아가 보자.

그림의 등장인물인 로레트는 이탈리아 출신의 모델로, 마티스는 그녀를 모델로 한 작품을 다수 남겼다. 스미스소니언 박물관의 홈페이지 내용에 따르면, 로레트를 그린 마티스의 그림은 <로레트Lorette>를 비롯하여, <로레트의 머리Head

요한 제바스티안 바흐

of Lorette>, <검은 배경의 녹색 가운을 입은 로레트Lorette in a Green Robe against a Black Background>, <터번과 노란색 조끼를 입은 로레트Lorette with Turban and Yellow Vest> 등 무려 50여 점에 이른다. <커피와 함께 있는 로레트>에서 주요한 오브제Object는 로레트와 함께 커피잔과 커피이다. 커피에 대한 마티스의 그림은 이 작품 외에도 <커피Coffee>와 <아랍의 커피 하우스Arab Coffeehouse>가 있으며, 커피는 그의 다른 그림들에도 종종 등장한다. 다른 예술가들과 마찬가지로 마티스 역시 커피를 사랑했음을 짐작할 수 있다.

커피를 사랑한 대표적인 예술가 중 음악의 아버지라 불리는 바흐Johann Sebastian Bach, 1685~1750는 자신의 커피에 대한 사랑을 잘 나타내는 <커피 칸타타Coffee Cantata>를 작곡하기도 했다. 작품의 속에서는, 커피에 중독된 딸을 걱정하는 아버지가 커피를 끊지 않으면 결혼을 시키지 않겠다고 으름장을 놓는다. 하지만 이 딸은 "아~ 커피는 얼마나 맛이 기가 막힌 지, 천 번의 키스보다 더 사랑스럽고, 와인보다 더 달콤하다네. 내게 즐거움을 주려면 제발 커피 한 잔을 따라 주세요"라며 커피에 대한 애정을 노래한다. 바흐는 생활비를 벌기 위해 짐머만이란 사람이 운영하는 라이프치히의 커피 하우스에서 연주를 하곤 했는데, <커피 칸타타>는 이 커피 하우스의 홍보를 위해 작곡한 것으로 전해진다.

이제 커피의 역사와 이와 관련된 지식재산권에 대한 이야기를 해 보자.

커피는 전 세계인이 가장 즐겨 마시는 기호식품이다. 커피는 오늘날 세계 무역에서 원유 다음으로 물동량이 큰 제품이 바로 커피인데, 유통되는 커피의 양은

미술로 읽는 지식재산

연간 750만 톤에 이르며, 커피잔 수로 환산하면 약 27억 잔에 이른다고 한다. 우리나라 사람들도 예외가 아니어서, 통계청의 2017년 발표에 따르면 2016년 우리나라 성인 1인당 커피 소비량이 428잔으로 세계적으로 소비량이 많은 최상위 국가 중 하나이다.

커피의 원산지는 아프리카로, 커피라는 명칭도 에티오피아의 카파Kaffa라는 지역의 명칭에서 비롯된 것으로 전해진다. 전해오는 말에 의하면, 칼디Kaldi라는 에티오피아의 목동이 어느 날 염소들이 흥분하여 뛰어다니는 것을 보고, 염소들이 먹은 열매를 자신이 먹어 본 것에서 커피의 기원을 찾는다. 칼디는 이 빨간 열매를 먹고 피곤이 풀리고 정신이 맑아지는 기분을 느끼고, 수도승에게 열매를 가지고 갔다. 이후 수도승들이 이 열매를 먹으면 기도를 하는 데 도움이 된다고 '신의 열매'로 취급했다고 한다. 커피가 에티오피아의 '카파'에서 유래한 것이 아니라는 다른 설도 있는데, 아랍어로 '기운을 북돋우는 것'의 의미인 '카와Quhwah'에서 비롯되었다는 것이다. '카와'는 원래 와인의 한 종류를 가리키는 것이었으나, 커피가 와인과 비슷한 각성효과가 있다는 것으로부터 커피의 명칭이 유래했다는 것이다.

커피는 여러 경로를 거쳐 서방세계로 유입되는데, 525년 에티오피아가 예멘 지방을 침략한 시기에 아라비아로 커피가 전해지게 되고, 예멘의 모카Mocha 지방이 커피의 재배지로 각광받아 '모카커피'가 만들어진다. 모카 지방은 항구도시였는데, 15세기에는 커피 거래를 주도하던 유대인 상인들이 커피 공급을 독점하기 위해 유일한 커피의 수출항으로 정해지기도 한다. 이 시기 유럽에 커피를 대량으로 들여와 수익을 올린 회사가 네덜란드의 동인도 회사이다. 동인도 회사는 1616년 인도로부터 몰래 커피 묘목을 들여와 온실에서 재배하고, 묘목을 대량으로 재배하고자 1696년 인도네시아 자바Java에 대규모 농장을 만든다. 이렇

게 해서 자바가 커피의 대량생산기지가 된 것이다. 오늘날에는 에티오피아를 비롯한 아프리카와 인도네시아 외에, 브라질, 코스타리카, 자메이카 등의 남미 지역이 주요 커피 생산국이다. 남미지역의 경우 가장 먼저 커피를 재배한 나라는 가이아나^{Guyana}인데, 역시 동인도 회사가 암스테르담에서 재배된 커피 묘목을 심기 시작한 것으로부터 비롯됐다. 가이아나의 커피가 브라질, 콜롬비아 등으로 확산하여 현재는 브라질과 콜롬비아가 세계 최대의 커피 생산국이 되었다.

한편 아랍인들은 커피를 귀한 약재로 생각하여 유럽으로 종자가 반출되는 것을 막고, 커피를 끓이거나 볶아서 가공한 상태로만 유럽에 수출한다. 당시 유럽 사람들은 이슬람 지역으로부터 온 커피를 이교도의 음료라고 하여 거부감을 가지는 경우가 많았고 커피의 가격도 비싸서 아무나 마실 수 있는 것이 아니었다고 한다. 하지만 예술가들이나 작가, 철학자들이 커피를 많이 마시기 시작했고, 이것이 일반 대중에게까지 서서히 확산되어 대중화되면서 대단히 유행하게 된다.

이처럼 커피가 유럽에서 대중화되면서 1650년대에 이르면 여러 사람이 모여서 커피를 즐기는 커피 하우스^{Coffee House}가 생기기 시작한다. 유럽 최초의 커피 하우스는 1650년 영국에서 생겼다고도 하고, 이탈리아 베니스에서 생겼다고도 한다. 어느 설이 맞는지는 확실치 않지만 이 시기 이후로 전 유럽으로 확산되어 유행한 것은 사실이다. 1700년에 이르면 영국의 런던에만 2천여 개의 커피 하우스가 있었다고 하니, 유럽에서의 커피 열풍은 대단했던 것 같다. 커피의 기원에서 알 수 있듯이 최초의 커피 하우스는 유럽의 그것보다 200년 가까이 앞선 1475년 오스만 제국의 수도 콘스탄티노플^{현재의 이스탄불}에서 문을 연 '키바 한^{Kiva Han}'이라고 한다. 당시 오스만 제국에서는 남편에게 커피를 끓여주지 않는 아내에게 이혼을 요구할 수 있는 권리를 법으로 보장하기까지 했으니, 당시의 사람들이 커피를 마시는 것을 얼마나 중요하게 생각했는지 엿볼 수 있다.

미술로 읽는 지식재산

초기 유럽의 커피 하우스는 다양한 계층에게 문호는 개방되어 있었으나, 남성만 출입이 허용되었고 여성에게는 출입이 금지된 공간이었다. 남자들이 커피 하우스에 죽치고 앉아 그들만의 자유로운 만남과 토론, 그들만의 문화를 만들어나간다. 남성들의 행태에 불만을 품은 당시 영국의 여성들은 '커피를 반대하는 탄원서The Women's Petition against Coffee'를 내기도 했다.

커피를 반대하는 탄원서

영국의 커피 하우스들은 다양한 역할을 했고 새로운 모습으로 발전하기도 했는데, 에드워드 로이드Edward Lloyd가 운영하던 커피 하우스는 세계 최대의 보험회사인 런던 로이드사로 발전하고, 조나단 커피 하우스Jonathan Coffee House는 현재 런던 증권거래소의 전신이 된다. 또한 당시의 커피 하우스 내에 걸린 자루에 편지를 넣어두면 이를 배달해 주는 우체국의 역할도 했다. 뿐만 아니라, 영국의 왕립학회도 많은 과학자가 런던의 커피 하우스에 모여 만남과 토론을 이어가며 기틀이 마련된 것이다. 왕립학회의 설립을 주도한 사람들은, 당대의 과학자이자 만유인력의 법칙을 발견한 아이작 뉴턴Isaac Newton, 1642~1727, 보일의 법칙으로 유명한 근대화학의 선구자인 로버트 보일Robert Boyle, 1627~1691, 세포를 처음으로 발견하고 탄성의 법칙을 만들어낸 로버트 후크Robert Hooke, 1635~1703 등 이었다. 예술 분야에서도 현재 세계적인 경매회사인 크리스티Christie's나 소더비Sotherby's202도 커피 하우스에서 시작된 회사이다.

한편 프랑스의 경우에는, 1669년 루이 14세가 네덜란드로부터 커피 묘목을 선물 받아 이를 심은 것으로 프랑스의 커피 역사는 시작된다. 1710년대에 이르면 파리에만 300여 개의 커피 하우스가 생겼고, 커피 하우스에서의 자유로운 만

남과 토론을 통해 프랑스 혁명의 철학과 사상이 발전하게 된다. 1689년 문을 연 프랑스 파리의 '르 프로코프Le Procope'라는 카페는 볼테르Voltaire, 루소Jean-Jacques Rousseau, 디드로Denis Diderot 등의 문인이나 사상가들이 자신의 글과 사상을 발전시키는 장소로써 역할을 했다. 프랑스 혁명이 파리의 카페 '드 포아de Foy'에서 시작되었고, 혁명의 바탕이 되었던 계몽주의의 발전이 커피 하우스를 근거지로 하는 등, 유럽의 근대사회에서 철학, 문학, 예술의 발전은 커피 하우스에서 비롯되었다고 해도 과언이 아니다.

또한 오스트리아의 경우에는, 1683년 오스만 제국이 오스트리아의 빈을 점령하려는 전쟁을 일으키고, 전쟁이 끝난 후 남기고 간 커피 자루를 차지한 프란츠 콜스키츠키Franz Kolschitzky가 '블루 보틀Blue Bottle'이라는 커피 하우스를 연 것으로 대중화의 길로 들어선다. 이처럼 유럽에서의 커피는 초기 네덜란드, 영국, 프랑스, 오스트리아, 이탈리아를 거쳐 전 유럽으로 유행이 번지게 되었다.

우리나라의 경우에는 커피가 언제 들어왔을까?

우리나라에서 최초로 커피를 즐긴 사람은 고종으로 전해지는데, 명성황후가 시해된 을미사변1895으로 인해 신변에 위협을 느낀 고종이 러시아 공사관으로 피신한 아관파천1896 때로 추정된다. 고종은 당시 러시아 공사인 카를 베베르Karl Weber로부터 커피를 대접받았고, 커피에 푹 빠진 고종은 이후 덕수궁에 '정관헌'이라는 서양식 정자를 지어 커피를 즐기기도 했다.

커피를 좋아한 고종은 궁중 다례에 기존의 차茶가 아닌 커피를 올리기도 하고, 외국의 손님이나 선교사 등에게 커피를 대접하기도 했다. 당시 커피는, 서양에서 온 것이라는 이유로 '양탕국'이라 부르기도 하고, 이후 한자를 차용하여 '가배咖啡'라고도 했다. 러시아 공사 베베르의 처형인 앙투아네트 손탁Antoinette Sontag, 1854~1925이라는 독일계 러시아 여성이 고종으로부터 하사받은 정동의 한 건물을

덕수궁의 서양식 정자 <정관헌> 인천의 대불호텔

1902년 '손탁 호텔'로 개장했다. 호텔 건물 1층에는 '경성구락부'라는 카페가 있었는데, 이로써 고종에 의해 사랑받던 커피는 일반인들에게까지 퍼지기 시작했으며, '경성구락부'가 우리나라 최초의 카페라고 전해지고 있었다. 그러나 손탁호텔 이전에 일본인이 만든 '대불호텔'이 인천에 먼저 있었고, 이곳에 최초의 카페가 있었을 것이라는 유력한 견해가 등장했다. '대불호텔'은 인천 항구를 통해 교역하는 외국인들을 상대로 영업을 했기 때문에 당연히 카페가 있었을 것으로 추정하여 최초의 카페는 대불호텔에 있었다는 견해이다.

대불호텔과 손탁호텔의 카페에 이어, 일제강점기에는 일본인에 의해 여러 곳에 카페가 들어섰고, 이어 한국인들도 이러한 흐름에 합류한다. 우리나라 사람이 최초로 연 카페는 '카카듀'라는 곳이었다고 한다. 일제강점기 당시 우리나라 사람이 운영한 다방 중에는 요절한 천재 시인으로 불리는 이상의 '제비다방'도 있었다. 일제강점기 다방들은 이미 자취를 감춘 지 오래고, 현재까지 남아있는 가장 오래된 다방은 1956년 옛 서울대 문리대 건너편^{현재의 대학로}에 문을 연 '학림다방'이다. 학림다방은 우리나라의 문학과 예술, 그리고 민주화 역사에서 빼

놓을 수 없는 곳인데, 마치 프랑스의 커피 하우스들이 프랑스 혁명의 근거지가 된 것과 비슷하다. <서편제>나 <당신들의 천국>의 작가 이청준, <오적>의 시인 김지하, <무진기행>의 김승옥, <귀천>의 시인 천상병, <아침이슬>과 <상록수>의 작곡가 김민기, <그리고 아무 말도 하지 않았다>를 쓴 수필가이자 번역가인 전혜린 등이 글을 쓰거나 예술과 문학을 논했던 자리가 바로 학림다방이었다고 한다.

현재는 급격한 국제화와 산업화로 인해, 그리고 거대 자본의 프랜차이즈 업체들에 의해 수많은 다방들이 밀려나고 그 모습을 감췄다. 다방이 없어진 자리를 스타벅스, 커피빈, 파스쿠찌, 엔제리너스, 카페베네 등의 다국적 기업 또는 국내 대기업의 프랜차이즈 카페가 대신하고 있다.

세계적으로 가장 거대한 커피 전문점은 스타벅스다. 스타벅스 공식 홈페이지에 따르면, 2019년 3월 전 세계 3만 번 째 매장을 중국 선전에 개장했다고 한다. 우리나라 스타벅스의 역사는 1999년 서울의 이화여대 정문 앞에 최초로 문을 연 때부터다. 첫 매장의 개설 후 단 5년 만에 100호점을, 다시 2016년에 1,000개에 이르는 매장을 냈으며, 2019년 1,300개의 매장을 돌파했다고 하니 그 성장 속도는 놀랍지 않을 수 없다.

미국에서 처음 시작된 스타벅스는 1971년 미국 시애틀의 파이크 플레이스 마켓^{Pike Place Market}이 첫 매장이었다. 처음에는 교사 2명과 작가 1명이 공동으로 창업했고, 1984년 커피 원두를 공급하던 '피츠'사를 인수하게 된다. 한편 1985년 '일 조르날레^{Il Giornale}'라는 커피숍 체인을 차려 사업을 하던 하워드 슐츠^{Howard Schultz}가 1987년 스타벅스를 인수함으로써 큰 변화를 맞이한다. 슐츠는 자신의 '일 조르날레' 매장을 모두 스타벅스 매장으로 바꾸었고, 시애틀 지역을 넘어 캐나다 밴쿠버에 매장을 내는 것을 시작으로 미국 및 캐나다의 주요 도시로 진

현재 스타벅스 1호점의 내부 모습(출처: pixabay)

스타벅스 로고

출함으로써 글로벌한 커피 프랜차이즈로 성장할 발판을 만든다. 성장을 거듭하던 스타벅스는 1995년 뉴욕 맨해튼 타임스퀘어의 코카-콜라 간판을 디자인했던 라이트 매세이^{Wright Massey}를 고용하여 스타벅스 매장을 새롭게 재디자인한다. 또한, 1996년 일본 도쿄, 1998년에는 영국 런던에 매장을 내는 한편, 2003년에는 기존의 프랜차이즈인 시애틀 베스트 커피^{Seattle's Best Coffee}와 토레파지오네 이탈리아^{Torre-} ^{fazione Italia}를 인수하는 등 광폭의 행보를 보인다.

스타벅스는 급속한 성장으로 글로벌 회사가 되었지만, 그 이면에서는 수많은 법적 소송에 휘말렸는데, 상표권과 저작권 또는 불공정 거래 등에 관한 소송이

에티오피아 커피 로고

대부분이었다. 대표적인 것이 커피 원두와 관련하여 커피의 주산지인 에티오피아 정부와의 소송이었는데, 커피 전쟁^{Coffee War}이라고도 불리던 거대한 규모의 분쟁이었다.

커피를 마실 때는 원하는 원두로 추출한 커피를 마시곤 한다. 커피는 원산지에 따라 맛과 향이 다르고, 커피를 마시는 사람들도 커피 원산지의 명칭에 따라 원두를 선택하곤 한다. 세계적으로 유명한 커피의 산지로는, 자마이카의 블루산맥에서 재배되는 블루마운틴^{Blue Mountain}, 코스타리카의 따라주^{Tarrazu}, 과테말라의 안티구아^{Antigua}, 에티오피아의 하라르^{Harrar}, 이가체프^{Yigacheff}, 시다모^{Sidamo}, 예멘의 모카^{Mocha}, 탄자니아의 킬리만자로^{Kilimanjaro}, 인도네시아의 자바^{Java}와 만델링^{Mandheling} 등을 들 수 있다. 이 국가들은 모두 대규모의 커피 농장을 가지고 커피를 대량생산하고, 이렇게 생산된 커피 원두는 주로 선진국인 서방세계에서 소비된다. 그런데 이러한 스페셜티 커피는 다른 커피에 비해 비싸게 팔리지만, 생산지의 농민들은 비싼 커피의 가격에 비해 경제적 혜택을 거의 누리지 못하고, 하루에 1달러도 안 되는 저임금에 시달리는 것이 현실이다. 국가 전체 수출액에서 커피가 차지하는 비중이 거의 60%에 달하는 에티오피아의 경우 커피 생두의 가격은 현지에서 킬로그램당 1달러도 되지 않는 반면, 이것이 미국에서 소비자에게 판매되는 가격은 20 내지 28달러에 이른다.

그러면 에티오피아와 같은 커피 산지의 국가에서는 이러한 불균형을 어떻게 해결할 수 있을까 고민이 깊어질 수밖에 없다.

여러 가지 해결책을 모색해 볼 수 있겠지만, 에티오피아 정부는 이를 지식재산권으로 해결하고자 했다. 에티오피아 정부는 에티오피아의 주요 커피 산지인

하라르Harrar, 이가체프Yigacheff, 시다모Sidamo의 명칭을 상표권으로 등록받아 권리를 행사하기로 결정한다. 에티오피아 정부는 전 세계 40여 개국에 각각 상표를 출원하고, 2005년 유럽과 일본에서 이를 모두 등록받았고, 미국에서도 '이가체프'를 등록받았다.

에티오피아 정부는 해당 상표권에 대해 전 세계의 커피 전문점과 유통업자 등을 상대로 무상의 라이선스$^{Royalty-Free License}$를 설정해 주는 전략을 세웠다. 이 전략의 핵심은 상표에 대한 라이선스는 무상으로 주되, 대신 생두에 대한 가격을 올려 농민들이 정당한 보상을 받도록 거래하자는 것이었다. 이를 통해 선진국들이 구매하는 원두의 가격을 현실화하여 자국 농민들의 수입을 증대시키고자 한 것이다. 이에 전 세계의 많은 커피 회사들은 에티오피아 정부와 상표권에 대한 라이선스 계약을 체결한다.

당연히 에티오피아 정부로서는 가장 큰 잠재적인 라이선시인 스타벅스에도 라이선스 계약을 제안한다. 하지만 스타벅스는 에티오피아 정부의 상표권을 인정할 수 없다고 주장하며, 에티오피아 정부의 제안을 거절했다. 스타벅스는, 커피라는 상품의 산지産地를 표시하는 것에 불과한 '시다모'나 '하라르'에 대해서는 상표로서 등록을 받을 수 없다고 주장하며, 라이선스를 거부한 것이다. 당시 스타벅스도 '이가체프', '하라르', '시다모'의 명칭을 사용하여 커피를 팔고 있었다.

스타벅스의 주장을 구체적으로 살펴보면, '이가체프', '시다모', '하라르'와 같은 커피의 산지나 품질을 표시하는 것에 불과한

에티오피아의 주요 커피 산지

표장은 증명표장$^{Certification\ Trademark}$, 또는 지리적 표시$^{Geographic\ Indications}$로 등록을 받아야 한다는 것이었다. 증명표장은 상품이나 서비스의 품질 및 특성 등을 증명하고 이를 보증하는 제도지만, 일정한 단체나 정부 등의 정관에서 정한 기준을 사용자가 충족하기만 하면 차별 없이 해당 표장을 사용하도록 하는 제도이다. 미국의 '코튼$^{Cotton\ USA}$'이나, 우리나라의 'KC 마크' 등이 그 예이다. 반면, 지리적 표시는 원산지나 규격 등을 나타내며 소정의 기준을 충족하였음을 증명하는 것으로, 일정한 기준과 조건을 충족하기만 하면 인증을 거부할 수 없도록 하는 제도이다. 대표적인 예가 '꼬냑Cognac', '샴페인Champagne', '영광굴비', '영동포도'와 같은 것을 들 수 있다.

이러한 스타벅스의 주장과 상표 등록을 저지하고자 하는 노력에도 불구하고 에티오피아 정부는 해당 상표권의 등록에 성공한다. 미국특허청에 상표권을 등록한 후, 2006년 에티오피아 정부와 스타벅스는 마침내 라이선스 계약에 합의한다. 계약에 따라 스타벅스는 에티오피아 정부와 로열티 없는 라이선스를 체결하고, 원두의 구매가격을 파운드당 1.4달러에서 2달러 선까지 올려 주었다.

여기에서 에티오피아 정부의 성공적으로 지식재산을 수익화하는 전략을 살펴보고자 한다.

첫 번째로 에티오피아 정부는 자국 농민의 수입을 증가시키고, 국가적인 부富를 위해 적극적으로 지식재산권을 활용했다. 에티오피아 정부는 외교적인 통로나, 정치적·경제적 압박을 통해 스타벅스의 항복을 이끌어 낸 것이 아니었다. 대신, 상표권을 통해 스타벅스와 라이선스가 가능해졌고, 이를 통해 자국 및 자국 농민들의 수익증가를 이끌어냈다. 이처럼 지식재산은 그 자체로 수익을 내는 것에 그치는 것이 아니라, 공정한 이익의 배분이나 비즈니스에서의 수익을 위한 지렛대의 역할도 할 수 있음을 보여준 사례라고 하겠다.

두 번째는, 에티오피아 정부는 장래의 분쟁이나 라이선스 계약을 예상하고 초기부터 어떤 종류의 지식재산을 취득할 것인지에 대한 적절한 전략을 수립했다. 만일 '이가체프', '시다모', '하라르' 같은 명칭을 지리적 표시나 증명표장으로 등록했다면, 스타벅스와 유리한 라이선스를 체결하지 못 할 수도 있었다. 지리적 표시는 해당 지역에서 생산 등을 한 경우에만 보호 대상이 된다. 만일 '시다모'를 에티오피아의 농민들이 시다모 지역이 아닌 비슷한 기후나 풍토의 다른 지방에서 생산하면 보호되기 어렵다. 또한 증명표장의 경우에도 그 보호 범위가 좁은 것은 마찬가지이다. 에티오피아 정부는 이를 상표권으로 등록하는 전략을 정확하게 구사한 것이다.

세 번는, 에티오피아 정부가 전문가들을 잘 활용하고, 국제적인 여론을 잘 조성한 것을 들 수 있다. 에티오피아 정부의 승리 이면에는 정부를 자문하고 지원한 미국의 '라이트 이어즈 아이피Light Years IP'라는 비정부 단체NGO가 있었다. 이 단체는 아프리카 지역의 빈곤과 불평등, 사회경제적 문제를 해결하는 데 앞장 서 왔으며 국제적인 전문가들이 포진된 비정부 단체이다. 에티오피아 정부의 전략 수립에 이러한 단체의 지원은 결정적인 역할을 했다. '라이트 이어즈 아이피'는 초콜릿의 원료인 카카오를 생산하는 가나에 대해서도 지원한 바 있다. 또한 에티오피아 정부가 '라이트 이어즈 아이피' 외에도 옥스팜OxFarm과 같은 국제적인 인도단체와 적극적인 협력을 꾀한 것도 스타벅스에는 압박이 되었다.

이상 에티오피아 정부의 지식재산을 이용한 전략을 살펴보았지만, 이 사례는 정부뿐 아니라 기업이나 연구소, 대학 등의 경우에도 마찬가지로 적용할 수 있는, 지식재산권의 포트폴리오Portfolio를 적절히 구성하기 위한 전략적 사고와 방법을 시사해 준다.

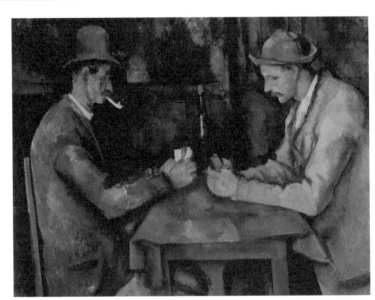

폴 세잔, <카드 게임 하는 사람들(The Card Players)>, 1892~1893

폴 세잔의 <카드 게임하는 사람들>과 특허의 대상

현대 미술은 누구로부터 시작되었을까?

미술사학자마다 조금씩 의견이 다르다. 객관적인 대상에 대한 기존의 사실적인 묘사에서 벗어나 예술가 자신의 감정을 담기 시작한 인상파Impressionism부터라는 견해도 있고, 야외에서 그림을 그리기 시작함으로써 인상파에 큰 영향을 주었고 추상화의 싹을 틔운 윌리엄 터너William Turner를 시작으로 보기도 한다. 혹자는 피카소를 비롯한 입체파가 현대 미술의 시작이라고 하는데, 많은 미술사가들이 현대 미술의 시작점으로 인정하는 작가가 바로 폴 세잔Paul Cezanne, 1839~1906이다.

세잔은 인상파와 비슷한 시기에 활동을 시작했고, 후기 인상파Post-Impression-ism 작가로 분류된다. 하지만 그가 '현대 미술의 아버지'라는 칭호를 갖게 된 것은, 그로 인해 기존의 회화가 가진 가치들이 부정되고, 이후 입체파Cubism에 지대한 영향을 끼친 것에 기인한다.[203] 세잔은 원근법이 무시된 평면적인 회화를 시도하거나, 하나의 화면에 입체적인 그림과 평면적인 그림을 병치하기도 하고, 대상을 바라보는 작가의 시선을 하나로 고정하지 않고 여러 시점과 각도로 바

라본 모습을 하나의 캔버스 공간에 구현하는 방식으로 단순화한 실체의 본질에 다가가려 했다. 이를 위해 형태를 왜곡하거나, 과감한 색채를 활용하여 이전의 근대적인 관점을 일거에 무너뜨린 것이다. 세잔의 작품들은 당시에는 급진적인 것으로 받아들여졌으나, 그의 화면을 다루는 새로운 방식으로 인해 지금은 다른 어떤 작가보다 높은 평가를 받고 있다. 세잔은 자연을 본질적인 기하학적 구조로 파악하려고 했으며, 이를 통해 특정한 사물의 외형을 단순화시켜 본질에 가까운 추상적인 형태로 표현하고자 했다. 이러한 세잔의 작업은 파블로 피카소Pablo Picasso로 대변되는 입체파Cubism, 앙리 마티스Henry Matisse를 대표로 한 야수파Fauvism, 바실리 칸딘스키Wassily Kandinsky, 1866~1944의 추상회화를 잉태한 것으로 볼 수 있다. 예를 들어 세잔의 <목욕하는 사람들Bathers>은 피카소의 <아비뇽의 처녀들Les Demoiselles d'Avignon>의 모티브가 되었다고 알려진다. 세잔은 "자연의 모든 것은 구球와 원추 및 원기둥으로 이루어져 있다. 따라서 우리는 이러한 단순한 도형들로부터 그림을 그리는 법을 배워야 한다"고 주장했다. 또한 세잔은 색채에 열중했는데, "선들이 여기저기 죄수들처럼 색조들을 가두고 있지. 나는 이들을 해방시키고 싶어. … 그곳에서 풍경화는 날카로운 지성의 미소로 떠다닐 거야. 우리를 둘러싼 환경의 섬세함은 바로 우리 정신의 섬세함일세. 그것들은 서로가 서로에게 영향을 미치지. 색은 우리의 두뇌가 우주와 만나는 자리야. 진정한 화가들에게 색이 그토록 드라마틱하게 느껴지는 이유도 거기에 있어"라고 했다.

세잔은 프랑스의 엑상 프로방스에서 모자제조업자인 아버지와 가게 점원이었던 어머니 사이에서 태어나, 엑상프로방스Aix-en-Provence에서 어린 시절을 보냈다. 엑상 프로방스에서의 어린 시절, 프랑스의 자연주의 문학의 대문호인 에밀 졸라Emile Zola, 1840~1902와의 우정을 쌓는다. 세잔은 어릴 적 건장한 아이였으나 졸라

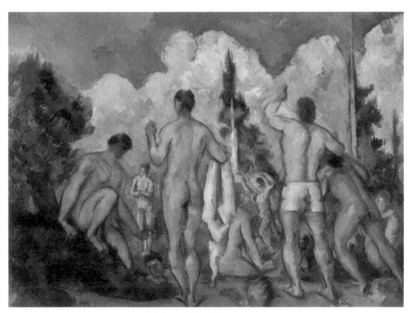

폴 세잔, <목욕하는 사람들>, 1892~1894

파블로 피카소,
<아비뇽의 처녀들>, 1907

는 병약하고 말도 더듬어 주위 친구들에게 괴롭힘을 당하는 아이였다. 이러한 졸라의 어려움을 막아 준 이가 바로 세잔이었고, 졸라는 세잔에 대해 큰 고마움을 느껴 사과를 선물하기도 한다. 세잔이 사과를 많이 그린 것이 졸라의 영향이 아닌가 하는 분석도 있다.[204] 엑상프로방스를 떠난 졸라는 왕성한 작품 활동을 통해 프랑스를 대표하는 작가로서 성장한다. 그는 1877년 <목로주점L'Assommoir>으로 베스트셀러 작가의 길에 들어서고, 1898년 프랑스인 육군 장교가 반역 혐의로 재판을 받은 드레퓌스 사건에 대해 드레퓌스가 결백하다는 취지의 '나는 고발한다J'accuse'라는 유명한 글을 쓰는 등 적극적으로 현실에 참여하였다. 반면, 세잔은 아버지의 뜻에 따라 법학과에 진학하는데, 예술적 기질을 지닌 그는 법학이라는 따분한 전공에 흥미를 느낄 수 없었다. 법학 공부에 실망한 세잔은 마침내 파리에서 미술 공부를 시작하게 되지만, 미술계에서 크게 인정을 받지 못했고, 이후 은둔의 세월을 보내며 그림에 홀로 열중한다. 작가로서 성공한 졸라와 세잔의 우정은 계속되었지만, 졸라가 1886년 <작품>이란 소설을 출판하면서 이들의 우정에 금이 가게 된다. 세잔이 졸라의 <작품>을 받아보고는 결별의 편지를 보낸 것이다. 소설의 주인공은 '클로드 랑티에'라는 실패한 천재작가로, 그는 불안과 우울에 시달리다 결국 자살을 하는 인물이었다. 그런데, 여러 정황과 내용으로 보아 '클로드 랑티에'는 세잔을 모델로 한 것으로 보였다. 결국 40여 년에 걸친 두 사람의 우정은 이 작품으로 끝나게 된다.

세잔은 처음에는 인상파 화가들이 주최한 낙선전살롱 데 르퓌제에 작품을 출품하고, 인상파 화가들과 보조를 맞추었지만, 이후 자신을 인정하지 않는 예술계의 비평에 낙심하여 고향인 엑상프로방스에 은둔하게 된다. 당뇨병을 얻어 몸이 안좋아진 세잔은 1895년부터 생트 빅투아르 산을 바라보는 오두막집을 빌려 그림에 전념했다. 이 시기 그는 수십 점의 <생트 빅투아르 산Mont Sainte-Victoire>의 연

작을 비롯하여 많은 대표작을 남겼다. 세잔을 존경하던 많은 젊은 화가들이 세잔을 찾기도 했지만, 당뇨병이 악화되었고 결국 1906년 독감과 함께 숨을 거두게 된다. 세잔은 인상주의

폴 세잔, <생트 빅투아르산> 연작 중 하나

화가들로부터 존경과 찬사를 받았지만, 그의 회화는 빛과 색채의 인상을 추구한 인상주의로부터 벗어나 엄격하고 기하학적인 입체에 대한 이성적인 구성을 추구했다. 즉, 세잔은 자화상, 초상화, 정물, 생트 빅투아르 산과 같은 대상을 다뤘다는 점에서는 과거의 미술을 형식적인 모델로 삼았지만, 자연광선의 사용으로 입체감과 색채를 종합시켰다는 평가를 받는다.

이제 다시 맨 처음의 그림으로 돌아가 보자.

이 그림은 세잔이 그린 <카드놀이 하는 사람들^{The Card Players}>이다. 현재 파리의 오르세 미술관^{Musee d'Orsay}이 소장하고 있으며, 비슷한 그림 5점의 연작이다. 그 중 하나를 2011년 카타르 왕실에서 2억 5천만 달러에 구매해 화제가 되기도 했다. 나머지 3점은 각각 런던의 코톨드 미술관^{Courtauld Gallery}, 미국 뉴욕의 메트로폴리탄 미술관^{Metropolitan Museum of Art}, 미국의 필라델피아 반스 재단^{Foundation Barnes}이 소유하고 있다.

그림을 보면 두 명의 신사가 테이블에 양손을 올려놓고 카드 게임에 열중하고 있는데, 한 사람은 파이프를 물고, 다른 한 사람은 조금 더 숙인 자세로 손에

든 카드에 집중하고 있다.[205] 장소는 어느 카페인 듯하다. 테이블 위에 와인 병은 있는데 와인잔이나 다른 음식은 없는 것이 특이하다. 사람들은 그림 속 와인 병의 모양으로 보아 부르고뉴Bourgogne 와인이라고 추정하는데, 부르고뉴에서 많이 재배하는 포도 품종은 피노 누아Pinor Noir로, 그림 속 와인의 종류까지 이야깃거리가 되고 있다.

여러 가지 이 그림에 대한 이야기는 생략하고, 여기에서는 카드 게임에 관한 이야기를 하려고 한다. 카드놀이를 하는 사람들을 묘사한 그림은 17세기 플랑드르와 네덜란드 회화에서도 종종 등장한다. 카드 게임은 일종의 보드 게임Board Game으로, 대표적으로 포커Poker를 비롯해 프리셀Free Cell, 블랙잭Blackjack, 바카라Baccarat 등이 있다. 포커는 원래 고대의 게임에서 기원했다고 하는데, 1526년 처음으로 문헌에 등장했다고 한다. 18세기에 들어 영국과 독일 및 프랑스를 비롯한 유럽의 여러 나라에서 유사한 게임들이 만들어지고, 1850년대 이후에는 영국과 미국에서 유행하게 된다. 특히 제1차 세계대전과 미국의 남북전쟁을 계기로 군인들에 의해 포커가 미국 전역으로 널리 퍼지게 된다. 이처럼 포커는 1920년대부터 미국 사회의 모든 계층으로 확산되었고, 여러 가지 방식으로 게임의 형태와 방법이 변화한다. 여러 문헌에 의하면 포커 게임의 종류는 150가지가 넘는다고 한다. 포커 게임에 한해서도 이렇게 많은 게임의 방법이 많은데, 카드를 이용한 다른 게임들까지 더하면 수없이 많은 종류의 게임들이 있을 것으로 추측된다.

그렇다면 이러한 게임들이 처음 개발될 때, 게임을 하는 방법도 특허로 등록할 수 있을까?

우리나라 특허법에서 특허를 받을 수 있는 발명은 "자연법칙을 이용한 기술적 사상으로서 고도한 것"으로 정의하고 있다. 따라서 일반적으로 물리학이나 화학적 법칙과 같이 자연법칙을 이용한 것이 아닌 게임의 규칙 그 자체는 특허

미술로 읽는 지식재산

등록을 받을 수 없다. 특허출원에 대한 특허청의 심사기준에 의하면, "청구항에 기재된 발명이 자연법칙 이외의 법칙^{경제법칙, 수학 공식, 논리학적 법칙, 작도법 등}, 인위적인 약속^{게임의 규칙 그 자체 등}, 또는 인간의 정신 활동을 이용하고 있는 경우에는 발명에 해당하지 않는다"고 하여 순수한 게임을 하는 방법은 특허등록을 받을 수 있는 발명이 아니라고 규정하고 있다. 다만 이러한 게임의 규칙 그 자체가 아닌, 게임을 위한 소프트웨어는 저작권 등록을 할 수 있고, 그 알고리즘^{Algorithm}은 특허로서 등록이 가능하다. 이러한 특허를 영업 방법^{Business method; BM} 특허라고 한다.

그러면, 미국의 경우에도 우리나라와 같은 입장일까?

미국에서는 특허법 제101조에서 특허에 대한 적격성^{Subject Matter Eligibility}을 가져야 특허의 대상이 된다고 규정하고 있다. 특허법이 제정된 이후 특허등록을 받을 수 있는 발명의 대상은 협소한 범위에서 새로운 대상이 지속적으로 추가되면서 확대되어 왔다. 위에 이야기한 영업 방법에 관한 BM 특허의 경우에도, 예전에는 특허의 대상에서 제외되어 있었으나, 오늘날에는 산업의 발전과 시대의 변화에 부응하여 특허의 대상으로 포섭하고 있다. 하지만 BM 발명의 무제한적인 보호는 특허제도의 무분별한 악용을 초래할 수 있어, 일정한 요건을 갖추어야 특허등록을 받을 수 있도록 제한을 가하고 있다. 즉 영업방법에 관한 발명은 특허로서 등록받을 수 있지만, 그렇다고 모든 영업 방법이 특허를 받을 수 있는 것은 아니라는 것이다.

이러한 BM 특허의 등록 여부를 판단하는 기준에 대해 실제 사례로 살펴보자. 미국 연방대법원은 2014년 큰 의미가 있는 Alice Corp. v. CLS Bank 사건에 대해 최종 판결을 했고, 이에 따라 미국 특허청도 영업 방법^{BM} 특허에 대한 출원에 대해 이를 심사하는 심사기준을 마련하여 운영하고 있다. 미국 특허법 제101조는 특허를 받을 수 있는 대상이 되는 발명의 유형으로 방법^{Process}, 기

계Machine, 제품Article of Manufacture, 조성물Composition of Matter을 제시하고 있다. 이러한 특허의 대상이 되는 발명의 범위는 일정하게 제한되어 있는데, 발명이 자연법칙Laws of Nature, 자연 현상Natural Phenomena, 추상적 아이디어Abstract Idea에 해당하는 경우에는 특허의 대상이 되지 않는 것이 원칙이라는 것이다. 위의 대법원 판결에서 문제가 된 발명은 소프트웨어에 대한 것이었다. 다시 원칙으로 돌아가면, 일반적으로 소프트웨어의 작동 알고리즘은 특허법 제101조의 방법발명으로 취급되지만, 만일 발명의 대상이 추상적인 아이디어에 불과하다면 특허등록을 받을 수 없다. 즉, 추상적인 아이디어를 일반적으로 사용하는 컴퓨터 등의 기술을 이용하여 구현한 것에 불과하면 발명의 특허등록은 허용되지 않는다는 것이다. 예를 들어 일반적으로 사용되는 에스크로Escrow 서비스를 컴퓨터와 인터넷을 이용하여 서비스한다는 것을 특허 출원하게 되면, 이미 알려진 에스크로 방식을 이미 잘 알려진 방식인 컴퓨터와 인터넷을 이용하여 구현한다는 것에 불과하므로, 추상적인 아이디어에 해당하고 특허등록을 받지 못한다.

그러면 게임의 경우에는 어떤지 미국 연방 항소법원이 판결한 2016년 In re Ray Smith, Amanda Tears Smith Fed. Cir. Mar. 10, 2016 사건을 추가적으로 살펴보자.

레이Ray와 아만다 티어스 스미스Amanda Tears Smith는 2010년 10월 "블랙잭 변형

레이와 아만다의 특허출원 공개공보

Blackjack Variation"이라는 명칭의 발명을 미국 특허청에 출원^{출원 번호 12/912410으로 이하} '410특허'라 함한다. 이 출원에 의하면, "본 발명은 실제 또는 가상의 카드를 사용하는 내기 게임에 관한 것"이었다. 미국 특허청은, 출원된 특허 청구항 중 제1항부터 제18항까지의 발명이 특허법 제101조 조항에 규정된 특허로서의 적격성을 만족하지 못한 출원이라는 이유로 거절한다.

미국 특허청 심사관의 거절이유는, 해당 특허 출원은 카드 게임을 하는 새로운 규칙을 청구하는 것이고, 이는 추상적인 아이디어에 불과하여 특허등록을 해줄 수 없다는 것이었다. 즉 심사관은 위에서 본 미국 대법원의 앨리스^{Alice} 판결에 비추어 보아 레이와 아만다의 출원된 특허의 등록을 최종 거절한 것이다. 앨리스 판례에 따라 영업방법 발명이 특허등록의 적격성을 갖는지 여부에 대하여 판단하는 방법은 2단계로 이루어진다. 먼저 1단계에서는 추상적 아이디어에 해당하는지를 판단한다. 1단계의 판단 결과 추상적 아이디어에 해당하지 않으면 특허 심사를 받을 자격이 주어지게 되고, 추상적 아이디어에 해당한다면 2단계의 판단으로 간다. 이 단계에서는 기존의 방법과 비교하여 출원된 발명이 더 특별한 것이 있는지를 판단한다. 추상적 아이디어에 해당하고, 기존의 방법과 차별성이 없다면 이는 거절되어 특허등록을 받을 수 없다. 반면, 추상적 아이디어에 해당되나^{1단계 통과}, 이것이 기존의 방법과는 차별적인 무엇인가가 있다면, 특허법 제101조의 요건을 통과하게 된다. 이러한 2단계 판단에서는 기존의 방법과 차별적인 그 이상의 무엇^{Significantly more}이 있어야 다음 요건에 대한 특허 심사를 받을 자격이 주어진다는 의미이다. 물론 이 두 단계를 통과한다고 바로 특허 등록을 받을 수 있는 것은 아니고, 일반적인 특허출원과 마찬가지로 청구된 발명이 신규성^{Novelty}과 비자명성^{Non-Obviousness}를 갖추어야 한다는 것은 당연하다.

이 사건에서 심사관의 판단은, 먼저 출원인이 출원한 발명이 위의 1단계에서

(1단계)
청구항이
프로세스, 기계, 제조물품
또는 물질의 조성에
해당하는가?

NO

YES

(2A 단계)
[파트 1, Mayo test]
청구항이 자연법칙, 자연현상,
또는 추상적 아이디어(법적예외)에
해당하는가?"

NO

YES

(2B 단계)
[파트 2, Mayo test]
청구항이 2A 단계의 법적
예외에 비해 차별적인 그 이상의
무엇(significantly more)이
추가되어 있는가?

YES

NO

미국 특허법 제101조의
특허적격성이 있음

미국 특허법
제101조의 특허적격성이
인정되지 않음

미국 특허청의 특허법 제101조 특허성 판단
가이드라인(2014 Interim Guideline)

추상적 아이디어에 해당한다고 보았고, 그렇다면 2단계 판단 기준에 따라 출원인의 방법이 기존에 존재하는 방법과 어떤 차별성이 있는지를 판단해 보면, 레이와 아만다의 출원된 발명인 카드를 섞고 나누어주는 방식이 종래의 게임 방법과 차별적인 부분이 없다고 판단했다. 따라서 그들의 '410 출원'은 최종적으로 특허청에서 거절 결정을 받았다. 미국에서는 특허청의 심사에서 최종 거절이 되면, 출원인은 우리나라의 특허심판원과 유사한 PTAB[Patent Trial and Appeal Board]에 거절된 심사 결과에 대해 다시 판단해 달라고 요청할 수 있다. 출원인인 레이와 아만다는 이러한 불복不服의 절차를 밟았고, 재차 PTAB에서는 특허청의 거절이 타당하다고 판단한다. 출원인은 다시 이에 불복하여 연방 항소법원에 항소를 하기에 이른 것이다.

항소가 있으면 항소법원은 소송의 다툼에 대한 법률적 판단을 처음부터 심리하게 되는데, 이를 'de novo[디 노보]'라고 한다. 즉 법률적 판단에 대해서는 PTAB에서 판단한 것을 고려하지 않고 처음으로 판단하는 것처럼 취급하는 것이다. 여기에서 'de novo'는 라틴어에서 나온 용어인데, '처음부터 다시[from the beginning]'라는 뜻이다. 연방 항소법원은, 역시 앨리스 판례 등을 들어 해당 출원의 게임 방법은 추상적인 아이디어에 해당하고, 카드를 섞고 나누어주는 방법은 기존의 게임에서 사용하던 방법과 차이가 없어 "발명적인 컨셉[Inventive Concept]"을 결여한

것이라고 판단한다. 따라서, 출원인의 주장을 배척하고, 결국 이 특허출원은 등록받지 못하게 되었다.

United States Court of Appeals
for the Federal Circuit

IN RE: RAY SMITH, AMANDA TEARS SMITH,
Appellants

2015-1664

Appeal from the United States Patent and Trademark Office, Patent Trial and Appeal Board, in No. 12/912,410.

Decided: March 10, 2016

MARK ALAN LITMAN, Mark A. Litman & Associates, P.A., Edina, MN, argued for appellants.

SCOTT WEIDENFELLER, Office of the Solicitor, United States Patent and Trademark Office, Alexandria, VA, argued for appellee Michelle K. Lee. Also represented by THOMAS W. KRAUSE, ROBERT MCBRIDE.

Before MOORE, HUGHES, and STOLL, *Circuit Judges.*

STOLL, *Circuit Judge.*

Ray and Amanda Tears Smith (collectively, "Applicants") appeal the final decision of the Patent Trial and Appeal Board ("Board") affirming the rejection of claims 1–18 of U.S. Patent Application No. 12/912,410 ("the '410 patent application") for claiming patent-ineligible subject matter under 35 U.S.C. § 101. Because the claims cover

레이와 아만다의 연방 항소법원 판결문 첫 페이지

우리는 일상적으로 어떤 '방법'이 떠오르면 이것이 '내 전매특허'라고 이야기하는 경우가 있다. 하지만 위에서 본 것과 같이, '특허'는 사실 많은 관문을 통과해야 등록이 된다. 만일 발명이 추상적인 아이디어에 불과하고, 이것의 구현 방법도 기존의 것에 비해 차별적이고 그 이상의 무엇을 포함하는 것이 아니라면 이는 특허로서 등록받을 수 없다. 미국 판례에 의하면, 위험을 피하는 금융적인 방법, 계약관계를 형성하는 방법, 외환거래에 대한 광고 방법, 기존의 저장된 정보와 새로운 정보를 비교하는 방법, 수학적 관계에 따라 정보를 분류하는 방법, 빙고 게임 방법, 정류파 현상과 관련된 수학적인 공식 등은 모두 추상적인 아이디어에 불과하여 특허등록을 받지 못했다.

새로운 비즈니스^{경영} 방법에 대한 아이디어가 추상적인 아이디어에 머문다면 등록을 받기 어렵다. 따라서, 이를 특허로 등록받기 위해서는 새로운 무엇인가가 추가되거나, 이를 구현하는 방법이 기존의 방법과 차별적인 요소가 부가되어야 한다. 유용한 아이디어를 그대로 출원하여 거절되면 해당 내용은 공개만 되고, 특허권을 취득하지 못하여 괜히 남들에게 자신의 아이디어만 제공하는 꼴이 된다. 이러한 피해를 줄이기 위해서는 출원 이전부터 그 아이디어가 추상적인 아이디어에 불과하다는 판단을 받지 않도록 출원전략을 수립하는 것이 바람직하다.

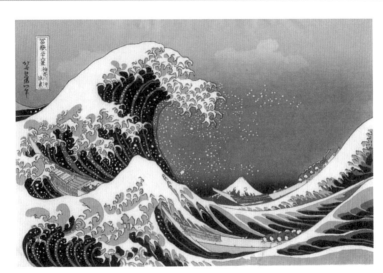

가츠시카 호쿠사이, <가나가와 해변의 파도>, 1829~1832

가츠시카 호쿠사이의
<가나가와 해변의 파도>와 특허의 진보성

몇 년 전 일본 도쿄에 방문할 일이 있었다. 인천국제공항에서 출발한 비행기는 두 시간여의 비행을 마치고 도쿄의 나리타 공항에 도착했다. 공항에서 짐을 찾으러 가다 보니 공항 한편에 거대한 걸개그림이 하나 걸려 있었는데, 바로 가츠시카 호쿠사이葛飾北齋, 1760~1849의 <가나가와 해변의 파도>였다. 일본의 수도 도쿄의 관문이라고 할 수 있는 나리타 공항에 거대한 그림으로 걸어 놓았다는 것은 그것이 일본이 외국인들에게 자랑할 만한 문화유산이라는 그들의 자부심이 담겨 있다고 짐작할 수 있다.

<가나가와 해변의 파도>는 대표적인 일본의 우키요에 작품이다. 우키요에浮世繪는 18~19세기 에도 시대의 여러 가지 색채를 이용한 다색 목판화나 이에 영향을 받은 그림을 일컫는 말이다. 우키요에의 '우키요浮世'는 '덧없는 세상, 허무한 세상'이라는 뜻의 같은 발음인 '우키요憂き世'에서 유래했다. 일본의 근대화 이전, 서민들의 비참한 생활로 인해 염세적인 불교의 사상을 따라 현세를 덧없는 세상으로 생각한 것에서 비롯된 것이다. 따라서 우키요에는 '덧없는 세상의 그림'이라는 뜻이 된다. 이 용어는 작가 아사이 료이淺井了意에 의해 1661년 처음으

로 사용되었다고 한다.

초기의 우키요에는 불교의 경전이나 신상神像 등으로 제작되었으나, 차츰 일상 생활과 여인들의 모습, 유녀들이나 기녀, 가부키 배우들을 묘사하는 방향으로 변화했다. 어차피 덧없는 세상, 현세에 향락을 추구하고 현실을 즐기자는 생각으로 우키요에 화가들이 속세의 모습들을 묘사하는 것을 중시하게 되면서, 이것이 우키요에의 주된 화풍이 되었다. 형식 면에서는, 초기의 우키요에는 판화의 형태가 아닌 출판물의 삽화가 주를 이루었지만, 차츰 대중들의 수요가 많아지면서 대량 생산이 가능하도록 목판화의 형태로 바뀌게 된다. 목판화로 대량생산이 가능해진 우키요에는 달력 등으로 만들어져 대중들에게까지 퍼져 더욱 유행하게 된다. 목판화술의 발전에 따라 우키요에 작품은 여러 가지 다양한 색깔을 화려하게 표현할 수 있게 되었고, 우키요에의 단순한 선과 대담한 구도, 평면적인 이미지들이 대중들의 취향에 부합하여 큰 인기를 누리게 된다.

우키요에는 일본과 서양 세계와의 교류가 확대됨에 따라 유럽에 유입되었는데, 이를 통해 일본 문화가 유입되는 주된 통로가 되기도 했다. 네덜란드의 상인들에 의해 일본의 도자기, 부채, 자개장, 목판화, 기모노 등이 유럽으로 수입되었고, 그중 지식인층에 크게 환영받은 것이 우키요에였다. 당시 새로움을 찾던 파리의 인상주의 화가들을 중심으로 많은 예술가들이 일본풍 예술에 열광한 것이다. 끌로드 모네를 비롯한 대부분의 인상파Impressionism 화가들뿐 아니라 후기 인상주의의 대표작가인 고흐나 고갱도 우키요에로부터 큰 영향을 받았다.[206]

우키요에는 원근법에 구애받지 않고 부감법위에서 아래를 내려다보는 듯한 구도를 자유롭게 사용하는 한편, 평면적이고 단순화한 화법과 뚜렷한 윤곽선, 과감하게 사용한 색채 등을 특징으로 한다. 이러한 우키요에는 기존 유럽 회화의 원칙에서 벗어난 것으로 인상파 화가들에게 큰 충격을 주었으며, 화가들 사이에서 우키요

에의 수집이 유행처럼 번져 갔다.

 이처럼 우키요에가 유럽에서 유행하게 된 것은 도자기와 관련이 깊다. 당시 일본의 적극적인 도자기 수출로 유럽에서 일본산 도자기가 유행하고, 도자기가 수출되는 과정에서 깨지지 않도록 종이를 포장 안에 집어넣었다. 도자기를 보호하기 위한 포장지와 충진재로 쓰인 종이가 바로 우키요에가 그려진 종이였다. 이 그림들은 유럽의 화가들의 이목을 끌게 되고, 그들은 여태껏 보지 못했던 이국적인 화면에 마음을 뺏기게 된다.

 포장지에 불과했던 우키요에를 에두아르 마네^{Edouard Manet}나 에드가 드가^{Edgar Degas}와 같은 인상파 화가에게 소개한 사람은 화가 겸 판화가였던 펠릭스 브라크몽^{Felix Bracquemond}이었다. 우키요에를 본 화가들은 도자기의 포장지를 수집하는 데 그치지 않고 적극적으로 이를 모사하거나 응용한 그림들을 그리기 시작한다. 일본은 도자기를 수출했지만, 동시에 자국의 그림과 문화를 수출하는 효과를 누렸다. 이러한 일본풍의 그림과 문화는 '자포니즘^{Japonism}'이라는 이름으로 한동안 유행하는데, '자포니즘'은 프랑스의 비평가인 필립 뷔르티^{Philippe Burty, 1830~1890}가 19세기 중반 이후 유럽의 미술에 나타난 일본풍의 취향과 이를 선호하는 현상을 정의하는 용어로 사용하기 시작한 것이 기원이다. 자포니즘의 영향은 화가들에게만 그친 것은 아니었으며, 음악가나 문학 작가들에게도 많은 영향을 미쳤고, 일반인들에게까지 확산되어 일본산 도자기가 크게 유행했으며, 여자들은 기모노를 입거나 일본의 병풍이나 부채로 집안을 장식하는 것을 즐기기도 했다.

 우키요에에 영향을 받은 많은 화가들 중 하나가 후기 인상주의의 대표인 빈센트 반 고흐^{Vincent van Gogh}이다. 그의 <비 내리는 다리^{Japonaiserie Bridge in the Rain}>는 우키요에의 영향을 받은 전형적인 작품으로, 한 눈에도 고흐가 우타가와 히

우타가와 히로시게 <아타케와 대교에서의 저녁 소나기>, 1857(왼쪽)와 고흐, <비 내리는 다리>, 1887(오른쪽)

로시게Utagawa Hiroshige, '안도 히로시게'라고도 불림의 <아타케와 대교에서의 저녁 소나기 Evening Shower at Atake and the Great Bridge>라는 우키요에를 대체적으로 모사했다는 것을 알 수 있다. 물론 고흐의 그림은 원작보다 색감이 더 강하고, 그림의 틀 바깥에 일본 글자들을 베껴서 배치하는 등 원작과는 차별을 고려한 부분도 있다.

고흐는 이 외에도 우키요에를 모사한 여러 점의 작품을 남겼는데, 역시 히로시게의 판화를 모사한 <일본풍, 꽃이 핀 자두나무Japonaiserie, Flowering Plum Tree>, 잡지 <파리 일뤼스트레Paris Illustre>에 실린 케이사이 아이센Kesai Eisen의 우키요에를 모사한 <일본풍, 오이란Japonaiserie, Oiran> 등이 있다. 또한 <탕기의 초상화 Portrait of Pere Tanguy>에서도 탕기의 뒤로 <일본풍, 오이란>을 비롯한 많은 우키요에 그림들을 배경으로 차용한 것을 알 수 있다.

우키요에에 감명을 받고 이를 적극적으로 작품에 반영한 화가는 고흐만이

미술로 읽는 지식재산

고흐, <일본풍, 꽃이 핀 자두나무>, 1887

파리 일뤼스트레에 실린 우키요에

고흐, <일본풍, 오이란>, 1887

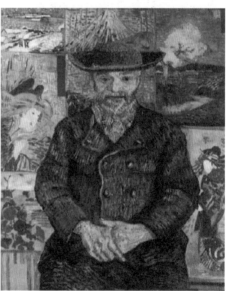

고흐, <탕기의 초상화>, 1887

클로드 모네, <일본풍>, 1876

아니었다. 인상파의 대표적인 화가인 끌로드 모네Claude Monet도 자포니즘과 우키요에에 영향을 크게 받았는데, 미국 보스턴의 현대미술관Museum of Fine Art에 가면 벽마다 여러 점의 그림들이 전시되어 있다가 어느 벽에는 단 하나의 그림만 전시되어 있는데, 이 그림이 모네의 <일본풍La Japonaise>이다.

모네는 아내와 아들을 모델로 한 그림을 많이 그렸는데, <일본풍>도 자신의 아내인 까미유 모네Camille Monet를 모델로 하여 제작한 것이다.

모네는 말년에 파리 근교의 지베르니Ziverny에 거주하며 집 내부의 벽을 일본 판화로 장식하고 주변에는 일본풍의 정원을 만들 정도로 일본 미술에 관심이 많았다. 또 다른 인상파 화가 중 하나인 에드가 드가도 우키요에의 영향으로 다수의 그림에서 화면의 중앙에 인물이나 사물을 배치하지 않고 비워놓는 구도를 채용하기도 했다. 또한 영국의 화가인 제임스 애벗 맥닐 휘슬러James Abbott McNeill Whistler, 1834~1903도 일본의 우키요에를 수집하며 이를 작품에 반영하는 등, 일본의 우키요에가 19세기와 20세기 초에 걸쳐 많은 서양 미술 대가들에 미친 영향은 매우 컸다.

이제 다시 처음의 그림으로 돌아가 보자.

이 그림의 작가인 가츠시카 호쿠사이는 일본 미술사에서 그림에 미친 천재로

미술로 읽는 지식재산

평가된다. <가나가와 해변의 파도>는 원래 그
의 <후지산 삼십육경富嶽三十六景> 연작 가운데
하나이다. 그는 90년의 비교적 오랜 삶을 살
았는데, 그동안 자신의 이름을 30번 넘게 바
꾸고, 90번이 넘는 이사를 했을 뿐 아니라, 온
갖 기행을 일삼으며 수많은 작품들을 열정적
으로 제작했다. 우리나라 조선 시대 말 자기의
그림이 돈이 될 것으로 판단한 양반이 자신에
게 그림을 강요하자 붓으로 눈을 찔러 스스로

드뷔시

멀게 했다고 전하는 광기의 천재 화가 최북崔北이 연상되기도 한다.

　<가나가와 해변의 파도>에서는 멀리 후지산이, 화면 앞으로는 거대한 파도
가 고깃배를 삼킬 듯이 덮치고 있다. 배들의 운명은 파도 앞에서 어찌 될지 모
르는 상황이다. 파도의 모습은 단순화되어 있기는 하나, 마치 여러 개의 발톱을
드러낸 거대한 존재처럼 보인다. 호쿠사이는 이러한 거대한 파도를 표현하면서,
자연의 웅장한 힘 앞에 인간이 얼마나 나약한 존재인지를 말하고 싶어 하는 듯
하다.[207] 역동적인 파도와 대비되는 후지산은 흰 눈에 덮여 있고, 파도의 왼편에
는 그림의 제목과 호쿠사이의 서명이 있다. 이 작품은 현재 뉴욕의 메트로폴리
탄 미술관, 영국의 대영박물관, 파리의 국립도서관 및 일본의 기메 국립 아시아
미술관 등에 소장되어 있다.

　호쿠사이는 이처럼 많은 작품에 자연의 모습을 담아냈다. 이 판화는 일본 판
화에서는 처음으로 서양의 청색 안료인 프러시안 블루를 사용해서 인해 일본
에서도 아주 유명한 작품이 되었다. 이 작품에 영향을 받아 라이너 마리아 릴
케Rainer Maria Rilke, 1875~1926는 <산Der Berg>이라는 시를 썼고, 아실 끌로드 드뷔시

Achille-Claude Debussy, 1862~1918는 교향시(Symphonic Poem) <바다(La Mer)>를 작곡했다. 드뷔시는 인상주의 작곡가로 알려져 있는데, 인상주의 화가들과 마찬가지로 그 역시 우키요에의 영향을 받은 음악가였다. <바다>는 제1악장의 '바다 위의 새벽부터 한낮까지', 제2악장은 '물결의 희롱', 제3악장은 '바람과 바다의 대화'라는 소제목이 붙어 있는 세 개의 악장으로 구성되는데, 그 제목들만 보아도 호쿠사이의 그림이 떠오른다. 전체 곡의 제목은 <바다-관현악을 위한 3개의 교향적 스케치(La mer - trois esquisses symphoniques pour orchestre)>이다.

다시 호쿠사이의 <가나가와 해변의 파도>로 돌아가 보자. 작품의 주인공은 역시 커다란 파도이고, 그다음 조연으로 세 척의 배가 있으며, 배경의 후지산이 이들을 처연히 바라보고 있다. 세 척의 배는 당시 일본에서 생선을 잡아 운반하던 오시오쿠리(押送)로 추정된다. 각각의 배마다 8명의 선원이 타고 있고, 배 안에 잡은 고기는 보이지 않는다. 이 판화가 제작된 시기는 영국의 산업혁명이 시작된 이래 산업 발전이 전 세계적으로 확산되고, 유럽을 중심으로 한 서양에서는 바다를 지배하려고 하는 주도권 경쟁이 치열하게 전개되고 있었다. 따라서 유럽의 열강들 사이에서는 선박을 이용한 무역의 규모가 급격히 증가하고 있었으며,

그레이트 이스턴 호

19세기 초에는 철 구조의 배가 처음으로 출현한다. 이러한 최초의 철선은 1818년 영국에서 건조된 발칸호(Vulcan)로 알려져 있다. 1858년에는 18,915톤 규모의 여객 정원 4,000명에 이

미술로 읽는 지식재산

르는 그레이트 이스턴호^{Great Eastern}가 진수될 정도로 선박의 제조기술은 빠르게 발전한다. 이 배는 6개의 돛대와 2개의 증기기관으로 구동하는 외륜과 스크루 프로펠러^{Screw Propeller}를 장착하고 있었다.

또한 돛을 갖춘 서배너호^{SS Savannah}가 증기기관을 이용하여 대서양을 최초로 횡단에 성공하고, 이어 1884년에는 증기터빈 기관이 발명되어 선박에 장착되기 시작한다. 선박의 기관은 1894년 디젤기관의 발명으로 다시 한번 전환점을 이루었고, 선박을 구성하는 주된 재질 역시 철^鐵이 대세가 되어 현대의 선박으로 발전하게 되었다.

이제부터는 특허의 무효를 판단하는 기준과 관련하여 미국에서 벌어진 선박과 관련된 소송을 하나 살펴보자.

2016년 7월 19일, 미국의 연방 항소법원^{Court of Appeals for Federal Circuit}은 선박의 가솔린 엔진에 대한 특허침해 소송에 대한 판결을 한다. 소송은 웨스터비크^{Westerbeke Corporation}과 콜러^{Kohler} 간에 벌어진 것이고, 두 회사는 모두 배의 발전기 세트^{Gen-Set}를 제조하여 판매하는 경쟁 관계에 있었다. 발전기는 가정용 모터 보트에 장착되고 있었고, 이 발전기는 엔진과 제너레이터^{Generator}로 구성된다. 그런데 보트의 발전기를 가동하면 일산화탄소^{CO}가 발생하고, 일산화탄소가 일정 농도를 넘게 되면 사람들이 산소 부족으로 질식하게 된다. 보트에서 일산화탄소의 발생은 탑승자의 건강과 생명에 직결되는 매우 중요한 문제이다. 따라서 일산화탄소의 발생을 억제하거나 발생한 일산화탄소를 효율적으로 외부로 배기하는 방법이 반드시 필요하다.

웨스트비크는 저^低일산화탄소 발전기 세트를 특허발명^{2008년 등록}에 따라 제조하고 있었고, 이를 세이프-CO 발전기^{'Safe-CO'}로 명명하고, 2004년부터 이를 보트에 채용하고 있었다. 그런데 콜러의 직원 두 명이 전시회에서 웨스트비크사

WBIP의 '044 특허' 대표도면

의 홍보영상을 보고 어떻게 일산화탄소를 저감하였는지 문의했다. 웨스트비크는 그들에게 세이프-CO 발전기가 촉매와 전자적 연료 분사 시스템을 통해 어떻게 일산화탄소를 저감하였는지 설명했다. 그로부터 약 1년 후 콜러는 저일산화탄소 발전기 세트를

만들기 시작한다. 그러자 2011년 웨스터비크의 자회사인 WBIP, LLC는 자신의 특허권을 콜러가 침해했다고 주장하며 매사추세츠 연방지방법원District Court of Massachusetts에 소송을 제기한다.

2013년 5월 소송의 공판이 진행되었고, 1심 판결에서 법원은 콜러의 침해가 인정되므로 특허권자인 원고에게 3,775,418달러의 손해를 배상하라고 판결한다. 이에 콜러는 항소하고, 항소심 법원의 판결이 나게 된다. 항소심에서 콜러가 다툰 부분은 WBIP의 특허 청구항이 유효하지 않고, 그 기재도 적법하지 않다는 것이었다. 다시 말해, 청구항이 이미 알려진 기술로부터 자명하게 도출될 수 있는 정도에 불과하여 무효Invalid일 뿐 아니라, 법적으로 적법하게 특허 명세서가 기재되어 있지 않아 기재불비Written Description에도 해당하여 무효가 되어야 한다는 주장이었다. 이 외에도 침해금지Permanent Injunction나 고의 침해Willful Infringement 여부에 따른 징벌적 손해배상Treble Damages 및 변호사 비용Attorney Fee의 전가Shift 문제도 재판상 쟁점이 되었으나 이는 생략하고, 특허 무효에 대한 부분만 살펴보도록 한다.

콜러는 전문가 증언을 요청하며, 해당 기술 분야의 통상적 기술자Person Having

Ordinary Skill in the Art; PHOSITA라면 종래의 선행 기술Prior Art을 결합하여 WBIP의 특허를 자명目明하게 도출할 수 있어 비자명성Non-Obviousness을 결여하였기 때문에 무효가 되어야 한다고 주장하였다.

이처럼 소송에서 쟁점이 된 WBIP 특허가 무효가 되어야 하는지 여부를 판단하는 대표적인 진보성에 대한 기준은 전 세계적으로 대동소이하다. 예를 들어 우리나라의 경우에는 기존에 이미 알려진 선행문헌Prior Art으로부터 해당 특허발명을 용이하게 발명할 수 있다면 진보성이 없어 무효가 된다고 판단한다. 반면 미국의 경우에는 우리나라와 유사하게 해당 특허의 무효 여부를 판단할 때 해당 특허발명이 선행문헌으로부터 자명한 것인지를 판단하지만, 이러한 판단에 더하여 소위 이차적 고려사항Secondary Consideration을 적극적으로 고려한다. 이차적 고려사항은 위에서 살펴본 자명한지 여부에 더하여 특허등록이 정당한지를 판단하기 위해 추가적으로 고려하는 사항을 말한다.

이 소송에서도 쟁점이 된 것은, 1) WBIP의 특허가 선행기술부터 자명하게 도출될 수 있는지, 즉 미국 특허법 103조의 비자명성을 만족하고 있는지, 2) 객관적인 고려사항이차적 고려사항으로서, 예를 들면 오랫동안 해결되지 않은 문제였는지, 산업계의 평판이 어떠한지, 산업계에서 문제해결이 회의적이었는지, 얼마나 카피Copy 제품이 등장했는지, 상업적으로 해당 제품이 얼마나 성공했는지 등을 판단하게 된다. 이를 차례로 살펴보자.

첫 번째로, 선행기술로부터 WBIP의 특허가 자명한지 여부이다. 콜러는 선행특허로부터 WBIP의 특허가 통상 기술자의 관점에서 보면 자명하게 도출될 수 있어 무효가 되어야 한다고 주장했다. 법원은 먼저 WBIP의 '044 특허'에 기재된 청구항 1항 발명을 구성하는 구성요소Element들은 선행의 특허에 다 기재되어 있는데, 통상의 기술자가 이를 보트에 적용하는 것이 자명한지 여부를 판단

했다. 즉 다른 분야에서 이미 알려진 기술을 보트라는 분야에 적용하는 것이 자명한지를 판단한 것이다. WBIP는 선행의 특허가 보트에 채용되기 위해서는 배기 통로에 워터 재킷을 채용하고, 점화 장치에도 전기적 부품을 적용하는 등 많은 부분에 변경이나 부가가 있어야 하므로 자명하게 도출되는 것이 아니라고 주장한다. 그러나 이에 대해 법원은, WBIP의 특허가 엔진과 제너레이터로 이루어진 발전기 세트이고, 자동차와 같이 모터를 사용하는 다른 분야에서 이미 알려진 선행의 특허를 보트에 적용하기 위한 동기Motivation가 충분하다고 판단하고, 콜러의 주장처럼 자명한 기술이라고 보았다. 즉, 유사한 발전기 세트를 사용하는 다른 분야의 기술을 통상의 기술자가 선박에 적용하는 것은 얼마든지 가능하다고 본 것이다.

두 번째로, 소위 이차적 고려사항이라고 불리기도 하는 객관적인 고려사항에 대해 법원의 판단을 살펴보자. 우리나라 특허 심사에서는 이차적 고려사항을 중요하게 문제 삼지 않는다. 일차적으로 선행기술로부터 용이하게 발명할 수 있어 진보성이 부인되면 이차적 고려사항들이 긍정적이라도 진보성을 인정하지 않는 것이 우리나라의 실무이다. 반면, 우리나라와 달리 미국에서는 일차적으로 선행기술로부터 자명하게 도출될 수 있다고 해도 이차적 고려사항에 대해 살펴보고 이를 뒤집어 무효가 아니라는 결론을 내리는 경우도 종종 있다. 이 사건의 경우에도 일차적으로 선행의 특허로부터 자명하다고 판단했지만, 이차적 고려사항들을 다시 판단한 것이다. 만일 우리나라의 특허 실무라면 이차적 고려사항을 판단하지 않거나, 판단하더라도 이를 이유로 진보성을 인정하지는 않았을 것이다.

이 사건에서 미국법원은 일차적으로 자명한 발명이라고 판단했지만, 이차적 고려사항을 보았을 때도 자명한지를 추가적으로 판단한다. 먼저, 콜러는 WBIP

United States Court of Appeals
for the Federal Circuit

WBIP, LLC,
Plaintiff-Cross-Appellant

v.

KOHLER CO.,
Defendant-Appellant

2015-1038, 2015-1044

Appeals from the United States District Court for the District of Massachusetts in No. 1:11-cv-10374-NMG, Judge Nathaniel M. Gorton.

Decided: July 19, 2016

DAVID ANDREW SIMONS, K&L Gates LLP, Boston, MA, argued for plaintiff-cross-appellant. Also represented by ANDREA B. REED; MICHAEL E. ZELIGER, Palo Alto, CA.

E. JOSHUA ROSENKRANZ, Orrick, Herrington & Sutcliffe LLP, New York, NY, argued for defendant-appellant. Also represented by RACHEL WAINER APTER; BRIAN PHILIP GOLDMAN, San Francisco, CA; KATHERINE M. KOPP, T. VANN PEARCE, JR., ERIC SHUMSKY, Washington, DC; STEVEN M. BAUER, WILLIAM DAVID DALSEN, SAFRAZ ISHMAEL, Proskauer Rose LLP, Boston, MA.

WBIP v. Kohler 미국 연방 항소법원의 판결문

WESTERBEKE
Engines & Generators

FOR IMMEDIATE RELEASE

Westerbeke Corporation Affiliate, WBIP LLC, Settles Patent Infringement Lawsuit Against Kohler Co

Taunton, MA, USA -- December 9, 2016 -- WBIP LLC, an affiliate of Westerbeke Corporation, is pleased to report that the litigation with Kohler Co has been settled to the mutual satisfaction of the parties on confidential grounds.

WBIP sued Kohler for infringement of patents earned as a result of Westerbeke's development of Low CO technology incorporated in its Low CO gasoline marine generators. WBIP prevailed at trial and after unsuccessful appeals by Kohler to the United States Patent Office and the United States Court of Appeals, a settlement was reached between the parties.

About Westerbeke Corporation
Manufactured in their 110,000 square foot Taunton, Massachusetts facility, Westerbeke offers a comprehensive line of low carbon monoxide fuel injected marine gasoline generators from 3.5 through 22.5 kW. The company also manufactures a comprehensive line of diesel generators. For additional information on Westerbeke, visit Westerbeke's website at www.westerbeke.com or contact Tom Sutherland at 508-823-7677, ext. 231.

#

2016년 12월 웨스터비크와 콜러의 합의 발표
(웨스터비크사 홈페이지)

가 제시한 선행기술의 증거는 제시된 증거와 특허발명의 효과 내지 이점과의 관계를 명확하게 보여주지 못한 것이라고 주장한다. 하지만 법원은 이를 인정하지 않았다. 다음으로, WBIP의 해당 특허발명이 업계에서 오랫동안 해결되지 못한 과제에 해당한다는 주장에 대해 법원은 WBIP의 특허발명의 경우 문제의 해결을 필요로 한 기간이 수년에 불과하여 오랫동안 해결되지 못한 과제에 해당하지도 않는다고 판단하였다. 또한 해당 산업계의 평가에 대해서도 WBIP의 특허기술이 미국의 전국해양제조자협회에서 주는 혁신상을 받는 등 특허기술에 대한 관련 산업계의 평가가 긍정적이라고 판단하였다. 그다음으로, 업계의 회의론에 대한 판단을 하였는데, 이는 WBIP의 특허발명의 문제 해결이 관련 산업계에서 회의적이었는지를 판단하는 것이다. 이에 대해 법원은 WBIP의 전문가 증언 등에 비추어 봐서 저일산화탄소 배출 효과가 있는 발전기 세트를 개발하는 것이 어려웠다는 주장이 합리적이라고 판단한다. 법원은 다음으로 콜러가 웨스터비크의 기술을 베낀 것인지 여부에 대해서도 판단했는데, 앞서 이야기한 바와 같이 콜러의 종업원 2명이 전시회에서 웨스터비크의 기술에 대한 설명을 들었다는 것이 인정되므로, 웨스터비크의 기술을 충분히 베낄 수 있었다고 보았다. 마지막으로 상업적인 성공에 대해 살펴보기 위해 해당 보트 업계에서 모방품이 얼마나 나왔는지 보았는데, WBIP는 이미 콜러의 저일산화탄소 발전기에 대한 상당한 수준의 상업적 성공을 증거로 입증하였으므로, 이는 WBIP의 특허발명의 가치를 인정하는데 긍정적으로 판단했다.

결국, 법원은 위와 같은 이유로 선행의 특허로부터 해당 기술 분야 통상의 기술자의 입장에서 볼 때 자명한 기술임을 인정하고도 특허가 무효는 아니라고 판단하였다. 무효가 아니라고 한 이유는, 이차적 고려사항에서 특허발명의 특징을 인정하면서 이로부터 상업적으로 성공했고, 보트 산업계의 인정도 받고 있으며,

특허발명이 해결한 과제가 어려운 과제였을 뿐 아니라, 콜러가 웨스터비크의 기술을 베꼈다고 인정되므로 해당 WBIP의 특허가 선행의 특허로부터 자명하게 도출되는 것이 아니어서 무효가 되지 않는다고 본 것이다. 결국, 이 판결 이후 양사는 합의에 이르렀고, 마침내 2016년 분쟁을 종료하였다.

만일 동일한 사건이 우리나라에서 벌어졌다면, 해당 특허는 무효로 판명 날 가능성이 높았지만, 미국에서는 반대의 결론이 난 것이다. 이처럼 전 세계적으로 특허제도와 법률 및 법원의 태도는 많은 통일과 조화를 이루고 있지만, 구체적인 부분에서는 나라별로 차이가 있는 경우가 많다. 따라서 구체적으로 어느 나라에서 분쟁을 겪든 그 나라만의 특유의 제도나 법원의 해석 및 태도에 맞추어 분쟁을 대비하고 대응하기 위한 전략을 적절하게 수립하는 것이 바람직하다. 로마에 가면 로마의 법을 따르라는 말처럼.

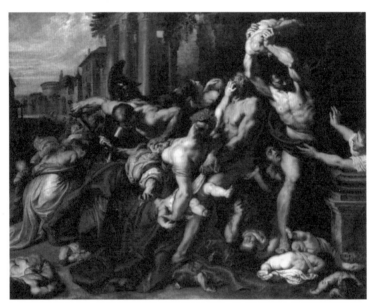
루벤스, <베들레헴의 유아학살>, 1609~1611

루벤스의 <베들레헴의 유아학살>과 진정한 발명자

지난 2016년 가수이자 화가인 조영남의 대작 사건이 사회를 떠들썩하게 했다. 조영남의 그림이 그가 직접 그린 것이 아닌 대작 화가에 의해 그려졌다는 의혹이 제기된 것이다. 대작화가라고 주장한 송기창 작가는 "2009년부터 최근까지 조 씨에게 그려준 작품이 300점이 넘을 것"이라며 "작품을 거의 완성해 넘기면 조 씨가 약간의 덧칠을 하거나 사인을 해서 작품을 마무리했다"고 주장했다. 이 사건에서 서울중앙지방법원은 사기 혐의로 기소된 조영남 씨의 유죄를 인정하고 2017년 10월 17일 조 씨에게 징역 10개월에 집행유예 2년을 선고했다. 그 이유를 살펴보면, 법원은 송기창 씨나 또 다른 대작 작가인 오 모 씨는 체계적으로 미술을 공부한 이들로 조영남 씨와 비교해 숙련도 등에서 그림 실력이 뛰어나며, 이들의 도움을 받은 후에 조영남 씨의 그림은 이전보다 훨씬 풍부하고 발전된 모습을 보였다고 판단하였다. 대작 작가들은 그림에 필요한 각종 도구와 재료들을 스스로 선택해 구입했고, 조영남씨는 이들의 작업실을 거의 찾아오지 않다가 나중에 덧칠이나 수정하는 정도로만 관여했다. 이러한 방식은 현대 미술에서 통용되는 '조수'의 사전적 의미와는 다른 것으로 이들 대작 작가들을 조영남 씨의 작

업을 돕는 조수라기보다는 독립된 작가로 보아야 한다는 것이다. 정식으로 조수를 채용하고 체계적으로 관리했으며, 작품을 구매한 이들도 해당 작품의 제작에 다른 사람이 관여했음을 분명히 알고 있었던 앤디 워홀^{Andy Warhol} 등의 경우와는 다르다고 하였다. 또한 구매자의 입장에서는 작가가 해당 그림의 제작에 어느 정도 관여했는가가 중요한 요소로 작용할 수 있고 가격 결정에도 영향을 미치므로, 조영남 씨가 구매자들에게 조수의 관여 사실을 알리지 않은 것은 구매자들을 속인 기망행위에 해당한다는 것이다. 그러나, 지난 2018년 8월 항소심 판결이 있었는데, 서울중앙지방법원 항소부는 조 씨의 사기죄를 인정한 원심판결을 뒤집고 무죄를 선고하였다. 항소심 재판부는 "화투를 소재로 해 표현한 해당 미술 작품은 조 씨의 고유한 아이디어"라고 인정하면서, "대작 화가인 송 모 씨 등은 보수를 받고 조 씨의 아이디어를 작품으로 구현하기 위한 기술 보조일 뿐, 고유한 예술 관념과 화풍, 기법을 그림에 부여한 작가라 평가할 수 없다"고 판단했다.[208] 결국 쟁점은 아이디어를 낸 사람이 작가인지, 이를 구체적으로 구현한 사람이 작가인지에 대한 것으로 귀결된다. 다시 말해, '아이디어만' 냈을 뿐인 사람은 작가가 아니고 실질적인 창작활동에 기여한 사람을 작가로 봐야 하는지, 아니면 작가는 '독창적인 아이디어'를 내는 사람이고 이를 구현하는 것은 기술적인 보조일 뿐이지 작가는 아닌 것으로 봐야 하는지가 관건인 것이다. 이러한 문제로 법원의 판단까지 받아야 하는 사태에 대해 미술계에서는 안타깝고 유감이라는 의견이 많았고, 법의 잣대가 절대적인 것이 아닐 수 있다는 견해도 있었다.

앞선 판결에서 예로 든 앤디 워홀뿐 아니라, 제프 쿤스^{Jeff Koons, 1955~}, 데이미언 허스트^{Damien Hirst, 1965~}, 무라카미 다카시^{Murakami Takashi, 1962~}등의 현대 미술의 유명 작가들은 적게는 수십 명에서 많게는 수백 명에 이르는 조수를 두고 있고, 실제 많은 작업이 조수들에 의해 이루어진다. 그러나 조 씨의 경우와는 다르

데미언 허스트, <죽음의 춤(Dance of Death)>, 2002

게 이들은 모두 작품의 창의성이나 컨셉을 작가 자신이 제공하고, 조수가 구체적인 작업을 한다는 것을 숨기지 않았다. 앤디 워홀은 자신의 작업실을 공장이라 부르며 자신은 컨셉만 제공하고 실제 제작은 조수들이 하도록 하였는데, 이러한 사실을 분명히 밝혔을 뿐 아니라 작품들을 통해 순수미술과 상업미술의 경계를 허물고 대량생산체제 및 대중매체에 대한 관점을 새롭게 하였다고 평가받는다.

세계적인 작가 중 하나인 영국의 데이미언 허스트의 경우에는 작가의 붓질이 별 의미가 없으며 작가가 표현하는 개념이 중요하다는 의도를 강조하는 많은 작품을 제작했다. 조수들이 알약에 색깔을 칠하도록 한 <죽음의 춤^{Dance of Death}>이나 똑같은 여러 개의 원^{Circle}에 조수들이 색깔만 다르게 칠하도록 한 <스폿 페인팅^{Spot Paintings}> 같은 작품이 대표적이다. 허스트는 작품의 컨셉만 잘 전달된

다면 그것이 실제로 누구의 손에 의해 제작되었는지는 중요하지 않다면서, 자신이 작품을 직접 제작하지 않았음을 적극적으로 드러냈다. 뿐만 아니라, 제프 쿤스의 <풍선 개Balloon Dog>와 같은 작품(이 작품은 여러 가지 색깔과 다양한 크기로 여러 해에 걸쳐 제작되었다)은 작가가 컨셉을 주면 이를 공장에서 제작하는 것으로 작품이 완성된다. 이처럼 작가가 직접 자신의 작품을 제작하지 않는 예는 특히 현대 미술에서 매우 많다.

그러면, 현대 미술 이전의 전통적인 미술계에서도 조수들을 이용하여 작품활동을 한 작가가 있었을까? 물론 그런 미술가들이 있었는데, 특히 대형 조각이나 벽화를 제작하는 경우나 많은 그림 주문을 소화하기 위해서는 작가를 도와줄 사람이 필요했다. 공방을 운영하며 본격적으로 조수들을 활용한 대표적인 작가가 바로 바로크를 대표하는 화가 페테르 파울 루벤스Peter Paul Rubens, 1577~1640[209]이다.

앞의 그림 루벤스의 <베들레헴의 유아학살Massacre of the Innocents>은 2002년 소더비 경매에서 9,890만 달러약 1,057억 원에 낙찰된 매우 비싼 미술 작품인데, 신약성서 속 이야기를 모티프로 한 것이다. 그림의 소재는 성서의 마태복음에 기록된 사건인데, 당시 왕이었던 헤로데가 2세 이하의 어린아이들을 학살한 사건이었다. 많은 정적을 죽이고 자신의 왕위를 공고히 하려던 헤로데 왕성서에서는 '헤롯왕'으로 기재되어 있다은 어느 날 동방에서 온 박사들이 '유대인의 왕'으로 탄생한 아기에게 경배를 드리러 왔다는 것을 알게 된다. 이에 자신의 왕위에 대해 불안해진 그는, 유대인의 왕이 태어났다고 하는 베들레헴과 그 인근의 유아들을 다 죽인다. 이 '유대인의 왕'은 바로 예수였는데, 마태복음 2장 16절에는 "그는 사람을 보내어, 그 박사들에게 알아본 때를 기준으로, 베들레헴과 그 가까운 온 지역에 사는 두 살짜리로부터 그 아래의 사내아이를 모조리 죽였다"고 기록되어 있다. 이

처럼 성서에서는 헤로데 왕을 잔인하고 광기 어린 군주로 묘사하고 있지만, 헤로데 왕에 대한 역사적 평가는 조금 다른 면이 있다. 헤로데는 많은 도시를 건설하고, 농업을 장려하여 유대의 경제적 기반을 확립한 왕으로도 평가되고 있다. 그는 예루살렘의 수도시설을 정비했고, 많은 요새를 건설하는 한편, 배를 건조하는 데 꼭 필요한 아스팔트를 사해에서 채굴했으며, 구리광산을 통해 많은 국가적 부를 축적하기도 했다. 또한 예루살렘의 성전을 크고 화려하게 재건하여 세간에서는 이 성전을 헤로데의 성전이라고 부르기도 했다.

루벤스의 <베들레헴의 유아학살>은 그의 말년 작품으로, 특유의 복잡한 원근처리, 동적이고 육감적인 표현이 잘 나타나 있다. 또한 루벤스가 이탈리아 유학 시절 카라바조의 그림에 영향을 받아 테네브리즘^{Tenebrism210} 스타일을 적용했음을 명확히 발견할 수 있다. 테네브리즘이란, 카라바조에 의해 본격적으로 도입된 극단적인 명암법을 일컫는 것으로, 이탈리아어 테니브라^{tenebra, 어둠}를 어원으로 한다. 테네브리즘은 배경과 인물의 명암을 극단적으로 대조하여 표현하고자 하는 대상을 더 강조하여 드러내는 기법으로, 아래 카라바조의 그림 <홀로페르네스의 머리를 베는 유디트^{Judith Beheading Holofernes}>²¹¹를 보면 잘 이해할 수 있다.

루벤스로 대표되는 바로크^{Baroque} 회화는 16세기 말부터 18세기 초에 이르는 유럽의 미술사조로, 이후의 낭만주의, 사실주의, 인상주의 등에 영향을 미쳤다. '바로크'라는 용어는 포르투갈어로 'barroco'에서 유래되었는데, '모양이 제대로 갖추어지지 않은 진주'라는 뜻이다. 그런데 이 용어는 불규칙하고 균형감이 없는 예술에 대한 경멸의 의미로 사용되기 시작한다. 처음에는 멜로디가 균형이 없고, 음악의 박자와 음이 변화무쌍하여 멜로디가 균형을 잃었다는 의미로 당시 새롭게 등장한 음악사조인 바로크 음악을 비하하기 위해 사용되었지만, 이것이 미술 분야에까지 확산된 것이다. 바로크 회화는 다빈치나 미켈란젤로로 대변

카라바조, <홀로페르네스의 머리를 베는 유디트>, 1958

미술로 읽는 지식재산

되는 르네상스 회화에 뒤이어 등장했는데, 역동적인 자세와 구성을 갖는 다수의 인물이 화면에 등장하고, 대각선의 복잡한 구도와 명암의 대비를 적극적으로 활용하여 강조하려는 부분에 하이라이트를 주는 등 이전의 경향과는 다른 특징을 갖는다. 이전의 르네상스 시대에는 질서 정연한 기하학적 형체와 안정감 있는 정적인 화풍이 대세였다. 그러나 바로크 시대에는 인간의 검정과 정신을 보다 적극적으로 표현하기 위해 강렬한 빛에 의한 명암의 대비 등으로 표현하고자 하는 대상에 운동감을 강조했다. 바로크 회화의 대가들은 루벤스를 비롯해 뒤에 언급되는 반 다이크^{Anthony Van Dyck}, 렘브란트^{Rembrandt Harmenszoon van Rijn, 1606~1669}, 벨라스케스^{Diego Velazquez, 1599~1660}, 카라바조^{Michelangelo da Caravaggio, 1571~1610}, 푸생^{Nicolas Poussin, 1594~1665}, 젠틸레스키^{Antemisia Gentileschi, 1593~1653}, 프란스 할스^{Frans Hals, 1592~1666} 등을 들 수 있다. 이러한 바로크 양식은 회화뿐 아니라 베르니니^{Gian Lorenzo Bernini, 1598~1680} 등의 조각, 성 베드로 대성당이나 베르사유 궁전과 같은 건축, 요한 제바스티안 바흐^{Johann Sebastian Bach, 1685~1750}, 게오르그 프리드리히 헨델^{Georg Friedrich Handel, 1685~1759}, 안토니오 비발디^{Antonio Lucio Vivaldi, 1678~1741}의 음악 등으로 확대되어 예술계 전반에 커다란 성과를 남겼다.

이러한 바로크 회화의 대표적 화가인 루벤스는 주로 성서나 신화 등의 인물을 그렸는데, 든든한 후원자들의 지원으로 풍족한 삶을 산 예술가이다. 루벤스가 세상을 떠날 당시에 그의 재산이 우리나라 돈으로 약 200억 원에 달했다고 하니, 생전의 인기를 가늠해 볼 수 있겠다.[212] 그의 그림은 강조하고 싶은 인물에게 초점을 두고 빛을 부여하여 시선을 집중시키고, 화려한 색채를 사용하여 여인들의 풍만한 몸매를 강조하는 것이 특징이다.

루벤스는 유럽 곳곳에 자신의 그림 공방을 두고, 수많은 제자들을 길러낸다. 그는 밀려드는 주문을 소화하기 위해 효율적으로 공방을 운영했는데, 그 방식은

다음과 같다. 먼저 그림 주문이 들어오면 루벤스가 대략적으로 작은 그림을 그리고 물감도 거칠게 칠한 후, 이것을 보고 조수들이 원래 그려야 할 크기로 다시 그림을 그린다. 이때 조수들도 인물, 동물, 나무, 건물을 그리는 조수 등으로 나누어 전문적인 분업이 이루어진다. 조수들이 그림을 거의 완성하면, 루벤스가 이를 전체적으로 종합하고 마무리를 하여 그림을 완성하는 것이다. 이러한 분업 방식은 현대의 화가들이 흔히 하는 작업방식과 크게 다르지 않다.

이처럼 조수들을 고용하여 예술작품을 제작하는 경우, 원작자를 누구로 인정해야 하는지 문제가 될 수 있다. 만일 작가가 자신의 컨셉Concept을 설정하고, 이를 그대로 반영하는 작품을 조수가 제작했다면, 대체적으로 컨셉을 잡은 작가의 작품이라고 볼 수 있다. 조각가 로댕$^{François-Auguste-René Rodin, 1840~1917}$과 그의 연인이자 조수였던 카미유 끌로델$^{Camille Claudel, 1864~1943}$의 예를 들어보자. 로댕은 스스로 <생각하는 사람$^{The Thinker}$>의 컨셉을 설정하고 어떤 재료를 사용하여 어떻게 조각할지 결정하고, 카미유가 로댕의 컨셉과 지시에 따라 실제 조각을 하면, 로댕이 마지막 마무리를 하여 작품을 완성하게 된다. 이러한 경우, 까미유 끌로델이 실제 많은 작업을 했지만, 이렇게 탄생한 작품들은 로댕의 작품으로 인정받고 있다.

마찬가지의 문제가 특허발명에서도 발생한다. 발명의 컨셉을 잡은 사람, 발명의 효과를 확인하고자 실험을 한 사람, 발명을 하는데 의견을 준 사람, 발명을 하라고 시킨 사람 등이 얽혀있는 경우 진정한 발명자를 누구로 하여야 하는지가 문제 될 수 있다.

우리나라의 2012년 대법원 판결에 의하면, 발명을 한 자가 특허를 받을 수 있는 권리를 가진다. 이러한 발명자에 해당하기 위해서는 '단순히 발명에 대한 기본적인 과제와 아이디어만을 제공하였거나, 연구자를 일반적으로 관리하고 연

　　　　　　　　　　　　　　　　　　　　　　미술로 읽는 지식재산

구자의 지시로 데이터의 정리와 실험만을 한 경우 또는 자금·설비 등을 제공하여 발명의 완성을 후원·위탁하였을 뿐인 정도'에 해당하는 사람은 발명자라고 할 수 없다고 한다. 따라서 진정한 발명자가 되기 위해서는 '발명의 기술적 과제를 해결하기 위한 구체적인 착상을 새롭게 제시·부가·보완하거나 실험 등을 통하여 새로운 착상을 구체화하거나, 발명의 목적 및 효과를 달성하기 위한 구체적인 수단과 방법의 제공 또는 구체적인 조언·지도를 통하여 발명을 가능하게 한 경우 등과 같이 기술적 사상의 창작행위에 실질적으로 기여'해야 한다고 판시하고 있다. 이러한 법리는 우리나라뿐만 아니라 다른 나라에서도 유사하게 적용되고 있다.

그런데, 특허출원을 하는 때에 출원 서류에 발명자를 기재하는 문제에 대해서는 나라마다 조금씩 차이가 있다. 우리나라의 경우, 진정한 발명자가 아니어도 특허출원 시에 발명자로 등재되면 이를 심사과정에서 확인하지 않으며, 이러한 특허가 등록된 후에도 발명자에 대한 보상문제 외에는 크게 문제 되지 않는다. 그래서 많은 기업에서 진정한 발명자 외에도 대표이사나 해당 발명자가 속한 연구팀의 부서장 등을 진정하 발명자와 함께 공동발명자로 기재하는 경우가 흔하다. 하지만, 미국의 경우에는 진정한 발명자가 누락되거나 진정한 발명자가 아닌 사람을 발명자로 등재한 경우, 이를 심사과정에서는 확인하기 어려워 문제되지 않지만, 특허로 등록된 이후에는 큰 문제가 되곤 한다. 즉 해당 특허에 대한 무효화 과정이나 소송 과정에서 이렇게 진정한 발명자가 아닌 사람이 발명자로 기재된 것이 드러나면 해당 특허에 대한 일정한 제재가 있다. 이러한 제재는 특허로서의 권리를 무효화하는 것은 아니지만, 실제로 등록된 특허권을 행사할 수 없는 행사 불능^{Unenforceable}한 권리가 되는 것이다. 즉, 특허출원 및 등록 과정에서 출원인이 진정한 발명자가 아닌 사람을 발명자로 등재하거나 진정한 발명

5,572,773 특허의 대표도면

마그네틱 스냅 락의 예

자를 누락하면 심사 및 등록을 해 주는 특허청을 속이고 기만하는 행위이기 때문이다. 특허권이 행사 불능의 상태가 되면, 타인이 무단으로 특허발명을 사용하여 특허권자의 특허권을 침해해도 권리자가 이를 제재할 수 없다. 결국 특허권으로 어떤 이익을 창출하지 못하여 껍데기만 남은 권리가 될 수 있다.

이처럼 발명자의 기재와 관련해 특허청을 기만했다고 인정되면 특허권에 대해 강력한 제재가 뒤따르기 때문에, 특허침해의 분쟁이 발생하면 특허권자의 상대방이 해당 특허에 기재된 발명자가 진정한 발명자가 아니라는 주장을 하는 경우가 종종 있다. 이러한 주장이 법원으로부터 인정된다면 관련 특허권은 행사 불능이 되어 특허권자의 입장에서는 커다란 위험Risk이 아닐 수 없다. 이러한 논란과 위험을 피하기 위해서는, 미국 특허출원의 경우에는 출원할 당시 진정한 발명자가 누락되지는 않았는지, 진정한 발명자가 아닌 자를 발명자에 포함시키지는 않았는지 반드시 확인할 필요가 있다.

그러면 진정한 발명자의 기재와 관련한 미국 소송을 하나 살펴보자.

2010년 6월 미국의 연방 항소법원Court of Appeals for the Federal Circuit은 어드밴스드 마그네틱 클로저와 로마 패스너스 간의 소송Advanced Magnetic Closures, Inc. v. Rome Fasteners Corp에서 진정한 발명자가 누락된 경우 어떤 일이 벌어지는가에 대한 판결을 했다. 소송에서 문제가 된 특허는 미국 특허 No. 5,572,773 특허로, 마그네

미술로 읽는 지식재산

틱 스냅 락Magnetic Snap Lock에 대한 발명이었다. 마그네틱 스냅 락은 흔히 가방이나 지갑 등에 설치되어 자석을 이용하여 여닫을 수 있도록 하는 잠금장치이다.

어드밴스드 마그네틱 클로저는 로마 패스너를 비롯한 4개 회사를 상대로 1998년 10월 특허침해 소송을 제기한다. 그런데, 피고는 원고인 어드밴스드 마그네틱 클로저가 해당 특허권의 공동 발명자의 이름을 누락했기 때문에 행사 불능의 상태가 되어야 한다는 주장을 한다. 이에 지방법원은 해당 특허의 출원 과정에서 진정한 발명자의 하나인 공동 발명자가 누락되었고, 이것은 부정한 행위Inequitable Conduct에 해당하여 특허권의 행사가 제한되어야 한다고 판결한다. 이렇게 발명자를 누락한 것은 특허청을 기만하거나 속일 의도가 있다고 본 것이다. 이러한 1심 판결에 대한 항소심 판결이 이루어진 것인데, 법원은 1심 판결과 동일한 이유로 지방법원의 판결을 승인했다. 법원은 특허출원 시에 모든 진정한 발명자를 표시하는 것은 매우 중요하고, 진정한 발명자가 아닌 자를 발명자로 등재하는 것은 부당한 것으로 허용되지 않으며, 진정한 발명자는 특허 출원된 발명의 청구항에 기재된 발명에 실제 기여한 것으로 평가되는 사람이어야 한다고 판결했다. 결국 어드밴스드 마그네틱 클로저는 진정한 발명자 중 한 사람을 누락하여 심사 및 등록을 받았다는 이유로 자신이 등록한 특허권을 행사할 수 없는 상황에 직면하게 되었다.

미국 특허법상 발명자의 정의는 '발명자는 발명의 주제Subject Matter를 발명하거나 발견한 자 또는 공동발명이라면 집합적 개념의 사람들Individuals'을 의미한다. 물론 공동발명이라고 해도 반드시 물리적으로 함께 또는 동시에 작업을 하여야 하는 것은 아니고, 발명에 기여한 정도가 동일하거나 모든 청구항에 기재된 발명에 기여하여야 하는 것은 아니다. 하지만 누군가의 지시에 따라 발명의 착상Inception에 대한 기여 없이 기존의 기술을 활용한 자나 단순한 관리자 같은

경우에는 상호 협력관계라고 볼 수 없어 진정한 발명자라고 할 수 없다. 예를 들어 발명의 내용에 기여하지 않고 발명자를 관리하거나 그 결과에 대한 아이디어를 단순히 제안한 연구소장 또는 관련 임원이거나, 발명자의 지시에 따라 실험만을 했고 구체적인 발명의 착상에 기여한 바 없는 보조자는 진정한 발명자가 될 수 없다. 즉 공동발명자는 최소한의 협력Collaboration 또는 구체적인 관계 Connection가 인정되어야 한다. 이에 따라 각자가 독창성 있는 공헌을 하고 부분적이라도 최종적인 문제의 해결에 기여했다면 이들은 공동발명자가 될 수 있다.

그런데, 특허출원인이 착오나 실수로 진정한 발명자를 누락하거나 잘못 기재한 경우까지 모두 이러한 제재를 당한다면 너무 가혹한 결과가 될 수 있다. 따라서 미국 특허법은 제116조의 규정[213]을 두어 심사과정에서 출원인이 발명자를 잘못 기재하거나 누락한 경우 이를 진정한 발명자로 정정하는 것을 허용하고 있다. 또한 특허의 등록 후에도 일정한 요건 아래 발명자의 정정을 허용하는 규정을 특허법 제256조에 두고 있다. 그런데 예전에는 이러한 등록 후의 보정이 허용되려면 발명자의 누락 또는 잘못된 기재가 '악의가 아니었다'는 진술서를 제출하도록 강제하고 있었다. 하지만 특허법 제256조의 개정으로 등록 후 발명자를 정정할 수 있는 요건이 완화되어 기존에 요구했던 진술서가 필요 없게 되었다. 그럼에도 불구하고, 만일 소송에서 상대방이 '악의'로 발명자를 누락했다는 것을 주장하여 다투고 이를 증명한다면 특허권자의 부정한 행위Inequitable Conduct에 해당되어 해당 특허권 전체가 권리행사 불능Unenforceable의 상태가 될 수 있다는 것에 유의해야 한다. 이러한 예로는, 2002년 있었던 프랭크 케이싱 크루 앤 렌탈 툴Frank's Casing Crew & Rental Tools과 피엠알 테크놀로지PMR Technologies의 미국연방 항소법원 판결이 있다. 특허권자인 프랭크 케이싱은 발명자인 Weiner 박사를 기재에 누락하였다가 등록된 이후에 이를 추가하는 정정을 했다. 하지만 법원

미술로 읽는 지식재산

은 프랭크 케이싱이 진정한 발명자를 누락했던 것이 의도적으로 발명자를 감추어 심사과정에서 특허청을 속인 행위에 해당한다고 하여 부정한 행위^{Inequitable Conduct}에 해당하고, 따라서 특허권을 행사할 수 없다^{Unenforceable}고 판단한 것이다. 즉, 등록 후에 발명자를 추가하거나 정정하는 제도가 있다고 하더라도 이것이 특허권자의 부정한 행위에 해당한다고 인정되면, 특허권의 행사를 제한할 수 있다는 판결이었다.

우리나라에서는 진정한 발명자의 누락이 문제가 되는 경우가 거의 없어 출원 시에 발명자 기재에 주의를 기울이지 않는 경향이 있다. 하지만, 위에서 본 바와 같이 미국의 제도는 한국과는 다르며, 만일 진정한 발명자가 누락되거나 발명자가 아닌 자를 발명자로 포함하는 경우 추후 소송의 과정에서 문제가 될 수 있음에 유의하여야 한다. 아직도 우리나라의 많은 기업들이 미국 출원을 하면서도 진정한 발명자가 아닌 대표이사나 해당 발명자의 소속 부서장 등을 발명자로 기재하는 경우가 종종 있는데, 이러한 경향은 하루빨리 사라져야 할 것이다. 문제가 불거지고 나서야 바꾸지 말고, 미리 문제의 소지를 만들지 않는 것이 최선일 것이다.

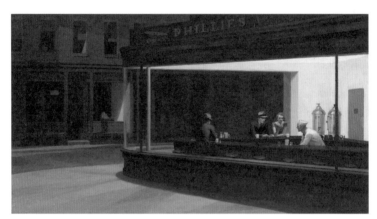
에드워드 호퍼, <나이트 호크>, 1942

에드워드 호퍼의 <나이트 호크>와 수입 금지

인류 최고의 발명품은 무엇일까?

아마도 유력한 후보는 컴퓨터가 아닐까? 컴퓨터와 인터넷은 사람들의 일하는 방식과 소통의 방식을 혁신적으로 바꾸어 놓았다. 시간을 거슬러 올라가 보면, 문자와 종이는 인류의 지식과 역사를 기록하여 전달함으로써 인류 전체의 진보를 가능하게 했고, 바퀴는 이동수단의 획기적인 혁신을 이루었으며, 달력과 시계는 사람들이 공동체적 생활에 필수적인 조건을 만들었다는 점에서 위대한 발명이 아닐 수 없다. 이에 더해 나침반과 지도는 신대륙 발견 및 항해와 장거리 이동을 가능하게 한 소중한 발명품이다.

위에서 말한 것들 외에 또 하나의 위대한 발명품으로 인정되는 것이 전구다. 이전의 인류는 자연에 순응하여 낮에는 활동하고 밤에는 휴식을 취하는 단순한 삶을 살았다. 하지만 전기와 전구의 발명으로 사람들의 활동이 낮으로 제한되지 않고 밤에도 낮처럼 활동할 수 있게 됐다. 물론 이전에도 등잔, 가스등, 양초 등을 이용하긴 했지만 이러한 조명은 극히 제한적이었고, 전구를 사용함으로써 이전과는 비교할 수 없는 밝은 밤을 맞이하게 되었다.

토마스 에디슨

최초의 백열전구는 탄소로 만들어진 막대를 이용한 아크 등Arc Lamp이었다. 아크 등은 1808년 영국의 험프리 데비Humphry Davy, 1778~1829가 처음으로 발명하였는데, 배터리에 탄소 조각을 연결하여 제작된 이 아크 등이 전기를 이용한 최초의 조명이었다. 하지만 빛이 너무 밝고 수명이 짧아 실제 실생활에서 사용하기에는 적합하지 않았다. 이후 이것을 개량하여 전구 내에 필라멘트를 이용한 백열전구가 발명되었는데, 바로 발명왕으로 불리는 토머스 에디슨Thomas Alva Edison, 1847~1931이 1879년 미국 뉴저지의 언덕길에서 290개의 전구를 이용한 가로등을 선보인 것이다.

이 날은 필라멘트를 이용한 최초의 백열전구가 세상에 공개된 날이었다. 이를 보고 독일의 역사학자이자 작가인 에밀 루트비히Emil Ludwig, 1881~1948는 "프로메테우스의 불 이후 인류는 두 번째 불을 발견한 것이며, 이제 인류는 밤의 저주에서 벗어났다"고 평가하기도 했다. 에디슨의 조명회사인 에디슨 전기조명회사Edison Electric Light Company는 전구의 상업적 성공에 힘입어 제너럴 일렉트릭General Electric이라는 거대한 글로벌 기업으로 성장하게 되었고, 에디슨은 막대한 부를 누리게 된다. 에디슨은 1,000개가 넘는 특허를 등록 받았고, 그에 대한 평가는 최고의 발명왕이라는 찬사와 사기꾼에 불과하다는 비난으로 크게 갈리지만, 수 많은 발명을 통해 창업을 하고 이를 글로벌 기업으로 성장시키는데 결정적인 역할을 했다는 사실은 부인하기 어렵다.

사실 필라멘트를 이용한 전구는 에디슨보다 1년 빠른 1878년 영국의 물리학

미술로 읽는 지식재산

에디슨의 최초 전구

자 조셉 윌슨 스완Joseph Wilson Swan, 1828~1914이 먼저 선을 보였다. 그는 진공으로
된 유리구 안에 탄화된 종이 필라멘트를 넣은 전구를 발명했지만, 역시 진공상
태가 양호하지 않고 전기가 충분히 공급되지 않아 수명이 짧았기 때문에 실생
활에 사용되기 어려웠다. 스완은 사진 인화에서 탄소처리법으로 특허를 받기도
한 인물이다. 다음으로 캐나다의 의료전기기사인 헨리 우드워드Henry Woodward가
1874년 자신의 동료인 매튜 에반스Mathew Evans와 함께 진공이 아닌 질소를 채워
전구를 만들었고, 이를 특허로 등록받는다. 하지만 그는 자신의 전구를 사업화
하지 못하고, 1879년에디슨이 전구를 발명한 해 자신의 특허를 에디슨에게 매각한다. 에
디슨은 우드워드의 필라멘트를 탄화 대나무로 만들어 수명을 연장했고, 전구
에 전기를 공급하기 위한 발전기 등의 주변 기구들을 만들어 상업적으로 활용
될 수 있도록 했다. 이를 통해 에디슨이 최초의 백열전구 발명가(사실은 상업적으
로 이용 가능한 백열전구의 발명가이지만)로 알려지게 된다. 게다가 에디슨 이전에
백열전구를 발명한 사람들은 20명 이상 있었다고 하니, 엄밀하게는 필라멘트를
이용한 전구의 최초 발명자는 에디슨이 아닌 것이다. 백열전구는 증기선인 컬럼

비아 호에 최초로 상업적으로 설치되었고, 이후 뉴욕 시를 중심으로 공장이나 거리에 설치되기 시작한다. 탄소 필라멘트를 이용한 전구의 성능 및 수명을 개선하기 위해 미국의 물리학자이자 엔지니어인 윌리엄 데이비드 쿨리지^{William David Coolidge}는 필라멘트의 재질을 텅스텐으로 바꾸고, 필라멘트의 모양도 용수철처럼 개선하여 더 밝고 수명이 긴 전구를 개발한다. 최근에 와서는 형광등과 LED 조명 등에 의해 거의 사라지고 있지만, 현대적인 백열전구는 쿨리지에 의해 만들어진 것이라고 할 수 있다.

우리나라의 경우에는 고종 때인 1887년 최초로 경복궁의 건청궁에 백열전구가 설치된다. 에디슨이 뉴저지에서 전구를 밝힌 때로부터 불과 8년만이니 매우 빨리 도입된 것으로, 동양에서는 최초였다. 당시에는 자주 전구가 꺼지고 설치 및 운영에 많은 비용이 들었기 때문에 '건달불'이라고도 불렸고, '도깨비불'이나 '마귀불'이라고도 불렸다. 건청궁에 전기를 이용한 전구가 설치되고, 이를 위한 발전소를 만들게 된 것은, 조미수호 통상조약¹⁸⁸²에 의해 미국에 보빙사^{報聘使214}를 파견하여 미국의 주요 기관 및 산업시설을 시찰한 것으로부터 비롯되었다. 이들은 미국에서 처음으로 전기와 전등을 보고, 에디슨 전기조명회사와 전기 및 전구의 도입을 상담한 결과, 에디슨 전기조명회사가 조선에 전구를 홍보하기 위해 경복궁의 건청궁에 가설하기에 이른 것이다.

이제 맨 앞의 그림으로 돌아가 보자.

이 그림은 미국의 대표적인 사실주의 화가인 에드워드 호퍼^{Edward Hopper, 1882~1967}의 <밤을 지새우는 사람들^{Nighthawks}>이다. "나이트호크"는 '밤을 지새우는 사람' 또는 '밤에 어슬렁거리며 돌아다니는 사람'이란 뜻으로, 어두운 밤에 활동을 하는 나이트 호크들은 밤을 밝히는 조명이 없다면 존재 자체가 불가능할 것이다.

잠시 에드워드 호퍼에 대해 알아보자. 미국 정경회화[215]를 대표하는 에드워드 호퍼는 1882년 미국 뉴욕에서 출생하여, 어릴 때부터 그림을 그리기 시작했다. 그는 뉴욕의 예술학교를 졸업하고, 광고회사에 취직하지만 화가로서의 재능과 욕구가 컸기 때문에 유럽 미술을 공부하기 위해 파리를 다녀온다. 이후 미국에서 잡지와 소설의 삽화를 그리면서 화가로서 활동하고 때로는 광고 일러스트나 영화의 포스터를 그리기도 한다. 처음에 호퍼는 자신의 작품들을 모아 전시회를 열기도 했지만 그다지 성공을 거두지는 못 한다. 그러던 중, 결혼 후에 아내의 조언으로 수채화를 그리기 시작하였는데, 이는 이전과 달리 호퍼에게 큰 상업적 성공을 가져다 준다.

호퍼는 미국의 도시와 농촌의 풍경을 주된 주제로 삼은 사실주의 화가로 성장하고, 일상적인 풍경과 인물을 그린 그림은 그에게 커다란 명성을 가져다 준다. 당시 잭슨 폴록Jackson Pollock, 1912~1956 등의 주도하는 추상표현주의Abstract Expressionism가 새롭게 떠오르면서 호퍼의 사실적인 그림이 시대에 뒤떨어진 낡은 작품으로 폄하되기도 하지만, 1960년대에 이르러 그에 대한 재평가가 이루어지고 '가장 미국적인 사실주의 화가'로 인정받는다.

호퍼의 그림은 대체적으로 고독한 분위기가 강하게 느껴지는데, 우중충한 사무실, 싸구려 호텔방, 외지고 황량한 주유소 같은 것들이 배경이 되는 작품이 많다. 화면 속에는 인물이 아예 없거나, 캔버스의 공간을 황량한 거리나 경치만으로 채워놓는 경우도 많았다. 이러한 표현을 통해 호퍼는 현대인의 고독과 도시화에 따른 심리적 황량함을 상징적이면서도 사실적으로 표현한 것이다. 이후 호퍼는 앤디 워홀Andy Warhol 등으로 대표되는 팝 아트Pop Art에 큰 영향을 미치고, 추상표현주의에 대항하여 등장한 프랑스의 화가 이브 클라인Yves Klein, 1928~1962이나 역시 프랑스에서 태어나 미국에서 활동한 아르망Fernandez Arman, 1928~2005 으로

대표되는 신사실주의Neorealism의 대두에도 적지 않은 영향을 미쳤다.

호퍼의 그림 <밤을 지새우는 사람들>에서는, 한 밤중 어느 도시의 식당에 몇 명의 손님들이 앉아 있다. 이 단순한 구도의 그림 속 인물과 배경은 자본주의 사회의 발전에 따라 사람들의 끝없는 욕망으로 채워진 대도시에서 느끼는 황량하고 소외된 인간들의 감정을 건조하게 잘 드러낸다. 호퍼는 자신이 살고 있던 뉴욕 맨하튼 근처 그리니치 빌리지의 어느 식당에서 이 그림에 대한 영감을 얻었다고 한다. 그림에서 눈에 가장 잘 띄는 대상은 쓸쓸히 등을 보이며 앉아 있는 젊은 신사 한 명과 정면으로 보이는 한 쌍의 연인이다. 이들을 비추는 빛은 식당의 내부뿐 아니라 식당 밖의 거리에까지 닿아 있다. 호퍼는 빛을 효과적으로 표현함으로써 주변 어두움과의 대비를 강조하고, 이를 통해 그림으로부터 느껴지는 우울함과 쓸쓸함이 배가되는 효과를 노린다.[216] 이처럼 그의 그림들은 도시의 빛에 대한 연구 결과를 적극 활용하여 담아냈다. <밤을 지새우는 사람들>은 1942년 작품이므로, 이미 에디슨의 조명회사에 의해 미국 주요 도시에 필라멘트형 전구가 보급된 이후이다. 도시의 조명이 일반화됨에 따라 도시 곳곳의 어느 골목에서 밤을 지새우는 사람들이 늘어나고, 이러한 풍경은 호퍼와 같은 예술가들에게 영감을 주었다. 기술의 발전이 미술사조의 변화와 발전에도 큰 영향을 준 셈이다.

약간 결을 바꾸어 특허와 관련한 무역 및 통상정책에 대해 이야기해 보자.

"아메리카 퍼스트$^{America\ First}$"는 현재의 미국 대통령인 도널드 트럼프$^{Donald\ Trump}$가 대선 때부터 줄곧 외쳐온 구호이다. 이 구호는, '미국 우선주의'라고 번역하고, 사회적으로 백인우월주의로 읽히기도 하고, 대외적으로는 보호무역주의로 읽히기도 한다.

영국 캠브리지 대학의 장하준 교수$^{1963~}$는 2003년 유럽경제학회가 대안 경제

학의 방향을 제시한 학자에게 수여하는 군나르 뮈르달상^{Gunnar Myrdal Prize}을 수상했는데, 그의 책 <사다리 걷어차기^{Kicking Away the Ladder}>는 이 상을 받는 계기가 되었다. 군나르 뮈르달상은 1974년 영국의 프리드리히 하이에크^{Friedrich Hayek, 1899~1992}와 함께 노벨 경제학상을 수상한 스웨덴의 경제학자인 카를 군나르 뮈르달^{Karl Gunnar Myrdal, 1898~1987217}을 기리기 위한 상이다.

<사다리 걷어차기>에서 장하준 교수는 미국을 비롯한 지금의 선진국들이 보호무역주의와 자국 산업에 대한 보호정책을 통해 성장해 왔음을 주장했다. 자본주의의 선진국들은 자국의 산업을 보호하면서 외국의 부를 자신의 것으로 만들어 가는 과정을 거쳐 지금의 모습으로 성장해 왔다. 그럼에도 불구하고 국제통화기금^{IMF}과 같은 국제기구를 장악하고 이를 통해 신자유주의적 정책을 개발도상국들에게 강요하고 있다. 즉 자신은 사다리를 타고 올라가서 남들이 뒤따라 올라오려는 사다리를 걷어차 뒤따라오지 못하게 한다. '사다리 걷어차기'는 장하준 교수가 처음으로 만들어낸 말은 아니다. 이미 150여년 전 독일의 경제학자인 프리드리히 리스트^{Georg Friedrich List, 1789~1846}가 "사다리를 타고 정상에 오른 사람이 그 사다리를 걷어차 버리는 것은 다른 이들이 그 뒤를 이어 정상에 오를 수 있는 수단을 빼앗아 버리는 행위로, 매우 교활한 방법이다"라고 한 바 있다. 리스트의 견해는, 주류 경제학으로 불리는 신자유주의에 대한 비판이며, 역사적이며 경제학적인 냉철한 분석이었다. 장하준 교수 역시 "선진국은 지금 그들이 개발도상국에 하지 말라고 권하는 정책과 제도를 통해 경제성장을 이룩했다"고 지적했다.

미국의 트럼프 대통령은 2018년 3월 미국으로 수입되는 철강과 알루미늄 등에 대해 관세를 대폭 올리겠다고 하는 한편, 우리 나라의 세탁기에 대한 세이프가드^{Safeguard} 조치를 발동했다. 이에 따라 미국 시장에서 팔리는 한국의 세탁기

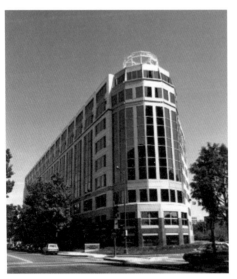
워싱턴 D.C에 소재한 미국 국제무역위원회

의 가격이 오르게 되어 경쟁력을 상실할 위기에 놓이게 되었다. 현재의 세계무역기구WTO는 보호무역의 확산에 적극적으로 대응하기에는 역부족으로, 이를 조정할 수 있는 힘이 없다. 최근 화이트 리스트 국가 배제와 관련한 일련의 한일간 무역 분쟁에 대해 WTO 제소 등의 조치를 모색하지만 국제기구를 통한 해결은 쉽지 않다. 월스트리트 저널$^{Wall\ Street\ Journal}$ 역시 2018년 3월 8일자로 미국을 비롯한 보호무역의의 확산, 내부적 결함, 중국의 국가주도 자본주의 등의 문제로 세계무역기구가 존폐의 위기에 놓였다는 기사를 내보내기도 했다. 미국을 위시한 선진국들의 행태는 시장 개방을 개발도상국에게 요구하는데 그치는 것이 아니라, 자국의 산업과 경제를 적극적으로 보호하는 노골적인 정책을 의미한다.

한편, 무역 및 통상정책에서 수입 금지 및 제한을 하거나 관세를 대폭 올리는 등의 문제에 관여하는 국가기관이 있다. 우리나라의 경우에는 한국무역위원회$^{KTC;\ Korea\ Trade\ Commission}$가 불공정무역행위나 덤핑 등을 규제하고 있고, 미국에서는 미국국제무역위원회$^{USITC;\ United\ States\ International\ Trade\ Commission}$가 이러한 일을 한다. 보호무역주의로 성장한 미국은 미국국제무역위원회를 통해 여러 가지 규제를 취하는데, 주로 불공정 수입행위에 대한 조사를 한다. 이를 흔히 섹션Section 337 조사로 부르며, 법률적 근거는 미국 관세법 19 U.S.C. 1337조에 규정되

미술로 읽는 지식재산

어 있다. 미국으로 수입되는 물건이 지식재산권의 침해에 해당하는 경우나 불공정 무역행위에 해당한다고 인정되는 경우에는 미국 국제무역위원회에 소송을 통해 수입행위를 금지시킬 수 있다.

무역위원회의 소송은 흔히 ITC 소송이라고 하는데, 21세기에 들어서 특허나 상표 등 지식재산권을 가지고 있는 기업들의 ITC 소송이 잦아지고 있는 추세이다. 일반적인 침해소송은 민사법원에서 하지만, 소송기간이 최소 2~3년으로 길고 비용도 많이 드는 반면, ITC 소송은 보통 18개월 내에 결정이 나고 제품의 수입을 금지시킬 수 있는 막강한 효과가 있기 때문이다. 예를 들어 주로 대만이나 중국에서 제품을 생산하는 애플이 아이폰을 미국에서 판매하기 위해서는 생산지 국가로부터 미국으로 아이폰을 수입해야 한다. 제조비용의 절감을 위해 해외 생산공장에서 제조된 제품을 자국으로 수입하여 판매하는 방식의 비즈니스는 글로벌 기업들에게 일반적인 것이 되었기 때문이다. 그런데 다른 나라에서 제조된 제품을 미국으로 수입하는 것이 금지된다면, 당사자의 입장에서는 매우 큰 타격이 될 수밖에 없다. 따라서 글로벌 경제 시대에 수입 금지 문제의 중요성은 날이 갈수록 커지고 있다.

우리나라 기업들도 ITC 소송을 당하기도 하고, 때로는 권리자로서 소송을 제기하기도 한다. ITC 소송은 ITC 내의 행정판사Administrative Law Judge, ALJ가 판단을 하고, 소송의 절차는 일반적인 민사법원에서의 침해소송과 유사하다. 행정판사가 결정을 하면 이를 최초 결정Initial Determination이라 하고, 6명의 위원으로 구성된 위원회Commission에서 이 최초 결정을 다시 검토Review하여 최종 결정Final Determination한다. 여기서 위원회의 최종 결정이 특허 등의 침해로 결론나면 수입금지 등의 조치를 취하게 되는데, 최종 발효는 최종결정에 대한 대통령의 승인이 있어야 한다. 미국 대통령이 ITC의 최종 결정을 승인하지 않은 경우는 거의

삼성이 애플을 상대로 제기한 ITC 소송의 결정문 첫 페이지

없었다. 하지만, 오바마 대통령 때 한번 있었는데, 바로 삼성전자와 애플 간의 ITC 소송이었다. 2013년 CDMA 관련 표준특허 침해를 이유로 애플을 상대로 한 ITC소송에서 삼성이 최종 승소하여 애플의 아이폰과 아이패드에 대한 미국으로의 수입 금지 결정을 받았음에도 불구하고 오바마 대통령이 승인을 거부한 바 있다.

한편, ITC의 최종 결정에는 수입배제명령Exclusion Order, 중지 명령Cease-and-Desist Order 등이 있다. 수입배제명령은 미국으로의 수입을 금지하는 명령으로, 그 적용범위가 피소자의 물품으로 한정하는 제한적 수입배제명령Limited Exclusion Order, LEO과 피소자 뿐 아니라 제3자까지 포함한 모든 관련 침해물품에 대해 수입을 금지하는 일반적 수입배제명령General Exclusion Order, GEO이 있다. 중지 명령은 위반한 모든 행위자들을 상대로 수입배제명령이나 담보공탁명령 대신 또는 이러한 명령과 함께 해당 행위를 중지하도록 명령하는 것이다.

이상에서 살펴본 ITC 소송은 자국의 산업보호를 위한 제도이므로, 수입을 금지시키는 것에 그치고, 일반 민사법원의 침해소송처럼 제조나 판매 등의 침해금지나 금전적 손해배상을 받을 수는 없다. 하지만, 수입 금지 명령을 받게 되면 외국의 사업자는 미국 시장에 제품을 판매할 수 없게 되고, 미국 기업의 경우에도

생산 설비나 공장이 중국 등 외국에 있는 경우 생산된 제품을 미국으로 수입할 수 없기 때문에 사업상 막대한 타격이 불가피하다. 이러한 강력한 조치 때문에 우리 기업들도 미국 시장에서 사업을 하거나, 사업을 하고자 한다면 민사소송으로서의 특허침해소송만 생각할 것이 아니라, ITC 소송을 염두에 두고 사업전략을 수립해야 예상치 못한 피해를 최소화할 수 있다.

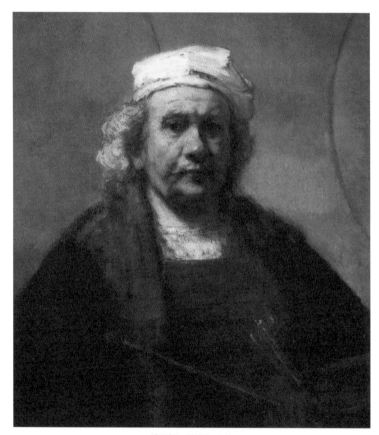

렘브란트, <자화상>, 1669

렘브란트의 <자화상>과
셀카봉 특허

자화상은 화가가 자신의 감정과 모습을 있는 그대로 들여다보고 내면을 표출하기에 용이한 표현방식이다. 이러한 이유로 자신의 자화상을 많이 그린 화가는 여러 명 있는데, 빈센트 반 고흐Vincent van Gogh, 프리다 칼로Frida Kahlo, 1907~1954, 스타브 쿠르베Gustave Courbet, 1819~1877 등이 대표적이다. 또한, 네덜란드 예술의 황금시대Dutch Golden Age를 열었다고 평가되는 바로크의 거장 렘브란트Rembrandt Harmenszoon van Rijn, 1606~1669도 자화상을 다수 그렸는데, 그 숫자는 무려 100여 점이 넘는다고 한다.

네덜란드 예술의 황금시대는 17세기 네덜란드가 교역과 과학 및 예술에 있어서 전 세계의 중심이 된 시기를 말한다. 1588년 네덜란드 연방공화국이 성립되고 정치적으로 안정을 찾음과 동시에 해외 진출의 황금시대가 열린다. 네덜란드는 동인도 회사를 앞세워 아프리카나 동남아시아에 광대한 식민지를 건설하고, 북미와 일본, 호주에까지 진출하여 막대한 부를 거머쥐면서 문화적으로도 황금기를 맞는다.[218] 네덜란드에서 바로크 문화가 번성했던 시기는 1630년경부터 약 40여 년의 시기였다. 화가들 외에도 <우신예찬>을 쓴 에라스무스Desiderius

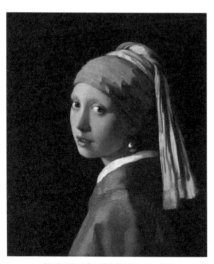
페르메이르, <진주 귀걸이를 한 소녀>, 1665

Erasmus, 1466~1536나 '내일 지구가 멸
망하더라도 나는 한 그루의 사과나
무를 심겠다'는 말을 남겼다고 전해
지는 (명확한 근거가 없어 진짜 그런
말을 했는지는 불명확하지만) 스피노
자Baruch Spinoza, 1632~1677와 같은 철
학자들도 이 시기를 이끈 인물이다.
렘브란트와 함께 네덜란드의 황금
시대를 대표하는 화가로는, 페테르
파울 루벤스와, 요하네스 페르메이
르Johannes Vermeer, 1632~1675가 있다. 페르메이르는 <진주 귀걸이를 한 소녀Girl with a
Pearl Earring>219라는 작품으로 유명한데, 1999년 미국의 소설가 트레이시 슈발리
에Tracy Chevalier, 1962~는 이 그림을 모티프로 한 동명의 소설을 발표하고, 다시 영
국의 영화감독인 피터 웨버Peter Webber가 2003년 스칼렛 요한슨Scarlett Johansson
과 콜린 퍼스Colin Firth를 주인공으로 하여 영화를 제작하기도 했다.

렘브란트는 당시의 다른 화가들처럼 초상화를 잘 그렸는데, 특히 자신의 자
화상을 많이 그린 것으로 유명하다. 그는 전 생애에 걸쳐 약 100점의 자화상
을 남겼다고 한다. 렘브란트가 22세에 그린 자화상은 독일의 대문호 괴테Johann
Wolfgang von Goethe, 1749~1832에게도 영감을 주어 괴테에게 큰 명성과 인기를 가져
다준 소설 <젊은 베르테르의 슬픔The Sorrows of Young Werther>이 탄생하는 계기가
된다. 소설의 큰 성공으로 인해 당시 유럽의 많은 젊은이들 사이에 소설 속 주인
공인 베르테르의 옷차림을 따른 푸른색 연미복과 노란색 조끼가 유행할 정도였
다. 급기야는 베르테르를 따라 자살하는 일들이 벌어지면서 유명인의 죽음 이후

괴테의 《젊은 베르테르의 슬픔》 초판본

이를 따라 자살을 시도하는 사회적 심리 현상을 '베르테르 효과Werther Effect'[220]
라고 부르게 되었다.

네덜란드 황금시대의 흐름은 또 다른 경향이 두드러지는데, 기존의 왕족이나
귀족들의 주문 중심에서 부를 축적한 시민계급들의 주문이 크게 늘어나면서 그
림의 대상과 화풍의 변화가 확대된 것이다. 역사적으로 보면, 중세의 유럽회화는
성서의 내용을 중심으로 한 종교화가 주류였으나, 르네상스에 이르러 종교와 신
화의 주제와 함께 인물이나 풍경에 대한 묘사가 시도되었다. 이러한 흐름 속에서
17세기 네덜란드에서는 신이나 귀족이 아닌 평범한 일반인들이 그림에 등장하
고, 본격적으로 자연을 그리는 풍경화와 정물화Still Life들이 널리 확산되기 시작

한스 홀바인, <대사들>, 1533

한다. 당시 네덜란드는 프랑스 등 인접 국가들과는 달리 절대왕권이 사라지고, 신교를 믿음으로써 교황청의 영향력에서 벗어나 있었으며, 교역의 확대로 인해 부를 축적하는 시민들이 많이 등장하게 된다. 그 결과 예술품의 구매에 있어 시민들의 요구가 커지면서 기존의 귀족들이 주문하는 대형 초상화가 아닌 시민계급의 구성원들이 구입할 수 있는 작은 그림들이 유행한다.[221] 그들은 거실을 꾸밀 수 있는 풍속화나 정물화를 원했는데, 이러한 흐름이 계속되면서 정물화에는 먹다 남은 빵이나, 썩어가는 과일, 치즈나 모래시계, 촛불 등이 등장하기 시작한다. 이어 해골이나 시계, 비누 거품이나 꽃 같은 것들을 의도적으로 그려 넣어 인생의 덧없음을 표현하려는 그림들도 유행하게 되는데, 이러한 정물화를 바니타스Vanitas라고 한다. '바니타스'는 라틴어로 '공허'의 의미이며, 성경의 전도서 1장 2절의 '헛되고 헛되니 모든 것이 헛되도다Vanitas vanitatum, et omnia vanitas'로 기록되어 있다. 위의 그림은 16세기 독일의 화가인 한스 홀바인Hans Holbein the Younger, 1497~1543의 <대사들The Ambassadors>인데, 아랫부분에 변형된 모양의 해골이 그려져 있어 바니타스[222]의 표현임을 알 수 있다.

다시 처음 렘브란트의 그림으로 돌아가 보자. 이 그림은 렘브란트가 그린 수많은 자화상 중 하나이다. 렘브란트는 젊은 시절부터 자화상을 그리기 시작했고, 말년으로 갈수록 더욱 많은 자화상을 그렸다.[223] 보통의 사람들은 말년의 늙은 모습을 있는 그대로 남기기 싫어하는데, 그는 자신의 늙고 초라한 이미지에 더

욱 집중하였다.

당시 자화상을 그리던 화가들은 자신
의 얼굴을 어떻게 그렸을까? 당연히 사
진기술이 발명되기 이전의 시기였으므
로, 거울을 보고 자신의 얼굴을 관찰하
면서 자화상을 그렸다. 이후 19세기에 이
르러 카메라와 사진이 발명된 이후로는
화가들은 사진을 보고 자화상을 그릴 수
있었다.

칼로타입으로 찍은 사진(1846~1849 추정)

이제 간략히 사진과 카메라의 역사에
대해 살펴보자. 19세기 프랑스의 발명가인 조셉 니세르포 니엡스^{Joseph Nicephore}
^{Niepce, 1765~1833}라는 사람은 감광물질을 금속판에 발라 카메라 옵스큐라^{Camera}
^{Opscular}를 이용하여 빛에 노출시킴으로써 복제가 가능한 화상을 얻게 된다. 카
메라 옵스큐라는 내부가 어두운 암상자에 구멍을 뚫어 이를 반대 면에 바깥의
상을 맺히게 하는 방법으로, 화가들은 이를 이용해 그림을 그리기도 했다. 앞서
본 페르메이르의 경우에도 카메라 옵스큐라를 적극적으로 이용했다고 추정된
다. 하지만, 카메라 옵스큐라는 지금의 사진처럼 복제할 수는 없었는데, 니엡스
가 이를 가능하게 한 것이다. 니엡스의 발명 이후 영국의 헨리 폭스 톨버트^{Henry}
^{Fox Talbot, 1800~1877}는 빛에 반응하는 화학물질을 이용하여 사진을 만드는 칼로타
입^{Calotype}의 사진을 개발하였다. 이는 네거티브 원판만 있으면 대량으로 사진을
복제할 수 있는 기술이 등장한 것을 의미한다.

이후 '코닥^{Kodak}'의 설립자인 조지 이스트먼 코닥^{George Eastman Kodak, 1854~1932}에
의해 현대의 네거티브 필름이 만들어지게 된다.

한편, 최초의 디지털카메라는 1975년 코닥의 엔지니어였던 스티브 세손 Steve Sesson에 의해 개발된다. 1981년에는 일본의 소니Sony가 최초로 휴대용 저장장치에 사진을 저장할 수 있는 디지털카메라를 출시했고, 1990년에는 내장된 메모리에 사진을 저장하는 카메라가 미국에서 출시된다. 이렇게 등장한 디지털카메라는 스마트폰에도 장착되고, 동영상 촬영도 가능할 정도로 그 사이즈나 성능에 있어서도 짧은 기간에 눈부시게 발전해 왔다.

디지털카메라의 발전과 대중화로 어디를 가든 스스로 사진을 찍어 보관하거나 복제, 전송할 수 있게 된 이 시대에, 자신의 사진을 간편하고 효과적으로 찍을 수 있도록 개발된 것이 바로 '셀카봉'이다. 이전에는 자신의 사진을 찍기 위해서는 남이 찍어 주거나, 그렇지 않으면 거울에 비친 모습을 찍을 수밖에 없는 단점이 있었다. 하지만 셀카봉의 등장 이후로는 카메라를 셀카봉에 설치하여 예능 프로그램 등의 TV 프로그램을 촬영하기도 하고, 일반인들도 여행 등 생활 속에서 셀카봉을 들고 다니면서 사진을 찍는 것이 일반화되었다.

그러면 셀카봉은 누가 처음 발명한 것일까?

셀카봉Selfie stick을 처음으로 발명한 사람은 일본의 카메라 제조회사인 미놀타Minolta의 우에다 히로시Ueda Hiroshi라는 개발자였다. 그는 동료 개발자인 미마 유지로Mima Yujiro와 함께 개발한 셀카봉을 1983년 일본에 특허 출원하여 1984

년 등록받는다. 히로시는 미국에서도 1984년 1월 특허 출원하여 1985년 7월 등록을 받았는데, 아래의 그림이 미국 등록 특허의 도면이다. 그러나 당시에는 카메라가 달린 휴대폰이나 스마트폰도 없었고, '셀카Selfie'라는 말도 없었던 시대였기에, 특허는 있었으되 상용화는커녕 아무도 주목하지 않던 특허였다. 이 특허는 일본에서 2003년, 미국에서는 2004년 권리의 존속기간이 만료되어 소멸된다.

히로시가 등록 받은 최초의 셀카봉 미국특허의 도면

히로시는 "내 아이디어는 너무 빨랐어요. 나는 300여 개나 되는 특허를 가지고 있었는데, 이것도 그중 하나였죠. 우리는 이 발명을 '새벽 3시 발명'이라고 부르곤 했습니다. 그만큼 너무 빨랐다는 거죠"라고 이야기한 바 있다. 히로시의 발명은 거울을 통해 자신의 얼굴을 사진기로 찍을 수 있도록 한 발명이었다. 아래 히로시의 특허 도면에서 32번으로 표시된 부분이 볼록 거울이다. 이 거울에 비친 모습을 이용해 자신을 사진에 담을 수 있도록 한 것이다. 그는 파리 여행 중 루브르 박물관에 들렀고, 어느 소년에게 사진을 부탁했는데 그 소년이 카메라를 가지고 도망친 사건을 계기로 셀카봉을 발명했다고 한다.

히로시의 발명은 주목받지 못했으나, 이후 캐나다의 웨인 프롬Wayne Fromm이 카메라를 지지하는 장치와 그 장치의 사용 방법에 대해 특허를 받는다. 그는 한 장난감 회사의 직원이었는데, 셀카봉을 개발한 후 '퀵 포드Quick Pod'라는 이름을 붙여 직접 생산하여 판매했다. 그는 또한 "카메라를 지지하는 장치 및 그 장치

를 사용하는 방법Apparatus for supporting a camera and method for using the apparatus"이라
는 명칭으로 자신의 발명을 특허로 출원했다. 웨인의 발명은 2005년 5월 미국
특허청에 출원되고, 2006년 11월 7일 출원된 발명을 기초로 한 부분계속출원
Continuation-in-Part; CIP을 하여 2010년 3월에 등록받는다. 부분계속출원은 이미 출
원을 한 발명에 일부 추가 또는 개량한 부분이 있다면, 원래의 특허 출원한 날
짜를 유지한 채로 새롭게 개량 또는 추가된 발명을 포함하는 출원을 할 수 있
는 제도이다. 이는 미국의 제도이지만, 우리나라나 일본, 중국 등의 경우에도 유
사하게 특허 출원 후 1년이 경과하기 전이라면 원출원의 날짜를 유지하면서 원
출원에 대한 국내 우선권을 주장하여 출원할 수 있다. 출원인의 입장에서는 일
단 발명이 완성되면 출원을 먼저 하여 출원일을 확보해 놓고, 이를 추후 보완하
여 완전한 발명으로 출원할 수 있는 유용한 제도이다.

웨인은 미국에서의 특허 출원에 이어 세계 여러 나라에 출원을 하고 싶었으
나, 출원을 위한 비용이 10만 달러에 이른다는 것에 부담을 느껴 미국과 캐나다
에만 출원했다. 발명자가 자신의 발명을 한 나라에서 먼저 특허 출원을 하고, 이
출원을 기초로 해당 출원일로부터 1년 내에 전 세계 각국에 각각 출원하여 특허
를 등록받을 수 있는 제도가 있다. 이러한 제도는 전 세계 대부분의 나라가 가입
하고 있는 파리 협약Paris Convention에 규정되어 있고, 이 제도를 이용하면 출원인

웨인의 셀카봉 특허의 대표도면

미술로 읽는 지식재산

파리협약과 분할출원서 이미지 아래 캡션:

1979년 개정된 현행 파리협약 1페이지　　　　우리나라 분할출원서의 예
(WIPO 홈페이지)

이 여러 나라에 동시에 출원하지 않아도 1년 내라면 동일한 출원을 할 수 있게

된다. 그러나 웨인은 비용 문제로 인하여 세계 여러 나라에 출원 및 등록을 포

기한 것이다. 특허는 각 나라마다 그 제도가 조금씩 다른 점이 있고, 한 나라에

등록된 특허는 그 나라에 한하여 권리로서 효력이 발생한다. 이것은 속지주의屬

地主義 원칙에 따른 것으로, '각국 특허 독립의 원칙'이라고도 한다. 즉, 각각 국가

에 등록된 특허권은 등록된 국가 내에서만 효력이 미친다는 것이다. 예를 들어

한국에만 특허권이 있는 사람이 중국 내에서만 특허와 동일한 발명을 이용하여

제조 및 판매하는 사람에게 자신의 한국 특허권이 있다고 주장하며 침해를 금

지해 달라고 하거나 손해를 배상해 달라고 할 수 없다는 것이다.

웨인은 셀카봉 특허와 그 제품으로, 2006년 출시 이후 큰돈을 벌 수 있었다.

그는 100만 개 이상의 퀵 포드 제품을 판매하는 실적을 올렸으며, 2014년 미국

타임Time지는 웨인의 셀카봉을 최고의 발명품으로 선정하기도 했다. 그러나 곧 중국의 업체들을 중심으로 소위 짝퉁 제품이 봇물처럼 쏟아지기 시작했다. 마켓 리서치 퓨처$^{Market Research Future}$에 의하면, 2016년 기준 전 세계 셀카봉 시장은 8천만 달러에 이르지만 웨인이 얻고 있는 이익은 극히 일부에 불과하다. 중국을 비롯한 많은 나라에서 생산되는 제품에는 속지주의 원칙에 따라 웨인의 특허권이 미치지 않기 때문이다. 웨인은 자신의 딸과 함께 세운 회사인 프롬 웍스$^{Fromm Works}$를 통해 미국에서 자신의 제품과 유사한 제품을 판매하고 있는 소매상들을 상대로 저작권 침해소송을 하고 있다고 한다.

이와 같이 특허권은 등록된 나라에만 효력이 있기 때문에 자신의 제품을 보호하고 이로부터 수익을 정당하게 얻기 위해서는 시장이 있는 주요 나라들에서 특허를 확보하는 것이 매우 중요하다. 최근에는 기술 중심의 벤처기업이나 스타트업Startup들이 무리를 해서라도 여러 나라에서 특허권을 확보하고자 하는 경우가 많은데, 이와 같은 문제를 미리 대비하려는 것이다. 가정이지만, 웨인이 중국에 특허권을 확보하고 있었더라면, 세계에서 셀카봉을 제일 많이 생산하는 중국에서 제품을 판매하는 수많은 업체로부터 라이선스License 계약에 따른 로열티Royalty를 받거나, 중국의 업체들을 상대로 침해소송을 할 수도 있었을 것이다. 만약 그렇게 되었다면 웨인은 더욱 엄청난 수익을 올릴 수 있었을 것이다. 웨인의 특허는 2005년 출원되었고 권리의 유효기간은 2025년까지(특허권은 출원일로부터 20년이 되는 날까지 유효함)이므로, 지금도 꾸준히 어마어마한 수익을 얻지 않았을까?

반면, 앞선 히로시의 예를 보면, 특허권의 확보가 반드시 사업의 성공을 보장하지는 않는다는 것을 알 수 있다. 획기적인 발명을 해도 이를 뒷받침할 시장이나 기술이 따라오지 못하는 경우가 종종 있기 때문이다. 특허를 확보하고도 이

를 사업화하거나 제품화하지 못한다면, 특허권은 비용만 드는 무용지물이 될 수 있다. 따라서 발명을 한 경우, 이를 특허권으로 확보하는 것이 자신의 전체 비즈니스 전략에서 어떠한 위치를 차지할지, 관련 기술이나 시장의 상황이 어떠한지 면밀히 체크하여 적절한 전략을 세우는 것이 중요하다. 히로시가 자신의 발명을 출원하지 않고 영업비밀^{Trade Secret}로 잘 관리하다가 제품이 시장에서 통할 수 있을 것으로 예측되는 시기에 적절히 특허권의 등록을 받았다면, 지금 웨인의 자리에 히로시가 서 있었을지도 모를 일이다.

한 가지 더 언급하자면, 히로시는 일본과 미국에 하나씩 특허 출원을 하고 더 이상의 조치를 하지 않았던 반면, 웨인은 미국에 먼저 출원을 한 다음, 이를 개량한 발명을 한 후 일부계속출원 제도를 이용하여 자신의 발명을 보완하는 출원을 진행했다는 점이다. 미국은 일부계속출원^{CIP Application} 외에도 계속출원^{Continuation Application224}이나 분할 출원^{Divisional Application225}이라는 제도가 있다. 미국뿐 아니라 전 세계 대부분의 나라는 하나의 특허 출원을 한 이후 이로부터 개량된 발명이 산출되면, 이를 보호하기 위해 출원인들이 이용할 수 있는 제도가 마련되어 있다. 많은 나라가 마련하고 있는 우선권 주장 출원이나 분할출원 등의 제도가 대표적이다. 특허 출원의 전략은 시장의 상황과 기술의 발전 속도에 따라, 그리고 자신의 발명의 개량 정도에 따라 적절하게 여러 가지 제도를 적극적으로 활용하여야 한다. 발명하고 이를 단순히 특허 출원했다고 하여 필요한 모든 일을 다 한 것은 아니다. 출원을 한 다음에도 이 출원된 발명을 개량할 수 있는 부분이 있는지, 권리의 유효기간을 더 늘일 수 있도록 후속되는 특허 출원을 할 수 있는지에 따라 나중에 그 특허를 통해 수익화할 수 있는 정도가 천지차이가 될 수 있다. 바로 히로시와 웨인처럼 말이다.

1 마그리트의 어머니는 마그리트가 14세였던 1912년 물속에 몸을 던져 자살했다. Erika Langmuir & Norbert Lynton, <The Yale Dictionary of Art & Artists>, Yale Univ. Press, 2000, p. 426.

2 우리나라에서는 2012년 미메시스에서 황현산 선생의 번역 및 해설로 <초현실주의 선언>이 출판되어 소개되었다. 황현산 선생은 '회화는 외부 세계에서 붙잡은 형태들을 우선적으로 재현하려는 고심에서 해방되어, 어떤 예술도 빠뜨릴 수 없는 유일한 외적 요소를, 다시 말해서 내적 표상을, 정신에 현재하는 이미지를 이제 자기 몫으로 이용합니다. 회화는 이 내적 표상을 실제 세계의 구체적 형태의 표상과 대비 시켜, 이번에는 피카소에게서 그랬던 것처럼, 오브제를 그 일반성으로 파악하려고 노력하며, 거기에 도달한 순간, 이번에는 탁월한 시적 행보라고 하는 저 지고한 행보를 시도하는바, 있는 그대로의 외부적 오브제를 (상대적으로) 제거하고 의식이 내부 세계와 맺는 관계에서만 사물을 고찰하는 것이 그것입니다'라고 한다. 앙드레 브르통, <초현실주의 선언> p. 239, 미메시스, 황현산 역, 2012.

3 초현실주의라는 용어는 "1917년 <미라보 다리>라는 시로 유명한 시인 기욤 아폴리네르에 의해 만들어졌고, 초현실주의 운동의 수장이었던 앙드레 브르통의 <초현실주의 선언>을 발표한 1924년부터 제2차 세계대전 이후까지 활동한 일군의 시인과 예술가, 영화인의 파격적이고 반예술적인 활동과 그 근거인 무의식을 기반으로 한 상상의 세계를 지칭한다." 정창진, <광고로 읽는 미술사>, 미메시스, 2016, p. 283.

4 프랑스의 미술사가 사란 알렉산드리앙은 마그리트의 그림에 나타난 데페이즈망의 형식을 여섯 가지로 분류했는데, 이는 작은 것을 크게 확대하기, 보완적인 사물을 조합하기, 생명이 없는 것에 생명을 불어넣기, 미지의 차원을 열어 보이기, 생명체를 사물화하기, 해부학적 왜곡 등이라고 한다. 이주헌, <지식의 미술관>, 아트북스, 2010, p. 19.

5 초현실주의 하면 떠오르는 것이 있다. 문학가 이상의 '자동기술법'이다. 가수면 상태에서 떠오르는 무의식적인 생각들을 원고지에 여과 없이 기록해 나가는 문학적 표현기법을 일컫는 말이다. '여과 없이' 기록한다는 말은 이성적 판단과 개입을 최소화한다는 것 또한 의미하니, 초현실주의를 비이성주의라 부를 수도 있겠다. 정홍섭, <혼자를 위한 미술사>, p. 142, 클, 2018.

6 초현실주의자들은 '꿈과 무의식을 앙드레 브르통의 자동기술에서처럼 예술적 기법으로 사용할 뿐 아니라, 사회적 반기를 드는 도구로도 사용하였다'고 한다. 래리 쉬너, <The Invention of Art>, p. 254, 시카고대학 출판부, 2001.

7 조지프 슘페터는 1942년 <자본주의, 사회주의, 민주주의>라는 저서에서 처음으로 '창조적 파괴'라는 용어를 제시하였다. 이는 새로운 기술은 기존의 기술을 파괴하고 새로운 질서를 구축하는 과정으로 등장한다는 의미이며, 이것이 확대되어 자본주의의 발전이 오히려 자본주의에 대한 사회적 회의를 만들고, 사회적 회의가 확산됨으로써 '창조적 파괴'에 의해 자본주의가 사회주의로 진화한다고 주장하였다. 즉, 자본주의의 '창조적 파괴'가 사회(민주)주의에 해당한다고 하였다.

8 추상표현주의에 의해 미술의 중심지가 미국으로 넘어가게 된다. 이 사조는 1940년대 말, 제1차 세계대전의 충격에서 벗어나지 못한 시점에 전쟁에 대한 반동, 초현실주의의 전파에 영향을 받아 출현하였다. 추상표현주의 작가들에게 미술은 창조의 결과가 아니라 그것을 창조하는 과정 자체를 의미했다. 이를 잘 보여주는 작가로는, 물감을 흩뿌리거나 흘려서 작품을 제작하는 방식인 액션 페인팅(action painting)의 창시자 잭슨 폴록(Jackson Polock), 미국에서 최초로 자동기술법으로 그림을 그린 아쉴 고르키(A. Gorky), 밀항자 출신으로 추상표현주의의 대가가 된 윌렘 데 쿠닝(Willem de Kooning) 등이 대표적이다. 캐롤 스트릭랜드, <클릭, 서양미술사>, pp. 280~283, 김호경 역, 예경, 2010.

9 스테파노 추피는 이 그림에 대해, "중산모와 짙은 회색 양복을 착용한 작은 남성들이 빗줄기처럼 떨어지고 있다. 이는 개인 정체성의 상실과 일상의 단조로운 진부함으로 고통받는 20세기 인간의 조건에 대한 은유이다"라고 기술하고 있다. 스테파노 추피, <천년의 그림여행>, 서현주, 이화진, 주은정 역, 예경, 2005, p. 334.

10 '골콘다'는 다이아몬드 광산이 있던 인도의 옛 도시로, 쇠락하여 폐허만 남은 지 오래되었지만, 여전히 부의 상징인 곳이다. 하늘에서 내려오는 부동자세의 남자들은 풍요를 꿈꾸며 틀에 박힌 일상을 성실하게 살아가는 소시민들에게 바치는 마그리트의 신선한 유머다. 우정아의 아트 스토리 18, 르네 마그리트, '골콘다', 우정아, 조선일보, 2011.06.28.

11 공중에 떠 있는 바위를 그린 마그리트의 그림이 <피레네의 성>이라는 작품인데, 일본의 미야자키 하야오의 1986년 애니메이션 <천공의 성 라퓨타>와 2009년 제임스 카메론의 영화 <아바타>에 큰 영감을 주었다.

12 그의 작품이 뜻하는 바는 상상계가 아닌 현실계의 이야기이며, 현실계의 모순을 지적하고자 상상계의 이야기와 존재들을 소환했을 뿐이다. 다시 말해 초현실주의 작품에서 '초현실'은 현실 부정의 언어가 아닌 현실 극복의 언어인 것이다. 정흥섭, <혼자만의 미술사>, 클, pp. 145~146, 2018.

13 이에 대한 해석으로는, 신이 인간에게 자유의지를 주고, 자유의지가 있는 인간과 신의 관계를 만들려는 의도였다는 해석이 있다. 인간이 무조건 신에 순종하는 존재가 아닌 신을 거부할 수도 있는 자유의지를 가진 존재, 다시 말해 선택권을 가진 존재가 되게 하는 것이 신의 의도라는 것이다.

14 이 소설은 성경의 카인과 아벨의 이야기를 모티프로 한 것이고, 이들 형제의 갈등 구조를 20세기 캘리포니아의 아론과 칼 형제에게 투영하여 원죄 의식, 선악의 갈등 등을 보여 준다. 영화에서는 제임스 딘이 동생인 칼 역을 맡았다.

15 무화과라는 견해는 당시 유대인 사이에 가장 대표적인 과일이었으며, 성서에도 부끄러움을 알게 된 아담과 이브가 몸을 가린 나무가 무화과나무라는 것에 근거를 두고 있고, 그래서 미켈란젤로의 시스티나 성당 천장화도 무화과가 선악과로 표현되어 있다는 것이다.

16 이러한 뉴턴에 관한 신화는 프랑스의 계몽주의 철학자 볼테르에 의해 널리 퍼지게 되었다. 당시 계몽주의 시대에는 천재는 뛰어난 영감과 상상력을 발휘하여 독창적인 아이디어를 내오는 사람이라는 인식이 있었으며, 이러한 대표적인 예를 뉴턴으로부터 찾은 것이다. 이렇게 부풀려진 사실은 리처드 웨스트폴의 2015년 저작인 <아이작 뉴턴의 생애(The Life of Isaac Newton)>에서도 언급하고 있다고 한다.

17 뉴턴의 <자연철학의 수학적 원리(Philosophiae Naturalis Principia Mathematica)>는 3권의 책으로 되어 있고, 1687년 제1권이 발표되고, 제2권과 제3권은 각각 1713년과 1726년에 발간되었다. 제1권에서는 진공 속의 물질의 운동을 다루고, 제2권과 제3권에서는 각각 저항이 있는 공간에서의 물질의 운동, 태양과 다른 천체의 운동을 다루고 있다. 이 저작들을 약칭으로 'Principia'라고 하고, 한국말로 '프린키피아' 또는 '프린시피아'로도 표기한다.

18 윌리엄 워드워스의 시 "The Prelude or Growth of a Poet's Mind; An Autobiographical Poem"에서 따온 문구이다.

19 오노 요코는 비틀스 멤버인 존 레논의 부인이자 행위예술가이기도 하다. 백남준과 함께 플럭서스 예술가 그룹에서 활동했고, 전위적 행위예술가로 명성을 떨쳤다. 그녀가 1964년 일본 교토에서 행한 <Cut Piece>라는 행위예술은 여성의 정체성과 신체에 대한 의식을 보여주는 것이었다. 그녀는 무대 위에 올라가고 관객들이 준비된 가위로 그녀의 옷을 조금씩 자르게 하는 퍼포먼스를 선보인다. 이를 통해 여성의 신체를 가학적 대상으로 전환시켜 놓으면서 남성의 의식과 행위가 같은 것임을 증명하려고 했다. 김정락, <미술의 불복종>, 서해문집, 2009, pp. 277~279.

20 원래 영국의 경우에는 'A Loser Pays'라고 하여 패소자가 승소자의 재판비용의 대부분을 부담하는 것이 원칙이다. 이는 미국이 'American Rule'에 의해 소송비용은 승소자이든 패소자이든 각자 자신

의 소송비용을 부담하는 원칙과 대비된다.

21 인상주의(impressionism)는 미술사에서 '이즘(ism)'의 시대를 본격화한 사조로 평가할 수 있다. 전영택은 "1960년대 후반 후기구조주의의 세례를 받은 미술사는 더 이상 유사한 것끼리 범주화하고 한데 묶어 생각의 서랍에 분류하는 것을 하지 않는다. 역사의 교훈을 통해 우리는 제한적 범주로 분리하는 방식의 '이즘'을 지양한다. 이제 '이즘'의 역사는 끝났다고 봐야 할 것이다. 여전히 포스트모던 시대를 살고 있는 우리에게 가장 최근의 유효한 '이즘'은 개념미술과 '포스트 미니멀(post-minimal)'이다"고 이야기한다. 현대의 동시대 미술(contemporary art)은 하나의 '이즘'으로 묶기에는 너무나 다양한 시도와 흐름이 병존하여 어떤 '이즘'으로 묶어서 생각하기 어렵다는 것이다. 전영택, <현대미술의 결정적 순간들>, 한길사, 2019, p. 463.

22 프랑스의 화가로, 젊은 시절 모네에 큰 영향을 주었다. 부댕의 작품에서 빛과 공기의 질감 표현은 인상주의에 영향을 미친 것으로 평가되고, 1874년 최초의 인상파 전시회에 참여하기도 하였다. Erika Langmuir & Norbert Lynton, <The Yale Dictionary of Art & Artists>, Yale Univ. Press, 2000, p. 93.

23 원래 아카데미(academy)라는 용어는 그리스의 철학자 플라톤이 제자들을 가르쳤던 올리브 숲 이름에서 유래한 것으로, 이후에는 지혜를 추구하는 학자들의 모임을 가리키게 되었다. 16세기에 이르러 이탈리아 미술가들이 자신들이 학자들과 같이 위대한 업적을 이루었다는 것을 강조하기 위해 미술가들이 사용하기 시작했다. 그러다가 18세기에 이르러 이전의 도제식으로 전승되던 화가들과는 달리, 그림은 이제 아카데미에서 가르치는 철학과 같은 하나의 과목이 되고, 왕실의 후원을 받게 된다. E. H. 곰브리치, <서양미술사>, 백승길, 이종승 역, 예경, 1997, p. 480 참조. 한편 메리 앤 스타니스제프스키는, "아카데미 미술은 원래 '아카데미의 원칙이 충실한 미술'을 말했으나, 19세기 이후 부정한 느낌으로 쓰여, 전수된 지식이나 기교에는 충실하지만 상상력이나 진정한 느낌이 부족한 화가나 미술 작품을 일컫게 되었다."고 하고, "19세기의 위대한 미술로 꼽는 것들은 대부분 아카데미 제도의 지원을 받지 않는 것들이었다"고 하면서, "19세기 말에는 미술가들이 아카데미와 그것이 대변하는 모든 것을 경멸하는 것은 흔한 일"이었다고 한다. 메리 앤 스타니스제프스키, <이것은 미술이 아니다>, 박이소 역, 현실문화, 1997, pp. 164~169.

24 낙선전은 관(官)의 심사에 의하지 않은 최초의 전시회로서 나폴레옹 3세의 지시로 1863년 개최된다. 이 전시회에는 모네 외에도 에두아르 마네, 폴 세잔, 카미유 피사로, 제임스 휘슬러, 아르망 기요맹 등이 참가하였다. 이러한 낙선전은 오늘날 앙데팡당전(Salon des Independants)의 효시로 평가된다. 앙데팡당전은 프랑스 제3공화국 성립 후 기존의 왕립 회화 조각 아카데미(Académie Royale de Peinture et de Sculpture)가 주도하던 살롱전을 프랑스 미술가협회가 주도하는 것으로 바뀌었으나, 이에 만족하지 못한 조르주 쇠라, 오딜롱 르동, 폴 시냐크 등이 주도한 독립미술가협회가 주도한 전시회이다.

25 곰브리치에 의하면, "이런 화가들이 불건전한 지식에 의해 움직이며 한순간의 인상을 회화라 부르기에 충분하다고 착각하는 무리들이라는 뜻을 전달하고 싶어서 이런 명칭을 붙인 것이다. 그러나 '고딕'이나 '바로크', '매너리즘'이라는 명칭이 가지고 있었던 경멸조의 의미가 지금은 사라져버린 것처럼 '인상주의자'란 명칭이 가진 조롱의 의미도 곧 잊혀지게 되었다"고 적고 있다. E. H. 곰브리치, <서양미술사>, 백승길, 이종승 역, 예경, 1997, p. 519.

26 섞어야 할 색을 따로따로 작은 터치로 화면에 병렬하여 조금 떨어진 곳에서 보면 개개의 터치가 보이지 않고 전체가 하나로 섞여 보이게 된다. 물감의 터치는 하나하나 따로 놓여 있기 때문에 밝기는 유지되고, 각각의 물감에서 나오는 빛이 사람의 눈 속에서 섞이게 되는 것이다. 인상파 화가들은 이것을 '시각 혼합' 또는 '망막 상의 혼합'이라고 부르고, 이러한 기법을 '색채 분할'이라 하였다. 다카시나 슈지, <명화를 보는 눈>, 신미원 역, 눌와, 2002, pp. 202~203.

27 법의천문학이란 범죄 현장에 남겨진 흔적, 지문, 족적 등의 단서를 통해 범죄를 해결하듯 천체들을 가지고 예술작품의 숨겨진 비밀을 밝히는 것을 말한다.

28 모네는 지베르니의 집을 처음에는 임대해 살았지만, 1890년 22,000프랑으로 매입하였다. 그리고 1893년 에프트 강가의 땅을 사고 이 땅이 이후 수련이 피는 연못이 되었으며, 땅을 매입하고 2년 후에는 일본풍의 다리도 만들었다고 한다. 박서림, <나를 매혹시킨 화가들>, 시공아트, 2004, p. 234.

29 정여울의 <내성적인 여행자>에서는 "지베르니는 파리와 멀지 않으면서도 파리의 복잡함을 피할 수 있는 아름다운 은둔의 장소였다. 모네가 정착하기 전까지는 인구 300명의 작은 마을이었던 지베르니는 이제 전 세계에서 매년 수백만 명의 관광객들이 찾는 최고의 명소가 되었다"고 한다.

30 들라크루아는 프랑스 낭만주의의 대표적인 화가이며, 신고전주의에 반대하며 인간 존재의 감정적 실제를 냉정하고 멀리서 바라보는 시각으로 표현하는 스타일을 확립하였다. 이후 그는 신고전주의의 인간에 대한 초점을 맞추는 양식을 채용하고, 낭만주의에서의 하이라이트 된 드라마와 감정의 들끓음을 결합하는 방식의 작품들을 그린다. 이를 통해 내적 감정의 진실을 표현하고자 했다. 엘케 린다 부흐홀츠, 제라드 뵐러, 캐롤라인 힐, 수잔 캐펠레, 아이리너 스토트랜드, <Art, A World History>, Abrams, 2007, p. 330.

31 낭만주의는 단어가 지닌 의미에서 볼 때, 어떤 조직적인 움직임이 아니라, 19세기 초 유럽 전반에 퍼져 있던 하나의 분위기였다. 화가들은 독립적으로 활동했고 지역마다 고유한 특징을 갖고 있었지만, 그들은 동일한 이상에 붙붙어 있었다. … 처음에는 바로크의 현란함에 의해, 그다음에는 계몽주의의 합리성에 의해, 그리고 마침내는 신고전주의의 규범에 의해 억제되어 왔던 감정을 표출하고자 했던 것이다. 스테파노 추피, <천년의 그림여행>, 서현주, 이화진, 주은정 역, 예경, 2005, p. 238.

32　이진숙은, "그림 속의 마리안(Marianne)은 한 손에는 자유, 평등, 박애의 삼색기를 들고, 다른 손에는 장총을 들고 민중들을 이끌고 있다. 해방 노예가 쓰는 프리기언 모자를 쓴 마리안은 자유와 이성의 알레고리로 혁명의 이념을 상징한다. 그 뒤를 따르는 사람들은 자유, 평등, 박애의 이념을 뒤쫓는 대중들이다"라고 하면서 "흔히 실크해트를 쓴 남자는 부르주아 계급을, 옆에 셔츠를 풀어 헤친 사람은 플로레타리아 계급을 대변한다고 말한다. 신고전주의 역사화의 주인공들은 자기 이름을 내세운 영웅들이었지만, 들라크루아의 그림 속 인물들은 자신의 계급을 대변하는 익명의 존재들이다. 역사는 이들의 이름을 다 기억하지 않지만 그 희생으로 역사는 발전했다"고 한다. 이진숙, <롤리타는 없다 2>, 민음사, 2016, p. 231.

33　프랑스는 1789년 프랑스 혁명 이후 전쟁과 반란으로 점철된 격동의 세월을 보냈다. 공화국이 된 프랑스는 퇴위한 왕을 도우려는 외국의 군대와 맞서 싸워야 했다. 지방에서도 내전이 발생해 수많은 사람이 희생되었다. 그렇게 얼마간의 시간이 흐른 뒤 권력을 잡은 나폴레옹은 거의 전 유럽을 정복했고, 그가 몰락한 뒤 부르봉 왕가에 의한 왕정복고가 이루어졌다. 그러던 중 1830년 또다시 시민과 대학생이 봉기해 왕권에 저항하는 혁명을 일으켰는데, 이것이 7월 혁명이다. 크리스티안 제렌트 & 슈테엔 키틀, <예술은 무엇을 원하는가>, 정인희 역, 자음과모음, 2010, pp. 157~158.

34　사실주의는 쿠르베가 1855년 자신의 개인전의 제목을 "레알리슴"이라고 명명한 것에서 유래한다. 대표적인 화가들로는 쿠르베 외에 토머스 에이킨스, 장 프랑수아 밀레, 오노레 도미에 등이 있다. 이러한 사실주의 화가들은 경험적인 실천을 강조하는 면이 있었는데, 대표적으로 쿠르베는 프랑스와 프로이센의 전쟁에서 패한 나폴레옹 3세의 전제정치에 반발하여 프랑스 민중들이 일으킨 항쟁의 결과 1871년 설립된 세계 최초의 노동자 계급 자치정부인 파리코뮌(La Commune de Paris)에 적극적으로 가담하기도 했다. 사실주의에 대해 정흥섭은 "사실주의는 19세기 중반, 낭만주의의 뒤를 이어 등장해 낭만주의와 함께 19세기 후반의 유럽 사회를 풍미한 미술사조이다. 현실을 있는 그대로 묘사하는 방식을 통해 낭만주의가 추구하는 이상주의적인 세계관을 부정하려 했던 사실주의는 관념적이며 이상주의적인 사상으로 변질되어 가는 낭만주의의 관념적 허구성을 비판하고자 했다"고 기술한다. 정흥섭, <혼자를 위한 미술사>, p. 43, 클, 2018.

35　쿠르베는, "자신의 그림이 당시의 널리 인정된 인습에 대한 항의가 되길 원했고, '부르주아에게 충격을 주어' 그들이 자만으로부터 벗어나길 바랬으며 상투적이고 능란한 조작에 대해 반기를 들어 타협하지 않는 예술적 순수함을 선언하려고 했다"고 평가된다. E. H. 곰브리치, <서양미술사>, 백승길, 이종승 역, 예경, 1997, p. 508.

36　이때 같이 전소된 작품이 무려 154점에 이른다고 한다.

37　인상주의는 그 소재의 선택에 있어서 사실주의(Realism)에 의존하였다. 인상주의 운동은 과학

적 사실주의, 즉 인간의 시각에 대한 과학적인 이해가 깊어진 것으로부터 추동되었고, 일본의 목판화의 새로운 미적 표현 및 사진술의 발명 등에 큰 영향을 받았다. 엘케 린다 부흐홀츠, 제라드 뵐러, 캐롤라인 힐, 수잔 캐펠레, 아이리너 스토트랜드, <Art, A World History>, Abrams, 2007, pp. 323~324.

38　이에인 잭젝, <가까이서 보는 미술관>, 유영석 역, 미술문화, 2019, p. 268.

39　사진기를 지칭하는 용어인 '카메라'는 원래 방을 의미하는 이탈리아어이다. 이 말은 화가가 그림을 그리기 위한 보조수단, 더 정확히는 원근법의 측정이 가능한 기구인 카메라 옵스큐라(Camera Obscura, 어두운 방이라는 뜻)에서 유래했다. 김정락, <미술의 불복종>, 서해문집, 2009, p. 139.

40　프랑스의 화가 폴 들라로슈(Paul Delaroche)는 1839년 최초의 공개적인 사진 프로세스를 보고는 '오늘부터 회화는 죽었다'고 했다고 전해진다. 또한 당시 화가들은 사실적인 기법의 완성을 위해 오랜 수련을 쌓아 왔지만, 사진의 등장으로 그 노력이 물거품이 될 위기에 처한다. 실제로 세밀 초상화를 전문으로 하는 화가들은 생계의 위협을 느끼고 직업을 바꾸는 사람들이 많았다고 한다. 이에 대해서는 긴 시로, <두 시간 만에 읽는 명화의 수수께끼>, 박이엽 역, 현암사, 1998, pp. 92~93.

41　짤 수 있는 튜브는 1841년 상업적으로 이용할 수 있게 되었고, 이는 화가들이 외부에서 스케치한 것을 자신의 스튜디오로 가져와야 하는 구속으로부터 해방될 수 있도록 했다. … 튜브 물감은 농도가 높아서 캔버스 위에서 직접 섞을 수 있었다. 그들은 자신의 이젤을 팔에 끼우고 자연을 탐구하러 야외로 나설 수 있었다. 엘리안 스트로스버그, <Art and Science>, pp. 156~157, Abbeville Press, 1999.

42　1832년 윌리엄 윈저와 헨리 뉴턴이 런던에서 공동 설립한 미술 재료의 제조 및 판매 회사이다. 이 회사 최초의 튜브 물감은 1842년 나사가 형성된 뚜껑에 금속 재질의 튜브를 결합한 제품이었다.

43　우리나라 특허법 제97조에서도 '특허발명의 보호 범위는 청구범위에 적혀 있는 사항에 의하여 정하여진다'고 하여 특허권의 권리는 청구범위에 기재된 범위라는 것을 명확히 규정하고 있다.

44　특허는 권리의 보호 기간이 '특허등록을 받은 등록일'로부터 시작하여 '특허출원일로부터 20년이 되는 날'까지이다. 특허권의 보호 기간이 만료되면 동일한 발명을 누구나 사용, 실시할 수 있는 공중의 권리(public domain)가 된다.

45　조지아주는 1886년 금주법이 시행되었고, 이보다 앞선 1881년 미국에서 최초로 금주법을 시행한 주는 캔자스주이다. 미국 연방 차원의 금주법 시대는 미국 의회에서 수정헌법 제18조(금주법)가 비준된 1919년부터 1933년을 말한다. 이 법으로 인해 미국인들의 술 소비량은 급격히 감소하게 된다. 사회의 보수적 주도 계층인 WASP(White, Anglo-Saxon, Protestant의 약자)들은 이러한 금주법을 잘 지

키지도 않았고, 밀주를 파는 가게들은 번창하고 이에 기생하여 마피아와 같은 갱단이 급성장한 계기가 되기도 하는 등 많은 문제가 불거져 1928년 대선에서는 금주법의 폐지 여부가 쟁점이 되기도 했다.

46 팝 아트는 1960년대 초 미국을 중심으로 한 미술 장르인데, 앤디 워홀을 비롯하여 로이 리헤텐슈타인, 크리스 올덴버그, 리처드 해밀턴, 키스 해링, 로버트 인디애나 등이 대표적인 작가이다. 팝 아트라는 명칭은 1945년 영국의 미술 평론가인 로런스 앨러웨이가 처음으로 사용했다. 팝 아트의 모태는 다다이즘과 1920년대 담배 상표인 럭키스트라이크를 주제로 그림을 그린 미국의 모더니스트 스튜어트 데이비스의 회화와 콜라주라고 볼 수 있다. 이러한 팝 아트는 1950년대 초기 미국 화단을 이끌었던 추상표현주의 작품의 애매하고 환영적인 형태와 주관주의 미학에 대한 반동으로 일어났다. 즉 산업화에 따른 상품의 대량생산으로 풍요로운 대중 소비문화가 확산되면서 미술가들은 대중적인 이미지들, 이른바 통조림 깡통, 코카-콜라와 같은 유명 상품, 영화 스타들, 그리고 만화나 광고 등 일상적인 소재들을 취하여 미술과 삶에 대해 보다 장난스럽고 아이러니컬한 접근 방식을 취했다. 유경희, <예술가의 탄생>, 아트북스, 2010. p. 251. 반면, 고동연은 자신의 저서 <팝아트와 1960년대 미국사회>에서 2차 세계대전 전후의 물질적 풍요로움 속에 자신감 넘쳤던 미국사회에 균열이 생기면서 흑인 권리운동, 베트남 전쟁 등으로 사회적 혼란이 가중되고 있었다고 진단하고, 이 가운데 팝 아트가 어떠한 문제제기를 하였는지를 규명하고 있다. 그에 의하면, 팝 아트 작가들의 주요 작품들이 사회사적으로 물질만능주의와 냉전에 대한 비판, 미국식 자본주의에 대한 문제제기를 하고 있다고 긍정적으로 분석한다. 고동연, <팝아트와 1960년대 미국사회>, 눈빛, 2015. 또한 전혜숙은 팝아트 작가들에 대해 "그들은 아무 주저 없이 적극적으로 대중매체와 소비문화의 속성을 그들의 작품에 반영하였으며, 통속적이고 현실적인 오브제(object)를 택하거나 대중에게 익숙한 이미지를 차용해 콜라주, 축적, 반복, 복제하는 방식으로 작업했다. 대중문화 혹은 대중적인 모티프를 적극적으로 수용한 것은 그동안 미술 안에 자리 잡고 있던 이른바 고급문화와 저급문화(High/Low)의 차별을 제거한 것이기도 했다. … 그들의 작품은 자본주의 산업사회와 소비사회에 대하여 긍정, 부정적 태도를 둘 다 반영하고 있었던 것이다"라고 하여 팝아트의 사회사적 평가를 유보하는 입장을 보인다. 전혜숙, <미술개념의 변화와 미국의 1968년: 개념미술의 등장을 중심으로>, 미국사 연구 제28집, p. 151, 2008.

47 원래는 1975년 <A에서 B 그리고 다시 뒤로>라는 책 속에 있는 '앤디 워홀의 철학'이라는 글에서 한 말로, 조광제, <미술 속, 발기하는 사물들>, 안티쿠스, 2007, p. 151에서 재인용.

48 원래 팝아트라는 용어는 영국 인데펜던트 그룹의 일원이자 휘트니 미술관에서 열린 <미국 팝아트>의 기획자이자 팝아트의 주요 비평가인 로렌스 알로웨이(Lawrence Alloway)에 의해 대중화되었는데, 그는 1958년 '예술과 대중매체' 등의 글을 발표하여 팝아트에 영향을 미친 대중문화를 보다 넓은 관객층에 해당하는 일반인들이 즉각적으로 향유할 수 있는 문화적 형태이며, 현대 미술과 문화에 미국식 대중소비문화의 긍정적 역할을 하였다고 평가했다. 고동연, <팝아트와 1960년대 미국사회>, p. 7, 눈빛, 2015.

49 일반적으로 미술품 초기 시장을 '프라이머리 마켓(primary market)'이라 한다. 프라이 머리 마켓에서 한번 팔린 작품을 다시 판매하는 모든 형태의 시장을 '세컨더리 마켓(secondary market)'이라 부른다. 세컨더리 마켓을 대표하는 시스템이 바로 경매장(Auction House)이다. 이러한 경매장의 대표적인 것이 크리스티와 소더비스(Sotheby's)이다.

50 올덴버그는 일상용품의 풍자를 통해 해학적인 즐거움을 선사한다는 긍정적인 평가를 받는 한편, 자본주의의 공산품들을 예술작품의 모티브로 삼는다는 점에서 '자본주의 전파의 첨병'이라는 비판도 받는다. 박진현, <처음 만나는 미국 미술관>, p. 64, 위즈덤하우스, 2010.

51 여기에서는 '모던 아트'를 '현대 미술'로 칭했으나, 다수의 사람들이 이를 '근대미술'로 칭한다. 메리 앤 스타니스제프스키는, "근대미술(modern art)이나 모더니즘의 특징은 과거와 현재에 대한 새로운 급진적 태도에 있는데, 그 시작은 고대나 성서에 관한 주제를 그리는 관행에서 혁명이나 전쟁 같은 동시대의 주제를 그림으로 표현한 것에서(다비드, 고야) 찾을 수 있다. 당대의 현실을 주제로 하는 것은 쿠르베와 마네에 의해 더욱 심화되었고, 인상주의와 후기 인상주의에 이르면 르네상스 이후 유럽미술의 핵심이었던 환영주의 illusionism(평면에 3차원적 공간감을 표현하려는 태도)를 탈피하게 된다. 근대미술은 19세기의 도시화, 산업화된 서구사회의 변모의 일부분으로, 급속도로 변하는 여러 미술 양식으로 새로운 주제를 다룸으로써 중산층의 가치관에 도전해 왔다. 하나의 양식에서 새로운 양식으로 이어지는 미술의 선형적인 '진보' 개념은 19세기 서구사회의 진보와 발전에 대한 신념과 깊은 관계가 있다"고 한다. 메리 앤 스타니스제프스키, <이것은 미술이 아니다>, 박이소 역, 현실문화, 1997, p. 104.

52 워홀의 작업공간 가운데 제일 처음 '팩토리'라고 불린 공간은 뉴욕 미드타운 맨해튼의 231 이스트 47번가에 있던 건물이다. 원래 공장이었던 건물을 워홀은 1년에 100달러 정도 되는 매우 저렴한 집세를 내고 1962년부터 1968년까지 사용했다. 이루 옮겨간 작업공간도 계속 팩토리라고 불렀는데, 일반적으로 워홀의 팩토리 하면 이 '오리지널' 팩토리를 가리킨다. 이주헌, <지식의 미술관>, 아트북스, 2010, pp. 284~285.

53 역공학 또는 리버스 엔지니어링은 원래 장치 또는 시스템의 기술적인 원리를 구조분석을 통해 발견하는 것을 말하는데, 여기에서는 넓은 의미로 물리적 및 화학적 분석을 통해 조성을 확인하는 것도 포함하는 것으로 사용하였다.

54 영업비밀은 우리나라의 경우 부정경쟁 방지 및 영업비밀보호에 관한 법률에 의해 보호되는데, 이에 의하면 보호되기 위한 영업비밀이란 공공연히 알려져 있지 않고(비밀성), 독립된 경제적 가치를 가지는 것(경제성)으로서, 비밀로 유지된(관리성) 생산방법, 판매방법, 그 밖에 영업활동에 유용한 기술상 또는 경영상의 정보를 말한다. 기존에는 관리성에 있어서 '상당한 노력' 또는 '합리적인 노력' 등을 요구하였으나, 2019년 개정으로 이러한 문구는 삭제되었다.

미술로 읽는 지식재산

55 특허는 일반 공중에게 공개할 것을 대가로 일정 기간 특허권이라는 권리를 부여하는 것이므로, 공개를 전제로 한다는 것과는 큰 차이가 있다. 따라서 영업비밀로 관리하는 정보를 특허로 출원하면 출원일로부터 1년 6개월이 지나면 강제로 공개되므로, 유의할 필요가 있다. 공개되는 즉시 비밀성이 없어져 영업비밀로서 인정될 수 없게 되기 때문이다.

56 인터브랜드는 1974년 설립된 세계 최대 글로벌 브랜드 컨설팅 그룹으로, 매년 베스트 글로벌 브랜드를 발표하고 있다. 2018년 발표 내용을 보면, 애플과 구글이 1, 2위를 차지하였고, 높은 브랜드 가치 성장률을 보이며 전년 대비 2단계 상승한 아마존과 마이크로소프트가 각각 3위와 4위를 차지하였다. 코카-콜라는 927억 달러로 5위에 위치하고, 우리나라 브랜드로는 삼성(598억 9천만 달러)이 바로 코카-콜라 다음인 6위에 랭크되었다.

57 원래 일반명사나 보통명칭 등을 어느 한 사람에게 독점을 시키는 것이 불합리하므로, 상표로서 등록을 받지 못한다.

58 상표의 식별력이란 어떤 상품이 특정 회사나 판매자(특정의 출처)가 판매하는 물건이라는 것을 알 수 있도록 하는 힘을 말한다. 이러한 힘이 식별력이고, 이를 통해 해당 제품의 출처가 어디인지 소비자가 알 수 있는 것이다. 이를 상표의 출처표시기능이라고 한다. 상표법에서는 식별력이 없는 상표는 등록받을 수 없다고 규정하고 있다.

59 우리나라는 특허법과 실용신안법, 디자인보호법이 별도로 있어 각각의 권리는 특허권, 실용신안권, 디자인권이라고 하는 반면, 미국의 경우에는 실용신안 제도는 없고, 특허와 디자인이 모두 특허법(35 U.S.C.)에 규정되어 있어 우리나라의 디자인권을 디자인 특허(design patent)라고 하는 차이가 있다.

60 이러한 보호는 디자인 특허로 보호받는 것이 아니고, 상표의 일종인 트레이드 드레스로 등록과 관계없이 보호해 주는 것이다.

61 상표로서 등록을 하지 않아도 이미 소비자 사이에서 유명한 경우 이를 다른 사람이 똑같이 만들어 팔면 소비자가 이를 혼동할 수 있어 상거래 및 시장의 혼란이 야기될 우려가 있기 때문이다. 이는 소비자를 보호하려는 측면이 강하다.

62 부정경쟁방지 및 영업비밀보호에 관한 법률 제2조 다목에서는 "가목 또는 나목의 혼동하게 하는 행위 외에 비상업적 사용 등 대통령령으로 정하는 정당한 사유 없이 국내에 널리 인식된 타인의 성명, 상호, 상표, 상품의 용기·포장, 그 밖에 타인의 상품 또는 영업임을 표시한 표지(타인의 영업임을 표시하는 표지에 관하여는 상품 판매·서비스 제공방법 또는 간판·외관·실내장식 등 영업제공 장소의 전체적인 외관을 포함한다)와 동일하거나 유사한 것을 사용하거나 이러한 것을 사용한 상품을 판매·반포 또

는 수입·수출하여 타인의 표지의 식별력이나 명성을 손상하는 행위"를 부정경쟁행위로 규정하고 있다. 여기에서, '타인의 영업임을 표시하는 표지에 관하여는 상품 판매·서비스 제공방법 또는 간판·외관·실내장식 등 영업제공 장소의 전체적인 외관을 포함'함으로써, 트레이드 드레스와 같은 침해행위를 부정경쟁행위로 처벌할 수 있도록 한 것이다.

63 2019년 7월 4일 기준 영화진흥위원회의 집계에 따르면, 우리나라 영화 관객 순위 1위는 <명량>으로 1,761만 명이 관람했고, 1,626만의 관객을 동원한 <극한직업>이 그 뒤를 이었으며, 3위와 4위로는 각각 1,441만 명의 <신과 함께-죄와 벌>, 1,426만 명의 <국제시장>이었다.

64 밥 배철러가 스탠 리에 대해 쓴 책 <더 마블 맨: 스탠 리, 상상력의 힘>에서 밝힌 바에 따르면, 스파이더맨의 데뷔가 <어메이징 판타지> 15편이었고, 기존의 슈퍼히어로와는 달리 뼛속부터 인간 그 자체인 히어로를 만들어 독자들의 이목을 사로잡았다고 한다. 또한 스파이더맨은 기존의 히어로물이 주로 우주나 다른 나라를 배경으로 했던 반면, 스파이더맨은 독자들에게 친숙한 뉴욕시가 배경이어서 이야기에 생생함이 부각되어 더 인기가 있었다고 한다.

65 거미류가 속해 있는 아라크니다(Arachnida)라는 거미강의 명칭은 그녀의 이름에서 유래된 것이다.

66 그리스신화에 의하면, 아테나는 전쟁의 여신이기도 하지만, 지혜의 여신이기도 하며, 동시에 직물의 여신이기도 하다. 로마신화에서는 미네르바로 칭하고, 주로 갑옷과 투구를 쓰고 방패와 창을 든 모습으로 묘사되어 왔다. 그리스의 수도 아테네도 아테나로부터 비롯된 이름이다.

67 현재의 유럽(Europe)은 제우스에 의해 납치된 유로파의 이름에서 유래된 것이다.

68 헐크, 캡틴 아메리카, 엑스맨, 토르 등 슈퍼히어로의 아버지이자 스파이더맨을 탄생시킨 스탠 리에 의하면, 거미를 소재로 한 캐릭터에 대해 당시 마블의 발행인이었던 마틴 굿맨은 거미가 비호감이라는 이유로 반대했다고 한다.

69 루이스 부르주아는 20세기 가장 중요한 조각가 중의 한 명으로, 프랑스에서 활동을 하였다. 초기에는 초현실주의 운동에 참여했고, 1938년 미국으로 이주하여 1970년대 이후 페미니즘의 중요한 롤 모델이 되었다. 그러다가 2000년 영국의 테이트 모던 개관식에 거대한 거미를 형상화한 <마망>을 전시함으로써 더욱 유명세를 얻었다. 엘케 린다 부흐홀츠, 제라드 뵐러, 캐롤라인 힐, 수잔 캐펠레, 아이리너 스토트랜드, <Art, A World History>, Abrams, 2007, pp. 496~497.

70 루이스 부르주아의 <마망>이 빌바오 구겐하임에 전시되어 있는 것과 관련하여, 부르주아와 구겐하임 미술관은 뗄 수 없는 관련을 갖는다. 부르주아는 뉴욕의 구겐하임 미술관에서 2008년 열린 '

루이스 부르주아 특별전'을 통해 더욱 유명해지게 되고, 구겐하임 미술관도 콘텐츠가 아닌 외관에만 치중한다는 기존의 비판으로부터 자유로워질 수 있었다. 이 전시회에 대해 평론가들은 "루이스 부르주아가 자신의 작품에 가장 잘 어울리는 미술관을 드디어 찾았다"면서 "구겐하임과 부르주아가 빚어낸 아름다움은 그 어느 곳에서도 찾아볼 수 없었다"고 평했다고 한다. 박진현, <처음 만나는 미국 미술관>, p.155, 위즈덤하우스, 2010.

71 박진현은 "어린 시절 그녀는 집안의 생계를 돕기 위해 어머니를 따라 실을 만드는 고된 일을 했다. 어머니와 함께한 시간들이 강한 추억으로 남아 실을 짜내는 거미를 작품으로 생각했던 것이다. 그녀에게 거미는 알을 품으며 새끼를 보호하는, 사랑과 모성애의 상징이었다"고 한다. 박진현, <처음 만나는 미국 미술관>, p.155~156, 위즈덤하우스, 2010.

72 리움 미술관을 설계한 건축가는 강남 교보문고를 설계한 마리오 보타(Mario Botta, 1943~), 파리의 카르티에 재단 건물로도 유명한 장 누벨(Jean Nouvel, 1945~), 2000년 프리츠커상을 수상하였고 서울대학교 미술관을 설계한 렘 쿨하스(Rem Koolhaas, 1944~)로, 세계적인 건축가 3명이 동시에 참여함으로써 2004년 개관 당시 크게 화제가 된 바 있다.

73 혹자는 부르주아가 작품과 활동에 비해 여성이라는 이유로 과소평가되어 있다고 주장하기도 한다.

74 미국 뉴욕의 구겐하임 미술관은 프랭크 로이드 라이트(Frank Lloyd Wright)의 설계로 1959년 문을 열었는데, 외부의 디자인이 눈에 띌 뿐 아니라 내부는 나선형의 통로로 이루어져 있다. 관람자는 내부의 나선형 복도를 통해 내려오며 일련의 작품을 감상할 수 있는 반면, 거대한 작품은 벽의 곡면과 복도의 협소함으로 인해 거리를 두어 감상하기는 힘들다는 단점도 있다. 래리 쉬너, <The Invention of Art>, p. 280, 시카고 대학 출판부, 2001.

75 당초에는 2017년 완공을 목표로 하였으나, 2019년 현재 아직 개관을 하지는 않았다. 대신 2017년 11월 프랑스 루브르 박물관의 분관인 루브르 아부다비가 개관했다. 루브르 아부다비는 삼성미술관 리움의 설계에 참여했던 장 누벨이 설계하였다.

76 빌라 사보아는 기둥이 건물을 떠받치는 필로티(Pilotis) 공법을 주택에 적용하여 르 코르뷔지에를 유명하게 만든 건물이다. 이 공법은 몇 년 전 포항 지진 때문에 안전성에 논란이 발생한 건축구조이기도 하다.

77 프랭크 게리는 캐나다 태생으로 건축학교의 트럭 운전사로 일하며 어깨 너머로 건축을 배웠다. 자칭 '싸구려(cheapskate)' 건축을 한다고 하며 건축에서 싸구려 재료인 합판, 사슬, 콘크리트 블록 같은 재료를 적극 활용하였다. 건물 표면에 물고기 모양을 교묘히 암시하는 등의 특징이 있기도 하다. 캐

롤 스트릭랜드, <클릭, 서양미술사>, 김호경 역, 예경, 2010, pp. 317~318.

78 마크 로스코의 본명은 마르쿠스 로스코비츠인데, 러시아에서 태어나 7세 때 미국으로 망명을 하게 된다. 정흥섭은 로스코에 대해 그의 작품은 "형태와 형태를 구분 짓는 뚜렷한 경계선들이 사라지고 모든 것이 하나로 융화되기 시작"했고, "로스코의 작품이야말로 모든 것을 녹여 각각의 경계를 모호하게 만들어버리는 일종의 용광로"라고 평가한다. 정흥섭, <혼자를 위한 미술사>, pp. 178~182, 클, 2018.

79 프랑스의 개념미술 작가로서, 미술은 독학했다. 미술 이외에 재즈, 유도, 언어 등에 뛰어나 다양한 활동을 하였다. 신사실주의자(Nouveaux Realistes) 그룹을 결성하였고, 1960년에는 세계 여러 도시에서 전시회를 하기도 하였다. Erika Langmuir & Norbert Lynton, <The Yale Dictionary of Art & Artists>, Yale Univ. Press, 2000, pp. 373~374.

80 정창진에 의하면, 키치(kitsch)는 독일어로서, "전통 예술의 개념이나 장르로는 묶을 수 없는 대중적이며 풍자적이고 나아가서는 상업적이기도 한, 예술성이 고의로 제거되거나 뒤틀린 일체의 행위나 그 결과물을 지칭한다. 점차 유행을 타면서 패션, 건축 등에도 적용되었다. 일상적인 물건을 확대하거나 폐차 등의 고철 더미를 쌓아 올린 작품들도 키치 스타일이며, 대중문화의 스타들을 활용한 이미지나 조형물도 키치에 속한다"고 기술한다. 정창진, <광고로 읽는 미술사>, 미메시스, 2016, p. 327.

81 박진현은 "제프 쿤스는 인간의 성과 욕망에 대한 집착, 인종과 성차별, 연예인, 미디어와 관련된 문제들을 다양한 방식으로 적나라하게 드러냈다. 어떤 작품들은 너무 직접적이고 솔직해서 "예술을 가장한 외설 쓰레기"라는 혹평을 받았다. 그러나 제프 쿤스가 파격적이고 도발적인 작품과 스캔들만으로 유명 작가가 된 것은 아니다. 그가 제시한 예술관은 서양 현대 미술사에 큰 획을 그었다. 그는 저속하고 속물적이며 치졸한 것에 예술적 가치를 부여하는 혁명적인 현대예술, '키치 아트(Kitsch Art)'라는 새 장르를 열었다"고 기술하고 있다. 박진현, <처음 만나는 미국 미술관>, p. 127, 위즈덤하우스, 2010. 또한 이주헌은, "쿤스의 작품은 키치의 성질을 띠고 있다. 키치는 대중의 문화적 욕구를 만족시키기 위해 만들어진, 세속적이고 평균적인 예술품, 문화상품을 말한다. 과거에는 고급문화, 예술과 구별되는 저급한 것이라는 편견이 지배적이었으나 팝아트의 부상과 더불어 키치가 지닌 대중적 감성의 힘과 가치에 대한 재평가가 이루어지고 있다. 쿤스는 풍선 장난감의 이미지를 딴 키치적인 작품을 통해 문화에 있어 엘리트주의나 구별 짓기의 경계를 허물고 평균적인 사람들의 감성을 일종의 해방과 자유의 상징으로 선양한다"고 한다. 이주헌, <지식의 미술관>, 아트북스, 2010, p. 321.

82 이 작품은 실제 꽃으로 뒤덮여 있고 계절에 따라 꽃의 개화가 다르기 때문에, 매년 5월과 10월 꽃을 갈거나 다듬는 작업을 한다. 이러한 작업은 20여 명의 인부가 9일 정도에 걸쳐 이루어지는데, 소요되는 꽃이 약 38,000개에 이른다. 제프 쿤스가 유명 작가가 되는 데에는 세계적인 미술시장의 큰 손인 래리 가고시안(Larry Gagosian)의 역할이 결정적이었는데, 가고시안은 그의 갤러리에서 개인전을 하면

작품가격이 기하급수적으로 뛰어 오른다고 해서 '고고(Go-Go)'라는 별명까지 있다. 한편 정윤아에 의하면, 제프 쿤스가 제작비가 많이 드는 거대한 작품을 많이 했기 때문에, 이를 재정적으로 뒷받침하다가 유명한 아트 딜러이자 갤러리의 오너였던 다이치는 큰 손해를 보고 자신의 소호 갤러리 지분을 처분하는 등 재정적 위기에 빠지기도 했다고 한다. 정윤아, <뉴욕 미술의 발견>, 아트북스, 2003, pp. 209~211.

83 특허에 대한 실시료를 산정하여 지급하는 경우, 대표적으로 이를 일시에 지급하는 것을 일시금(lump sum)이라 하고, 일정한 기간(매년 또는 매 분기 등)을 기준으로 특허발명의 실시에 따른 매출액의 일정 부분을 지속적으로 지급하는 경상 실시료(running royalty)의 방식이 있다. 물론 이를 병행하여 처음에 일정 금액(initial payment 또는 down payment)을 지급하고, 일정 주기로 경상 실시료를 지급하는 방식도 많이 이용되고 있다.

84 미국의 2심에 해당하는 연방 항소법원은 각 지역을 분할하여 12개가 있고, 우리나라의 특허법원과 유사한 CAFC(Court of Appeals for the Federal Circuit)이 1개 있어, 총 13개의 연방 항소법원이 있다. CAFC는 특허사건, 상표사건 등의 지식재산권 사건과 미국 국제무역위원회(ITC)의 사건 등에 대해 관할권을 가진다. 본 사건은 라이선스 계약과 관련한 사건이어서 1심 판결이 있었던 캘리포니아를 관할하는 제9 항소법원에서 재판을 진행하였다.

85 고흐의 자살원인에는 여러 가지 설이 있는데, 조울증, 측두엽간질, 일사병, 납 중독(당시 물감에는 납 등 독성 물질이 섞여 있었음), 메니에르병(귀 안에 물이 차는 것과 같은 증상의 병), 튜온중독(튜온은 당시 예술계에서 유행한 술인 압생트의 성분), 경계성 인격장애 등의 병을 원인으로 보기도 한다. 이러한 고흐의 병에 관해서는 최연욱, <비밀의 미술관>, 생각정거장, 2016, pp. 29~39 참조.

86 '후기인상주의'라는 용어는 영국의 비평가인 로저 프라이(1866~1934)가 1910년 '마네와 후기인상주의 화가들'이란 주제로 전시회를 개최하면서 처음으로 알려지게 되었다. 이 유파에 속하는 네 명의 대표적인 화가, 폴 고갱, 반 고흐, 세잔, 조르주 쇠라 등의 목적과 스타일은 각양각색이었다. 이에인 잭젝, <가까이서 보는 미술관>, 유영석 역, 미술문화, 2019, p. 286.

87 고흐가 유일하게 판매한 그림의 구매자는 안나 보쉬(Anna Boch)로, 고흐가 알고 지내던 벨기에 출신의 화가 외젠 보쉬(Eugene Boch)의 누나였다. 외젠 보쉬는 세계적인 도자기 회사인 빌레로이앤보흐(Villeroy & Boch)의 창업자인 프랑수아 보쉬의 5대 손자였다. '보쉬'와 '보흐'의 차이는 각각 프랑스어와 독일어 발음의 차이이다. 이에 대해서는 최연욱, <비밀의 미술관>, 생각정거장, 2016, pp. 253~254. 고흐가 생전에 판매한 한 점의 작품은 <붉은 포도밭>으로, 판매금액은 4백 프랑이었고, 현재는 모스크바의 푸슈킨 박물관에서 소장하고 있다. 모니카 봄 두첸, <세계명화 비밀>, 김현우 역, 생각의 나무, 2002, pp. 256~257.

88　고흐는 정확한 묘사에는 별다른 관심을 두지 않았다. 자신이 그린 사물들에 대해 스스로 느꼈던 감정을 다른 사람도 느낄 수 있도록 전달하기 위해 색채와 형태를 사용하였으며 그가 '입체경적 현실 감(stereoscopic reality)'이라고 한 것, 말하자면 자연을 사진처럼 정확하게 그리는 것에 대해서는 신경 쓰지 않았다. 그는 자신의 목적에만 들어맞으면 사물의 형태를 과장하거나 심지어 변화시키는 것도 주저하지 않았다. 그리하여 그는 같은 시기 세잔이 도달했던 것과 비슷한 지점에 세잔과는 전혀 다른 길을 통해서 도달했다. E. H. 곰브리치, <서양미술사>, 백승길, 이종승 역, 예경, 1997, p. 548.

89　미국에서는 1999년 LA 카운티 미술관에서 반 고흐전이 열렸는데, 관람객이 하도 많아 무려 63시간을 문을 닫지 않았다. 또한, 2000년 파산 위기에 몰린 디트로이트 미술관은 고흐전을 개최해 200만 달러의 수입을 올려 회생하였고, 2001년 시카고 아트 인스티튜트에서 열린 '반 고흐와 고갱'전에는 75만 명의 관람객이 몰려왔다고 한다. 박진현, <처음 만나는 미국 미술관>, p. 142~143, 위즈덤하우스, 2010.

90　스테파노 추피, <천년의 그림여행>, 서현주, 이화진, 주은정 역, 예경, 2005, p. 274.

91　이에인 잭젝, <가까이서 보는 미술관>, 유영석 역, 미술문화, 2019, p. 290.

92　페데리카 아르미랄리오 외, <반 고흐>, 이경아 역, 예경, 2007, pp. 208~209.

93　1889년 고흐가 생 레미 정신병원 시절에 그린 그림으로, 물결치는 듯한 선들과 뒤틀린 듯한 형태는 강렬한 감정적 분위기를 선사한다. 엘케 린다 부흐홀츠, 제라드 뵐러, 캐롤라인 힐, 수잔 캐펠레, 아이리너 스토트랜드, <Art, A World History>, Abrams, 2007, p. 388.

94　스탕달은 그의 책 <나폴리와 피렌체-밀라노에서 레조까지의 여행>에서 이런 증상을 겪었다고 기록하고 있는데, 이 기록에 의거해 이탈리아 피렌체의 정신과 의사 그라치엘라 마게리니가 '스탕달 신드롬'이라는 용어를 만들었다. 마게리니는 이와 관련해 모두 107건의 임상 사례를 학계에 보고했다. 재미있는 사실은 환자들이 모두 관광객이며, 이 가운데 이탈리아 사람은 한 사람도 없다는 것이다. 이탈리아 환자가 없는 이유는, 피렌체에서 발생한 사례를 토대로 한 연구이기에 이들이 르네상스 걸작에 이미 충분히 '면역'되어 있기 때문이라고 설명한다. 이주헌, <지식의 미술관>, 아트북스, 2010, pp. 135~136.

95　귀도 레니(1575~1642)는 17세기 가장 위대한 이탈리아의 화가 중 하나로, 그의 자연주의와 이상화된 고전주의적 화풍은 뒷세대 예술가들에게 많은 영향을 끼쳤다. Erika Langmuir & Norbert Lynton, <The Yale Dictionary of Art & Artists>, Yale Univ. Press, 2000, pp. 585~586.

96　조토(1301~1337)는 일부 번역자들이 '지오토'라고 쓰고 있는데 동일인이다. 그는 플로렌스의 화가로, 사실적이고 드라마틱한 화풍을 확립하여 그 이후 현대에 이르기까지 많은 예술가들에게 영향을

끼친 인물이다. Erika Langmuir & Norbert Lynton, <The Yale Dictionary of Art & Artists>, Yale Univ. Press, 2000, pp. 277~278.

97 레니의 <베아트리체 첸치>는 산타 크로체 교회에 걸렸던 적이 없다. 스탕달을 사로잡은 것은, 14세기 화가 조토가 그린 산타 크로체 교회의 아름다운 프레스코화였다. 이주헌, <지식의 미술관>, 아트북스, 2010, p. 136.

98 다비드상을 조각한 원석은 엄청난 크기의 돌덩어리였고, 한 방향의 결이 있어서 조금만 잘 못 건드리면 부서질 우려가 있어 다른 조각가들이 감히 뛰어들지 못했다고 한다. 따라서 원석이 수십 년 동안 창고에 방치되어 있다가 미켈란젤로에 의해 다비드상으로 만들어졌다. 정창진, <광고로 읽는 미술사>, 미메시스, 2016, pp. 103~104 참조. 이러한 다비드상은 원래 피렌체 대성당 정면에 배치될 예정이었으나, 피렌체인들은 이를 자유로운 공화국의 상징으로서 피렌체 궁전에 설치했다. 이 시기는 피렌체에서 무소불위의 권력을 휘두르던 메디치가가 추방되고 공화국 체제가 성립된 시기였기 때문이다. 수잔나 파르취, <당신의 미술관 2>, 홍진경 역, 현암사, 1999, p. 301.

99 밀레는 사실주의의 일원으로 평가되는데, 그의 활동지역의 이름을 딴 바르비종파의 창시자이기도 하다. 그는 특히 북유럽 농촌에서의 일상생활에 초점을 맞추었다. 일반 사람들에 대한 관심은 그의 모네, 피사로, 고흐 등 인상주의 및 후기 인상주의자들에게 큰 영향을 주었다. 엘케 린다 부흐홀츠, 제라드 뵐러, 캐롤라인 힐, 수잔 캐펠레, 아이리너 스토트랜드, <Art, A World History>, Abrams, 2007, pp. 346~347.

100 우키요에는 일본의 17세기에서 20세기 초에 이르는 에도 시대에 정립된 풍속화를 말하며, 가쓰시카 호쿠사이, 게이사이 에이젠, 우카가와 히로시게 등의 작가가 유명하다.

101 엘케 린다 부흐홀츠, 제라드 뵐러, 캐롤라인 힐, 수잔 캐펠레, 아이리너 스토트랜드, <Art, A World History>, Abrams, 2007, pp. 312~315 참조.

102 고흐는 그의 동생 테오에게 1888년 9월에 보낸 편지에서 이렇게 말했다. "일본 작가들의 작품에 지배적인 극도의 명쾌함을 보면 그들이 부럽더구나. 그 명쾌함은 결코 지루하지 않고 성급하게 만들어진 것도 아닌 것 같다. 그들의 작품은 숨 쉬는 것처럼 간단해. 그들은 마치 조끼 단추를 채우는 것만큼이나 수월하게, 잘 고른 몇 개의 선만으로 형태를 그려내지"라고 했다. 문소영, <명화의 재탄생>, 민음사, 2011, p. 158.

103 몬산토는 베트남 전쟁에서 고엽제로 수 많은 피해를 입힌 에이전트 오렌지(Agent Orange)라는 제초제를 팔던 기업이기도 하며, 지난 수십 년간 세계에서 제일 많이 팔리는 제초제는 몬산토가 생산하는 라운드 업(Round-Up)이라는 제품이다. 이 라운드 업은 인체에 암을 발생시키는 발암물질로 국

제보건기구(WHO)의 국제암연구소에서도 인정한 바 있어, 전 세계의 환경운동가들에게는 악마 같은 존재로 여겨질 정도이다.

104 최연욱, <비밀의 미술관>, 생각정거장, 2016, p. 149.

105 브뉴엘은 1950년 <로스 올비다도스(Los Olvidados)>로, 1961년 <비리디아나(Viridiana)>로 각각 칸 영화제 감독상과 그랑프리를, 1972년과 1973년에는 아카데미상을 수상하였다.

106 달리가 제시한 초현실주의의 한 방법론으로, 그는 1929년 <보이지 않는 사나이>란 작품에서 처음으로 이 기법을 도입했다. 편집광 환자는 환각에 의해 대상을 있는 그대로가 아닌 전혀 다른 형태로 인식한다는 사실에 착안하여 이를 작품에 이용한 것이다. 달리는 이 방법에 의해 내부의 세계를 외부로 드러내고 잠재적 욕망을 구체화 할 수 있는데, 이를 '비합리적인 인식의 자연발생적 방법'이라고 했다.

107 달리의 <기억의 지속>은 <기억의 영속성> 또는 <기억의 고집>이라고 번역하기도 한다. 이에인 잭젝에 의하면 달리는 "원래 이 그림의 제목을 <부드러운 시계(Soft Watch)>라고 했지만 미국의 화상 줄리안 레비에게 팔린 후, 1950년대에 재해석을 했다. 그는 이를 상대성 이론의 이미지라고 설명하면서 그 안에서 시간은 부드러워지고 압축된다"고 설명했다. 이에인 잭젝, <가까이서 보는 미술관>, 유영석 역, 미술문화, 2019, p. 342.

108 엘케 린다 부흐홀츠, 제라드 뷜러, 캐롤라인 힐, 수잔 캐펠레, 아이리너 스토트랜드, <Art, A World History>, Abrams, 2007, pp. 456~457.

109 시계를 뜻하는 'clock'은 종(鐘)에서 유래한 말이다.

110 칸딘스키는 독일의 표현주의 그룹인 청기사파를 1911년 뮌헨에서 조직하였고, 이러한 청기사파는 1914년 제1차 세계대전으로 해체되었으나, 칸딘스키는 이 운동의 영향으로 추상화의 시대를 열게 된다. 칸딘스키는 작품 속에서 알아볼 수 있는 사실적인 형태를 완전히 버리고 순수 추상화의 세계를 개척한 최초의 화가이다. 그는 '구성(Compositions)'과 '즉흥(Improvisations)'이라는 두 가지 타입의 실험적인 작품을 제작했는데, '구성'은 기하학 형태를 의식적으로 배열한 것이고, '즉흥'은 어떤 의식의 통제 없이 자유자재로 그린 그림이다. 캐롤 스트릭랜드, <클릭, 서양미술사>, 김호경 역, 예경, 2010, p. 259.

111 말레비치는 기하학적 추상미술의 선구자이다. 하얀 배경 위에 떠 있는 사각형을 비롯해 전면 백색의 회화에 이르기까지 그의 미술은 이제까지의 어떤 작품보다 미술을 혁신적으로 단순화했다. 그는 형태와 색채들을 어떤 구체적인 사물을 표현하기 위해 사용하지 않고 음악의 악보처럼 순수한 추상으로 만들고 있다. 캐롤 스트릭랜드, <클릭, 서양미술사>, 김호경 역, 예경, 2010, p. 254.

112　정창진은, "야수파는 입체파, 추상미술 등과 함께 20세기 초에 가장 먼저 일어난 중요한 미술운동이다. 인상주의로 인해 이미 흔들렸던 고전 회화의 규범들은 야수파에 의해 결정타를 맞았고 입체파에 의해 확인 사살되었다."고 하고, "야수파는 19세기 말에 시작되어 독일어권에서 큰 영향을 끼친 표현주의와 동시에 진행되었으며, 두 회화 양식 모두 고흐와 고갱에게 영향을 받았다. 러시아의 아방가르드(기성의 예술 관념이나 형식을 부정하고 혁신적 예술을 주장한 운동 또는 그 유파. 20세기 초 유럽에서 일어난 다다이즘, 입체파, 미래파, 초현실주의 따위를 통틀어 이른다) 역시 동시대에 등장하였다. 20세기 초 유럽 전체가 새로운 사상, 새로운 문화, 새로운 미술을 향해 다 함께 움직였다"고 한다. 정창진, <광고로 읽는 미술사>, 미메시스, 2016, p. 272.

113　샤갈은 환상적인 그림으로 초현실주의의 선조 격으로 추앙받았으나, 정작 그는 자신의 작품이 비이성적인 꿈을 그린 것이 아니라 실제의 추억을 그린 것이라고 주장했다고 한다. 캐롤 스트릭랜드, <클릭, 서양미술사>, 김호경 역, 예경, 2010, p. 271.

114　샤갈이 미국으로 망명하게 된 것은 나치에 의해 퇴폐미술로 낙인찍히는 등 공개적이고 노골적인 탄압을 받았기 때문이다.

115　샤갈은 아내 벨라로부터 지대한 영향을 받아 그녀를 소재로 한 그림을 많이 남겼을 뿐 아니라, 그녀가 '좋아요'라고 승인하지 않으면 작품에 서명도 하지 않았다고 전해진다.

116　저작권의 발생은 저작물이 완성된 때여서 특허나 상표 등의 여타 산업재산권이 등록을 요건으로 권리가 발생하는 것과는 차이가 있다.

117　넬슨은 자신이 지급한 로열티뿐 아니라 2009년부터 워더/채플이 영화제작자들로부터 징수한 모든 로열티를 반환하라고 주장했다.

118　아피아 가도는 베드로가 기독교 박해가 심해지던 로마에서 몸을 피하려고 걸어가다가 예수를 만난 길이기도 하다. 베드로는 이 길에서 예수를 만나 "도미네, 쿠오바디스(Domine, quo vadis)", 즉 "주여, 어디로 가시나이까?"라고 물었고, 예수는 "네가 나의 양들을 버리고 떠나니 나는 로마로 가서 다시 한번 십자가에 못 박히리라"라고 대답했다고 한다. 서경석, <나의 이탈리아 인문 기행>, 최재혁 역, 반비, 2018, p. 65.

119　댄디의 낭만적인 예술가적 이상은 경제적인 독립을 전제로 한다. 이들은 대개 부유한 시민계급 집안에서 태어나 고등 교육을 받았지만 삶의 권태를 느끼는 예술가들이었다. 이러한 대표적인 작가가 카유보트이며, 그 외에도 들라크루아와 제리코를 들 수 있다. 크리스티안 제렌트 & 슈테엔 키틀, <예술은 무엇을 원하는가>, 정인희 역, 자음과모음, 2010, pp. 192~193.

120 카유보트는 화가로서 활동할 때도 작품을 판매하지 않아 그의 집안 소장품으로 전해 내려왔다. 이후 화가로서의 활동을 접고, 결혼도 하지 않은 채 파리 교외로 이주하여 10년 넘게 요트의 설계와 제작에 힘써 그 분야의 전문가가 되었고, 46세에 폐 질환으로 사망했다. 대중적으로 알려지지 않은 화가였지만 1970년대에 재평가가 이루어져 그의 업적이 인정되었다. 김진희, <서양미술사의 그림 vs 그림>, 월컴퍼니, 2016, pp. 22~27.

121 엘레아 보슈통 & 디안 루텍스, <스캔들 미술관>, 박선영 역, 시그마북스, 2014, p. 63.

122 이 그림에 대해 이진숙도 "카유보트의 과감성, 그의 혁신성은 기존 회화가 추구한 본질에 대한 열망을 포기하고, 사진과 같은 우연적 시각을 채택했다는 점에 있다"고 기술한다. 이진숙, <시대를 훔친 미술>, 민음사, 2015, p. 334.

123 우리나라 특허법의 경우 제30조에 공지 등이 되지 아니한 발명으로 보는 경우가 규정되어 있다.

124 우리나라의 경우 2015년 특허법의 개정으로, 공지 예외 주장의 취지와 증명서류의 제출은 출원 시에 해야 하는 것에서, 이때뿐 아니라 특허출원 시 제출한 명세서 보정이 가능한 기간과 특허등록결정이 있는 날로부터 3개월 이내라면 할 수 있는 것으로 확대되었다. 이로써 출원인의 편의가 증대되었다.

125 예를 들어 우리나라나 미국 같은 경우에는 공지 등이 되지 아니한 발명으로 보아주는 행위에 대한 제한이 없으나, 이러한 요건은 나라마다 다르므로 유의가 필요하다. 중국의 경우에는 중국 정부가 지정한 학회 또는 전시회에 출품 등에 한정하여 인정하는 등 인정받을 수 있는 사유가 협소하여 공지가 되지 않는 발명으로 인정받기 상당히 어렵다. 실제로 중국의 광저우에서 개최된 국제 모터쇼에 자신의 SUV인 이보크(Evoque)를 출품한 랜드로버는 해당 국제 모터쇼가 정부에서 지정한 전시회가 아니라는 이유로 디자인 출원을 등록받지 못 하였고, 이보크 디자인을 베낀 중국 업체에 권리를 행사하지 못한 사례가 있다. 일본도 일정한 제약이 있어 모든 공지행위에 적용되는 것이 아니고 기간도 공지일로부터 6개월이었다가 2018년에 1년의 유예기간으로 특허법 개정이 이루어졌으며, 유럽의 경우에도 공지행위가 출원인의 의사에 반하여 공개되는 명백한 남용(evident abuse)이거나 공식적으로 인정된 국제박람회에서 전시된 경우에 한하여 인정되는 제한이 있을 뿐 아니라 기간도 6개월로 제한적이다.

126 루브르 박물관은 최초의 공공박물관으로, 1793년 프랑스의 군주제가 전복되면서 창설되었다. 시민들은 루브르궁을 국유화했고, 여기에 수집품들을 기증받았다고 한다. 신시아 프리랜드, <과연 그것이 미술일까?>, 전승보 역, 아트북스, 2002, pp.125~126 참조.

127 이 도난 사건에 대한 자세한 기술은, 모니카 봄 두첸, <세계명화 비밀>, 김현우 역, 생각의 나무, 2002, pp. 97~105.

미술로 읽는 지식재산

128　다니엘 아라스는 19세기 초 우피치 미술관에 있는 메두사 머리 그림이 다 빈치의 작품이라는 낭설이 떠돌았고, 사람들이 이 메두사를 가지고 모나리자의 뒷얘기를 만들어 냈다고 한다. 이로 인해 모나리자의 매력적인 미소 뒤에 메두사의 얼굴이 감추어져 있다는 잘못된 메두사 설 덕분에 모나리자에 대한 해석이 수없이 쏟아져 나왔고, 이후부터 모나리자의 신비함이 유명해졌다고 기술하고 있다. 다니엘 아라스, <서양미술사의 재발견>, p. 198, 류재화 역, 마로니에북스, 2008.

129　워싱턴의 전시에서 27일간 67만 4천 명, 뉴욕에서의 전시에서는 약 1달간 107만 7,521명이 관람을 했고, 당시 워싱턴 전시에서는 미술관 개관 이래 처음으로 야간개장을 하는 등 공전의 히트를 했다. 전시의 책임자였던 존 워커는 "미식축구 시합이나 타이틀이 걸린 권투 시합, 심지어 월드 시리즈 때보다 더 많은 사람들이 몰려들고 있다"고 말했다고 한다. 1974년 일본 도쿄에서의 전시는 미국보다 더 열광적이었는데, 전시회에 150만 명이 몰려들었고, 수십 개의 술집들이 간판을 모나리자로 바꾸고 일본 소녀들 사이에서 모나리자의 헤어스타일이 유행하기까지 했다고 한다. 이러한 모나리자 열풍에 대해서는, 모니카 봄 두첸, <세계명화 비밀>, 김현우 역, 생각의 나무, 2002, pp. 113~118.

130　바사리는 원래 이탈리아의 마니에리스모 화가이자 건축가였다. 당시에는 피렌체의 베키오궁에 있는 프레스코화, 우피치 행정청 건물 등의 작품과 건축물을 통해 화가와 건축가로서 명성을 얻었다. 하지만, 이후에는 그가 쓴 <이탈리아의 뛰어난 건축가, 화가, 조각가의 생애>(한국에서는 '미술가 열전' 또는 '르네상스 미술가 평전'의 제목으로 출판되었음)라는 세계 최초의 본격 미술사 책의 저자로 훨씬 유명하고, 미술비평의 아버지로 불리고 있다.

131　이러한 설에 대한 자세한 내용은 모니카 봄 두첸, <세계명화 비밀>, 김현우 역, 생각의 나무, 2002, pp. 70~72.

132　정창진은, "미국의 연구소에서 디지털 화면으로 레오나르도의 얼굴과 모나리자의 얼굴을 합성해 비교했더니 거의 100퍼센트 일치했다. 이런 현상을 정신분석가들은 남성 속의 여성성인 아니마(anima)가 본래의 남성성인 아니무스(animus)와 항상 함께한다는 점을 들어 설명한다. 대부분의 자화상은, 남자 화가가 그린 경우 무의식적으로 자신이 지닌 마음 깊은 곳의 아니마를 표현하게 된다는 것이다"라고 기술한다. 정창진, <광고로 읽는 미술사>, 미메시스, 2016, p. 86. 이러한 사실에 대해 모니카 봄 두첸은 1992년 미국의 컴퓨터 그래픽 전문가 릴리안 슈워츠가 컴퓨터 기술을 이용해 레오나르도의 자화상과 모나리자를 합성해 본 결과, 두 초상화에 그려진 얼굴이 완벽하게 일치한다는 것을 발견하고, 레오나르도가 처음에는 어떤 여인을 모델로 작품을 시작했지만 나중에는 스스로 모델이 되었다는 결론을 내렸다고 한다. 모니카 봄 두첸, <세계명화 비밀>, 김현우 역, 생각의 나무, 2002, pp. 85~86.

133　이에 대해 보슈통과 루텍스는, "그림에서 젊은 부인은 창녀처럼 그려져 있다. 눈썹을 뽑고, 이마는 정숙하지 못하게 너무 많이 드러내 놓았으며, 조금의 수줍음도 없이 미소를 지으며 관람자를 똑바

로 쳐다보고 있기 때문이다"라고 하며 <모나리자>가 성모인가 창녀인가라는 논쟁을 소개하고 있다. 엘레아 보슈통 & 디안 루텍스, <수수께끼에 싸인 미술관>, 김성희 역, 시그마북스, 2014, pp. 54~57.

134 <모나리자>에 대한 다른 미스터리에 대해서는, 로버트 커밍, <세계에서 가장 위대한 그림 45>, 박누리 역, 동녘, 2008, pp.26~27 및 E. H. 곰브리치, <서양미술사>, 백승길·이종승 역, 예경, 1997, pp. 298~303. 미술사학자인 잰슨은, "모나리자는 무엇을 생각하고 있는 것일까. 그것은 우리가 이 그림을 바라볼 때 무엇을 생각하고 있는가에 달려 있다. 모나리자의 용모는 레오나르도가 이상형으로 묘사하기에는 너무나 개성적이다. 그러나 그 개성을 이상화시켰기 때문에 모나리자의 성격에 대해서는 확실한 것이 한 번도 기술된 적이 없다"고 한다. H. W. 잰슨 <서양미술사>, 이일 편역, 미진사, 1985, p. 161.

135 <모나리자>는 원래 그림의 오른쪽 부분이 잘려 나갔다고 하는데, 그림을 소유했던 프랑수아 1세가 다른 초상화와 크기를 맞추기 위해 잘라냈다고 한다. 김정락, <미술의 불복종>, 서해문집, 2009, p. 76.

136 <모나리자>는 "윤곽선을 강조했던 이전 화가들의 작품들과는 달리, 명암 대조법을 사용하여 인물의 형체를 다듬어 나갔는데, 어두운 밑바탕에서 시작하여 반투명의 유약을 엷게 겹겹이 칠해가면서 3차원적인 형체와 같은 착각을 주고 있다. 이를 스푸마토 기법이라고 하는데, 레오나르도는 이 기법을 통해 '윤곽선이나 경계선 없이 안개 속에 떠 있는 듯한' 효과를 주고 있다. 색채도 어색하게 나뉘는 면이 없이 어두운색에서 밝은색으로 미묘하게 겹쳐지고 있다. 형체도 어두운 그늘로부터 잘 드러나 있으며 동시에 그림 속으로 녹아 들어간 듯 보인다" 캐롤 스트릭랜드, <클릭, 서양미술사>, 김호경 역, 예경, 2010, p. 87. 또한 모니카 봄 두첸은 "레오나르도는 르네상스 화가들이 좋아했던 단선적 원근법을 버리고 그 자신이 '공기 중의 원근법'이라고 불렀던 독특한 투시법을 사용했다. 즉, 경계선을 흐릿하게 하고 밝은색을 사용함으로써 작품 속의 공간이 뒤로 물러나는 듯한 환상이 들게끔 하는 것이다"라고 하고, "레오나르도 자신이 즐겨 사용했던 '스푸마토'라는 말은 이탈리아어로 '흐릿한' 혹은 '자욱한'이란 뜻으로 특별한 명암법, 즉 밝은 톤에서 점차 어두운 톤으로 변화시키면서 분명하지 않은 색을 제한적으로 사용해서 경계를 없애는 방법이다"라고 적고 있다. 모니카 봄 두첸, <세계명화 비밀>, 김현우 역, 생각의 나무, 2002, pp. 70~72.

137 뒤샹은 시중에서 판매되는 모나리자의 엽서에 수염을 그려 넣어 <L.H.O.O.Q>를 제작(?)했다. 이 그림은 다다이즘의 상징이 되었다.

138 레제는 입체파의 일원이었으나, 피카소나 브라크와는 달리 단순한 기하학적 형태를 사용하는 자신의 스타일을 개발하였다. 엘케 린다 부흐홀츠, 제라드 뵐러, 캐롤라인 힐, 수잔 캐펠레, 아이리너 스토트랜드, <Art, A World History>, Abrams, 2007, p. 419.

139 모나리자의 신비한 미소는 아케익 스마일(archaic smile)이라고 부르는데, 이는 그리스의 아케익

미술로 읽는 지식재산

시대(B.C. 6세기 초부터 B.C. 5세기 말까지)의 조각에서 볼 수 있는 미소를 일컫는다. 긴 시로, <두 시간 만에 읽는 명화의 수수께끼>, 박이엽 역, 현암사, 1998, p. 39.

140 뒤샹은 프랑스 루앙 근교에서 태어나 1911년 입체파 운동에 참여하였고, 1912년 <계단을 내려 가는 누드>가 뉴욕의 아모리 쇼에 출품되어 큰 반향을 일으켰다. 이후 <샘>, <자전거 바퀴> 등 일상 의 평범한 기성품들을 오브제로 이용하여 반예술적 작품들을 발표하여 현대 미술에 지대한 영향을 끼쳤다. 뒤샹의 레디메이드에 대해서는 긴 시로, <두 시간 만에 읽는 명화의 수수께끼>, 박이엽 역, 현 암사, 1998, pp. 166~171.

141 제1차 세계대전 말부터 시작된 반문명, 반예술을 슬로건으로 하는 미술운동으로, 대표적인 작가 로는 막스 에른스트, 만 레이, 후고 발, 트리스탕 차라 등이 있다.

142 보테로는 콜롬비아 북서부 안티오키아주에서 태어나 미국에서 많은 활동을 하였고, 인체에 대 한 새로운 해석과 감성을 환기시킨 거장으로 평가되고 있다. 보테로의 화풍은 명암과 원근법을 단순화 하고, 현란한 원색을 사용해 인물이나 배경에 과장된 양감을 표현하는 특징이 있다.

143 이 그림은 뱅크시가 밝힌 바에 의하면 2001년 15분의 작업 시간을 들여 소호에 만들었고, 후 에 누군가에 의해 오사마 빈 라덴으로 바뀌었으며, 이틀 후에 지워졌다고 한다. 뱅크시, <Banksy, Wall and Piece>, 리경 역, 위즈덤피플, 2009, pp. 44~45.

144 저작권법 제1조에 의하면, 저작권법의 목적은 "저작권자의 권리와 이에 인접하는 권리를 보호하 고 저작물의 공정한 이용을 도모함으로써 문화 및 관련 산업의 향상 발전에 이바지하는 것이다"라고 하여 공정한 이용을 통한 문화 발전을 규정하고 있다.

145 그라피티는 낙서화를 의미하며, 흔히 도시의 벽에 스프레이 등을 사용하여 그린 그림을 말한다. 뱅크시는 자신의 책에서, "그라피티는 무엇보다 하위 형식의 예술이 아니다. 비록 엄마한테 거짓말을 하고 한밤중에 숨죽인 채로 작업을 해내야 한다 할지라도 이는 실존하는 가장 정직한 형식의 예술이 다. 그라피티를 하는 것은 엘리트 의식으로 인함도 아니며 누군가를 현혹하기 위함도 아니다. 게다가 이를 전시하기 위해서는 동네의 가장 좋은 벽만 있으면 된다. 당연히 누구도 작품을 감상하기 위해 불 필요한 입장료를 지불하지 않아도 된다"고 한 바 있다. 뱅크시, <Banksy, Wall and Piece>, 리경 역, 위 즈덤피플, 2009, p. 28.

146 2000년대 들어서, 말초적이며 유해한 것으로까지 여겨지며 무시되어온 거리 미술이 미술 시장 의 금맥으로 떠오르며 화려한 조명을 받게 되었다. 뱅크시의 작품들은 대부분 영국 브리스톨과 런던 거리에 자리하고 있으며, 보는 이의 시선을 즉시 사로잡는다. 대중의 마음에 들 만한 유머와 반체제적

인 비판이 담겨 있기 때문이다. 사람들은 팔레스타인 장벽에 아이들이 뛰어 노는 천국 같은 해변을 그려놓을 정도로 사회 참여적인 성향이 큰 이 무례한 미술가를 천재라 칭하며 높이 평가한다. 엘레아 보슈통 & 디안 루텍스, <수수께끼에 싸인 미술관>, 김성희 역, 시그마북스, 2014, pp. 82.

147 뱅크시는 그의 가명이다. 우리는 그의 진짜 이름을 알 수 없다. 이름뿐만 아니라, 그의 출생, 나이, 성장배경, 얼굴, 주소지 등도 정확히 알려져 있지 않다. 스스로 그것들을 철저히 숨기고 있기 때문이다. 그와 거의 유일하게 인터뷰를 했다는 영국의 가디언 언리미티드(Guardian Unlimited)의 기자 '사이먼 하텐스톤'은 그를 "지미 네일(영화배우)과 마이크 스키너(영국의 랩 가수)를 섞은 듯한 인상으로, 28살의 남자로서 은 귀걸이, 은사슬, 은 이빨을 하고 있고 티셔츠에 청바지를 입었다"라고 썼다. 이 기사는 2003년의 기사이다. 뱅크시, <Banksy, Wall and Piece>, 리경 역, 위즈덤피플, 2009, p. 8.

148 케이트 모스는 영국 출신의 모델로 14세에 데뷔하여 1993년 캘빈 클라인 모델로 세계적인 모델로 급부상하였다. 패션 잡지 <보그> 표지 모델만 40번을 하여 최다 기록을 갖고 있는 등, 가장 성공한 모델 중 하나로 평가받고 있다.

149 뱅크시는 "이 세계의 거대한 범죄는 규율을 어기는 것이 아니라 규율을 따르는 것에 있다. 명령에 따라 총탄을 투하하고 마을주민을 학살하는 사람이 곧 거대한 범죄를 저지르는 것이다"라고 하였다고 한다. 뱅크시, <Banksy, Wall and Piece>, 리경 역, 위즈덤피플, 2009, p. 8.

150 미국 유타주 파크시티에서 매년 열리는 영화제로, 할리우드 시스템 밖에서 제작되는 독립 영화를 위한 최대의 축제이자 신인 감독들의 등용문으로 평가받고 있다. 원래는 유타/유에스 필름 페스티벌이었으나, 미국의 배우 로버트 레드포드가 주축이 된 선댄스 재단으로부터 후원을 받게 되어 1991년부터 선댄스 영화제로 명칭을 바꾸었다. '선댄스'라는 영화제의 이름은 영화 <내일을 향해 쏴라(Butch Cassidy and the Sundance)>에서 레드포드가 맡은 역할인 '선댄스 키드(Sundance Kid)'에서 따온 것이다. 지난 2013년에는 우리나라의 오멸 감독이 4.3 제주민중항쟁을 그린 영화 <지슬>로 심사위원대상을 받아 화제가 되었다.

151 이 영화는 거리 미술 다큐멘터리 감독을 꿈꾸는 프랑스계 이민자인 티에리 구에타의 카메라에 자신의 신분을 숨기는 것으로 유명한 뱅크시가 포착되고, 뱅크시의 작업 과정을 따라가는 형식의 다큐멘터리 영화이다. 티에리는 거리 예술을 시작하여 성대한 전시회까지 하게 되지만, 뱅크시는 티에리의 작품에 모방과 재생산을 통한 대량의 작품을 찍어내는 활동과 상업화에 대한 비난을 통해 예술의 의미를 묻고 있다. <선물가게로 통하는 출구(Exit Through the Gift Shop)>라는 제목은 영화에서 뱅크시가 말하는 "그렇지, 요즘 미술관은 꼭 마지막에 선물가게가 있더라"라는 조롱에서 따 온 것이다.

152 이 그림에 대해 뱅크시는 루마니아의 독재자였던 차우셰스쿠(Ceausescu)에 반대하여 벌어진

1989년 민중 집회의 군중 속의 한 남자였던 리카 레온(Laca Leon)을 모델로 한 것이라고 암시하고 있다. 뱅크시, <Banksy, Wall and Piece>, 리경 역, 위즈덤피플, 2009, pp. 64~65.

153 최초의 출원에 대해 개량된 발명을 한 경우 이를 추가한 내용으로 다시 출원을 하는 제도이다. 일부계속출원을 하면, 그 근거가 된 최초의 출원일로 심사의 기준일이 소급되어 인정되므로 등록의 가능성이 높아진다는 장점이 있다. 새로운 내용의 발명이 추가된다는 점에서 그렇지 않은 계속출원(Continuation Application)과 구별된다.

154 루벤스는 플랑드르 안트베르펜 출신으로 북유럽 미술뿐만 아니라 8년간 이탈리아에 체류하면서 고전과 르네상스 유산을 흡수하여 17세기 유럽 바로크 예술의 거장이 된다. 화려한 색채와 빛나는 살갗, 화폭 전체를 장악하는 역동성으로 독보적인 대가의 대접을 받았으며, 이 재능 덕분에 17세기의 복잡한 국제 정세 속에서 외교사절의 역할도 담당했다. 이진숙, <롤리타는 없다 2>, 민음사, 2016, p. 190.

155 루벤스는 <십자가에서 내림>으로 전 유럽에 센세이션을 불러일으키며 유럽 최고의 종교화가가 되었다. 이 작품은 불길한 검은 하늘과 대조되어 예수의 죽은 육신을 강하게 비추는 빛, 보는 이의 시선이 가운데의 예수에게 가도록 배려한 곡선적인 리듬감, 강렬한 감정적 반향을 유발하는 비극적인 테마 등에서 전성기 바로크 양식의 모든 것을 담고 있는 작품이다. 영국 화가 조슈아 레이놀즈 경은 예수의 신체표현을 보고 "일찍이 그림으로 그려진 신체 중에 가장 섬세한 것 중의 하나"라고 극찬했다. 한쪽으로 기운 육체와 머리는 사체의 무거움과 함께 마치 직접 목격한 듯한 정확성을 보여주고 있다. 캐롤 스트릭랜드, <클릭, 서양미술사>, 김호경 역, 예경, 2010, p. 121.

156 안트베르펜 성당의 제단을 중심으로 왼쪽으로는 <십자가를 세움>이, 오른편에는 <십자가에서 내림>이 위치하고 있다고 한다. 박서림, <나를 매혹시킨 화가들>, 시공아트, 2004, p. 217.

157 루벤스가 플랑드르의 화가이며, 플랑드르의 영어발음이 플란다스이다. 정작 플랑드르 지방이 속한 벨기에 사람들은 <플란다스의 개>를 잘 모른다고 한다. 그 이유는 <플란다스의 개>의 원작이 영국 소설가 위다가 이 지방을 여행한 뒤에 이곳을 배경으로 쓴 소설이기 때문이고, 선량한 소년과 충견이 무기력하게 서글픈 죽음을 맞이한다는 플롯이 인기가 없었다고도 한다. 문소영, <명화의 재탄생>, 민음사, 2011, pp. 54~60.

158 루벤스는 북유럽에서 처음으로 자신의 공방에서 분업화 시스템을 도입하였다. 루벤스와 그의 제자 또는 조수들이 협업과 분업을 하고 시간표에 따라 작품을 제작하는 방식으로 1,600여 점의 방대한 작품(드로잉을 제외)을 선보였다. 당대의 루벤스는 독보적인 대가였고, 이러한 화풍은 18세기 와토와 부세의 로코코 양식으로 이어지고, 19세기 낭만주의의 제리코와 들라크루아에게도 큰 영향을 주었다. 김진희, <서양미술사의 그림 vs 그림>, 윌컴퍼니, 2016, p. 180.

159 이 그림과 같이 세 폭의 제단화는 성당의 제단 뒤 편에 걸리도록 제작된 세 개의 패널로 이루어진 그림으로, 르네상스와 종교개혁 이후에는 쇠퇴한 그림이지만, 이후에도 피카소의 <게르니카(Guernaca)>에서 볼 수 있듯이 그 형식을 차용하는 경우가 있기도 했다.

160 바로크라는 용어는 1563년 가르시아 다 오르타(Garcia da Orta)가 쓴 의료서 <콜로키오스(Coloquios)>에서 맨 처음 등장했다. 제라르 드니조, <핵심 서양미술사>, 배영란 역, 클, 2018, p. 25.

161 카라바조의 그림에서 광원(light source)은 그려진 장면의 밖으로부터, 즉 현실 세계로부터 오는 것처럼 보인다. 그의 모델들은 일반인들이었고, 이들을 성인(聖人)들로 표현하였다. 교회는 그를 비난하였지만 그의 작품들은 전 유럽으로 퍼져 나갔으며, 그의 그림을 모방하여 프랑스, 스페인, 네덜란드 등의 교회와 건물을 치장하는 사람들도 등장하여 카라바지스티(Caravagisti)로 불리게 된다. 엘리안 스트로스버그, <Art & Space> 2nd Edition, Abbeville Press, 2015, p.150. 카라바조는 바로크 시대의 대표적인 화가였는데, 그는 술 때문에 폭행, 기물파손, 불법무기 소지로부터 살인에 이르는 범죄를 저지르기도 했다. 그는 1606년 술에 취해 동료인 마누치오를 죽였고, 도망자 신세가 되기도 했다. 카라바조의 술과 기행에 대해서는 최연욱, <비밀의 미술관>, 생각정거장, 2016, pp. 44~47.

162 벨라스케스는 펠리페 4세 시대 궁중화가로 40여 년간 활동한 스페인 바로크 시대 대표적인 화가이다. 초상, 역사, 신화와 기독교 등 거의 모든 주제에서 탁월한 성취를 이루었고, '빛'과 '색'이라는 순수하게 회화적인 요소에 집중하여 '그리는 방법' 자체를 혁신했다는 평가를 받는다. 김진희, <서양미술사의 그림 vs 그림>, 윌컴퍼니, 2016, pp. 40~41 참조.

163 렘브란트는 자신의 자화상을 많이 그린 화가로도 유명한데, 이주헌은 그의 키아로스쿠로는 카라바조의 음영보다 톤이 풍부하고, 이를 통해 그림은 자연히 보편적인 불안으로서 근대의 불안을 넘어 그 안에서 살아가는 근대인 개개인의 복잡미묘한 심리까지 전해준다고 평한다. 이주헌, <지식의 미술관>, 아트북스, 2010, pp. 69~77.

164 회화에서 격렬한 명암 대조를 통해 극적인 효과를 내는 표현법으로, 이탈리아어 'tenebroso'에서 유래한 말이다. 전반적으로 어두운 화면에 중간 단계 없이 강렬한 빛을 삽입 시켜 연극의 스포트라이트 조명을 쓴 것처럼 신비롭고 극적인 효과를 낸다.

165 테네브리즘과 비슷한 용어인데, 테네브리즘은 입체감을 부여하기 위한 극적 효과를 의도한 것만 지칭한다면, 키아로스쿠로는 이러한 테네브리즘보다 포괄적으로 입체감을 위한 명암대비 효과를 모두 지칭하는 것으로 볼 수 있다. 이주헌은 "키아로스쿠로는 이탈리아어 '밝다(chiaro)'와 '어둡다(oscuro)'의 합성이다. 키아로스쿠로는 16세기 매너리즘 시기에 더욱 또렷해진 뒤 17세기 바로크 시대로 넘어오면서 극단적인 상태에 이르게 된다. 어두운 부분이 거의 검은색 일색이고 디테일은 보이지 않

는다. 이렇게 극적인 대비로 명암을 처리하는 테크닉을 '테네브리즘'이라고 불러 따로 구분한다. 하지만 오늘날 키아로스쿠로 하면 단순한 명암법보다는 일반적으로 테네브리즘을 가리키는 말로 이해되곤 한다"고 한다. 이주헌, <지식의 미술관>, 아트북스, 2010, p. 71.

166 네덜란드 출신의 바로크 시대 화가인 페르메이르의 생애에 대해 알려진 것이 별로 없고(이름도 '요하네스'라는 설과 '얀'이라는 설이 있음), 전 세계에 남아 있는 그의 작품은 30여 점에 불과하다. 그에 대한 평가도 오랫동안 이루어지지 않고 숨겨져 있다가 19세기 중반에 이르러서야 진가를 인정받기 시작했다. 2008년 BBC 방송국에 의해 인류 역사상 가장 위대한 사기꾼 1위로 선정된 네덜란드의 위작 작가 한 판 메이헤런(Han van Meegeren)이 페르메이르의 위작을 많이 그린 것으로도 유명하다. 다니엘 아라스에 의하면, 페르메이르의 그림은 "사적 세계와 공적 세계, 즉 내부와 외부 사이에 존재하는 것이 아니라, 내면적인 것과 사적인 것 사이에 존재"하며, "이런 내밀함은 손에 잡힐 듯 아주 가까우면서도 결코 닿을 수 없는 경지"를 보여 주는 일관성을 가지고 독창성을 발휘했다고 평가한다. 다니엘 아라스, <서양미술사의 재발견>, pp. 177~184, 류재화 역, 마로니에북스, 2008.

167 이 작품의 인물이 누구인지는 논쟁의 대상이 되어 왔는데, 일부에서는 델프트의 어느 부잣집 딸이라는 이야기를 하고, 다른 한쪽에서는 17세기 유행하던 인물화인 트로니(troni, 실제 모델을 그린 것이 아닌 화가의 상상 속의 인물화)라는 의견이 있다. 이에 대해서는, 엘레아 보슈통 & 디안 루텍스, <수수께끼에 싸인 미술관>, 김성희 역, 시그마북스, 2014, pp. 76~79.

168 페르메이르의 아버지는 골동품상이었는데, 그는 생활을 위해 억지로 사람들의 취향에 맞는 그림을 그리지 않았고, 골동품상이라는 특징 때문에 어떤 물건이든 마음에 드는 것들을 가져다가 화면에 등장시킬 수 있었다고 한다. 다카시나 슈지, <명화를 보는 눈>, 신미원 역, 눌와, 2002, p. 111.

169 특허권 등 지식재산권의 실시권을 주는 권리자를 라이선서(licensor)라 하고, 실시권을 받는 사람을 라이선시(licensee)라고 한다.

170 우리나라 상표법 제33조 제1항 제1호에서는 '그 상품의 보통명칭을 보통으로 사용하는 방법으로 표시한 표장만으로 된 상표'는 등록받을 수 없다고 규정한다.

171 우리나라 상표법 제33조 제1항 제2호와 3호에서는 등록받을 수 없는 상표로, '그 상품에 관용하는 상표', '그 상품의 산지, 품질, 원재료, 효능, 용도, 수량, 형상, 가격, 생산방법, 가공방법, 사용방법 또는 시기를 보통으로 사용하는 방법으로 표시한 표장만으로 된 상표'를 나열하고 있다.

172 우리나라 상표법 제33조 제1항 제4호에서는 '현저한 지리적 명칭이나 그 약서 또는 지도만으로 된 상표'는 등록받을 수 없는 상표로 열거되어 있다.

173 우리나라 상표법은 제33조 제1항 제5호에서 '흔히 있는 성 또는 명칭을 보통으로 사용하는 방법으로 표시한 상표'는 등록받을 수 없는 상표로 규정한다.

174 우리나라 상표법 제33조 제2항에서는 이처럼 식별력 없는 상표라도 "상표등록출원 전부터 그 상표를 사용한 결과 수요자 간에 특정인의 상품에 관한 출처를 표시하는 것으로 식별할 수 있게 된 경우에는 그 상표를 사용한 상품에 한정하여 상표등록을 받을 수 있다"고 규정하고 있다.

175 우리나라 상표법 제33조 제1항 제6호에서는 '간단하고 흔히 있는 표장만으로 된 상표'는 등록을 받을 수 없다고 규정하고 있다.

176 이후의 경과를 보면, 네슬레의 상표에 대해 취소신청을 한 몬데레즈(Mondelez)는 자신의 취소신청이 실패하자 유럽연합 일반법원(General Court of the European Union)에 취소신청의 거절결정을 취소해 달라는 소를 제기하였고, 결과가 뒤집힌다. 2016년 일반법원은 유럽연합의 일부 지역에서만 사용에 의한 식별력을 취득한 것이 입증되었을 뿐인데 유럽연합 전체에서 식별력을 취득한 것으로 판단한 유럽연합 지식재산청의 결정에 법률상 잘못이 있다고 판단한 것이다. 이에 네슬레와 몬데레즈는 모두 유럽사법재판소(European Court of Justice)에 항소하였고, 항소법원은 유럽연합의 상표가 사용에 의한 식별력을 획득하려면 일부 지역에서만 식별력을 취득하였음을 입증하는 것으로는 충분하지 않고, 유럽연합의 회원국 전체에 걸쳐 사용에 의한 식별력을 취득하여야 한다고 판단하였다. 따라서 네슬레의 '4 핑거 킷캣'의 상표등록은 취소되어야 한다는 유럽연합 일반법원의 판단을 지지한 것이다.

177 이를 '색채고갈론'이라 한다.

178 크리스챤 루부탱의 빨간색 바닥을 가진 하이힐은 미국 드라마 '섹스 앤 더 시티(Sex and the City)'의 출연자가 신어서 더 유명해지기도 했다.

179 미국 소송에서는 관련 업계나 전문가, 단체 등이 해당 사건에 대해 자신의 의견을 법원에 낼 수 있는 제도가 있으며 이를 아미쿠스 쿠리아이(amicus curiae)라고 한다.

180 프레스코화는 회벽의 건조 정도에 따라 부온 츠레스코(buon fresco, 회벽이 마르기 전에 작업하는 방식), 세코 프레스코(secco fresco, 회벽이 완전히 마르고 난 뒤 작업하는 방식), 메조 프레스코(mezzo fresco, 적당히 건조한 상태에서 작업하는 방식)로 분류할 수 있다. 이에인 잭첵, <가까이서 보는 미술관>, 유영석 역, 미술문화, 2019, p. 14.

181 유네스코의 고구려 고분 보존 활동을 위해 방북했던 이탈리아의 라코 마체오 교수에 의하면 평안남도 남포시의 "덕흥리 고분에서 7개의 샘플을 과학적으로 분석한 결과 벽화 제작기법이 프레스코

라고 예비 결론을 내렸다"고 2005년 발표한 바 있다.

182 멕시코에서는, 1910년 멕시코혁명으로 지주들의 착취에 대한 농민들의 저항이 성공하고, 우여 곡절 끝에 1917년 혁명헌법이 제정된다. 이러한 과정에서 멕시코인들은 자신의 정체성과 민족성, 그리 고 전통에 대해 재평가하게 되어 백인 우위의 식민지 상황에서 벗어나 멕시코인이라는 국민적 정체성 을 확립하기에 이른다. 이 과정에서 큰 역할을 한 것이 1920년대 시작된 벽화운동인데, 벽화는 대중미 술로서 큰 유행을 하게 되고, 멕시코의 전통미술에 근거하여 민중을 미술의 주인공으로 만들게 된다. 이러한 멕시코의 벽화운동은 1940년대까지 전성기를 누렸다. 멕시코의 벽화운동은 당시 미국 미술에 큰 영향을 미치게 되고, 유럽 모더니즘에 대항하는 새로운 양식의 남북미의 아메리카 미술로 인정되기 도 했다. 박홍규, <총칼을 거두고 평화를 그려라>, 아트북스, 2003, pp. 193~197. 이러한 벽화운동은 한 때 한국에서 유행한 벽화운동의 원형이기도 하다. 이진숙, <시대를 훔친 미술>, 민음사, 2015, p. 459.

183 보티첼리의 비너스는 누드의 여신에 대한 기념비적 작품 중 하나이다. 광학 및 기하학으로 트레이 닝 된 그는 수학적인 비율에 기초하여 이상적인 스타일을 창조하였다. 이후 벨라스케스나 들라크루아 등 의 후대 화가들이 황금비율을 표현하는데 기준이 되었고, 입체파는 이를 황금분할(La section d'or)이라 고 하였다. 엘리안 스트로스버그, <예술과 과학(Art & Science)> 2nd edition, p. 147, Abbeville Press, 2015.

184 이 그림에 등장하는 인물은 총 54명이고, 치밀한 계산에 의한 원근법과 가로 823.5미터 세로 579.5미터의 거대한 규모, 구도와 인물의 조화 등으로 라파엘로의 대표작이라 할 수 있다. "서로 시대가 달랐지만 시간을 초월해 이렇게 성인과 학자들이 한꺼번에 회합한 장면을 두고 정신분석가 프로이트 는 꿈의 메커니즘을 설명하기도 했다. 활동했던 시대와 공간이 다른 인물들을 한 화면에 종합해서 묘사 하는 기법은 성화의 소(小) 장르인 성대화(sacra conversazione, 성자들이 성모자를 둘러싸고 있는 회 화를 가리키는 말)에서 빌려 온 것이다" 정창진, <광고로 읽는 미술사>, 미메시스, 2016, pp. 144~145.

185 플라톤의 얼굴에 길고 흰 수염을 달아 주어 플라톤의 철학 자체의 인상을 부여한 것이고, 이것 이 레오나르도 다 빈치의 얼굴이 아니라는 주장도 있다. 근거는 라파엘로가 이 그림을 그릴 당시 레오 나르도를 본 지 10년이 넘었고, 플라톤의 얼굴은 당시 이탈리아의 유명한 드로잉 하나를 참조했는데, 그 얼굴이 아리스토텔레스의 초상이었다는 것이다. 다니엘 아라스, <서양미술사의 재발견>, p. 163, 류 재화 역, 마로니에북스, 2008.

186 이 그림은 이교도들인 그리스 철학자들의 교황청 점령이요, 더 깊게는 예술가들의 교황청 점령 이라고 할 만하다. 고대 그리스 로마 시대의 유산인 인문학이 세상을 설명하는데 필수적인 지혜임을 인정한 기독교의 양보이자, 피할 수 없는 세속화의 방향을 보여주는 일이다. 동시에 이 작품은 예술가 들에 대한 평전이 나올 만큼 그들의 지위가 매우 격상되었던 시대의 분위기를 잘 보여 준다. 이진숙, < 시대를 훔친 미술>, 민음사, 2015, p. 95.

187 성 베드로 대성당은 "브라만테 이후로 다양한 예술가들의 손을 거치고 난 뒤 공사가 시작되었기 때문에 현재의 건물에서 그의 계획안을 온전히 찾아볼 수는 없다. 하지만 초기의 생각과 완공된 건물 사이에 공통점은 존재한다. 바로 중앙집중형 공간의 추구다. 평면의 기본 형태는 정사각형의 기하학을 따랐고 상단에 원형의 돔을 배치해 모든 공간이 중앙으로 집중되는 교회를 계획했다"고 한다. 최경철, <유럽의 시간을 걷다>, p. 252, 웨일북스, 2016.

188 고대 로마인들의 공공건물을 칭하는 라틴어로, 로마 제국이 기독교를 공인한 이후 역사적으로 유서가 깊고 규모가 큰 성당을 가리키는 의미로 확장되었다.

189 개선 아치는 로마의 장식주의에 의해 꾸며진 아치로, 파리의 개선문이나 로마의 콘스탄틴 개선 문(The Arch of Constantine)에서 통과하는 문을 아치형으로 만들고 그 주위와 벽면에 수많은 조각이나 장식을 한 것을 지칭한다.

190 이를 아이디어/표현 이분법(idea/expression dichotomy)이라고 한다.

191 가르강튀아는 그 탄생부터가 난장판이다. 위인들의 탄생은 일반적으로 성스럽게 미화되기 마련인데, 가르강튀아의 탄생은 똥 이야기로 시작한다. 어머니가 기름진 소의 창자를 너무 많이 먹어 항문이 빠져 버려 우왕좌왕하고 있을 때 가르강튀아가 태어난 것이다. 응애응애 우는 대신 마실 것을 찾았다던 대식가 왕에게는 늘 식욕 나리가 강림하시기 때문에 끊임없이 먹고 마시고 실없이 떠들어 대고 싸는 이야기가 이어진다. 정신보다 육체를 중시하고, 천상의 행복을 구하는 것보다 지상의 기쁨을 누리는 데 여념이 없는 가르강튀아의 모습은 금욕적이고 정신적인 가치를 중시하던 중세 관행에 대한 웃음 섞인 비판이다. 이진숙, <롤리타는 없다 2>, 민음사, 2016, p. 210.

192 이 잡지의 폐간으로 도미에는 화가로서의 작품을 남기기 시작했고, 1848년 2월 혁명 이후에는 유화제작에 몰두하였다. 루브르 미술관에 소장된 <공화국>과 뉴욕 현대미술관의 <망명자>는 도미에의 대표작들이다. 김정락, <미술의 불복종>, 서해문집, 2009, pp. 102~103.

193 파리코뮌은 1871년 3월부터 5월까지 프랑스 파리에서 일어난 공산주의 운동 결과 약 70일간 존재했던 정부로, 1917년 블라디미르 일리치 레닌(Vladimir Ilich Lenin)이 일으킨 볼셰비키 혁명에 의한 소련 공산주의 정부 이전 세계 최초의 공산주의 정부였다.

194 이를 '아메리칸 룰(American Rule)'이라고도 부른다.

195 형사재판에서는 12명의 배심원이 참여하는 소(小)배심과 20명이 배심원이 되는 대(大)배심으로 나뉘고, 민사소송의 경우 연방법원이면 배심원이 6명 이상 12명 이하로 구성된다. 2014년 삼성과 애플

간의 소송에서 캘리포니아 연방지방법원에서 선정된 배심원은 10명이었다.

196　우리나라의 경우에도 특허법이 개정되어 2019년 7월부터 고의로 타인의 특허권을 침해한 자에게는 최대 3배까지 손해배상액을 증액할 수 있게 되었다. 개정된 특허법 제128조 제8항에서는 "법원은 타인의 특허권 또는 전용실시권을 침해한 행위가 고의적인 것으로 인정되는 경우에는 제1항에도 불구하고 제2항부터 제7항까지의 규정에 따라 손해로 인정된 금액의 3배를 넘지 아니하는 범위에서 배상액을 정할 수 있다"고 하여 손해액을 3배까지 증액할 수 있도록 하고 있으며, 어느 정도까지 증액할 것인지는 동법 제128조 제9항에서 "침해행위를 한 자의 우월적 지위 여부, 고의 또는 손해 발생의 우려를 인식한 정도, 침해행위로 인하여 특허권자 및 전용실시권자가 입은 피해규모, 침해행위로 인하여 침해한 자가 얻은 경제적 이익, 침해행위의 기간·횟수 등, 침해행위에 따른 벌금, 침해행위를 한 자의 재산상태, 침해행위를 한 자의 피해구제 노력의 정도"를 고려하여야 한다고 규정하고 있다. 이러한 개정에 따라 얼마나 많은 손해액의 증액 판결이 나올지는 향후 법원의 태도를 두고 보아야 할 것이다.

197　명백하고 설득력있는 입증 정도는 주로 형사사건에서 요구되는 것이고, 일반적인 민사사건의 경우에는 증거우월의 입증 정도가 주로 적용된다. 다만, 민사사건이라도 법률에 '추정' 규정이 있는 경우에는 예외적으로 명백하고 설득력 있는 입증을 요구하기도 한다. 예를 들어 미국 특허법에서는 특허청의 심사를 받아 정당하게 등록된 특허권은 유효한 권리로 추정하는 규정을 두고 있는데, 이를 뒤집어 등록된 특허권이 무효임을 주장하는 자는 법률로 추정되는 사실을 뒤엎어야 하므로 명백하고 설득력 있는 입증을 하도록 하고 있다.

198　표현주의는 인간 및 인간의 무질서와 충동을 중시했고, 이에 따라 신체와 얼굴, 형태를 왜곡하는 한편, 검정과 빨강을 중심으로 강렬한 색채의 조화를 특징으로 한다. 제라르 드니조, <핵심 서양미술사>, 배영란 역, 클, 2018, pp. 95~96.

199　마티스의 경우, 1905년에 열린 전시회에서 초기의 실험적인 작품에 대해 대중의 반응이 너무도 과격했는데, 관객들은 마티스의 그림인 <녹색의 띠(마티스의 부인)>에 대해 "이것은 여인이 아니다. 이것은 그림일 뿐이다"라고 했다. 이에 대해 마티스는 그것이 자신의 아이디어이며, "나는 여인을 그린 것이 아니라 그림을 그렸을 뿐이다"라고 했다고 한다. 즉, 미술이란 대상을 그대로 모사하는 것이 아니라 사실을 재구성하는 것이란 의미이다. 캐롤 스트릭랜드, <클릭, 서양미술사>, 김호경 역, 예경, 2010, p. 244.

200　콜라주와 유사한 용어로는 아상블라주(assemblage)가 있는데, 이는 프랑스어로 집합 또는 집적을 뜻하며, 폐품이나 일용품을 비롯한 여러 물체를 한데 모아 미술 작품을 제작하는 기법 및 그 작품을 말한다. 콜라주가 공간적으로 확장되면 아상블라주라 부를 정도로 둘 사이의 경계는 유동적이다. 크리스티안 제렌트 & 슈테엔 키틀, <예술은 무엇을 원하는가>, 정인희 역, 자음과모음, 2010, p. 233.

201 구아슈는 안료에 아라비아고무를 섞어 만든 일종의 불투명 물감이고, 아주 오래전부터 사용되어 왔을 뿐 아니라, 현대 미술에서도 종종 사용되고 있다.

202 2015년 1월 월스트리트 저널의 보도에 의하면, 글로벌 예술품 경매시장의 활황으로 2015년 크리스티 인터내셔널이 약 8조 5천억 원의 매출을, 소더비가 약 6조 4천억 원의 매출을 올려, 전년 대비 각각 17%와 18% 정도 늘어나 사상 최고의 매출을 기록했다고 한다.

203 추상미술의 등장 이전에 이미 세잔이 체계적으로 공간에 대한 연구를 추구한 바 있다. 세잔은 자연과 대상물을 원통, 구, 원뿔로 파악하고자 했고, 이러한 대상물의 모든 면이 하나의 중심점으로 모일 수 있도록 했다. 엘리안 스트로스버그, <Art & Scence> 2nd Edition, pp.161~162, Abbeville Press, 2015.

204 세잔의 정물화에는 사과가 많이 등장하는데 세잔의 인생에 있어서 사과는 단순한 소재 그 이상이었다. 에밀 졸라와의 우정을 나누게 된 계기도 사과 때문이었다. 세잔은 동급생에게 놀림을 당하던 졸라를 도와주었고 졸라는 고마움의 표시로 그에게 사과를 주었다. 또한 세잔은 파리로 유학을 떠날 때 '사과로 파리를 정복하겠다'는 말을 했다고 한다. 실제 그는 사과 하나로 현대 미술의 장을 열었다. 박서림, <나를 매혹시킨 화가들>, 시공아트, 2004, p. 124.

205 등장인물을 두 사람으로 압축했다. 주제 자체는 사소한 것일 수 있지만 세잔은 형태를 세밀하게 분석하고 다양한 요소들 간의 균형을 섬세하게 맞추어 장엄하고 우아하게 나타냈다. 마주 보고 앉은 두 남자는 캔버스의 양쪽에서 강렬한 수직 방향의 대조를 이룬다. 각 인물의 바깥쪽 팔은 기본적으로 두 개의 원통 형태가 모여 형성되었다. 이렇게 네 개의 원통 형태가 모여 전체적으로 넓게 퍼진 W자 형태를 이루고 있으며, 이 선은 위쪽으로 솟은 인물의 몸통 두 개와 연결된다. 전체적으로 세잔은 병의 형태, 탁자, 창틀을 비롯해 심지어 모자와 두 인물의 팔에 이르기까지 모든 단순한 기하학적 형태를 강조했다. 수전 우드포드, <단숨에 읽는 그림 보는 법>, 이상미 역, 시그마북스, 2019, pp. 56~57.

206 드가, 마네, 캐사트, 휘슬러, 고갱 같은 화가들은 일본 판화 기법의 영향을 받았는데, 비서구권 미술로서 유럽 미술계에 중요한 영향을 끼친 최초의 예이다. 그들은 평면적이고 밝은 채색법, 윤곽이 분명한 형체, 표현적이고 때때로 대조적인 선적 문양 등을 모방했다. 인상주의자들은 또한 판화에 나타난, 경치를 높은 곳에서 내려다본 듯한 특이한 시점과 소실점을 중심으로 하는 원근법이 결여된 점, 중앙을 벗어난 구도 등을 본받았다. 우연히 잘린 듯이 화면 밖으로 밀려난 인물 표현과 시선을 그림으로 유도하는 비스듬하게 경사진 선의 사용도 일본 판화에서 배운 것이다. 캐롤 스트릭랜드, <클릭, 서양미술사>, 김호경 역, 예경, 2010, p. 205.

207 이 그림의 왼쪽에서 굴곡을 그리며 치솟아있는 거대한 파도는 보는 이의 시선을 한눈에 빼앗아

미술로 읽는 지식재산

버린다. 소용돌이치는 거품은 무수히 작은 갈고리처럼 생긴 물결이 되고, 이 물결 하나하나가 선명하게 묘사되었다. 이 그림은 전체적인 구성을 볼 때 폭풍이 몰아치는 바다를 선명한 이미지로 보여주는 풍경화인 동시에 눈을 즐겁게 해주는 훌륭한 장식 디자인이기도 하다. 그래서 그림을 한참 들여다보면서 온갖 세부적인 요소들을 찾아낸 후에야 침몰하는 배, 그리고 안간힘을 쓰고 있는 사람들이 눈에 들어오는 것이다. 수전 우드포드, <단숨에 읽는 그림 보는 법>, 이상미 역, 시그마북스, 2019, p.28~29.

208 뉴스원 문창석 기자, 2018.8.17. 출처: https://news.v.daum.net/v/20180817145817359?f=m

209 루벤스는 플랑드르 바로크를 대변하는 작가로, 전 유럽의 궁전에 파견되어 화가이자 외교관으로도 활동하는 등, 화려한 생활을 영위하다가 말년에 인기가 떨어져 비참한 처치가 되었다고 한다. 그는 부와 명성을 얻어 끊임없는 작품 주문에 새벽 4시부터 밤늦게까지 쉬지 않고 일했으며, 많은 조수들을 두어 공장에 비유할 만 하였다고 한다. <십자가를 세움>과 <십자가에서 내림> 같은 종교화와 <파리스의 심판>, <레우키포스 딸들의 납치>나 <삼손과 데릴라>와 같이 육감적이고 관능적인 여인의 누드화를 많이 그렸다.

210 카라바조에게는 많은 추종자들이 있었는데, 그들은 카라바조의 어두운 색조와 극적인 빛의 효과를 모방하여 '테네브로시(암흑파)' 혹은 '카라바지스트'라고 불리웠다. 그중에서도 가장 유명한 화가는 이탈리아 화가 아르테미시아 젠틸레스키(1593~1653)로서, 미술사상 이름이 널리 알려진 첫 번째 여성화가였다. 캐롤 스트릭랜드, <클릭, 서양미술사>, 김호경 역, 예경, 2010, p. 116.

211 구약성서 중 역사서로 분류되는 유디트기에 나오는 이야기를 그린 작품으로, 기원전 2세기경 홀로페르네스를 대장으로 한 아시리아 군대가 이스라엘을 침략했을 때, 신앙심이 깊던 유디트라는 여인은 남편의 상중에 있었는데, 적장인 홀로페르네스가 그녀에게 반하여 유디트를 저녁 만찬에 초대했다. 유디트는 이 기회에 홀로페르네스에게 술을 권하여 만취하게 하고, 그의 목을 베어 이스라엘을 구하게 되었다는 이야기이다. 이 주제는 많은 화가들에게 영감을 주어, 대표적으로 카라바조의 <홀로페르네스의 머리를 베는 유디트> 외에도 젠틸레스키도 동명의 작품이 여러 점 있으며, 틴토렌토의 <유디트와 홀로페르네스>, 클림트의 <유디트 I>, <유디트 II> 등 다수가 있다.

212 루벤스는 1600년대 초반 이탈리아에서 유학한 뒤 1608년 안트베르펜으로 돌아온 후부터 선풍적인 인기를 누렸다. 그는 100명 이상의 도제로 구성된 시스템을 통해 종교화와 그리스 신화를 중심으로 한 그림들을 공장에서 생산해 내듯 만들어 전 유럽에 수출했다. 1620-1540년의 20년간 그는 유럽에서 가장 인기 있는 화가였고 로마, 파리, 런던, 빈에서 끊임없이 쏟아져 들어오는 주문을 능수능란하게 처리했다. 이 시기 동안 유럽 대부분의 왕실이 주로 신화를 주제로 한 그의 관능적인 작품들을 소유하게 되었다. 전원경, <예술, 역사를 만들다>, 시공아트, 2016, p. 259.

213　미국 특허법 제116조의 (c)에서는 "특허출원시에 발명자의 이름에 오류가 있거나 누락된 경우에는 특허청장은 이에 대한 정정을 허용할 수 있다"고 규정하고 있다.

214　조미 수호 통상조약을 맺은 후 공사 푸트가 조선에 부임하자, 고종이 1883년 미국에 파견한 일종의 답례 사절로 최초로 서양에 파견한 외교사절단이다. 명성황후의 조카인 민영익을 전권대사로 하여, 홍영식, 유길준 등 개화파 인사들이 주축이었다. 보빙사로 인하여 우편제도가 도입되고, 농기계의 도입 및 농업기술의 도입이 이루어졌다.

215　정경회화라는 말은 미국인들의 생활을 있는 그대로 사실적으로 담아낸 그림이라는 의미로 붙여졌다. 이에인 잭젝, <가까이서 보는 미술관>, 유영석 역, 미술문화, 2019, p. 354.

216　호퍼는 <밤을 지새우는 사람들>에 대해 "아마 내가 밤거리에 대해 생각하는 방식일 겁니다. 내 눈에는 밤거리가 특별히 외롭게 보이지 않아요. 나는 이 장면을 굉장히 단순화시켰고, 식당은 더 크게 그렸어요. 아마도 내가 무의식적으로 대도시의 고독을 그리고 있는 중인지도 모를 일이죠"라고 했다. 이에인 잭젝, <가까이서 보는 미술관>, 유영석 역, 미술문화, 2019, p. 354.

217　군나르 뮈르달과 하이에크는 서로 반대의 주장을 많이 하여 라이벌 관계이기도 했다. 하이에크는 화폐적 경기론 등으로 자유주의 입장에서 계획경제에 반대하고, 케인스의 이론을 반대하여 자유시장 경제체제를 옹호한 신자유주의의 사상적 아버지로 불리는 경제학자이다. 반면, 뮈르달은 통화 불균형 이론이나 누적적 인과관계 등을 통해 세계 경제의 균형적 발전과 미국의 흑인 문제를 분석한 저서인 <미국의 딜레마: 흑인 문제와 현대 민주주의>를 쓰는 등 신자유주의 경제를 비판하고 국가에 의한 계획경제의 필요성을 강조하는 입장이었다. 이러한 반대의 목소리를 가진 두 명의 경제학자가 동시에 노벨 경제학상을 수상한 것은 아이러니하다. 뮈르달의 '누적적 인과관계'라는 것을 예를 들어 설명하면, 미국의 흑인 문제는 흑인에 대한 차별이 흑인의 소득을 감소시키고, 이에 따라 흑인들의 경제, 지식, 교육, 생활, 건강 등의 수준이 악화되고, 다시 이는 흑인에 대한 차별을 강화하는 악순환의 구조를 갖는다는 것이다.

218　실제로 1600년대 중반의 암스테르담은 유럽에서 오가는 교역의 75퍼센트를 독점하고 있었다고 한다. 전원경, <예술, 역사를 만들다>, 시공아트, 2016, p. 251.

219　이 그림의 소녀는 레오나르도 다빈치(Leonardo da Vinci)의 <모나리자(Mona Lisa)>, 이탈리아의 여성 화가인 엘리자베타 시라니(Elisabetta Sirani, 1638~1665)의 <베아트리체 첸치(Beatrice Cenci)>와 함께 3대 미녀 그림으로 일컬어지고 있다.

220　베르테르 효과의 예로는, 2003년 홍콩의 유명 배우였던 장국영의 자살 이후 9시간 만에 6명의

팬이 자살한 사건과 1998년 일본의 록밴드 엑스 재팬(X Japan)의 기타리스트였던 히데(Hide)의 자살 이후 청소년들의 자살이 이어진 현상을 들 수 있다.

221 전원경, <예술, 역사를 만들다>, 시공아트, 2016, p. 250~254.

222 이러한 바니타스의 경향과 사물의 의미는 현대까지도 영향이 있어, 팝 아트의 거장인 앤디 워홀 (Andy Warhol)도 <해골(Skull)> 시리즈로 죽음의 의미를 시각화하고 있으며, 영국 현대 미술의 스타인 데이미언 허스트(Damien Hirst)도 지난 2007년 8,601개의 다이아몬드와 2,156g의 백금으로 만든 < 신의 사랑을 위하여(For the Love of God)>를 제작하기도 했다.

223 렘브란트는 20대에 크게 성공하였으나, 네덜란드의 상인 계급들이 부를 축적하면서 기존의 주 문과는 다르게 예전 귀족들이 선호하는 풍의 그림들을 원하게 됨으로써, 40대 이후에는 거의 그림 주 문을 받지 못했다고 한다. 궁핍해진 렘브란트의 모습은 초췌한 자화상으로 남았고, 결국 파산 선고를 받고 비참한 말년을 보냈다.

224 계속출원은 최초의 출원된 발명과 동일한 발명에 대해 진행하는 절차로, 특허청의 심사결과 최 종 거절을 받게 되는 경우 계속출원의 절차를 밟아 선출원(최초의 출원)에 기재되어 있는 내용을 보완 하고 더욱 정확하게 기재하여 하는 출원을 말한다.

225 미국의 분할출원은 원래의 출원 내용에 2개 이상의 발명이 포함되어 있다고 인정될 때 특허청 의 심사관이 출원인에게 통지한 한정/선택 요구(Restriction/Election Requirement)에 대해 대응할 때 사용하는 제도로서, 하나의 출원에 하나의 발명만을 기재하라는 원칙에 의한 것이다. 출원인은 이 경 우 하나의 발명을 선택하여 계속 심사를 받고, 나머지 발명을 또 다른 출원으로 할 수 있는데, 이렇게 분리하여 새로운 출원을 하는 것이 분할출원이다.

| 참고서적

서양미술사, H. W. 잰슨, 이일 편역, 미진사, 1985년
리얼리즘, 린다 노클린, 권원순 역, 미진사, 1988년
20세기의 미술, 노버트 린튼, 윤난지 역, 예경, 1993년
모네, 실비 파탱, 송은경 역, 시공사, 1996년
서양미술사, 에른스트 곰브리치, 백승길 & 이종승 역, 예경, 1997년
두 시간 만에 읽는 명화의 수수께끼, 긴 시로, 박이엽 역, 현암사, 1998년
당신의 미술관 2, 수잔나 파르취, 홍진경 역, 현암사, 1999년
The Yale Dictionary of Art & Artists, Erika Langmuir & Norbert Lynton, Yale Univ. Press, 2000년
The Invention of Art, 래리 쉬너, 시카고대학 출판부, 2001년
과연 그것이 미술일까?, 신시아 프리랜드, 전승보 역, 아트북스, 2002년
세계 명화의 비밀, 모니카 봄 두첸, 김현우 역, 생각의나무, 2002년
명화를 보는 눈, 다카시나 슈지, 신미원 역, 눌와, 2002년
만화 서양미술사, 다카시나 슈지, 다빈치, 2003년
뉴욕미술의 발견, 정윤아, 아트북스, 2003년
총칼을 거두고 평화를 그려라, 박홍규, 아트북스, 2003년
나를 매혹시킨 화가들, 박서림, 시공아트, 2004년
에곤 실레, 이자벨 쿨, 정연진 역, 예경, 2007년
미술 속 발기하는 사물들, 조광제, 안티쿠스, 2007년
한눈에 반한 서양미술관, 장세현, 거인, 2007년
Art, A World History, 엘케 린다 부흐홀츠, 제라드 뵐러, 캐롤라인 힐, 수잔 캐펠레, 아이리너 스토트랜드,
Abrams, 2007년
반 고흐, 페데리카 아르미랄리오 외, 이경아 역, 예경, 2007년
내 마음의 그림여행, 정지원, 한겨레출판, 2008년
신현림의 너무 매혹적인 현대미술, 신현림, 바다출판사, 2008년
서양미술사의 재발견, 다니엘 아라스, 마로니에북스, 2008년
세계에서 가장 위대한 그림 45, 로버트 커밍, 박누리 역, 동녘, 2008년

런던미술수업, 최선희, 아트북스, 2008년
미술개념의 변화와 미국의 1968년: 개념미술의 등장을 중심으로, 전혜숙, 미국사 연구 제28집, p. 151, 2008년
천년의 그림여행, 스테파노 추피, 서현주 외 역, 예경, 2009년
지식의 미술관, 이주헌, 아트북스, 2009년
교수대 위의 까치, 진중권, 휴머니스트, 2009년
미술의 불복종, 김정락, 서해문집, 2009년
이것이 현대적 미술, 임근준, 갤리온, 2009년
Banksy, Wall and Piece, 뱅크시, 리경 역, 위즈덤피플, 2009년
런던 미술관 산책, 전원경, 시공아트, 2010년
처음 만나는 미국 미술관, 박진현, 예담, 2010년
미술의 빅뱅, 이진숙, 민음사, 2010년
게리, 이종인역, 미메시스, 2010년
보테로, 마리아나 한슈타인, 한성경 역, 마로니에북스, 2010년
프란시스코 고야, 로제 마리 & 라이너 하겐, 이민희 역, 마로니에북스, 2010년
예술가의 탄생, 유경희, 아트북스, 2010년
그림이 들리고 음악이 보이는 순간, 노엘라, 나무수, 2010년
뚱뚱해서 행복한 보테로, 이동섭, 미진사, 2010년
예술은 무엇을 원하는가, 크리스티안 제렌트 & 슈테엔 키틀, 정인희 역, 자음과모음, 2010년
지식의 미술관, 이주헌, 아트북스, 2010년
김영숙 선생님이 들려주는 서양미술사, 김영숙, 휴머니스트, 2011년
이것은 미술이 아니다, 메리 앤 스타니스제프스키, 박이소 역, 현실문화연구, 2011년
그림과 그림자, 김혜리, 앨리스, 2011년
역사의 미술관, 이주헌, 문학동네, 2011년
이중섭 편지와 그림들 1916~1956, 이중섭, 박재삼 역, 다빈치, 2011년
프리다 칼로 & 디에고 리베라 & 르 클레지오, 백선희 역, 다빈치, 2011년
명작 스캔들, 장 프랑수아 셰뉴, 김희경 역, 이숲, 2011년
예술은 무엇을 원하는가, 크리스티안 제렌트 & 슈테엔 키틀, 정인회 역, 자음과모음, 2011년
예술, 상처를 말하다, 심상용, 시공아트, 2011년
라틴현대미술 저항을 그리다, 유화열, 한길사, 2011년
검은 미술관, 이유리, 아트북스, 2011년
명화의 재탄생, 문소영, 민음사, 2011년
클릭, 서양미술사, 캐롤 스트릭랜드 김호경 역, 예경, 2012년
처음 읽는 서양미술사, 기무라 다이치, 박현정 역, 휴먼아트, 2012년
도시 예술 산책, 박삼철, 나름북스, 2012년
서양 가구의 역사, 공혜원, 살림출판사, 2012년

미술이 쓴 역사 이야기, 하진욱, 호메로스, 2012년
초현실주의 선언, 앙드레 브르통, 미메시스, 황현산 역, 2012년
아트 테러리스트 뱅크시, 그라피티로 세상에 저항하다, 마틴 불, 이승호 역, 리스컴, 2013년
건축을 시로 변화시킨 연금술사들, 황철호, 동녘, 2013년
미술관 옆 인문학 1~2, 박홍순, 서해문집, 2011년, 2013년
발칙한 현대미술사, 윌 곰퍼츠, 김세진 역, 알에이치코리아, 2014년
이주헌의 서양미술특강, 이주헌, 아트북스, 2014년
위대한 미술책, 이진숙, 민음사, 2014년
노먼 포스터의 건축세계, 데얀 서직, 곽재은 역, 동녘, 2014년
혼자가는 미술관, 박현정, 한권의책, 2014년
수수께끼에 싸인 미술관, 엘레아 보슈롱 & 디안 루텍스, 김성희 역, 시그마북스, 2014년
스캔들 미술관, 엘레아 보슈롱 & 디안 루텍스, 박선영 역, 시그마북스, 2014년
일본으로 떠나는 서양 미술 기행, 노유니아, 미래의창, 2015년
도시는 무엇으로 사는가, 유현준, 을유문화사, 2015년
시대를 훔친 미술, 이진숙, 민음사, 2015년
그림은 위로다, 이소영, 홍익출판사, 2015년
팝아트와 1960년대 미국사회, 고동연, 눈빛, 2015년
세상을 바꾼 예술 작품들, 이유리 & 임승수, 시대의창, 2015년
세상의 모든 교양, 미술이 묻고 고전이 답하다, 박홍순, 비아북, 2015년
이성의 눈으로 명화와 마주하다, 쑤잉, 윤정로 역, 시그마북스, 2015년
위대한 현대미술가들 A To Z, 앤디 튜이 & 크리스토퍼 마스터스, 유안나 역, 시그마북스, 2015년
Art & Scence, 엘리안 스트로스버그, Abbeville Press, 2015년
지적자본론, 마스나 무네아키, 민음사, 2015년
변방의 빛, 마크 스트랜드, 박상미 역, 2016년
미술철학사 1~3, 이광래, 미메시스, 2016년
롤리타는 없다 1, 2, 이진숙, 민음사, 2016년
신현림의 미술관에서 읽은 시, 신현림, 서해문집, 2016년
이주헌의 ART CAFÉ, 이주헌, 미디어샘, 2016년
광고로 읽는 미술사, 정장진, 미메시스, 2016년
서양미술사의 그림 vs 그림, 김진희, 윌컴퍼니, 2016년
유럽의 시간을 걷다, 최경철, 웨일북, 2016년
예술, 역사를 만들다, 전원경, 시공아트, 2016년
비밀의 미술관, 최연욱, 생각정거장, 2016년
위작의 미술사: 미술사를 뒤흔든 가짜 그림 이야기, 최연욱, 2017년
미술사 아는 척하기, 리처드 오스본 & 나탈리 터너, 신성림 역, 팬덤북스, 2017년

미술로 읽는 지식재산

안목, 유홍준, 눌와, 2017년
세계 100대 작품으로 만나는 현대미술 강의, 캘리 그로비에, 윤승희 역, 생각의길, 2017년
현대미술을 처음인데요, 안휘경 & 제시카 체라시, 조경실 역, 행성B잎새, 2017년
생각의 미술관, 박홍순, 웨일북, 2017년
반 고흐, 영혼의 편지, 빈센트 반 고흐, 신성림 편, 예담, 2017년
지적공감을 위한 서양미술사, 박홍순, 마로니에북스, 2017년
아트인문학, 김태진, 카시오페아, 2017년
혼자를 위한 미술사, 정홍섭, 클, 2018년
느낌의 미술관, 조경진, 사월의책, 2018년
박물관 미술관에서 보는 유럽사, 통합유럽연구회, 책과함께, 2018년
불편한 미술관, 김태권, 창비, 2018년
어디서 살 것인가, 유현준, 을유문화사, 2018년
난생 처음 한번 공부하는 미술이야기 1~5, 양정무, 2016~2018년
방구석 미술관, 조원재, 블랙피쉬, 2018년
명화독서, 문소영, 은행나무, 2018년
나의 이탈리아 인문기행, 서준식, 최재혁 역, 반비, 2018년
클림트, 전원경, 아르테, 2018년
핵심 서양미술사, 제라드 드니조, 배영란 역, 클, 2018년
나의 이탈리아 인문 기행, 서경석, 최재혁 역, 반비, 2018년
내성적인 여행자, 정여울, 해냄, 2018년
단숨에 읽는 그림보는 법, 수전 우드포드, 이상미 역, 시그마북스, 2019년
가까이서 보는 미술관, 이언 자체크, 유영석 역, 미술문화, 2019년
현대미술의 결정적 순간들, 전영택, 한길사, 2019년
더 마블 맨: 스탠 리, 상상력의 힘, 밥 배철러, 송근아 역, 한국경제신문, 2019년

미술로 읽는 지식재산

초판 1쇄 발행일 2020년 5월 15일
2쇄 발행일 2022년 12월 25일

지은이　박병욱

펴낸이　이재교

디자인　김미언 이정은 김다솜
제작　제일프린텍

펴낸곳　굿플러스커뮤니케이션즈(주)
출판등록　2013년 5월 7일 제2013 - 000136호
주소　서울특별시 마포구 망원로69 3층
대표전화　02 - 6080 - 9858
팩스　0505 -115 - 5245
이메일　goodplusbook@gmail.com
홈페이지　www.goodpl.net
페이스북　www.facebook.com/goodplusbook

ISBN　979-11-85818-43-6(03600)